瑪莉亞・卡拉絲，一九六四年。

瑪莉亞・卡拉絲，一九六八年。

卡拉絲於史卡拉劇院飾演《茶花女》中的薇奧麗塔，一九五五年。

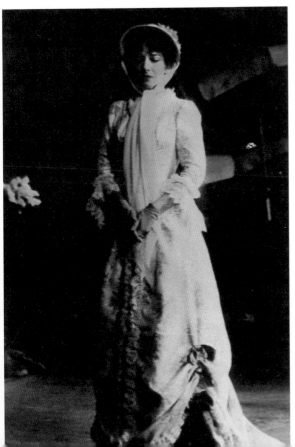

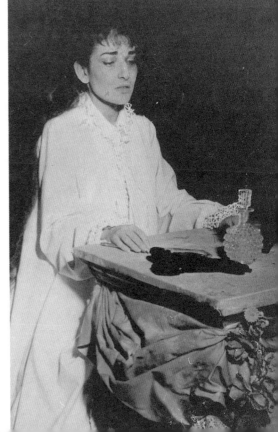

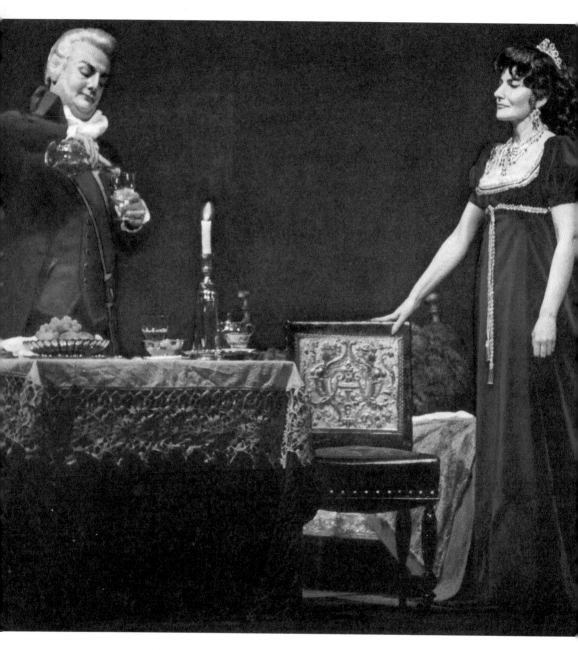

卡拉絲與戈比分飾托絲卡與史卡皮亞，柯芬園，一九六四年。

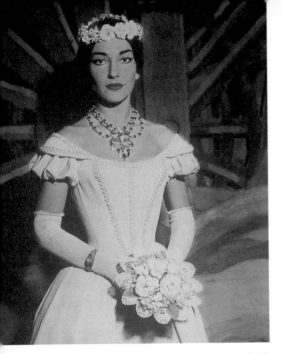
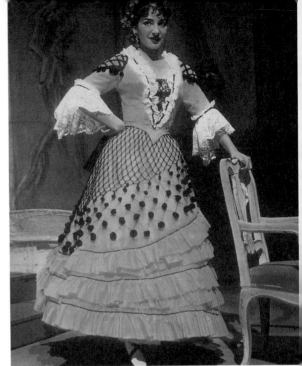

拉絲在史卡拉。（上）飾阿米娜（《夢遊女》，一九五
年）與羅西娜（《塞維亞的理髮師》，一九五六年）。
下）飾伊菲姬尼亞（《在陶里斯的伊菲姬尼亞》，一九五
年）與寶琳娜（《波里烏多》，一九六〇年）

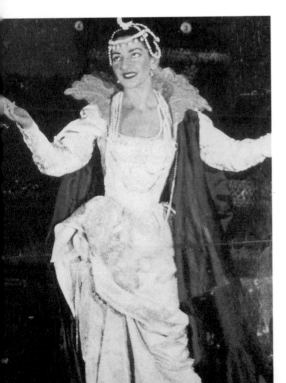
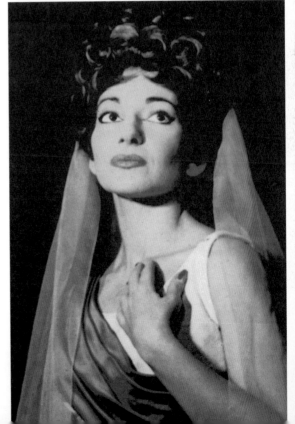

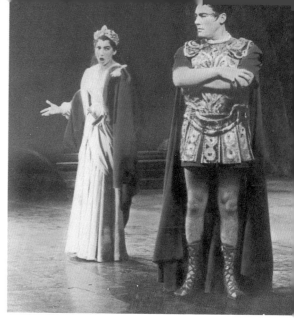

（左）卡拉絲於史卡拉飾演米蒂亞，一九六二年。
（上與下）在帕索里尼的電影《米蒂亞》中飾演米蒂
亞，一九七〇年。

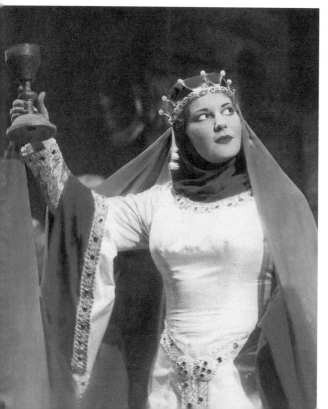

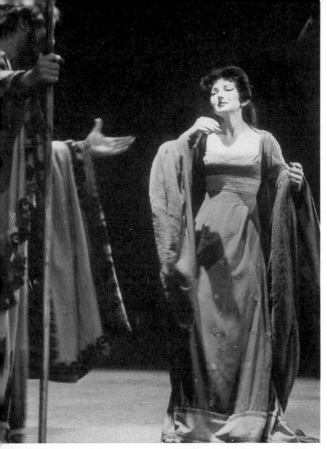

（左）卡拉絲於史卡拉飾演米蒂亞，一九六二年。

（上與下）在帕索里尼的電影《米蒂亞》中飾演米蒂亞，一九七〇年。

（右）於一九六四年錄完《卡門》之後，卡拉絲最後在舞台演出此一角色的時候，便是為這張畫像擔任模特兒。

（左下與下）卡拉絲與迪・史蒂法諾展開世界巡迴演唱，一九七三年。

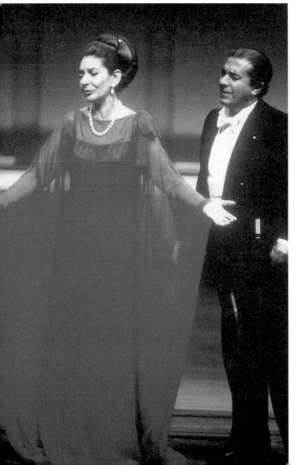

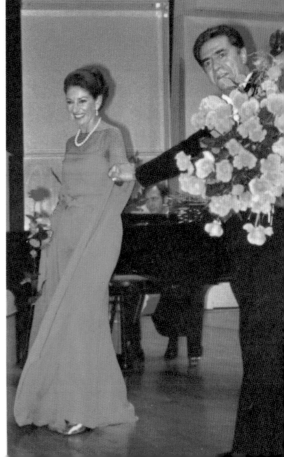

Cultus Music

永遠的歌劇皇后

卡拉絲

史戴流士・加拉塔波羅斯 著

洪力行、林素碧 譯

羅基敏教授 審訂

高談文化音樂館

國家圖書館出版品預行編目資料

永遠的歌劇皇后卡拉絲 / 史戴流士・加拉塔波羅斯（Stelios Galatopoulos）著；洪力行、林素碧 譯，--初版--臺北市：高談文化，2006〔民95〕
面；21.5×16.5 公分（音樂館31）
譯自：Maria Callas：Sacred Monster
ISBN-13：978-986-7101-48-8（平裝）
1.卡拉絲（Callas, Maria, 1923-1977）
 一傳記
2.音樂家一美國一傳記

910.9952 95022602

永遠的歌劇皇后

卡拉絲

作　　者：史戴流士・加拉塔波羅斯
譯　　者：洪力行、林素碧
審　　訂：羅基敏
發行人：賴任辰
社長兼總編輯：許麗雯
主　　編：劉綺文
美　　編：謝孃瑩
行銷總監：黃莉貞
行銷副理：黃馨慧
發　　行：楊伯江
出　　版：高談文化事業有限公司
地　　址：台北市大安區忠孝東路四段341號11樓之3
電　　話：（02）2740-3939
傳　　真：（02）2777-1413
http://www.cultuspeak.com.tw
E-Mail：cultuspeak@cultuspeak.com.tw
郵撥帳號：19884182 高咏文化行銷事業有限公司
印　　刷：卡樂彩色製版印刷有限公司　（02）2883-4213
行政院新聞局出版事業登記證局版臺省業字第890號
Copyright © 2006 CULTUSPEAK PUBLISHING CO., LTD.
All Rights Reserved. 著作權所有・翻印必究
本書文字及圖片非經同意，不得轉載或公開播放
獨家版權 © 2006高咏文化行銷事業有限公司
2006年12月初版一刷
定價：新台幣399元整

CONTENTS
目錄

序幕
與卡拉絲的對話

　　一九四七年在義大利的維洛納（Verona），我第一次見到了卡拉絲。當時我正準備負笈英國讀書，而在該地先停留了幾天。我在圓形劇場（Arena）的歌劇節海報看板，看到了龐開利（Ponchielli）的《嬌宮妲》（*La Gioconda*）的海報。這部歌劇的主角瑪莉亞·卡拉絲（Maria Kallas）我也未曾聽聞。然而她名字的拼法當中有一個「K」字，這讓我猜想她可能是希臘人。於是我買了一張八月十四日的演出門票。

　　儘管當時我對歌劇所知有限，卡拉絲曲折變化並賦予聲音色澤的演唱特質，卻給了我超乎尋常的感受。我甚至不知道這種感覺是可怕或是神奇，但毫無疑問是一種新的感受。我被擄獲了，儘管我說不出其中的魔力所在。她的聲音縈繞在我耳際，我

知道我將永難忘懷，也不會誤認她的聲音。

演出結束後，我站在卡拉絲的更衣室門口，看到她坐在裡面。我對她說的頭一句話是：「妳是不是有『一點點』希臘血統？」她戴上眼鏡仔細地端詳我，回了我一個溫暖的微笑，雙手握住我的手腕，用希臘文說：「我不是有『一點點』希臘血統，我是如假包換的希臘人。」然後她指著自己（當時二十三歲的卡拉絲顯得福態）：「也許可以說是『一大點』？」

我們暢談了起來，她幾乎沒有談到自己，而我因為太害羞，也不敢發問。第二天我出發前往英國，心情既快樂又困惑，充滿了對這位與眾不同的年輕希臘歌者的讚嘆。後來只要到義大利，我都會到劇院的更衣室探望她。

然而我與卡拉絲真正的友誼始於一九五七年，從那時起，不論是在幕前或幕後我都較常與她會面。我們的談話內容大多侷限於藝術領域，她不多談私事。偶爾她會遇上一些問題，而這些問題也都與她的事業相關。關於她與數家歌劇院起衝突的負面報導，以及人們喜歡利用她這件事，都讓她深感痛苦。

由於負面批評漸增，而且她的話常遭人斷章取義，她變得非常謹言慎行。還有更糟的。一九五七年，她與先生為了他不實管理她的財務而發生爭吵。接著她聲音退化的跡象出現，她開始減少演出。一九五九年秋天她的婚姻破裂，而她與希臘船王亞里斯多德・歐納西斯的交往也隨之開始。雖然當時她的演出很少且間隔很長，她仍然繼續演唱，直到一九六五年七月，才自歌劇舞台引退。

那時她有了較多的空閒，我也能較常與她見面，所以我們之間的友誼增進不少。與她的先生分手之後，卡拉絲變得更為熱

情，之前頗為有限的幽默感也大有長進，而且之前在她身上可以明顯感受到的沈重壓力也消失無蹤了。她變得風趣，甚至會多說一些關於她自己的事，但絕不提歐納西斯。儘管眾人皆知她的「新生活」與他大有關係，她卻鮮少談及他。只要他不在場，卡拉絲便刻意不提起他。而我那時做的是恪守英國人的原則：如果想得到答案，就不要問私人問題。這個原則在各方面都適用於卡拉絲。只要有人問到不相干的私事，或是不小心提到歐納西斯，卡拉絲就會轉移話題。而她的前夫麥內吉尼，卡拉絲每次提到他，都帶過去而不帶感情。

一九七六年，我出版了半傳記書籍《絕代首席女伶：卡拉絲》（*Callas, Prima Donna Assoluta*）之後，我和卡拉絲的友誼愈形親密。我們經常通電話。有一天，她到我家與我共進午餐。那時她的精神極佳，讓我相信經過了一段她歸咎於失眠與低血壓（她成年後一直有血壓低的毛病）的藝術停滯期之後，她又開始對歌唱感興趣了。

之後我更常接到她從巴黎住所打來的電話。我也曾經到那兒拜訪過她好幾次，令人意外的是，卡拉絲開始主動談起她自己、她的家庭、麥內吉尼，甚至歐納西斯。在以前這根本不可能。我很感興趣地聆聽，但是一開始不免要忍住好奇心，特別是對歐納西斯。但她有時還是會變得冷漠或是悶悶不樂，相當突兀地中斷話題，留下我一個人兀自納悶。

後來我鼓起勇氣向她提出一些私人問題，我感覺到她必須向我傾訴她的感受，尤其是她和歐納西斯之間真正的關係，以及她對他的看法。而她也開始想談她與麥內吉尼的破裂婚姻。我問她為什麼不反駁過去那些對她的不實消息。她的回答是，沒道理讓

Maria Callas

3

那些以他人私生活八卦謀生的人，有更多的話柄來對付她。

她與她的家人、麥內吉尼以及歐納西斯的真正關係，以及是什麼讓這位具有高度教養、聰明且相當具道德感的女性，打破了她自己不談私事的規範等等，都是第一次見諸於本書之中。麥內吉尼曾寫過《吾妻瑪莉亞‧卡拉絲》（Maria Callas mia Moglie），只有一九五九年前是正確的，之後的並非全部都是事實，因為其中並不包含卡拉絲自己的觀點。

卡拉絲過世以後，我時常納悶她為什麼要向我傾訴她的事，特別是關於歐納西斯的部份；因為這具有相當的話題性與醜聞性質，或多或少是個「禁忌」。後來我想我找到了答案。英格麗‧褒曼（Ingrid Bergman，她認識並且喜歡卡拉絲）一直拒絕寫她的自傳，直到她的孩子們告訴她，如果她自己不寫，在她死後會有許多人抹黑她，他們將無以保護她

的名聲。因此褒曼寫下她一生的故事。我相信卡拉絲想讓我知道事實，因為我與她熟識多年，她知道我絕不會隨便引用她的話，也不會為了譁眾取寵而利用她。

有一位評論家在評論我的書《絕代首席女伶：卡拉絲》時，希望引發卡拉絲本人捲入論戰。但我僅僅更正了他的錯誤，一點都沒牽連到卡拉絲。我相信這件事使卡拉絲信任我。她曾問我是不是留下了在準備寫書期間她寄給我的信件。她說：「你可以使用這封信。當然時機也許已經晚了，但還是可以用來對抗那些投機份子。」我告訴她，她自己也曾學到如何在那些譁眾取寵者的謊言與不實指控之中生存，而且相信自己最後終會獲得清白。「對，你說的完全沒錯。」她答道：「可是要達到這個目標，過程實在是太長了。」

卡拉絲過世後，有好幾本關於她的書籍出版。有些書甚至宣

稱得到卡拉絲本人的授權。一九七七年七月時，我曾脫口說出：「卡拉絲，如果妳自己寫一本傳記，豈不更好？妳會發現這種自我表達的方式是值得的。」

我得到的回答是斬釘截鐵的「不！」那時她的聲音中似乎出現了諾瑪的語氣。稍微停頓後，卡拉絲又說道：「我的回憶錄就在我詮釋的音樂之中，這是我唯一能夠寫下我的藝術或我自己的方式。而我的錄音則保存了我的故事，這也是它們的價值所在。反正你早已經為我寫過書了。」然後她帶點調皮又具有誘人的魔力，故意轉移話題：「史戴流士，你不覺得我還沒有老到寫回憶錄的地步？你知道我還不到八十歲。」❶

她的反應讓我有機會向她宣佈我正計畫撰寫另一本關於她的書——一本畫傳。儘管她沒有搭腔，我感覺得出來，她覺得這個主意不錯，於是我告訴她我希望在書中放入她所有演出的劇照——這是一本她一生事業的視覺記錄，並伴隨文字說明。她思索了片刻後說，那顯然當她還很「大」（意思是胖）時的照片也會擺進去了。「哦，那當然，」我補充說：「難道妳不覺得應該擺進去嗎？」

她沒有看我，說道：「不覺得！」說完之後她淘氣地眨眨眼睛，說著：「但是你也會把我看起來苗條而優雅的照片擺進去吧？對嗎？我只是開個玩笑，看看你會有什麼反應。」然後她離開房間，過了幾分鐘又回來。「相信你會想放這些照片的，」她說：「小心不要把這些照片弄丟了。」我看了照片，大為感動，心中唯一想到要對她說的是，這些照片具有重要的歷史意義❷。

我們聊了一會，她又羞赧地問我，想要來客冰淇淋當做甜點，還是要她唱一首歌。我假裝要慎重考慮。當我選擇了冰淇淋（她是出

5

了名的喜歡冰淇淋），她被逗樂了，以誇張的手勢說我一如往常做出了明智的抉擇（「你太聰明了！」），我會得到兩種「甜點」做為獎勵。她自己彈起鋼琴，唱選自《熙德》（Le Cid）的〈哭泣吧，我的雙眸〉（Pleurez, mes yeux）。她的聲音狀況相當良好，我要求她安可，她同意了，還開玩笑說她從來沒學過冰淇淋詠嘆調（arie di sorbetto）❸。接著她演唱了《夢遊女》（La sonnambula）當中的〈啊！我沒想到會看到你〉（Ah! Non credea mirarti），令我動容。

我告辭時，卡拉絲赤足站在家門前，又聊了二十分鐘之後（這是希臘人無可救藥的習慣），她大笑地揮別我，還即興哼了一段宣敘調，是《弄臣》（Rigoletto）中吉爾妲（Gilda）詠嘆調〈親愛的名字〉（Caro nome）的前幾小節。我離去時又看了她一眼。她看起來就像是艾爾・葛雷柯（El Greco）一幅不為人知的畫作上的

人物。而那之後，我就未曾再見過她。

一九七七年九月十六日下午，我在QE2號船上以瑪莉亞・卡拉絲為題做了一場演講。演講結束前幾分鐘，傳來她在巴黎辭世的消息。我當下反應是懷疑這消息的真實性。她才五十四歲而已，我在甲板上踱步許久，才終於接受了這個事實。

卡拉絲過世時，我正在大量搜集卡拉絲的照片，豐富我的資料，我本來打算放棄準備這本我向她提過的畫傳。我後來以不同的角度寫這本書，但在完成之前，市面上又出了其他關於她的書，使我必須再重新架構這本書，以便匡正視聽，這本書的醞釀與成熟花了很長的一段時間。

卡拉絲去世之後，我與她的關係，更正確地說是我對她的了解，也有所進展。經由距離給了這一切更為確實的觀點之後，我開始獲得紓解。在那之前，我還

無法客觀看待她身為女人與藝術家的角色，但當時我並沒有發覺到。後來我與她的友誼變得更為親密，但當我難以理解她的動機時，又覺得與她格格不入。

儘管對於卡拉絲來說，物質的收穫固然不是最重要的，但在某種程度上，她還是受到野心、固執、忠貞與些許的自私所左右。這些特質在正確的時機提供了她力量，讓她發展她的藝術生涯，也讓她不總是溫暖可親。不過我也發現她的缺點也會由她的熱忱、誠懇、謙虛，以及後來的寬容與同情心所彌補。

「我是個非常簡單的女人，也是非常講道德的女人。」她在肯尼斯‧哈里斯（Kenneth Harris）的訪問（《觀察家》（Observer），一九七〇年）中說道：「我的意思並不是聲明自己是位『好』女人：這是要由其他人來評斷的；不過我是一位講道德的女人，我很清楚什麼對我是好的，什麼是

壞的，而我也不會弄混或是逃避。」

認識她這些年以來，我發現這是真的。她的個性並不會因為這些缺點而有所改變，我開始以更精確的焦點來看待她；我對她賦予自己的人生使命無比尊敬，並且不再以崇拜女神的角度來欣賞她，而是將她視為一位敏感、會受傷、活生生的女人，這種反應是擺盪在讚頌與辯護的兩極之間。也許卡拉絲能夠成為一位更完美的虛構角色，不過生命很少是盡如人意的。一位具創造性的藝術家，正是衝突與不平衡的綜合體。

卡拉絲去世後，許多人嘗試從藝術與個人兩方面為她作傳，但卻完全扭曲了我所認識的卡拉絲。有些作者緊咬著卡拉絲與母親或是其他人的關係不放，將之誇大為聳動的內幕大披露，或是把她與歐納西斯的關係，把她說成一位「肥皂劇女王」，竟說她為

了歐納西斯犧牲一切，包括她的事業，最後因無法自拔而導致悲劇的結局。

卡拉絲從來沒有在任何可能損害她的藝術、或是縮短她職業生涯的事情上做出犧牲。她會毫不猶豫地爲了藝術犧牲一切。除此之外更不消說，在這位所謂的遁世者生命中的最後兩年，我見過她的次數比起之前的十年都還來得多。

我強烈地感覺到有匡正視聽的必要，特別是爲了新一代的愛樂者。卡拉絲的壁畫不僅需要清潔，還需要大幅修復。當然，有許多關於她的看法，特別是在藝術成就方面，是相當穩固而且具有啓發性。在我的寫作動機之中，有很強的一部份是要留存這些面向，並且加以發揚光大。

自從一九五○年代開始，我對歌劇與音樂從業餘喜好轉爲認眞鑽研（我成爲作家，樂評，與演講者），我聆聽過大部份重要歌者的演唱。我著迷於他們的抒情之美、他們的親切與熱力，沈浸於他們深具人性的角色刻畫之中。但是對我來說，是卡拉絲的藝術，在那二十年中定義了那個時代。

史戴流士・加拉塔波羅
里奇蒙，索立

🦋 註解

❶出人意料，卡拉絲於該年九月去世。

❷其中一張是卡拉絲飾演《鄉間騎士》（*Cavalleria rusticana*）中的珊杜莎（*Santuzza*），那是她第一次演唱歌劇。她還是個學生，不過十五歲半而已。另一張則是十八歲半的卡拉絲演出《托絲卡》（*Tosca*）的謀殺場景，這是她第一次在職業演出中擔任要角。

❸這是次要角色演唱的詠嘆調，讓部份觀眾有機會離開座位去吃點冰淇淋。幸好這種作法在很久以前便廢止了。

Part 1 起步

卡拉絲的母親利用她的女兒得到她沒有
實現過的成就感，更從女兒身上獲利。
卡拉絲的行事風格及不快樂，都與她的
挫折和寂寞有關，而這些都源自於她幼
年時缺乏真正的母愛。

CHAPTER 1
尋根

「我的母親是第一個讓我了解到我在音樂方面天賦異稟的人。她總是將這樣的觀念灌輸到我的腦海中，而我最好能合乎她的期望。

「我為那些生長於一九二○至三○年代的天才兒童感到悲哀，這時代的父母對於名利有種特別的想望。雖然我母親所言不虛，但是大多數的父母則不然，他們常因此而毀了孩子的一生。至於

我，我的確天生有副好嗓子，也被迫以此為職業。我也曾被當做天才兒童，從小便嶄露頭角……。

「由於最後的結果不壞，因此我也不能抱怨什麼。但是我還是要說，我們應該立法制止這樣的行為，不該讓年紀這麼小的孩子便背負如此沈重的責任。天才兒童被剝奪了享受童年的權利。我的童年所留下的回憶並不是一個

特別的玩具、一個洋娃娃或者是特別的遊戲，我所記得的是那些經過一次又一次演練的歌曲，任何一個小孩都不應該被剝奪童年，這樣只會讓他過早身心俱疲！」

以上是卡拉絲在一九六一年間發表的童年回憶。她繼承了父親的高尚且嚴謹的個性，對於個人信念相當堅持，甚至固執。而她的藝術天分無疑是來自於她的母系家族。在二十一歲之前，卡拉絲幾乎都在母系家族裡成長，她的父親對她的影響十分有限。

卡拉絲的母親利用她的女兒得到她沒有實現過的成就感，更從女兒身上獲利。還好卡拉絲靠著自己，以及翠維拉（Maria Trivella）、希達歌（Elvira de Hidalgo）以及塞拉芬（Tullio Serafin）等諸位老師的指導，開始掌控自己人生。但終其一生，卡拉絲的行事風格及不快樂，都與她的挫折和寂寞有關，而這些都源自於她幼年時缺乏真正的母愛。

她的母親艾凡吉莉亞（Evangelia Dimitroadou）生於伊斯坦堡法納里（Fanari of Istanbul）一個環境優渥的希臘軍人世家。多年之後他們移居雅典，艾凡吉莉亞在這裡與喬治·卡羅哲洛普羅斯（Georges Kalogeropoulos）墜入情網。他來自於伯羅奔尼撒（Peloponnese）地區，正在雅典大學主修藥學。艾凡吉莉亞與喬治於一九一六年八月完婚，定居在伯羅奔尼撒的小鎮美利加拉（Meligala）。一年後，他們的女兒伊津義呱呱墜地，三年後兒子瓦西利（Vasily）出生，不過他卻在三歲時因罹患腦膜炎而夭折，這給他們的打擊相當大，因此他們想在另一個新環境重新開始。卡羅哲洛普羅斯一家人在這一年移民紐約。

據艾凡吉莉亞的說法，他們婚後的幸福日子不超過六個月，問題可能出於他們之間只存有某

種短暫的迷戀，沒有眞正的愛情。艾凡吉莉亞不想到美國，但卡羅哲洛普羅斯希望換個環境。到達美國四個月之後，也就是一九二三年十二月二日，艾凡吉莉亞在紐約第五大道醫院產下了一名女嬰，她在曼哈頓地區的希臘正教教堂受洗，聖名爲瑪莉亞·安·蘇菲亞·塞西莉亞（Maria Ann Sophia Cecilia），也是後來舉世知名的瑪莉亞·卡拉絲（爲了方便起見，卡羅哲洛普羅斯正式向法院申請將姓氏簡化，改稱爲卡拉絲。）

卡拉絲五歲就戴了近視眼鏡，個性內向而安靜，循規蹈矩且虔誠。她的學校成績不差，但她沒什麼朋友，因爲每搬一次家，她就得換一所新學校。不過這也不是問題所在，眞正的原因

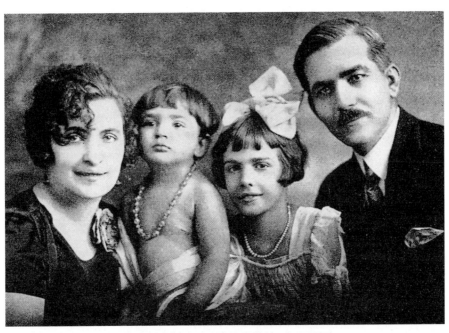

卡拉絲與父親、姊姊慶祝週歲（一九二四年）

是她母親不鼓勵她的女兒與其他小孩混在一塊兒。

喬治的藥店一開始生意還不錯，但六個月後便碰到一九二九年的華爾街股市大崩盤。經濟不景氣讓卡羅哲洛普羅斯一家過得非常不快樂，丈夫失去藥店這件事已經超過了艾凡吉莉亞忍耐的極限。伊津義在《姊妹》(Sisters)一書中曾透露，「我們所知道的母親，就是一個不斷悲嘆後悔嫁給我們父親的女人，我們怎麼快樂得起來。」

喬治一直非常認真地維持家庭，但他發覺妻子對他既無愛意也不欣賞，終於也失去自信。他不再自己開業，到市政府做藥劑師。他決定以漠然的態度來應付艾凡吉莉亞，不計任何代價只求能與她和平相處。雖然他們沒有離婚，但住在同一個屋簷下，卻形同陌路。

因此艾凡吉莉亞將她的心力都轉到女兒們的音樂天分上，當時伊津義十二歲，卡拉絲五歲。全家唯一的音樂來源是一台小收音機，她們（特別是卡拉絲）從收音機學一些歌曲。艾凡吉莉亞很高興，因為她從小對音樂及戲劇便有一種渴望，她現在可以讓女兒來實現她的夢想。卡拉絲快八歲時，家裡買了一台留聲機、一些唱片（大部分是歌劇詠嘆調）、一台自動鋼琴（pianola），還請了一位義大利籍的老師教女兒們彈鋼琴。卡拉絲十歲就可以自彈自唱，或者跟著伊津義的伴奏唱歌，她最愛唱的兩首歌是：〈鴿子〉(La Paloma)及〈自由的心〉(The heart that's free)。

經過一些基本訓練，卡拉絲的嗓子開了，高音及音色顯示她可以唱女高音。她在一個月內從錄音中學會古諾（Gounod）的〈聖母頌〉(Ave Maria)、《卡門》(Carmen)中的〈哈巴涅拉〉(Habanera)及《迷孃》(Mignon)的〈我是蒂妲妮亞〉(Je suis

Titania），這些歌曲讓卡拉絲培養出傑出的音色，她的母親決定要繼續開發她的才能。

剛開始卡拉絲還蠻喜歡練唱的，但不久後，音樂就變成一種日常生活瑣事。她母親一天到晚逼她練習，父親則反對她的做法，認為在他們這個年紀應該讓她們盡情玩耍，卡拉絲將這樣的行為詮釋為父愛。卡拉絲開始發現唱歌是引起注意的好方法，是最佳的情感替代品。即使母親一再使她們父女疏離，兩個女兒還是覺得自己與父親志趣相投，父親給了母親未曾給予她們的尊重。

不過，無論是丈夫反對，或者是經濟困難，都無法阻止艾凡吉莉亞要女兒們成為音樂家的決心。她相信卡拉絲的歌聲天賦異稟，更是一個天才兒童，她很早就替她報名參加比賽，一九三四年卡拉絲就在「鮑爾斯少校業餘音樂賽」（Major Bowes Amateur Hour），以〈鴿子〉及〈自由的心〉，得到第二名。

一九三六年末卡拉絲即將畢業，而艾凡吉莉亞早計畫好要回希臘投靠富有的娘家，如此一來

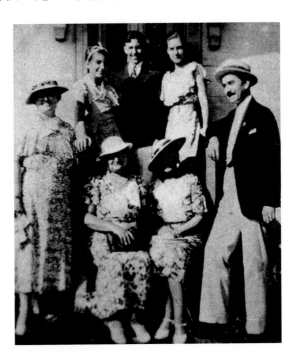

卡拉絲十一歲時（後排左），姊姊伊津義（後排右），父親喬治（站在右邊），母親艾凡吉莉亞（坐在丈夫身旁），以及在紐約的希臘朋友，一九三四年。

卡拉絲（戴眼鏡者）攝於小學畢業。

卡拉絲可以繼續學習演唱，伊津義也可以繼續學鋼琴。

一九三七年一月二十八日，卡拉絲在畢業典禮上演唱了吉伯特與蘇利文的《皮納弗爾艦》（HMS Pinafore）選曲，博得了現場觀眾熱情的掌聲。當時沒有人想到這個十三歲小女孩下一次在美國公開演唱，是十七年後的美國芝加哥抒情歌劇院（Chicago Lyric Theater），甚至還引起了極大的迴響。

畢業後過了六個星期，卡拉絲和母親回到祖國希臘。這是卡拉絲首次踏上希臘領土，她們隨即搭火車回到雅典。不論是卡拉絲，還是難纏的艾凡吉莉亞，當時都沒預料到一場偉大的冒險即將展開。

CHAPTER 2
啟航

　　艾凡吉莉亞從返鄉的那一刻起，她的目標就是為女兒的音樂事業奮鬥。艾凡吉莉亞的哥哥艾弗羲米歐（Efthemio）認識多位演唱家，與劇院人士也有交往，她一直對哥哥寄予厚望。不過舅舅在聽過卡拉絲唱歌之後，只說姪女的聲音還不錯。艾凡吉莉亞以前一直高估了家裡的財富，她的兄弟姊妹及母親其實都靠年金過活，沒人能幫助她，他們說話不太中聽，除了要她不要逼迫卡拉絲，她還是個孩子，而且還一再暗示她家鄉生活可能會比美國還糟。

　　母女靠著丈夫寄來的錢，過得還不錯，但無法支持她栽培一位音樂家。艾凡吉莉亞也不放棄向她的兄弟施壓，要他們為姪女想些辦法。後來卡拉絲因緣際會地在一家小酒館演唱時，認識了當時已在雅典抒情劇院（Lyric

Stage）演唱的男高音亞尼・坎巴尼斯（Zannis Cambanis），他的老師是國立音樂院名師瑪莉亞・翠維拉。經過一番安排後，翠維拉終於接受卡拉絲的試唱。

卡拉絲在母親及親戚的陪同，演唱了〈哈巴涅拉〉之後，馬上就被翠維拉接受了。翠維拉對她突出的表達方式印象深刻，她嘆道：「這女孩真有天份！」。她多年後回憶起這次試唱時表示：「我很高興能收小卡拉絲為學生，我對她聲音的可能發展極

感興趣。」翠維拉了解卡拉絲的家境後，還推薦她申請全額的獎助學金。

卡拉絲跟隨翠維拉學習歌唱技巧，還跟喬治・卡拉坎塔斯（Georges Karakantas）學習聲音表現與歌劇史，並從艾薇・巴娜（Evie Bana）學習鋼琴。她十分用功，跟翠維拉關係良好。她進步十分神速，在一九三八年四月第二學期結束時，就可以在音樂院的學生年度音樂會中演出，她演唱了阿嘉特（Agathe）的詠嘆調〈Leise, Leise〉（選自《魔彈射手》，Freischutz），芭爾基斯（Balkis）的〈在他的陰鬱中〉（Plus grand dans son obscurite，選自古諾的《沙巴女王》，La Reine de Saba），以及亞尼斯・薩魯達斯（Yiannis Psaroudas）的希

雅典國立音樂院。一九三七年九月卡拉絲成為該校學生。

卡拉絲將她的照片獻給她在國立音樂院的老師瑪莉亞・翠維拉，一九三八年。她在上面題字：「獻給我最親愛的老師，我的一切全都歸功於她」。

臘歌謠〈兩個夜晚〉（*Two Nights*）。音樂會以卡拉絲與坎巴尼斯演唱《托絲卡》當中的二重唱〈世界上有那一雙眼眸〉（*Quale occhio al mondo*）收尾。對一個年僅十四歲，且才入學六個月的小女孩而言，這些曲目確實風格多變且困難，而且她還得到了首獎。

　　伊津羲回到雅典幾個月後，便與富裕的船商小開米爾頓・安畢里可斯（Milton Embiricos）熱戀，但米爾頓的父親卻反對他們，因此直到米爾頓於一九五〇年去世為止，伊津羲都一直是他的情婦兼未婚妻。米爾頓在知道伊津羲的家境後還接濟她們。後來在母親的堅持下，伊津羲重拾了鋼琴課。

　　音樂會之後，卡拉絲遇到藝術生涯的首次挫折。她雖然在學業上的表現極為突出，但希臘著名作曲家兼音樂院藝術總監馬諾里斯・卡羅米瑞斯（Manolis Kalomiris）卻非常不欣賞卡拉絲，因為當時的她外表有欠優雅，不但肥胖，又滿臉青春痘。卡羅米瑞斯喜歡追求美麗的青春少女是很出名的，有一次他完全無視卡拉絲的絕佳演唱，竟然批評起她的身材，讓原本拘謹有禮的她終於忍無可忍，跟師長槓了

十五歲的卡拉絲與母親和姊姊攝於位於雅
典帕地森街六十一號的公寓（頂樓後
側）。

起來，當場被責爲無禮而遭到開
除，還是經過一番說情和道歉，
才得以重返學校。

　　卡拉絲還在音樂院的歌劇公
演中，獲得聯演製作人兼翻譯的
卡拉坎塔斯青睞，以馬斯卡尼
（Mascagni）《鄉間騎士》中的珊
杜莎一角初登歌劇舞台，以出色
的表現贏得了歌劇首獎。

　　多年後卡拉坎塔斯告訴我：
「卡拉絲以職業歌者的水準詮釋珊
杜莎，她注意到了最微妙的細
節。她志在必得，也不負眾望地
達成目標。她排練時會出神地聆
聽，或緊張地在房內踱步，反覆
激勵自己：『有一天我要成功。』
當時她就很注重作曲家的註記說
明，和歌詞的重要性。或許她還
不能夠完全控制她的聲音，不過
我還記得她充滿戲劇爆發力地唱
出〈正如妳所知道的〉（*Voi lo
Sapete*）以及〈復活節頌歌〉
（*Easter Hymn*）。沒人會忘記這位
歌劇新秀成功地演繹出被遺棄的

鄉下女子，面對負心漢時的愛恨情仇。」

　　卡拉絲精彩的詮釋吸引了家長、學生及觀眾，而加演了兩場，希臘總統梅塔薩斯（Metaxas）及文化部長寇斯塔・柯齊亞斯（Costa Kotzias）也是座上嘉賓。

　　因為女兒是如此傑出，艾凡吉莉亞因此要求翠維拉讓卡拉絲提前畢業，不過老師拒絕了。翠維拉告訴她：「我們還需要一年的時間，琢磨卡拉絲這塊璞玉。」艾凡吉莉亞其實是注意到當時評價極高的雅典音樂院（Athens Conservatory），她在聽過希達歌大師的課程之後，認為她定能大大開展早熟歌者的視界，因此決定要將女兒轉到她那兒去。

　　西班牙裔的希達歌一直到三〇年代初期，都是在世界各地歌劇院享有盛名的花腔女高音。一九〇八年十六歲的她首次登上歌劇舞台，在那不勒斯的聖卡羅劇院（San Carlo）演出《塞維亞的

卡拉絲十六歲時與朋友合照。

理髮師》（Il Barbiere di Siviglia）中的羅西娜（Rosina）一角，即獲得空前迴響，使各地知名劇院競相邀請。希達歌的聲音以明亮且富有彈性的特色取勝，且極富表情，這使她所刻畫的角色令人信服。她與生俱來的魅力、靈動及美麗都是她重要的資產。大家都知道她是卡拉絲的老師，但歌劇女伶的身分卻為世人所遺忘。

　　卡拉絲在雅典音樂院準備試唱時，她福態的身材、滿臉痘痘、緊張地啃著手指甲的模樣，

艾薇拉・德・希達歌。

希達歌飾演《理髮師》中的羅西娜,這是她成就最高的角色。

讓希達歌印象十分深刻。二十年後希達歌告訴我:「這個女孩想成為歌劇女伶,似乎有些可笑,而且她竟然選唱《奧伯龍》(Oberon)中的〈大海!〉(Ocean!)。不過她一開口,便讓我對她完全改觀。她的技巧當然絕非完美,但她聲音中富含的戲劇性、音樂性及獨特性,讓我深深感動,甚至令我掉下了眼淚,我還特別轉過身去免得讓她瞧見。我當下就決定要收她為學生,當我注視著她那會說話的眼睛時,發現她其實很美麗。我告訴她:『孩子,妳唱得很好,但是妳必須馬上忘記妳剛剛唱的。因為這不適合妳的年紀。』」

　　希達歌立刻安排卡拉絲免學雜費進入音樂院就讀。這個年輕且熱切的學生興奮極了,希達歌的指導開展了她歌唱的視野,從此她心中除了歌唱之外,再容不下別的,她決心要成為一位歌者。她與日俱增的自信,幫助她

面對並解決了青春期的內在衝突。

當她即將展翅高飛之際，二十一歲的姊姊已然是一位美麗且優雅的女子，但卻開始與卡拉絲和母親漸行漸遠。雖然米爾頓幫她們很多，但當卡拉絲知道她心愛的姊姊竟然是人家的情婦，她完全無法承受這個打擊。

卡拉絲非常熱衷練唱，不僅只是個人興趣，更因為她認為此舉可以獲得母親的注意。但凡事不能盡如人意，所以她轉而將老師視為某種母親的替身，不過敏感的希達歌並不樂見她這麼做。一九七七年卡拉絲過世後，這位高齡八十多歲的老師回憶起她鍾愛的學生時說道：「我知道這孩子的內心孤單寂寞，雖然我愛她如同親生女兒一般，但將她從母親身邊帶走卻是不對的。我盡可能給她所有的愛，而她更是不可多得的好學生、好女兒。卡拉絲從來沒有忘記我，她一直都和我

保持連絡，不只在她遇到問題或事業有成時才會想起我。這對我而言是生命中極大的滿足。」

卡拉絲的職業生涯之前是由母親一手規劃。儘管翠維拉才是她的老師，不過決定權還是在艾凡吉莉亞手中。但是希達歌則不同，她將打造歌劇女伶的工作一手接了下來。卡拉絲天生的戲劇細胞開始覺醒，音樂不再是母親強加在她身上的工作。卡拉絲多年後說道：「自我有記憶開始，母親便要求我要成為一位歌者，這是她一直希望達成卻又未能達成的目標。為此我十分不快樂。但也許因為我唯一的興趣就是音樂，不只是女高音，甚至是次女高音或男高音，不論他演唱的是輕鬆或吃重的歌劇，我開始著迷於聽希達歌的學生練唱。我經常上午十點就到音樂院，跟最後一位學生一起離開。希達歌十分驚訝，經常問我為什麼要待到這麼晚，我答道：『即使是最沒有天

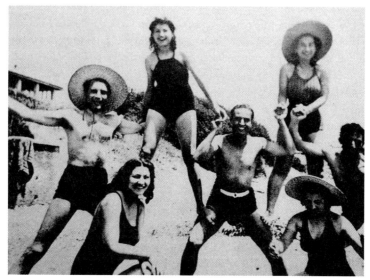

卡拉絲（前排左一）與雅典音樂院同學到海邊一日遊。

分的學生，也可以教我一些東西。上課對我一點也不是件苦差事，而是真正的樂事。』」

一九四〇年六月十六日希達歌在雅典音樂院製作了浦契尼的《安潔莉卡修女》（*Suor Angelica*），安潔莉卡是卡拉絲的第二個角色，比一年前的珊杜莎更讓人印象深刻。彩排時，無微不至的希達歌（同時負責服裝設計）積極設法讓卡拉絲注意到個人的外表及舉止。一九五七年時卡拉絲已經

脫胎換骨，成為一位優雅的女士，她對我說過：「希達歌指責我的穿著，有一次我穿著一套顏色不協調的紅衣服，配上一頂可怕的帽子，她簡直暴跳如雷，她還威脅我如果再不努力改善我的外表，她就不再教我。那時我不太注意穿著或者外表，一直都是我母親決定我該穿些什麼，也不准我經常照鏡子。此外我必須好好用功，而不是將時間浪費在這些東西上。

「雖然我母親讓我在這個年紀

便擁有豐富的藝術經驗，但同時也剝奪了青少年的歡愉與天真。而且我用了一個錯誤的處方治療青春痘，讓體重大幅增加，也因爲母親的高壓管教，我用食物來補償我自己，這樣惡性循環之下，我當然過重了。

「十二年後我才真正地改變我自己，減掉所有的贅肉，且開始對打扮感興趣，注意我下了舞台後的樣子。一九四七年我初次注意到舞台扮相的重要，是我與我的精神導師指揮塞拉芬在準備《崔斯坦與伊索德》時，他堅持我必須要有合適且華麗的舞台服裝，特別是沒在走動時，因爲觀衆會有一大段時間只能盯著我看。如果我不能以我的聲音及角色獲得他們的肯定，他們會將我批評得體無完膚。我的外在必須要與音樂一致，這很重要。」

繼成功演出安潔莉卡之後，希達歌繼續爲學生的演唱生涯鋪路，一九四○年七月一日卡拉絲簽約成爲歌劇公司的合唱團團員，還接下了蘇佩（Suppe）《薄伽丘》（Boccaccio）中的碧翠絲（Beatrice）。這雖然是一部輕歌劇，但卻是她職業生涯的處女作，演出相當成功，她獲得了觀衆的喝采。但成功的演出並沒有讓卡拉絲有更多演出機會，卡拉絲被同事排擠，說她的聲音不適合，也無法勝任這個角色，並拿她的外國腔作文章，因而在舞台上銷聲匿跡了一段時間。希達歌認爲：「那些善妒同事們的流長蜚短，只會讓卡拉絲更加努力。卡拉絲在演出《薄伽丘》之後，學會當一位戰士與存活者，而不是一個受害者。」

一九三九年起歐洲各地戰事四起，莫索里尼在一九四○正式向希臘宣戰。第二次世界大戰期間的希臘非常混亂，饑荒造成老弱者死亡。艾凡吉莉亞母女與美國的喬治失去連絡，而他微薄的經濟支援也不再寄達。卡拉絲回

25

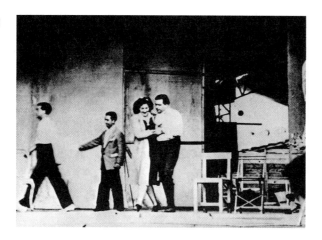

卡拉絲與庫魯索普羅斯（Kourousopoulos）（飾卡瓦拉多西（Cavaradossi））排練《托絲卡》。

憶那段日子時說道：「只有經歷過戰亂與饑荒的人們，才能了解自由及正常生活的真諦。雅典被佔領的時候是我一輩子最痛苦的時期。我永遠無法忘記一九四一年的冬天，那是我記憶中雅典最冷的一個冬天。」

這幾年間，卡拉絲家人認識了幾位義大利軍官，他們常常送食物給她們，而卡拉絲也藉機與他們練習義大利文。希達歌常常要她學習義大利文，提醒她：「這將來對妳很有用，妳早晚會到義大利，到了那裡妳才能夠真正追求妳的理想，如果妳要好好詮釋音樂，妳

一九四二年攝於薩羅尼加。採蹲姿為卡拉絲。

要先知道每個字的確實意義。」

佔領初期，卡拉絲一家生活的壓力稍有減輕，德軍也重新開放學校、劇院等公共場所。雅典劇院恢復了各項活動，儘管規模不比從前，但希達歌為卡拉絲量身定做的計畫實現了。一九四二年夏天，卡拉絲以托絲卡一角重回舞台，雅莉珊卓·拉勞尼（Alexandra Lalaouni）表示：「《托絲卡》是部難度很高的歌劇，但當卡拉絲出現之後，之前換景等種種錯誤都被遺忘。她雖然年僅十七，但她對這個角色不但勝任愉快，更進入了這個角色的生命，讓觀眾深深感動。她的長音渾厚，懂得如何正確的發聲，並且表現歌詞中的意義。她那渾然天成的音樂細胞、直覺及對劇院的瞭解，都不是在學校能夠學得到的，也不是在她這個年紀辦得到的。這是她與生俱來的能力，她能夠震撼觀眾，這一點都不令人意外。」

在演出《托絲卡》之後，卡拉絲成為雅典歌劇院主要的女高

卡拉絲攝於一九四四年春。

音。一九四三年二月她在卡羅米瑞斯的作品《大建築師》（Ho Protomastoras）中的幕間劇（intermezzo）演唱，卡拉絲無論在聲音或者戲劇技巧上，都展現了她的最佳狀態，完全不負作曲家的期望。同年四月，她在希臘的義大利文化辦事處演出了裴哥雷西的神劇《聖母悼歌》，這場演出還有現場實況廣播。

一九四三年九月義大利向聯軍投降，大大鼓舞了希臘抵抗軍的士氣。卡拉絲以音樂會的方式

慶祝，九月二十六日舉行一場為希臘和埃及的學生而唱的音樂會，另一場為肺病患者而唱的音樂會則於同年十二月舉行。她的聲音表現異常優異，她的戲劇詮釋以及寬廣的曲目皆令人印象深刻。〈優美的光在誘惑〉（Bel raggio lusinghier）一曲（《賽蜜拉米德》）更說服了樂評薩魯達斯，讓他知道這個戲劇女高音能夠極為出色地演唱花腔，他還建議她可以演唱抒情花腔的角色。卡拉絲還因此受邀為作曲家達爾貝（D'Albert）《低地》（Tiefland）的希臘首演演唱女主角瑪妲（Marta），在一九四四年四月於雅典歌劇院上演。

《低地》可說是一個全方位的藝術成就。演出的藝術家不但都是當時最出色的歌者，更是各個角色的不二人選。飾演塞巴斯提

亞諾（Sebastiano）的男中音艾凡哲里歐·曼格里維拉斯（Evangelios Mangliveras）是希臘的知名演唱家之一，在海外也享有盛名，卡拉絲從他的身上得到許多心得，並且獲益良多。

德國音樂學者荷佐（Herzog）如此評論這次演出（《希臘德文報導》，一九四四年四月二十三日）：

卡拉絲扮演的瑪妲有一種純樸自然的氣質。大多數的歌者必須用學習的方式習得藝術，但是她卻具備與生俱來的戲劇本能，可以無拘無束地演出。高音部份有一種強而有力的磁性，而輕聲的段落則展現了音色的多樣性。

兩週之後，卡拉絲接著演出《鄉間騎士》的珊杜莎，這是她學生時代第一個演出的角色，她與老師重新研究角色性格，並且信心十足。《希臘德文報導》（一九四四年五月九日）的評論指出：

卡拉絲創造出一位個性衝動

《大建築師》的演出陣容。後排左二是飾演絲瑪拉格妲的卡拉絲。

《費德里奧》排練
休息時：德藍塔
斯（飾弗羅瑞斯
坦，Florestan）、
賀納（Horner，
指揮）與卡拉絲
（飾蕾奧諾拉）。

的珊杜莎。她是一個戲劇女高音，可以毫不費力且靈敏地發出聲音，她「聲中帶淚」，即是很好的證明。

幾天後，雅典歌劇院即將演出貝多芬的《費德里奧》，但是缺少飾演蕾奧諾拉（Leonore）的人選，他們要備選的卡拉絲代替演出，她毫不猶豫地接受了這個邀請，因為她早就完全掌握好這個角色。《Kathimerini》的樂評（一九四四年八月十八日）寫道：

卡拉絲以恰當的熱情及親切，加上百分之百的理解來詮釋蕾奧諾拉這個角色。她天賦異稟，如果可以進一步改善聲音中部份的瑕疵及咬字發音，將來成就可期。

有趣的是，希達歌告訴我：「卡拉絲儼然以一線歌劇演唱家的姿態演唱這個角色。我會說歌劇演唱家，是因為她不單聲音表現純熟，且整體呈現說服力十足，令人動容。雖然她還年輕，經驗也不豐富，但卻成功演出一個即使是知名歌者，都需要花上多年時間才能完美發揮的角色。」卡拉絲極具想像力的角色詮釋，成為她最引人注目之處。

一九四四年八月十四日，

《費德里奧》在希臘首演，時逢雅典被佔領的最後一年，處境也最難過悲慘。希臘人在如此不穩定的氛圍之中仍舊上下一心，團結一致，因此在雅典衛城（Acropolus）希羅德・阿提庫斯（Herodes Atticus）劇院上演的《費德里奧》十分受到矚目。

貝多芬的《費德里奧》可以說是一首頌讚自由的詩歌，透過蕾奧諾拉藉由無私的愛與奉獻，成功解救被監禁的丈夫的故事，引喻自由之可貴。因此飾演蕾奧諾拉的卡拉絲在侵略的德軍（與希臘人一同擠進偌大的劇院）面前高唱自由終將勝利的勇氣，十分令人折服。

她的天分也讓希臘、德國及義大利人印象深刻。在囚犯快要被解放之前的關鍵一景，卡拉絲唱出：「你這惡魔……難道你的狼心狗肺對於人性的呼喚完全無動於衷？」（〈你這惡魔〉，*Abscheulicher*），這讓了解其意的

《費德里奧》演出陣容。左四為卡拉絲。

31

希臘人，起立向卡拉絲及這群「暫時」被解放的囚犯熱情鼓掌。

好戲還在後頭。看到蕾奧諾拉前去解開丈夫身上的枷鎖，與他團聚（〈喔！無以名狀的快樂〉），備受壓抑的希臘觀眾喜極而泣，歡喜之情達到最高點，他們已將蕾奧諾拉奉為聖神，也將他們自己的卡拉絲以及所有參與這次歷史演出的歌者神化了。

這種愛國表現在劇院外及雅典全城散佈開來，似乎預示著他們解脫的時刻即將到來，幾個星期之後的一九四四年十月十二日，希臘抵抗軍果然解放了雅典。然而隨後因共產黨上台，爆發了嚴重的內戰，最後是由英國軍隊的介入，才結束了血跡斑斑的四十天內戰。但對卡拉絲這位雅典歌劇院的新星，卻開啓了一頁個人的戰鬥史。因為劇院中有些同事們開始耳語，指責她對佔領軍過於友善，且樂意為敵人演唱。

德國人及義大利人都很注意希臘劇院的演出，特別是歌劇。很多藝術家都在這個時期演唱過，但他們會將矛頭指向卡拉絲，不外乎是她年輕、聰穎、活動力強，更重要的是她唱得好。阿瑪索普羅曾說：「卡拉絲自然、沈靜且善良。她脾氣很直，總是真誠面對她的信念。因此她無法忍受不誠懇、不誠實的人，她對別人的成就總是真心讚賞。每個人都真的喜歡她，但是也有一些人因為她的成功、她的才華而恨她入骨，他們企圖藉著散播謠言，破壞她的名聲，將她逐出祖國的劇院舞台。」

皮埃爾-尚‧雷米（Pierre-Jean Remy）在《卡拉絲的一生》一書中說道：「《低地》上演的主要目的在於娛樂德國人，這或許卡拉絲是戰後受到攻訐的主要原因之一。」解放之後，雅典歌劇院重張旗鼓。三月十四日《低地》舊作重演，由卡拉絲擔綱，但是

她的敵人們卻持續攻擊她，她們以集體請辭威脅總理拉里斯（Rallis），要他向劇院的負責人施壓並阻止簽約。她們大聲疾呼：「這不成體統，一個年僅二十一歲的女子，竟能和年高德劭的藝術家平起平坐。」

整件事情相當不公平，卡拉絲深受傷害。她看得出同事們是出於嫉妒，但藝術天份以及善加運用天份的能力，和年齡是沒有關係的。卡拉絲以自信但毫不反抗的態度與劇院負責人攤牌並反擊道：「希望將來你不會後悔！我只能告訴你，事實上我已經決定要到美國發展。」

戰後，美國大使館要卡拉絲馬上回美國，以保持她的美國國籍。他們甚至還貸款給她，讓她可以回紐約。這時就算雅典歌劇院不解雇她，這裡也無法滿足一個充滿雄心壯志的藝術家。不過，希達歌雖然也同意卡拉絲離開希臘，但她堅信卡拉絲的未來絕對是在義大利，而非美國或其他國家。希達歌說：「一旦妳在義大利成名，整個世界都會向妳招手」。但卡拉絲心意已決，因為美國還有父親可以投靠。

還有一個反對的聲音。在演出《低地》時，卡拉絲與曼格里維拉斯建立了友誼，並很快轉為愛情，他甚至願意離開妻子及孩子，與卡拉絲結婚。卡拉絲景仰這位藝術家，也喜歡他的為人，但是她心裡除了音樂，再也容不下其他。他寫了熱情洋溢的情書給她，她將情書退回，並堅定而深情地告訴他：「你不能要求我付出一生。你是個好男人，但是你已非自由之身。就算你是，我的答案還是一樣。此時此刻我只能嫁給我的藝術。你永遠是我的朋友，這點更重要。」

當時雅典歌劇院將推出密呂克（Millocker）的輕歌劇《乞丐學生》（Der Bettelstudent）。由於卡拉絲的合約還沒到期，也非常

渴望演出主角蘿拉（Laura）：「我在離開前要留下藝術的見證，讓他們將來對我的記憶更爲清晰；他們不得不將這個難度極高的角色交給我演出，因爲沒有任何一位歌者能夠勝任此角。」卡拉絲以她的才情睥睨雅典人，更讓蘇菲亞‧史帕諾蒂（《新聞》（Ta Nea），一九四五年九月七日）讚賞她的演出：

卡拉絲是一位不論是在聲音或者音樂方面，都極具戲劇天份的藝術家。她有相當難得的能力，去展現一個抒情女高音的輕盈魅力，而她已經用《低地》讓我們對她的戲劇刻畫無法忘懷。

卡拉絲完成八場演出，最後一場在九月十三日，次日她將離開希臘。她聽母親的話，沒事先通知父親她即將到紐約去，她與父親已有八年未曾謀面。九個月之前她曾經寫信給他，還附上一張她演出蕾奧諾拉的劇照（《費德里奧》），寫著：「寄上這裡的報紙形容爲歷史事件的紀念品。」並署名：「你的小女兒，瑪莉亞。」喬治對女兒的年少有成有什麼看法，我們不得而知。而艾凡吉莉亞則顯然希望女兒對父親幻滅，希望她會不巧看到父親跟一個隨便的女人住在一起。

多年之後卡拉絲的感受依舊十分深刻，當時她獨自面對著未知的將來，但是清楚的目標和勇氣幫助她克服恐懼：「多年後的現在，我才明白我當初冒了多大的險，一個年僅二十一歲的女子身無分文地來到美國，特別是在世界大戰剛剛結束時。我也許會找不到我父親或任何一個舊友。年輕的無知讓我有足夠的勇氣及野心，要用自己的歌唱闖出一番事業，而我也相信上帝不會讓我失望。」

瑪莉亞‧卡拉絲搭上斯德哥爾摩號蒸汽船（SS Stockholm）航向新世界，追求她的使命。

CHAPTER 3
重返美國

　　喬治無意中從報紙上看到旅客名單，得知女兒要到紐約來。他已經八年沒見過她，大有理由認不出她來，他印象中那個十三歲大的瘦小女孩，如今已成為一位高大、過胖，但有魅力的女人。而卡拉絲還是藉著照片才認出父親。她後來回憶道：「我認出父親時，心中的喜悅真是筆墨難以形容。」

　　當時喬治在一間希臘藥房工作，住在西一五七街（West 157th Street）的公寓。卡拉絲很高興能與他同住，但她後來發現住他們樓上，也是他們家舊識的希臘女子亞莉珊卓拉・帕帕揚（Alexandra Papajohn），原來是父親的情婦，情況便緊張了起來，卡拉絲與父親大吵一架後搬到旅館去住，直到父親同意不再讓帕帕揚小姐到他們家來，她才回家去。

卡拉絲非常愛他的父親，她離開父親這麼多年以來，她一直希望能夠享受他的親情。她也很想念母親。這是她生平第一次離開母親，很希望母親能到紐約來。艾凡吉莉亞在一九四六年的

聖誕節到美國與他們團聚。伊津義和她的未婚夫則留在雅典。

但美國很快就令人失望，因為沒有人對一個只唱過幾個角色的年輕歌者感興趣。卡拉絲痛苦並清楚地瞭解到她必須重新開始。一開始她試著向希臘籍歌者尼可拉‧莫斯寇納（Nicola Moscona）求援，他們曾在希臘見過面，而莫斯寇納也預測過她的前途將無可限量。莫斯寇納現在是大都會歌劇院的常任歌者，但他早已忘了自己說過的話，甚至不願意見她。但卡拉絲堅持不放棄，後來終於得到在大都會歌劇院經理艾德

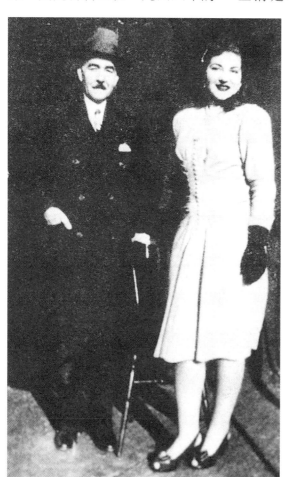

卡拉絲與父親攝於紐約，一九四五年。

華‧強生（Edward Johnson）面前試唱的機會。

試唱之後，大都會歌劇院提議讓卡拉絲在下一季（1946-1947）以英文演唱蕾奧諾拉（《費德里奧》），以及以義大利文演唱《蝴蝶夫人》（*Madama Butterfly*）歌劇中的同名角色。雖然這是好不容易才得來的機會，但她還是拒絕了這個提議，因為她不願意以英文演唱德文歌劇，也不願意在自己體重超過九十公斤時，演出嬌弱的蝴蝶夫人一角。

我相信，當時卡拉絲希望她的首次演出，尤其是在像大都會這樣重要的歌劇院，最好能夠演出當時居於主流地位的義大利歌劇，讓她表現自己最動人的一面，躋身一流歌者之列。如果她當時沒這麼胖，她很可能會接受這個安排。她說，她提議將劇目改為《阿依達》或《托絲卡》，甚至願意無酬演出，但是強生不同意。卡拉絲回絕合約離去時，對

強生說道：「有一天，大都會歌劇院會跪下來求我演唱。到那時我不僅要演唱合適的角色，更別想要我無酬演出。」

她也在舊金山歌劇院（San Francisco Opera）試唱過，但也沒有下文。蓋塔諾‧梅洛拉（Gaetano Merola）覺得她不錯，但她不出名又太年輕，他只說：「妳先到義大利闖出名號，我就簽下妳。」被拒絕的卡拉絲生氣地回敬一句：「多謝你。但是如果我已經在義大利奠定事業，我哪還需要你？」

一九四七年，理查‧艾迪‧巴葛羅齊（Richard Eddie Bagarozy）計畫在芝加哥成立一家歌劇公司，以卡拉絲為首席明星女高音，雖然最後計畫告吹，但卻對卡拉絲的事業方向有著決定性的影響。巴葛羅齊是在紐約執業的律師，歌劇是他一生最重要的興趣，他後來便放棄了工作，成為一位藝術經紀人。他不

37

僅希望為歌者安排演出，更希望有一天能擁有自己的歌劇公司。他的妻子露易絲·卡塞羅提（Louise Caselotti）是一名次女高音，略具名氣。

一九四六年一月，卡拉絲拼命地在紐約找工作，透過別人的介紹認識了巴葛羅齊夫婦，他們很快便成為好朋友。該年秋天，巴葛羅齊對卡拉絲的歌聲非常狂熱，再加上碰巧認識了一位曾在布宜諾斯艾利斯的柯隆劇院（Teatro Colon）工作多年的義大利經紀人奧塔維·史考托（Ottavio Scotto），鼓勵他開始實現他的野心，在芝加哥創立了自己的美國歌劇公司（United States Opera Company）。

他們選了當時很少演出的浦契尼《杜蘭朵》，由卡拉絲擔綱，預訂於一九四七年一月上演，做為公司的開業大戲，公司很快地便聘到一群優秀的歐洲歌者，但由於贊助者的資金最後沒有入帳，公司只好宣布倒閉，演出只得全部取消。最後還是靠一場義演，才讓這些無依

卡拉絲搭乘羅西亞號蒸汽船前往義大利，一九四七年六月。

卡拉絲與露易絲‧卡塞
羅提以及羅西-雷梅尼攝
於羅西亞號。

無靠的藝術家籌到
回家的旅費。

其中一位男低
音尼可拉‧羅西-雷
梅尼（Nicola
Rossi-Lemeni）將
參加下一季在義大
利維洛納圓形劇場
的歌劇節演出❶，而歌劇節的總監
喬凡尼‧惹納泰羅（Giovanni
Zenatello），正在紐約尋找一位女
高音演開幕劇目的嬌宮妲。此時
羅西-雷梅尼建議他聽聽看卡拉
絲，卡拉絲以《嬌宮妲》的詠嘆
調〈自殺〉（Suicido）讓惹納泰
羅大為動容，二話不說便提出了
一份至少演出四場《嬌宮妲》、每
場二十英磅的合約。他寫信給將
指揮演出的大師塞拉芬時，對卡

拉絲的評價相當高，說雖然她僅
在希臘唱過歌劇，但以她卓越的
聲音，將會是個相當出色的嬌宮
妲。

卡拉絲立刻接受了這個提
議，因為她很希望在義大利演唱
歌劇。雖然酬勞不多，但為了將
來的發展，這一切都是值得的。
露易絲原本也希望能演出歌劇，
但由於先生的公司破產，無法在
美國發展，於是也到義大利找工
作。上船前四天，卡拉絲簽了合

約，指定巴葛羅齊當她的經紀
人。

　　卡拉絲憶起這段往事說道：
「當時我非常緊張，我不是怕自己
準備不夠，而是害怕獨自面對生
活。儘管當時我已經二十三歲，
但那是我初次獨自離家到另外一
個國度。給我勇氣的是我的老師
希達歌，我常常覺得她就在我身
邊，儘管她離我數千哩。她在希
臘對我『大吼』，說我應該到義大
利發展，這對我是最大的刺激與
力量，讓我能夠重新打理自己，
繼續過生活。」

　　卡拉絲在六月二十六日抵達
那不勒斯（Naples），在露易絲與
羅西-雷梅尼的陪同下搭火車到維
洛納。這座城市只是當時她要演
唱《嬌宮妲》的地方。但她做夢
也想不到，她生命中最重要的事
件卻是在維洛納發生。

註解

❶維洛納音樂節肇始於一九一三年，
演出《阿依達》。惹納泰羅與妻子
瑪莉亞・蓋伊（Maria Gay）飾演
主角，指揮是塞拉芬。除了大戰期
間之外，音樂節一直正常演出，直
至今日。

《鄉間騎士》（ *Cavalleria Rusticana* ）

馬斯卡尼作曲之獨幕歌劇；劇本為梅納齊（Menasci）與塔吉歐尼－托策悌（Targioni-Tozzetti）所作。一八九〇年五月十七日首演於孔斯坦齊（Constanzi）劇院（羅馬歌劇院）。

使用瑪莉亞·卡羅哲洛普羅（Maria Kalogeropoulou）之名，卡拉絲一九三九年四月二日於雅典國立音樂院成功地完成她第一次的歌劇演出，擔綱《鄉間騎士》的要角珊杜莎。她當時仍是音樂院的學生，年僅十五歲又四個月。一九四四年五月，她以雅典歌劇院一員的身份演唱珊杜莎（演出三場）。卡拉絲飾珊杜莎（前排左，採跪姿者），演出「復活節頌歌」場景。

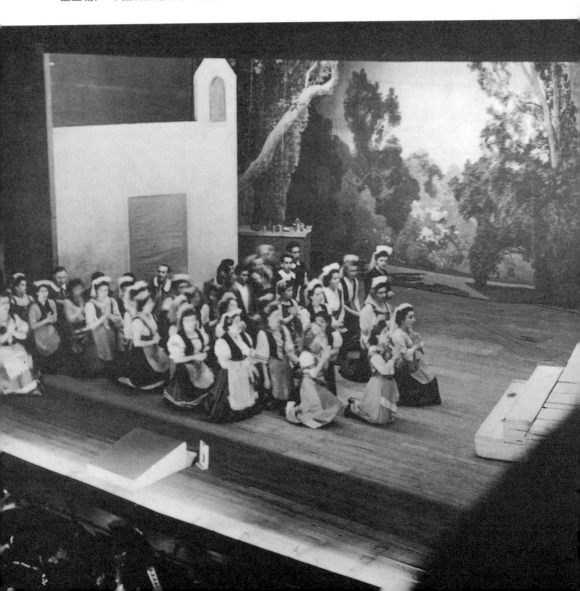

《薄伽丘》（*Boccaccio*）

蘇佩作曲之三幕輕歌劇；劇本為策爾（F. Zell，筆名卡米羅・瓦策爾（Camillo Walzell））與澤內（R. Genee）所作。一八七九年二月一日首演於維也納卡爾劇院（Carl Theater）。一九四一年二月與七月，卡拉絲在雅典演唱《薄伽丘》當中的碧翠絲一角（職業生涯首次登台），共演出十八場。

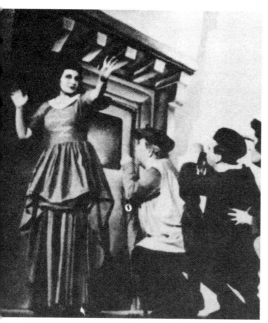

（左）理髮師史卡查（Scalza，Kaloyannis飾）在銅匠羅特林吉（Lotteringhi，Ksirellis飾）與雜貨商藍貝圖齊歐（Lambertuccio，Stylianopoulos飾）陪同之下，逮到他年輕的妻子碧翠絲（卡拉絲飾）在家裡款待情郎。她裝出驚嚇的樣子，機警地分散他們的注意力，裝做因為她的丈夫在關鍵時刻到來，讓她免於受到「入侵者」的傷害，而放下心來。

（下左）皮耶特羅親王（Prince Pietro）被誤認為薄伽丘，挨了想將這位詩人趕出城的佛羅倫斯人的一頓好打。不過史卡查認出了親王，而親王最後也原諒了他的鞭打。右起：皮耶特羅親王（Horn飾）、奇哥（Checco，哲內拉里斯飾）、藍貝圖齊歐、菲亞梅妲（Fiametta，Vlachopoulos飾）、佩洛內拉（Peronella，Moustaka飾）、伊莎貝拉（Isabella，Kourahani飾）與碧翠絲。

（下）卡拉絲首次在職業舞台謝幕。

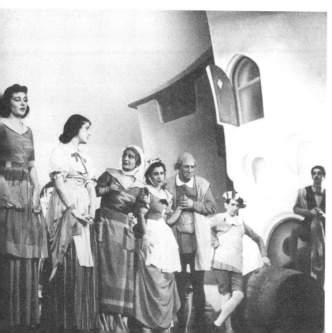

《托絲卡》（*Tosca*）

浦契尼作曲之三幕歌劇；劇本為賈科薩（Giacosa）與伊利卡（Illica）所作。一九○○年一月十四日首演於孔斯坦齊劇院（羅馬歌劇院）。

卡拉絲第一次演唱托絲卡（她首次職業演出主角）是在雅典，日期為一九四二年八月二十七日，獲得相當的成功。之後她很少演出此一角色，到了一九六四年她則呈現出至高無上的角色刻畫。

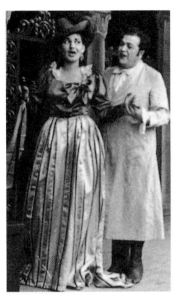

（上）第一幕：托絲卡（卡拉絲）出場。德藍塔斯飾演馬里歐。

（右上）第二幕：托絲卡安慰痛苦的馬里歐。

（右下）托絲卡詛咒垂死的史卡皮亞（Ksirellis飾）：「下地獄吧！」（Muori dannato! Muori!）雅典歌劇院，一九四二年。

《大建築師》(*Ho Protomastoras*)

卡羅米瑞斯（Manolis Kalomiris）作曲之兩幕歌劇；劇本改編自卡贊薩基斯（Nicos Kazantzakis）的同名悲劇作品，而該劇又是以《阿爾塔傳說》（*Legend of Arta*）為基礎寫成的。首演地點為雅典市立劇院，一九一六年三月十一日。

卡拉絲曾在一九四四年七月和八月兩度於雅典希羅德・阿提庫斯劇院演唱絲瑪拉格妲這個角色。

（上）老女人（Bourdakou飾，中央）召告大建築師（德藍塔斯，左），只要他說出獻身給他的女人的名字，就能避免進一步的動亂。右方：絲瑪拉格妲（卡拉絲飾）、富人（曼格里維拉斯飾）以及老農夫（杜馬尼斯飾）。

（左）富人（Athenaios飾）詛咒他的女兒絲瑪拉格妲，她必須犧牲她自己。

《低地》（ *Tiefland* ）

達爾貝（d'Albert）作曲，有序幕之二幕歌劇；劇本為羅塔爾（Lothar）所作。一九
〇三年十一月十五日首演於布拉格新德意志劇院（Neues Deutsches Theater）。

(右) 第一幕：磨坊內。瑪妲（卡拉絲飾）
陷入絕望……，她不夠勇敢，沒有勇氣自殺
以逃開她的雇主塞巴斯提亞諾
（Sebastiano，曼格里維拉斯飾），而且被迫
嫁給佩德洛（Pedro），一位村野鄙夫。然而
當她嚴厲斥責塞巴斯提亞諾的不道德行為
時，他明白宣告她還是他的財產——就算婚
後亦然。

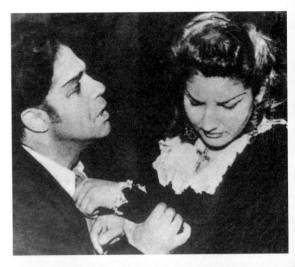

(下左與右) 塞巴斯提亞諾阻止新婚夫婦回
到山中，並且命令瑪妲與他共舞。當佩德洛
禁止她這麼做時，塞巴斯提亞諾的手下將他
趕了出去，而瑪妲也昏了過去。瑪妲醒來
後，塞巴斯提亞諾意圖強暴她，但是經過一
番掙扎，她終於掙脫，而她的尖叫聲也把佩
德洛叫了回來。兩個男人大打出手，佩德洛
勒死了他。

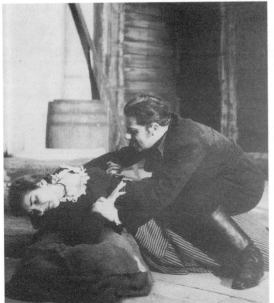

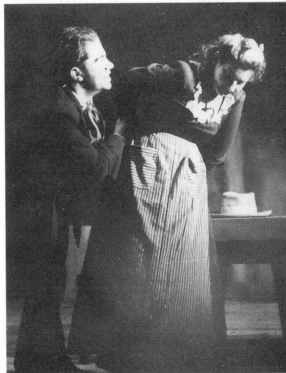

《嬌宮妲》（ *La Gioconda* ）

龐開利作曲之四幕歌劇；劇作家為包益多（Arrigo Boito，使用筆名「托比亞‧果里歐（Tobia Gorrio）」）。一八七六年四月八日首演於史卡拉劇院。

卡拉絲第一次演唱嬌宮妲是在維洛納圓形劇院（她的義大利首次登台），一九四七年八月三日，而最後一次是一九五三年二月於史卡拉劇院，一共演出過十三場。

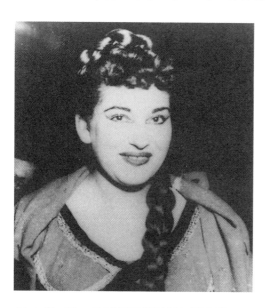

（上）第一幕：卡拉絲飾演嬌宮妲（維洛納，一九四七年八月三日）。

（右）總督宮的庭院，威尼斯。歌女嬌宮妲帶著她的瞎眼母親（Danieli飾）上教堂。巴拿巴（Tagliabue飾）是一位吟遊詩人，同時也是宗教法庭的間諜，他垂涎嬌宮妲，在背後偷看她們。當她第一次道出「摯愛的母親」（Madre adorata）時，卡拉絲確認了她與母親的親愛關係，而當巴拿巴的出現則揭示了嬌宮妲熾熱的一面：「你真讓我噁心！」（Mi fai ribrezzo！）。卡拉絲向母親透露，她所愛的男人恩佐要與蘿拉私奔，卡拉絲的深切悲痛，她的孤單，帶著一股經常造成人生悲劇的宿命意味：「我的命運非愛即死！」（Il mio destino e questo: O morte o amor!）（史卡拉劇院，一九五二年）。

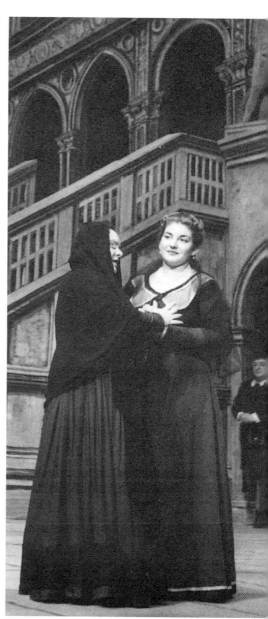

46

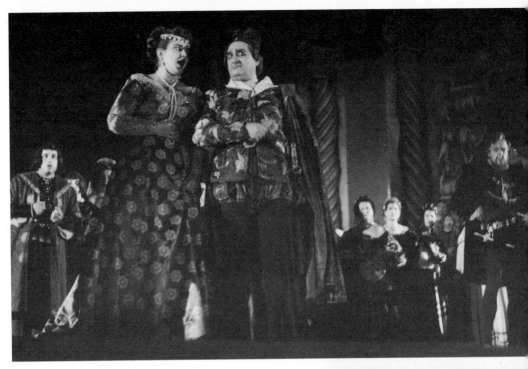

（上）嬌宮妲答應巴拿巴，如果他放過恩佐，那她願意委身於他。卡拉絲在「我會讓自己的身子屈服於你，可怕的吟遊詩人」（Il mio corpo t'abbandono, o terribile cantor）中注入了雖絕望但仍不失尊嚴的情感力量：自我犧牲是她僅有的武器。

（右）第四幕：威尼斯，久得卡（Giudecca）島。一座傾圮宮殿的大廳。處於絕望的嬌宮妲（她失去了恩佐，母親也不見了）正在考慮自殺：「自殺！」（Suicidio!）
卡拉絲奇妙地爬升至戲劇的高潮。她以絕佳的音樂性傾洩出柔軟而抒情的樂音，兼具戲劇女高音與厚實女中音的特色。透過精湛的音調曲折，以及音樂與文字的融合，卡拉絲唱遍了情感的範圍：在「我生命中最後的十字路口」（Ultima croce del mio cammin）中內省的宿命觀，「時間曾經快樂地飛逝」（E un di leggiadre volavan l'ore）中稍縱即逝的美感，以及「如今我無力地淪入黑暗」（Or piombo esausta fra le tenebre）當中全然的屈服。
當巴拿巴前來向嬌宮妲討賞時，她刺死了自己。卡拉絲完全不帶感情，以十足的寫實風格道出「受詛咒的惡魔！現在你擁有我的屍體了！」（Demon maledetto! E il corpo ti do!）。

《帕西法爾》（*Parsifal*）

華格納作曲之三幕歌劇；劇本由作曲家所創作。一八八二年七月二十六日首演於拜魯特節慶劇院。卡拉絲一九四九年一月於羅馬歌劇院演唱昆德麗（演出四場），然後於一九五八年十一月於一場義大利廣播公司的音樂會中演唱此角。

（右與下）第二幕：克林索（Klingsor）的魔法花園。在克林索的命令下，昆德麗（卡拉絲飾）化身為美麗的花仙女（Flower Maiden），意圖誘惑那位純潔而涉世未深的年輕人。當昆德麗叫他「帕西法爾！留步！」（Parsifal! Weile!）時，他注意到她。她解釋道，他高貴的父親在死於阿拉伯的戰場之時，將他的兒子喚為法爾帕西（fal-pa-si，阿拉伯文中稱「愚蠢的純潔者」的說法），而他的母親則因孩子離去，心碎而亡。帕西法爾（拜勒飾）責怪自己害死了母親，因此第一次懂得什麼是悲傷。當昆德麗給予他第一次的「愛之吻」時，他瞭解了情慾的力量。接著昆德麗絕望地供認她的罪愆——她嘲弄救世主——並且請求帕西法爾以他的愛解救她。

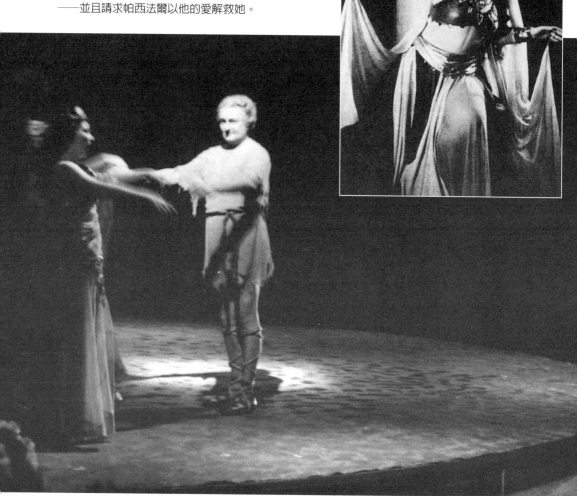

Part 2 首席女伶

「生命就是如此難以預料，如果我當年在芝加哥演唱杜蘭朵，那麼就不會到維洛納，也不會碰到塞拉芬，更不會認識麥內吉尼。唯有上帝知道我的事業該往何處發展。」

CHAPTER 4
維洛納二紳士

一九四七年六月三十日，卡拉絲初抵維洛納的頭一天，在一場爲圓形劇場演出歌者所舉辦的晚宴中，遇見了在她生命與事業中舉足輕重的人——喬凡尼·巴蒂斯塔·麥內吉尼（Giovanni Battista Meneghini）。他是維洛納的企業家，當時五十二歲，身材矮胖，個性積極。他是個工作認眞，非常擅於經營事業的人，他全力投入工作，所以到了五十二歲仍是孤家寡人一個。他喜歡追求淑女，尤其是演唱歌劇的年輕歌者。

麥內吉尼當時就被卡拉絲與衆不同的特質所吸引了，那時她相當沈默寡言，近乎憂鬱，沒有年輕人的那種心浮氣躁，卻自有一股年輕的生命力。雖然她既肥胖又不優雅，麥內吉尼卻毫不介意，他喜歡福態的女人。隔天麥內吉尼帶卡拉絲、露易絲與羅西-

51

卡拉絲將自己的肖像照送給麥內吉尼，以紀念他們的初次邂逅與相戀。維洛納，一九四七年七、八月間。她在照片上寫著：「給巴蒂斯塔，獻上我的全部。你的瑪莉亞。」

雷梅尼到威尼斯近郊出遊，他在陽光下看到卡拉絲時，更是**驚豔**於她散發出來的尊貴氣質，這與所有他認識的女人都不一樣。

一九七八年，麥內吉尼對我描述他對卡拉絲的第一印象：「我覺得卡拉絲是喜歡我這個人，而不是我往後可能對她有幫助，這讓我雀躍不已。我活了五十二歲還沒有這麼快樂過。這種感覺是相對的，我還沒聽她唱過半個音符以前，就發現自己對她的情

愫。這也是爲什麼我願意、並渴望盡量在事業上幫助她的原因。」

卡拉絲憶起與麥內吉尼的邂逅和交往，也是同樣浪漫：「麥內吉尼喜歡歌劇，他會參與圓形劇場歌劇季的所有會議，而他的主要任務是在晚餐時照料來自美國的首席女伶（也就是我）。彭馬利介紹我們認識時，我對他的第一印象是老實誠懇，我喜歡他，不過很快就忘了他的長相。我們在旅程中滋生了愛苗，就算這不是一見鍾情，無疑地也是二見鍾情。」

在準備演出《嬌宮妲》時，麥內吉尼還自掏腰包讓卡拉絲跟圓形劇場的傑出聲樂教練與合唱

指揮費魯齊歐‧庫西納蒂（Ferruccio Cusinati）學習。指揮圖里歐‧塞拉芬於七月二十日抵達，隨即展開排練。

塞拉芬（1878-1968）生於威尼斯。在米蘭音樂院（Milan Conservatorio）時，他向安哲里斯（Angelis）學習小提琴，並隨薩拉迪諾（Saladino）學習作曲。當時他便曾隨史卡拉劇院巡迴演出演奏小提琴。一九〇七年他成功地登上羅馬的奧古斯特劇院（Teatro Augusteo）舞台，同年也首次於柯芬園登台指揮。三年後他受聘為史卡拉劇院的主要指揮家。

一九五七年托斯卡尼尼逝世後，塞拉芬成為最後一位與威爾第接觸過的指揮。他十四歲曾在史卡拉劇院欣賞威爾第最後一次指揮演出，七十年後他回憶道：「《摩西》（Mose）中的禱詞給我永難忘懷的衝擊。」威爾第成為他的偶像，而這次經驗也讓他以指揮為志業。後來塞拉芬成為義大利歌劇的指揮大師，比其他指揮更有資格被視為托斯卡尼尼的衣缽傳人。他是一位求新求變的指揮，總是渴望引介有價值的新作品。一九三四年他回到義大利出任羅馬歌劇院（Rome Opera）的藝術總監與首席指揮，那是羅馬歌劇院最輝煌的時期。

說塞拉芬影響、塑造了許多最佳歌者，一點都不誇張。他常被譽為「歌者的指揮」，因為他對人聲以及人聲的藝術呈現，有深刻且獨到的見解。他崇高的品味、對歌者無微不至的照顧，也不容忽視。身為歌劇指揮的他，將歌者推向了最高的藝術境界。儘管他天賦異稟，但看待音樂的態度卻恭敬而謙卑。他是另一位在卡拉絲的事業上扮演著重要角色的人。

剛開始卡拉絲對他又敬又愛。「能和一位如此善解人意，又有藝術涵養的指揮一起排練，真是個美妙的經驗。他總是準備

幫助你，糾正你的錯誤，讓你自己發現總譜裡面隱藏的可能性。」首演前兩星期，卡拉絲十分用功，儘可能地從這個優秀人物身上吸收學習。他們的友誼持續了一生，而她也一直遵循他的建議、指導與教誨。

維洛納的報紙和群眾，通常很關切圓形劇場的新動態，但這次卻對新的首席女伶沒什麼反應。但著裝排練時，卡拉絲那種凌駕一切的特質震驚了在座的所有人。她在舞台上散發出令人難以置信的光環，動作拿捏得宜，且高貴優雅，但第二幕卻出了意外，卡拉絲從舞台上跌了下去。

如果頭先著地，那後果不堪設想，幸好只造成了一些瘀青與腳踝扭傷。數年後憶及這次意外，她說：「第三幕結束前，我的腳踝腫得幾乎無法走路。有人請醫生來，但已經太遲了，無法做什麼有效的處理。劇烈的疼痛讓我無法入睡。而當時麥內吉尼

很溫柔，我們不過認識一個月，他就在我的床邊守到天明，幫助我、安慰我。」

卡拉絲在義大利的首次演出日期爲一九四七年八月三日，當廣大的圓形劇場內，序曲演奏期間點燃的數千根蠟燭熄滅時，證明了希達歌那句「我認爲妳應該到義大利去」是多麼地明智！卡拉絲在二千五百多名觀眾面前大獲成功。義大利樂評雖然注意到她有一些技巧上的毛病，特別是音域不均，但他們都很喜歡她演出的《嬌宮妲》，欣賞「她具有表現力的歌唱，以及毫不費力的高音與顫音」。

而另一段更具啓發性的評論，則來自海爾伍德爵士（Lord Harewood），他出席了卡拉絲首場《嬌宮妲》，並在《歌劇》雜誌上撰寫專文（一九五二年十一月）。他認爲她是一位令人驚艷的嬌宮妲，「她有時接近金屬的音色，擁有最感人的個人特質，而

樂句的拿捏更是具備罕見的音樂性」。

　　塞拉芬在二十年後回憶當時的情形，他說他從排練就喜歡她的演唱：「我印象最深刻的是她的專業及認真的態度。似乎不論遇到任何困難，她都試著克服。這樣的態度就算是在一流的歌者當中，也不多見。

　　「一開始讓我吃驚的是她唱的宣敘調。這位二十三歲的年輕歌者不是義大利人，以前也從未到過義大利，也不可能是在義大利長大，但她卻能在義大利文的宣敘調中帶入如此豐富的意涵。她當然受過紮實的聲樂訓練，但她以音樂說話的方式是與生俱來的。我不願意將卡拉絲形容為「音樂奇才」（musical phenomenon），因為這詞通常會

被誤會，我也不認為她是像某個記者說的「斯文加利」（Svengali，英國小說人物，用催眠術可使人唯命是從的音樂家）。我當然儘量地指導她，但她都是靠自己。她很願意接受建言，每件事對她來說都很重要。

　　「儘管我一開始就覺得她將來會是一位偉大的歌者，但她並非完美。她在發音與語調上有一些困難，但現在回想起來，我相信

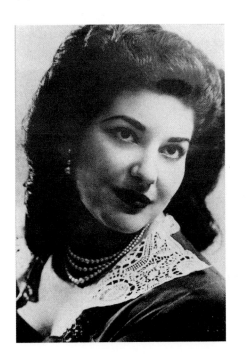

.瑪莉亞‧卡拉絲攝於維洛納，一九四九年

55

她一開始在義大利演唱就有很多的進步與改善。你能想像歌者會來參加樂團排練嗎？她最初是偷偷地來，後來問她為什麼要來，她總是回答我：『大師，難道我不是樂團的第一件樂器嗎？』我們花了很多工夫一起讀譜。我已過世的妻子伊蓮娜‧拉考絲卡（Elena Rakowska）是卡拉絲的好朋友、仰慕者與堅定的支持者，你知道，她也曾是一位歌者。」

後來我們的話題轉到他曾經合作過的其他偉大藝術家。我才剛提到蘿莎‧彭賽兒（Rosa Ponselle），他馬上就說：「我記得他們所有人，但除了卡拉絲，我已記不得其他人的聲音。有時候我彈鋼琴時會覺得她好像就站在我旁邊。和她一起工作很令人滿足。有一個角色我們不是一開始就一起研究，那是凱魯畢尼（Cherubini）的《米蒂亞》（Medea）。一九五三年在佛羅倫斯，卡拉絲就演唱過這個角色。

幾年之後，我則成為她《米蒂亞》錄音的指揮。我們之間完全沒有任何理念衝突，這部作品在卡拉絲讓它重生之前已經埋藏了一個世紀。」

「可是大師，」我打斷他的話：「你之前說：『在我漫長的一生中遇見過三個奇蹟——卡羅素（Caruso）、蒂塔‧魯弗（Titta Ruffo）與彭賽兒』，沒有提到卡拉絲。」

這位已經八十歲的指揮微笑解釋道：「這些歌者的聲音天生具有美感、力量與可觀的技巧，稱他們為奇蹟並不為過。當然他們也努力使自己的歌唱技巧更加完美，但他們生來便擁有不尋常的聲音素材。但他們不像卡拉絲能將藝術推向新的境界。卡拉絲不是奇蹟，她當然也很有天份，但是上帝給她的所有天賦都是未經琢磨，全賴努力、決心與完全的奉獻才能成就。

「一九四七年《嬌宮妲》的第

三場演出，卡拉絲發揮到淋漓盡致，讓我確信她具有非凡的潛力。我建議她繼續與優秀的老師練唱，磨去她聲音中的一些稜角。她辦得到，因為她對音樂保持著正確的態度，並且樂於學習。」

十月中，麥內吉尼與卡拉絲因緣際會地結識了當時威尼斯翡尼翠劇院（La Fenice）的經理尼諾‧卡多佐（Nino Catozzo），他正在尋找一位適合演唱《崔斯坦與伊索德》的伊索德的歌者，希望十二月底能以此劇當開幕戲碼。麥內吉尼立刻向他推薦卡拉絲，還騙他說卡拉絲會唱這個角色。卡多佐聽了之後非常高興，他聽過她在圓形劇場演唱《嬌宮妲》的伊索德，也覺得她是這角色的不二人選。但在簽約之前，要先得到這部歌劇的指揮塞拉芬的認可。

塞拉芬很高興能在米蘭見到卡拉絲，當天下午試唱後，塞拉芬發現她的聲音大有精進，也認為她可以勝任，還安排她前往羅馬，打算親自指導她。大師很高興能在這位二十三歲的歌者身上，看到一位成熟藝術家的特質：兼具音樂智性與風格，又願意認真學習。這些都是一位成功的伊索德的必備條件。他那曾是波蘭女高音的妻子伊蓮娜‧拉考絲卡也是一位傑出的華格納歌者，也很快地被年輕的卡拉絲所擄獲。

最初她很擔心卡拉絲不能在短短兩個月內掌握好這個角色，因為連她自己，都需要兩年才能精通此一角色。但她在聽過卡拉絲與塞拉芬的第二次演練後，她驚訝於這位年輕女子快速地掌握複雜的音樂，更讚嘆她能捕捉角色的外型特質（physique de role），這十分難能可貴。拉考絲卡自《崔斯坦與伊索德》演出之後，就成為卡拉絲最忠實的擁護者。

對卡拉絲而言，這段在羅馬的時間是相當美妙的經驗；她與偉大的大師一同研究音樂，熱切地將自己投入工作之中。這期間卡拉絲非常想念麥內吉尼。那是他們第一次分別，她利用空閒寫情書給他，一天至少兩封：「你無法想像我有多麼想你，我等不及再度投入你的懷中……。我愈唱伊索德，對角色的掌握愈有進展。這是個相當狂暴的角色，但我喜歡她，在我停留羅馬期間，我必須將譜全部背下來。

「昨天我聽到塞拉芬在電話中向卡多佐讚美我，我感動得落淚。麥內吉尼，我多希望你在我的身邊，只要我能透過伊索德表現出我對你的所有情感，那我一定會表現得美妙無比。」

十二月三十日於翡尼翠劇院首演的《崔斯坦與伊索德》大獲成功。這部依照義大利傳統以義大利文演唱的歌劇，由塞拉芬精心策劃。卡拉絲飾演的伊索德獲得一致的好評，她在聲音中使用戲劇唱腔，來強化此一複雜角色的音樂詮釋的方式備受讚賞。

《Il Gazzettino》的樂評寫道：

演唱伊索德的是年輕的女高音瑪莉亞·卡拉絲。她是位具有非凡音樂感受力，且台風穩健的藝術家，她表達女主角熱情的方式，與其說是德魯伊教徒式的剛強，毋寧說是女性甜美的耽溺。她的聲音美妙溫暖，特別是在高音域，既嘹亮又帶有適當的抒情風味。

在《崔斯坦與伊索德》演出結束之前，非常以卡拉絲為傲的卡多佐，邀請她於一九四八年一月二十九日演唱《杜蘭朵》。卡拉絲所詮釋的杜蘭朵，甚至比她的伊索德還要讓人津津樂道。《崔斯坦與伊索德》畢竟適合給華格納歌者演唱，而《杜蘭朵》儘管較少演出，卻是一部觀眾能夠認同的義大利歌劇。

在《杜蘭朵》成功之後，邀約幾乎立即如雪片般飛來。但是她得先問過塞拉芬，沒有塞拉芬的同意，卡拉絲不會輕舉妄動。她獲邀在許多劇場演出，新生代戲劇女高音的名號不脛而走。但這對卡拉絲而言，這一切都還不夠美好，因為沒什麼大劇院注意到她，尤其是史卡拉劇院。

她藝術生涯的關鍵人物這時出現了，那不勒斯的聖卡羅劇院（Teatro San Carlo）總監弗蘭契斯考·希西里亞尼（Francesco Siciliani）在廣播中聽到《崔斯坦與伊索德》的現場轉播，對伊索德的聲音印象十分深刻，他馬上就查出歌者的來歷。但他因為忙於接任翡尼翠市立劇院（Teatro Communale in Fenice）的總監一職，沒有馬上進一步行動。

該年九月塞拉芬指揮卡拉絲演出《阿依達》，為了要提攜她，塞拉芬還打電話給希西里亞尼。希西里亞尼在數年後回憶道：

「塞拉芬要我馬上到羅馬一趟。『我這裡有一位女孩，你非聽她唱歌不可。但她非常沮喪，想回美國。也許你可以幫我勸她留下來。我不能失去她。』」塞拉芬為了讓希西里亞尼儘快採取行動，故意把情況說得十分緊急。

希西里亞尼想起他在廣播中聽到的《崔斯坦與伊索德》，於是到羅馬聽她現場演唱：「我在塞拉芬的住處見到了瑪莉亞·卡拉絲。她相當高壯，但外貌出眾。她的臉表情豐富，我覺得她相當聰明。在塞拉芬的鋼琴伴奏之下，她唱了〈自殺〉（《嬌宮姐》）、〈哦，我的祖國〉（*O patria mia*，《阿依達》）、〈在這個國家〉（*In questa reggia*，《杜蘭朵》）以及〈愛之死〉（《崔斯坦與伊索德》）。她的演唱非常美妙；只有唱到某處時聲音顯得較虛，但她的滑音（portamenti）則很不尋常。我後來發現她是花腔女高音希達歌的弟子，她還說她也可以唱花腔，便唱起〈親

Maria Callas

切的聲音〉（*Qui la voce*，出自貝里尼的《清教徒》的瘋狂場景）。我被正確唱出的這段音樂完全征服，我看向塞拉芬時，只見兩行清淚流過他的臉龐。我立即打電話給市立劇院的總經理帕里索‧沃托（Pariso Votto）。『聽我說，』我對他說：『忘了《蝴蝶夫人》。我發現一位非比尋常的女高音，我們下一季將以《諾瑪》開場。』」

　　貝里尼的《諾瑪》是一部具有深刻抒情性與戲劇美感的作品。諾瑪愛上一位敵方的男子，為他犧牲了一切，包括了對國家的責任。其角色刻畫可說是歌劇史上最有力的，也是歌劇曲目中最難演唱的角色。如果《諾瑪》的演唱者沒唱好，整部劇就毀了。那必須是位非常靈動的戲劇女高音，有最高的聲樂技巧，能夠演唱柔聲曲調（cantilena），而不扭曲貝里尼的旋律線條，還必須能夠透過聲音與肢體，呈現出戲劇衝擊力。

　　那時卡拉絲只熟《諾瑪》總譜中的〈聖潔的女神〉以及二重唱〈看哪，噢，諾瑪〉（*Mira o Norma*），要精通這個角色對任何歌者來說，都是一項浩大的工程。卡拉絲與塞拉芬一起練唱，幾乎是與世隔絕地與他一起緊鑼密鼓地工作。經過七個星期的苦練，她學會了這個角色，成了她的招牌。

　　十一月三十日在塞拉芬的指揮之下，卡拉絲在市立劇院演唱了《諾瑪》，塞拉芬本人對她演出的評價最有建設性：「聲音上她確實有些不平均，主要是在宣敘調上。在四○年代末期，大多數人只聽得進全然抒情的唱法，他們認為聲音之美與戲劇性沒什麼關係。然而我相信卡拉絲演出的《諾瑪》造成了相當大的衝擊，觀眾自此開始改變他們對歌劇的態度。儘管第一場演出結束時並沒有特別熱烈的掌聲，但我從劇院的高層方面得知，至少有一半的

觀眾又聽了第二場，也是最後一場的演出。」

另一方面，樂評則毫無保留地接受了這位新的諾瑪。瓜提耶洛‧弗蘭吉尼（Gualtiero Frangini，《國家報》，一九四八年十二月）寫道：

瑪莉亞‧卡拉絲，她那有力、穩定又具有動人音色的聲音深具穿透力，並且善於處理需要大音量的樂段，同時也能在微妙的時刻呈現適當的甜美。她的技巧純熟，控制精準，細膩地刻畫諾瑪這個角色，呈現出女性敏感與動人的面向。她就是戀愛中的女人、被背叛的女人、母親、朋友，最終成為毫不留情的女祭司。

更重要的是，卡拉絲的諾瑪將一種已經在劇院消失多年的聲音特質，重新帶回了歌劇院。塞拉芬與希西里亞尼兩人都相信他們找到了一位「全能」的戲劇女高音，一位能以戲劇性的方式演唱花腔，並且將之整合進入角色刻畫之中的藝術家。她可以復興一些遭人遺忘的偉大歌劇。透過希西里亞尼的倡議，凱魯畢尼的《米蒂亞》、海頓的《奧菲歐與尤莉蒂妾》（Orfeo ed Euridice）以及羅西尼的《阿米達》（Armida）為了卡拉絲相繼出土，而她也相當成功地演出了這些作品。

佛羅倫斯的《諾瑪》演出甫一結束，卡拉絲便開始與塞拉芬認真學習另一個難纏的角色：《女武神》（Die Walkure）中的布琳希德（Brunnhilde），並於翡尼翠劇院演出。樂評都認為卡拉絲成功表現了布琳希德英雄性格與人性脆弱的雙重面向。

朱瑟貝‧普里埃齊（Giuseppe Pugliese，《Il Gazzettino》，威尼斯，一九四九年一月）認為卡拉絲：

充滿了典型的華格納靈魂，高傲且滿載情感，卻又單純而精準，在高音樂段與激昂的部份，

聲音光彩而有力量，僅偶爾在中音域會不知不覺出現幾個短暫而有些許刺耳的樂音。

翡尼翠劇院該季推出的第二個劇目，是貝里尼的《清教徒》，同樣由塞拉芬指揮，由瑪格麗塔·卡羅西歐（Margherita Carosio）演唱艾薇拉。由於這部歌劇對艾薇拉一角的要求，是一般的花腔女高音無法企及的，卡羅西歐的詮釋儘管並非完美，但當時可能也無人能出其右。不巧她在演出的九天前罹患流行性感冒，不得不退出演出。幾乎不可能有人可以頂替，而且還是在這麼短的時間內，經理部門不得不考慮取消演出。

不過塞拉芬的女兒維多莉亞（Vittoria）曾聽過卡拉絲唱過《清教徒》其中一段詠嘆調，深深為卡拉絲歌聲中的抒情美所感動，還叫她的母親過來聆聽，這對母女當晚向塞拉芬推薦卡拉絲。塞拉芬當然知道卡拉絲的〈親切的

聲音〉唱得極好，但他現在需要一位會唱整齣，且能立即上場的歌者，不過在妻子的敦促之下，塞拉芬終於決定讓卡拉絲試看看。

卡拉絲只有六天的時間跟賽拉芬學習這個角色，而且她還有兩場《女武神》的演出。這兩個角色的差距如此之大，但卡拉絲的確學會了《清教徒》，當天她還有布琳希德的最後一場演出。三天後她交出了一張漂亮的成績單，義大利音樂界對此一事件狂熱不已，卡拉絲的全面性表現是史無前例。

馬里歐·諾迪歐（Mario Nordio，《Il Gazzettino》，威尼斯，一九四九年二月）道出眾人對這位了不起的伊索德、杜蘭朵與布琳希德，竟還能刻畫艾薇拉的驚訝：

儘管她最初的幾個音並非預期中傳統的輕女高音，但就算最挑剔的人，也承認卡拉絲的演出

是個奇蹟。她所詮釋出的溫暖與表情是在其他脆弱、冷調而透明的艾薇拉身上找不到的。主宰全劇的艾薇拉數次失去又尋回理智，但並非每次都有足夠的理由。然而艾薇拉的個性極易受傷，並且活在想像與真實，瘋狂與理性之間，因此她平衡內心的變化並不需要合理的藉口，而一位熟練的女歌者演員就能夠傳達這些微妙的變化。

後來當我向卡拉絲提起這件事，她說道：「我能辦到真是個奇蹟。事情急迫到讓我沒有太多時間可以驚慌失措。」而有一次我向塞拉芬暗示當時他要求卡拉絲完成的是不可能的任務。他促狹微笑地回答我：「沒錯，但我知道她辦得到，因為卡拉絲擁有適合的聲音、技術、智慧，以及其他一切。她是那種我們只能在歌劇史書籍上頭讀到的藝術家。當時會把這個角色交給她，並不如一般人所想像的那麼巧妙或過

於大膽。因為她當時已經學會了演唱諾瑪，我願意將任何角色交給她演出，因為她已證明了自己的能力。這並不是奇蹟。」

塞拉芬的評價深具洞見，也相當有趣。數年之後他告訴我，他在她身上能夠聽見昆德麗真實的聲音：「她的肢體演出也一樣，尤其是在花園場景與帕西法爾的對手戲，透過聲音表現出恰到好處的誘惑感。她的聲音狀況極佳，使用最簡單的方法便能令人信服。這個女孩在短時間內靠著自修，理解精通了文字與音樂，真是令人驚嘆。排練時，我能教給她的東西很少。卡拉絲好像是出於本能，便懂得所有音樂院無法教授的東西。」

這個時期的卡拉絲比從前要來得快樂。她對麥內吉尼的愛，以及他對她的全然付出，使她有力量面對障礙，繼續追求她的事業與生命。麥內吉尼還面臨家人強烈的反對，麥內吉尼在一九八

63

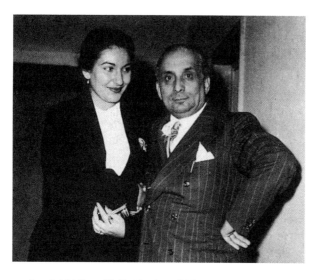

卡拉絲與麥內吉尼結婚不久前攝於維絡納，一九四九年。

一年時說道，他的弟弟反對他與卡拉絲（或者任何人）的婚姻，因為他害怕分不到他為家裡所賺的錢，「而且在我死後，他們就不會是我遺產的唯一繼承人。」麥內吉尼的母親態度則截然不同，她比較能夠理解兒子的感情。他家人的反對使他們的婚姻懸而不決。

但是卡拉絲再也等不下去，也管不了眼前還有哪些阻礙，她準備獨自前往布宜諾斯艾利斯的柯隆劇院（Theatro Colon）履行重要的演出合約。她給了麥內吉尼最後通牒，如果他們不能在二十四小時之內結婚，那她就不去了。他顯然知道她不是開玩笑，因為他竟然神奇地在短短時間內解決了所有難題。他們於一九四九年四月二十一日在維洛納的菲里皮尼（Filippini）小教堂進行婚禮，兩名充當證人的朋友是僅有的觀禮者。

午夜，瑪莉亞‧麥內吉尼‧卡拉絲獨自搭船，從熱那亞到布宜諾斯艾利斯，預計停留三個月。

CHAPTER 5
在拉丁美洲的成功與紛爭

一九四九年,卡拉絲以杜蘭朵一角為柯隆劇院歌劇季揭開序幕,她融入其中的表演對觀眾造成了不小的衝擊。《La Prensa》的樂評對於卡拉絲優秀的戲劇表現印象深刻,但也有些困惑於:

她在發聲上略嫌緊張,並有一些聲音瑕疵。然而我們還是相當欣賞她美妙的中音域表現,以及在高音域所展現的靈巧。

而當卡拉絲演唱諾瑪這個她曾與塞拉芬悉心學習的角色之後,觀眾所有保留的態度都瓦解了。阿根廷觀眾與樂評發現了一位「全能」的戲劇女高音,狂熱簡直無邊無際,卡拉絲讓布宜諾斯艾利斯整夜沸騰。

演出成功後,卡拉絲寫信給丈夫,遺憾他不在身旁分享她的成就。而她也透露,除了因與他分離而感到孤寂外,部份同事對她也抱有敵意。只有塞拉芬夫婦

等人是真正友善且樂意幫助她的，其他人因為預期她會成功而嫉妒她。卡拉絲如此寫道：

我從來沒有對任何同事使什麼壞心眼，但是在一場極為成功，連樂團成員都忍不住叫好的諾瑪排練之後，沒有參加演出的歌者開始散播謠言，說我生病了，將會換人演唱。我真為這些卑鄙的傢伙感到難過！公正而偉大的上帝讓我贏得勝利，是因為我從不傷害他人，更因為我非常地認真。

十二月，卡拉絲在聖卡羅（San Carlo）演出《納布果》（Nabucco）。她在這部當時極少演出的歌劇之中，對一心復仇的巴比倫公主阿碧嘉兒（Abigaille）的詮釋，相當令人激賞。《晨報》（Il Mattino，那不勒斯）的樂評寫道：

她刻畫了一位極其高傲的阿碧嘉兒；她用聲音、活力，以及對於角色的深刻理解來達成戲劇

衝擊，她美妙的聲音和諧一致，在過人的音域範圍之內，能夠轉折於最為細微之處。卡拉絲只需再加強高音的控制，她的高音有時會略顯刺耳。

伴隨這次的成功，義大利其他歌劇院都自動找上門來。她接下來在翡尼翠劇院演出《諾瑪》、在布雷沙（Brescia）演出《阿依達》，而二月份更在羅馬各演五場《伊索德》與《諾瑪》，為期超過四十天，迷倒了全場觀眾。這兩部作品的指揮都是塞拉芬，卡拉絲在這些演出中進步神速，使資深男高音賈可莫·勞瑞-佛爾比（Giacomo Lauri-Volpi）如此熱切地描述她：「她的諾瑪是神聖的！聲音、風格、氣度，集中力以及心靈的悸動，在這位藝術家身上達到非凡的水準。到了最後一幕，這位諾瑪的懇求之聲，就像是給我藝術最純粹的喜悅。」

接下來，她在卡塔尼亞演出時，意外地接到了來自史卡拉劇

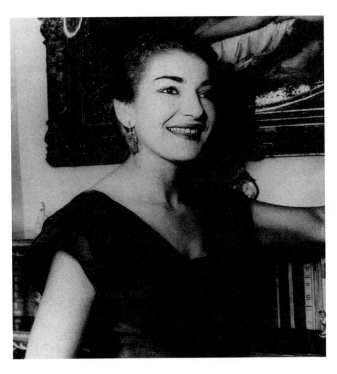

瑪莉亞‧麥內吉尼‧卡拉絲攝於維洛納家中。

院的邀約，詢問她在四月的米蘭博覽會期間是否願意演出兩場《阿依達》。卡拉絲最初很興奮，但她發現對方其實是要她代替身體不適的蕾娜妲‧提芭蒂（Renata Tebaldi）演唱，她的熱情變冷卻了。不過卡拉絲依然明智且審慎地接受了邀約，因爲她對自己信心十足，她認爲只要史卡拉劇院的聽眾聽過她演唱，一定會喜歡她。

　　一九五〇年四月二十一日，她在史卡拉劇院首次亮相，面對的是總統歐納迪（Eunardi）、多位名流顯貴、參觀米蘭博覽會的貴賓，以及米蘭的群眾，這成爲一件顯赫的社交界大事。在藝術表現上則是毀譽參半；她從聲音

67

上探究阿伊達的處境是最感人的部份，但與提芭蒂相比，她的聲音相對來說不夠圓潤，特別是詠嘆調〈哦，我的祖國〉並不獲好評。

一般來說媒體的態度不置可否，相當冷漠。最嚴屬的批評來自於日後成為歌劇製作與構思者，並且與卡拉絲有密切的合作的弗蘭哥·柴弗雷利（Franco Zeffirelli），他認為卡拉絲太渴望在史卡拉劇院演唱，而答應演出一個老掉牙的歌劇製作，同時也因為受到誤導，而決定在這次演出讓這位羞愧於自己處境的奴隸公主以面紗蒙面，偶爾才露出臉龐，她在聲音方面的表現也不如觀眾所期待。

儘管如此，麥內吉尼夫婦還是覺得史卡拉劇院可能會跟她談合約。不過他們失望了，劇院總執行長安東托尼奧·吉里蓋利（Antonio Ghiringhelli）不但沒有，而且在卡拉絲首演之後，也沒有依慣例打電話向她致意。

一週後，卡拉絲從失望中恢復。她將到墨西哥市的聖卡羅演出《阿依達》，在從紐約轉機時，卡拉絲稍做停留，與雙親見個面。

墨西哥國家歌劇院的行政總監安托尼奧·卡拉薩-坎波斯（Antonio Caraza-Campos）是在謝庇（Cesare Siepi）的推薦下聘請卡拉絲演出的。謝庇對卡拉絲寬廣的音域，以及戲劇上的表現非常狂熱。他們安排卡拉絲演出四部歌劇：《諾瑪》、《阿依達》、《托絲卡》以及《遊唱詩人》。除了《托絲卡》以外，席繆娜托也都參與了演出。

助理總監卡洛斯·迪亞茲·杜彭（Carlos Diaz Du-Pond）後來憶起他在《諾瑪》排練時聽到卡拉絲演唱，覺得大為感動，馬上將卡拉薩-坎波斯找過來聽她演唱：「她是我這輩子聽過最棒的花腔戲劇女高音！」卡拉薩-坎波斯對卡拉絲印象非常深刻，他詢

問卡拉絲是否能演唱《清教徒》裡的歌曲，讓他聽她唱降E音（墨西哥聽眾對高音簡直瘋狂）。但是卡拉絲立刻聰明地回答說，如果卡拉薩-坎波斯先生想聽她唱降E，那他明年可以邀請她演出《清教徒》。

五月二十三日，卡拉絲在美藝宮（Palacio de las Bellas Artes）演出她在墨西哥的處女秀，飾唱《諾瑪》。最初觀眾在唱完〈聖潔的女神〉後，沒有太熱烈的掌聲。在她唱出幾個絕妙的高音，特別是在第二幕結束前的降D之後，觀眾完全被征服了。樂評亦馬上認可了這位新歌者的傑出優點。《Excelsior》的樂評描述卡拉絲：

一位音域寬廣、令人驚異的絕佳女高音。她擁有非常高的高音，甚至能在花腔中做到斷唱（staccato），但她也擁有如次女高音，甚至女中音的極低音。她迷住了我們，如果說我們在演出結

束之後會覺得失落，那是因為我們覺得也許這輩子再聽不到可以媲美本次演出的諾瑪了。

而《阿依達》的演出也十分受到讚譽。演出前，卡拉薩-坎波斯將一本上一世紀阿根廷知名女高音安潔拉‧佩拉妲（Angela Peralta）使用過的《阿依達》樂譜，拿給卡拉絲看，樂譜上有佩拉妲更改而成的一個降E音。「如果妳能唱出這個很高的降E，」他對卡拉絲說道：「觀眾將會為妳痴狂」。卡拉絲在徵得其他歌者同意之後，唱出了這個降E，得到了十分驚人的喝采與掌聲，並衝擊了現場觀眾。

《El Universal》的樂評寫道：

她演出的《阿依達》極度成功。一開始，觀眾便深受感動，隨著她從第一首詠嘆調〈Ritorna vincitor〉，到結束時的澄澈樂句進入劇情，最初阿依達是順從的奴隸，然後很快地有了轉變，憶起

自己是一位衣索匹亞公主。結束之後響起如雷掌聲，久久不衰，觀眾在喝采聲中稱她為絕代女高音。

卡拉絲從墨西哥返回維洛納後，又在波隆那（Bologna）與比薩（Pisa）演出了兩場《托絲卡》，在羅馬演出一場《阿依達》。並且在一個音樂節上，於羅馬的艾利塞歐劇院（Teatro Eliseo）演唱百年來未曾演出的羅西尼作品《在義大利的土耳其人》（Il Turco in Italia）中的喜劇角色菲奧莉拉（Donna Fiorilla），表現和去年的《清教徒》相比毫不遜色。

貝內杜齊（Beneducci，《歌劇》，一九五一年二月）寫道：

瑪莉亞·卡拉絲駕輕就熟地演唱一個輕女高音（soprano leggera）的角色，讓人覺得這部作品正是為她量身訂做的，這讓人難以相信她同時也是杜蘭朵與伊索德的最佳詮釋者。

卡拉絲獲得許多劇院的邀請，但史卡拉這個極度留意藝術成就的劇院，卻再度對她毫不關心。卡拉絲知道自己受到忽視，極為沮喪。於是她將注意力再度轉向托斯卡尼尼。他當時雖然定居美國，但常回到祖國義大利演出。她覺得只有讓大師喜歡她的歌藝，史卡拉劇院的大門才會為她敞開。然而要與托斯卡尼尼搭上線是相當困難的事，這一點在她來紐約找工作時就體認過。卡拉絲的機會以最出人意表的方式到來。

卡拉絲最早的擁護者路奇·史第法諾蒂（Luigi Stefanotti）曾告訴她，他這輩子的夢想就是希望聽到她演唱托斯卡尼尼指揮的歌劇。史第法諾蒂常常受邀到托斯卡尼尼家作客，並且跟他推薦卡拉絲。托斯卡尼尼表示很希望聽她演唱，還說要她唱什麼角色他心裡已經有底了。幾天之後，娃莉·托斯卡尼尼發電報給卡拉

絲，說她父親希望能在米蘭家中聽她演唱。

試唱時，麥內吉尼夫婦很驚喜地發現托斯卡尼尼對卡拉絲拿手的劇目、聲樂技巧、藝術才能，以及與塞拉芬的關係都瞭若指掌。當聽到她在史卡拉缺席是吉里蓋利的主意時，十分氣憤。麥內吉尼提起吉里蓋利在卡拉絲代替提芭蒂演出《阿依達》時的漠視，托斯卡尼尼以別人學不來的輕蔑口吻表示：「吉里蓋利是個無知的混蛋。」

托斯卡尼尼其實是從老友作曲家湯瑪西尼（Vincenzo Tommasini）那裡聽說卡拉絲的。托斯卡尼尼還建議卡拉絲演出馬克白夫人一角，當時他正在米蘭尋找一位適合演唱此角的女高音，以在一九五一年威爾第逝世五十週年時演出《馬克白》。托斯卡尼尼鋼琴伴奏之下，卡拉絲演唱了一大段《馬克白》第一幕的選曲。托斯卡尼尼非常感動：

「妳擁有正確的聲音，妳就是這個特殊角色的不二人選。我要與妳一起演出《馬克白》。」托斯卡尼尼將請吉里蓋利著手準備《馬克白》的製作，並由卡拉絲擔任首席女伶，但這場《馬克白》卻從未付諸實現。

大家都知道劇院的權力運作是幕後的主因。史卡拉劇院從一九二九年開始，指揮台柱是維克多‧德‧薩巴塔（Victor De Sabata），他尤其在詮釋威爾第的作品上，頗得托斯卡尼尼傳奇性火熱演出的神髓。也許正因如此，讓托斯卡尼尼不喜歡他，甚至有段時間都對他相當不屑。而獨裁而富有的吉里蓋利為了鞏固在史卡拉的優勢，需要德‧薩巴塔，不過他也準備好了要承受托斯卡尼尼的侮辱與命令，這樣雙管齊下，他便可以確保在義大利音樂界得天獨厚的地位。

如果在威爾第紀念年製作由托斯卡尼尼指揮的《馬克白》，就

71

算不會全然掩蓋德・薩巴塔的光芒，也會大大損及他的地位，這無疑是托斯卡尼尼的《馬克白》沒有上演的主因。

一九五一年，卡拉絲獲知將在史卡拉劇院演出托斯卡尼尼指揮的《馬克白》，但她仍未放棄爭取史卡拉的重用。四月時吉里蓋利又再一次詢問卡拉絲是否願意代替身體不適的提芭蒂演出《阿依達》。卡拉絲拒絕了。如果史卡拉想要她演唱，她很樂意，但必須待她為首席的藝術家，而非只是跑跑龍套而已。

同時，她還在威爾第的慶祝活動中，於佛羅倫斯演唱《茶花女》中的薇奧麗塔。這個她曾經與塞拉芬細心研究過的角色，激發了她的想像。當時她已經能純熟感人地刻畫，對這名因自我犧牲而獲得洗滌的罹患肺病的交際花，此次更將之發揮到淋漓盡致。她緊接著在聖卡羅演出《遊唱詩人》，她唱出了一位生動的蕾奧諾拉（Leonora）。被公認為，是對義大利歌劇的重要貢獻。卡拉絲曾如此表示：「我從不認為蕾奧諾拉是個附屬角色，或者不及次女高音角色阿蘇奇娜（Azucena）來得重要，我也曾受邀演出阿蘇奇娜，但是我並不想唱。雖然阿蘇奇娜是一個很棒的角色，但我想她並不適合我。我只對蕾奧諾拉感興趣，她是最難唱的角色之一，由於她的戲份不重，所以要掌握全劇便益形困難。所有的情節都圍繞著她發展，她是這部歌劇的軸心人物。」

托斯卡尼尼聽過卡拉絲試唱後，就回美國了。但他沒忘記與卡拉絲一同演出《馬克白》的渴望，不斷向吉里蓋利詢問此事。全米蘭都在密切注意這個計畫是否能實現，同時也開始好奇這位讓托斯卡尼尼委以重任的歌者，為何沒在史卡拉劇院演出過。卡拉絲當時在義大利許多不同劇院成功演出，但就是沒在米蘭登

卡拉絲排練《西西里晚禱》剛進場時的情形，讓海爾伍德爵士印象深刻。

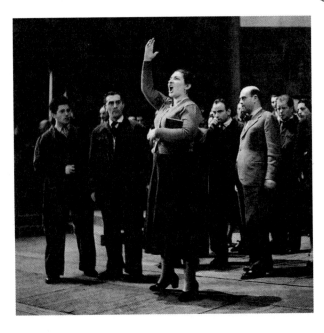

台，吉里蓋利終於無法再漠視輿論。不過最後還是娃莉·托斯卡尼尼在父親授意之下，向吉里蓋利施壓，才成定局。

而這一年的「佛羅倫斯五月音樂節」以卡拉絲主演的《西西里晚禱》（*I vespri Siciliani*）揭開序幕。第三場結束後，吉里蓋利馬上出現在卡拉絲的更衣室，敞開雙臂，手中拿著一份合約。史卡拉終於向這位功成名就的首席女伶稱臣。

這次的邀請是實至名歸，她受邀演出四個要角：史卡拉首次製作的莫札特《後宮誘逃》（*Die Entfuhrung aus dem Serail*）中的康絲坦采（Constance）、諾瑪、伊莉莎白·迪瓦洛瓦（Elisabetta di Valois，《唐·卡羅》）以及《西西里晚禱》的伊蕾娜，史卡拉劇院下一季的節目將以《西西里晚禱》揭開序幕。

這是任何一位歌者都得費上一番工夫才能獲得的合約，卡拉

絲高興得難以言喻。然而卡拉絲也要求演唱《茶花女》當中的薇奧麗塔，因為這是讓她建立聲譽的最理想角色。此外，因為提芭蒂幾個月前才演唱過此一角色，且不甚成功，這可以讓觀眾比較，不失為一個展現優勢的好機會。吉里蓋利當時力捧提芭蒂，馬上就知道卡拉絲在打什麼主意，他力勸她簽下合約，但對《茶花女》卻沒有任何具體計畫。

在正式於史卡拉登台前六個月，卡拉絲非常忙碌。五月音樂節《西西里晚禱》之後，她緊接著演出海頓的《奧菲歐與尤莉蒂妾》，這部一七九一年寫成的歌劇，直到一九五一年才第一次在佛羅倫斯搬上舞台。卡拉絲完美地創造了尤莉蒂妾這個角色，透過海頓古典華麗的風格表現出具有現代意識的情感。樂評對首場演出的評價很兩極。紐威爾·簡金斯（Newell Jenkins）說：

卡拉絲的聲音豐富而美妙，但時常會出現不均的情形，偶而還會露出疲態。相信這個角色對她來說負擔太重；但是她對第二幕中的死亡詠嘆調卻表現出罕見的深刻理解，與相當不錯的樂句處理。

《奧菲歐》演出一星期後，卡拉絲在丈夫的陪同下，第二次前往墨西哥演出，墨西哥市是第一站，接著還要到聖保羅與里約熱內盧。卡拉絲在墨西哥市以阿依達與薇奧麗塔大受好評。她的薇奧麗塔尤其傑出，樂評不吝讚美她的音色，以及無人能擋的戲劇力量，而觀眾更是為她瘋狂。

接下來卡拉絲將以阿依達一角，在巴西的聖保羅首次亮相，聖保羅的歌劇季是與里約的歌劇季合作，並同時進行的。音樂會經理巴瑞托·平托（Barreto Pinto）組織了最讓人屏息以待的演出陣容，其中義大利首屈一指的歌者為數不少。卡拉絲依合約各演唱兩場《諾瑪》、《托絲卡》與《茶

花女》，由於塞拉芬不克參加，便由沃托擔任指揮。提芭蒂亦受邀演唱《茶花女》、《波西米亞人》、《安德烈·謝尼葉》（Andrea Chenier）與《阿依達》。

提芭蒂這位年輕的歌者，由於在一九四六年被托斯卡尼尼選入史卡拉劇院重新啓用音樂會的演出陣容中，而一舉成名。三年後她成為劇院班底，由於當時沒有其他優秀的女高音，儘管未受加冕，她很快地便成為史卡拉的女王。卡拉絲一九五○年在她身體不適時，代替她演出阿依達。

里約的歌劇季在八月的最後一週展開，提芭蒂以她才在史卡拉演出失利的角色薇奧麗塔，首次在里約登台，征服了巴西的觀眾，成為里約的話題人物。但一星期後，卡拉絲以諾瑪粉墨登場，局面便改觀了。觀眾不停起立喝采，興奮得無以復加。樂評也看到了一位具有無比戲劇力量的偉大歌者。弗蘭卡（Franca）

在《Corregio de Manha》寫道：「她具備飽滿的戲劇熱情，是一位偉大的歌者，歌劇舞台上的傑出人物。」

卡拉絲與提芭蒂兩人這時都處於一種緊張易怒的狀態，然而最初並非出自於個人因素，而是因為群眾，有少數人在製造一種強烈的對抗氣氛。伊蓮娜·拉考絲卡相當光明正大但欠缺圓滑地，利用各種機會表示她對卡拉絲的偏愛，更讓情況火上加油。拉考絲卡對她先生喋喋不休，但是塞拉芬冷靜地向她解釋這兩位歌者各有所長，將她們拿來比較是不恰當的。拉考絲卡雖然不得不同意先生的說法，但是在卡拉絲唱完薇奧麗塔後，她還是得意洋洋地宣稱卡拉絲比較優秀。這個評論在歌劇界迅速流傳，再加上卡拉絲下一季可能就會成為劇院班底，讓提芭蒂非常沮喪。

提芭蒂開始冷漠對待卡拉絲與她先生，有時甚至是敵視他

75

們。麥內吉尼夫婦很快便感受到她的不友善，但他們決定置之不理，相信事情很快就會過去。卡拉絲對藝術向來直言不諱，甚至也樂於接受兩位歌者間某種程度上的對立關係。但她將提芭蒂當為朋友，從未說過任何對她不利的話。但後來發生的一些事扭曲了這份友誼，並轉變為長期的爭鬥。

我們最好聽聽主角自己的說法：「我相信兩位年齡相仿、職業相同的女性之間，很難產生我們之間那種清新而自然的友情，」卡拉絲如此說道（《今日》，一九五七年）。顯然這份友誼始於威尼斯。「在翡尼翠劇院演出《崔斯坦與伊索德》期間（一九四七年十二月）的某天晚上，我在更衣室上粧，門突然被打開，門口站著提芭蒂高挑的身影，她當時正在威尼斯隨塞拉芬演出《茶花女》。我們只有過一面之緣，但是此時我們熱情地握手，而提芭蒂主動讚美我，讓我陶醉。『天啊！』她說：『如果要演唱這麼累人的角色，那他們一定會把我整個人都掏光。』

「早期我們時常見面，討論彼此的服裝、髮型，甚至在劇目上相互提供建議。之後，由於我們戲約都增加了，所以通常只在旅行演出之間短暫地會面，但我的確感覺我們相處愉快。她欣賞我的戲劇力量以及身體的耐力，而我欣賞她極溫柔細緻的演唱。

「我們的第一次衝突是發生在一九五一年的里約。那時我們已經很久沒有見到對方，所以很高興能再度相會。在我演出第一場諾瑪之後，歌劇季的行政總監巴瑞托·平托邀請歌者參加一場慈善音樂會。我們都接受了，提芭蒂提議我們都不唱安可曲。但後來她自己卻唱了。儘管我對提芭蒂的小動作感覺很不好，但很快就釋懷了，覺得那是她孩子氣的任性舉動。一直到了音樂會結束後的晚餐時

間，我才明白我親愛的同事與朋友對我的態度已經變了，她每次和我說話，總藏不住一股酸味。」

麥內吉尼多年後告訴我，當時提芭蒂與卡拉絲相當熱絡地說著話，談論史卡拉劇院的種種：「不知何故，提芭蒂一直說她在史卡拉演唱時沒有達到最佳狀態，想說服卡拉絲放棄那家劇院。我不懂提芭蒂為何這樣說，然後我猛然想到，提芭蒂是擔心卡拉絲在音樂會中演唱得十分出色的《茶花女》選曲。她自己前一季在史卡拉演出的《茶花女》不很成功。如果卡拉絲在史卡拉演唱這個角色，對她會相當不利。為了轉移話題，我向我太太擠眉弄眼好幾次。卡拉絲當然懂了，也就打住不說，但是她還是非常尖銳地應了一句，說提芭蒂也許減少在史卡拉的演出會比較好：『觀眾會看妳看膩了。』」

回憶到此時，卡拉絲說：「要不是之後又發生了《托絲卡》事件，事情就會在那晚的餐桌上落幕。」卡拉絲演出《托絲卡》時，有一小部份觀眾喝倒采。但演出結束後，大部份的觀眾都給了卡拉絲溫暖而長久的掌聲。儘管如此，第二天平托告訴卡拉絲她不必再參加定期演出了，因為她是「票房毒藥」。

「一開始我說不出話來，但很快地我便明白了他在說什麼，並且提出強烈抗議，不公正的指控總是讓我憤憤不平。我很生氣地提醒他合約上的條款，不管他們要不要讓我演唱，都得支付我這些預定演出的酬勞。平托絕對要抓狂了：『很好，那妳就唱《茶花女》吧，不過我警告你，是沒有人會來聽的。』

「平托真是大錯特錯，因為兩場演出的票全部賣光了。但是他不死心，還試著用其他的方式來干擾我。當我到他的辦公室領酬勞時，他還無禮地對我說：『像妳這麼差勁的演出，根本不值得

我付錢。』」

　　卡拉絲非常惱怒，拿起桌上離她最近的東西對他厲聲叫罵，幸虧麥吉尼亞捉住她的手臂，平托才沒頭破血流。但是平托馬上又無禮起來，說他可以告她威脅，讓她坐牢。

　　「這件事一定要做個了斷。」卡拉絲尖叫，一把推開了麥吉尼亞，用膝蓋對著平托的腹部就是一記，平托幾乎暈了過去（當時年輕而重量級的卡拉絲相當強壯）。他很快地依約將全部酬勞送到她下榻的旅館，外帶兩張飛往義大利的機票。麥吉尼亞當時非常驚惶失措，怕他們會遭殃，而卡拉絲卻只是後悔自己竟然沒有將他的脖子扭斷。卡拉絲發誓，只要有像平托這樣的人存在，她絕不再到巴西演唱。

　　「這段不愉快的經過，不幸又與另一件令人失望的事相連。」卡拉絲說：「我在里約演唱《托絲卡》時，提芭蒂在聖保羅演唱《安德烈·謝尼葉》。我無法上台後，當然很好奇是誰接替我演出《托絲卡》。我很難過地發現竟是提芭蒂，我一直將她當做好朋友。提芭蒂還向同一位服裝師訂購了《托絲卡》的戲服，她早在離開聖保羅之前就去試穿過戲服。」

　　提芭蒂的說法則截然不同。她否認了卡拉絲的所有說法：「如果我們之間未曾有愛，為什麼要說恨呢？而如果我們不曾是朋友，又如何說得上是敵人呢？」

　　這樁使這兩名歌者友誼破裂的樂壇事件，後來在義大利被樂見兩位成功藝術家敵對的報刊與群眾大肆渲染，而愈演愈烈。

CHAPTER 6
熱切的朝聖之旅

　　米蘭是義大利的第一大城與工業重鎮，對於國家的經濟貢獻居全國最重要地位。雖然她不像永恆之都羅馬有著眾多名勝古蹟，但也握有一張王牌，那就是全世界最著名的歌劇院：史卡拉劇院。所有義大利重要的作曲家都為史卡拉劇院創作，而該劇院也成為所有歌者的試金石與終極目標。二十世紀最具影響力的指揮家托斯卡尼尼將史卡拉的水準提升至世界一流的歌劇院，後來因為強力反對墨索里尼的法西斯政權而掛冠求去。

　　劇院在大戰期間受到嚴重的轟炸，後來在一九四六年五月十一日重新開幕，並由托斯卡尼尼指揮開幕音樂會演出，同年的十二月二十六日以《納布果》揭開序幕，由圖里歐‧塞拉芬指揮演出，他曾於一九○二年在史卡拉劇院擔任托斯卡尼尼的助理指

揮。塞拉芬在史卡拉但只停留了兩季。他離去的原因未曾公諸於世，但一般認為這位藝術能力與真誠均不容懷疑的偉大指揮，無法取悅像吉里蓋利那樣的藝術白痴，而吉里蓋利也未曾正眼瞧過塞拉芬。

吉里蓋利雖然受過高等教育，曾在熱那亞攻讀法律，但他缺乏文化素養，只要請他對藝術發表高見，經常會出醜。他對音樂幾乎一無所知，也不感興趣。據說吉里蓋利很少從頭到尾看完一場歌劇演出，但卻像個獨裁者掌控史卡拉的事務，他的下屬私下稱他為天皇，避之唯恐不及。不過他算是一位傑出、極為精明能幹的行政人員。他掌管史卡拉期間是一段黃金年代。

他對待藝術家和對待職員一樣，既無禮也不道德。如果他認為某人是票房的保證，只要有用處又順從，那他會待之如上賓，要不然便棄若敝屣。提芭蒂是最受他寵愛的歌者，他還說她擁有天使般的聲音。

而卡拉絲則在一九四七年步上史卡拉舞台。她不是義大利人，因此吉里蓋利就算不拒絕她，對她的資格也相當懷疑。而她受塞拉芬庇護的這個事實，對她更是不利。這些劇院裡的糾葛跟一九四七年時，音樂與藝術總監拉布羅卡反對卡拉絲在史卡拉試唱不無關係。卡拉絲本人則感到吉里蓋利與拉布羅卡兩人都排斥塞拉芬。

因為托斯卡尼尼指名要卡拉絲擔任馬克白夫人一角，吉里蓋利也只好不情願地邀請她客串演出，頂替身體不適的提芭蒂。柴弗雷利在他的《自傳》當中對吉里蓋利一開始對卡拉絲的敵對態度，做了敏銳的推測：

吉里蓋利應付不了她。他害怕她所代表的一切：一位有想法的歌者，對歌劇的理解遠遠超過所有人。

在此我們必須岔開話題，解釋一下爲什麼卡拉絲當時會成爲最具爭議性的歌劇演員，而後來又被公認爲二十世紀最具爭議性的歌劇演員。從音樂史看來，她不論在哪個年代均會如此。在此我們必須先定義歌劇，以及歌者與歌劇的關係與義務。

歌劇在十六世紀末誕生於佛羅倫斯，當時義大利的藝術家組了一個「同好會」（Camerata），試圖復興希臘悲劇的音樂。由於此類戲劇在希羅文明瓦解之後已消失數百年，因此這種音樂實際本質只能根據推測。它只是單純搭配歌曲的劇樂，還是所有的對話都用演唱來表達？「同好會」選擇了後者。

因此，我們所了解的歌劇是由音樂表達的戲劇，而不是對聲音本身的禮讚；如果文字不能透過音樂獲得更深層的意義，進入一種抽象的層次，那就沒有理由非得結合兩者，不如讓它們維持原樣。所有稱職的歌劇作曲家致力於創作具有戲劇性的音樂，但不會毫無來由地創造筆下人物。因此，如果歌者要完美詮釋他們所飾演的歌劇人物，那隨時都要當一個唱著歌的演員。

同時運用到文字與音樂的歌聲，具有心靈與智識，只要不加濫用，足以表達各種情緒，並且傳達資訊，但如果缺乏必要的技巧，歌者亦無法使出全力，而這正是此一藝術的存在目的。如果此一目標無法達成，那麼歌劇的發展將會減速、退化而終將死亡。

爲了理解卡拉絲（這是歌劇史的里程碑）如何影響她的同代歌者以及後繼者，我們必須就她出道前與剛剛出道時，歌劇界的發展情形做一概述。一九三○年代中期，歌劇式微，沒有受人讚揚的歌劇作曲家，也鮮少有歌者具有足夠的天賦來爲這門藝術注入新血。當時浦契尼已經過世，偉大的歌劇演員不是過世就是退

休。當時許多人認為歌劇與其說是由音樂表現的戲劇，不如說是一種「華麗的歌曲」形式。不僅喪失了先前的地位，甚至完全被誤解。

那時世人非常著迷於精緻的抒情唱腔，女性歌者的演唱或許會令人覺得激動，但並不感人，可能是因為就算她們的聲樂技巧再好，生澀的肢體表演，並無法切合角色的戲劇要求。最重要的是，她們缺少一種擄獲要求日高的觀眾的才情。

儘管卡拉絲的到來對一九四○年代初期的雅典，以及一九四七年的義大利造成了一些衝擊，但她的聲音特色與演唱風格，卻是相當不合乎時代要求的：她的聲音無法被歸類至任一種聲音類型，它兼容了各種類型。在十九世紀初的伊莎貝拉‧蔻布蘭（Isabella Colbran）、茱迪塔‧帕絲塔（Giuditta Pasta）、瑪莉亞‧瑪里布蘭（Maria Malibran）之後，就未曾再出現過這樣的聲音。從十九世紀中葉開始，作曲家開始創作一些簡化聲音要求的角色，讓歌者可以用輕盈、抒情或戲劇女高音的技巧來應付，以往在同一齣歌劇中常常需要不只一種的聲音，而一位歌者同時擁有兩種以上的聲音特質，例如：抒情兼戲劇或輕盈兼抒情，也不算太罕見。一位聲音彈性極佳的戲劇女高音，同時能夠唱出具表達力的花腔，最宜以「全能」戲劇女高音稱之。

卡拉絲正是一位這樣的歌者，這也難怪她能在一九五○年代初期脫穎而出，寫下歌劇史的新頁。通常這種情形會發生在具有異於常人的天賦、又能認真學習的藝術家身上，他們能藉其洞見與天才，創造或再創造出與眾不同的事物。因此卡拉絲以一位現代歌者的身份出現，便引起了爭論。當時的觀眾可區分成三個代表性陣營。

大部份的觀眾幾乎完全沉迷於聲音的絕對純淨，他們的評定標準僅在於聲音甜美與圓潤的程度（有時被稱做絲絨般的聲音），他們看重高音的嘹亮，以及如機械般準確的可塑性，不管任何時機場合，絕對不要刺耳的聲音。尤有甚者，這一類的人對歌詞沒有什麼興趣，不論是何種層次的戲劇表現都被認為是奢華，因為絕不能干擾到「美妙的」樂音。

採取這種觀點的人（推到極致，便是某種內化的庸俗）發現卡拉絲的聲音，特別是她毫無保留地使用聲音來表達人類真正情感的方式，是相當擾人的，而她也的確曾遭人指責為違背聲音藝術的傳統。事實上，這些人誤把聲樂技巧當成藝術。要擁有唱出樂音的能力是理所當然的，但如果不能應用聲樂技巧來為角色注入生命，就算是老練的歌劇演員，也算是一無所成。而且過度著重技巧的聲音不應屬於劇院，

而屬於馬戲團。歌劇應該是由音樂表達的戲劇，而不是一種乏味而短暫的創作。

而其他人，最初只是一小部份，了解卡拉絲使用聲音的方式，為她的音樂詮釋所呈現的真誠而感動。這一派人對藝術的欣賞根基於內在的知識，了解各種不同的表達方式與音色透過音樂與文字，能夠為角色注入生命；這種藝術是真正的美，同時能滿足感官與心靈，唯有憑藉高超技巧的運用，方能達致。

第三類的觀眾也許並不能真正成為某種代表，但當他們面對超過所能理解範圍的事物時，會將他們的無知偽裝成一種優越感，而採取極端的支持或反對立場。這些人微不足道，我們也就無庸贅言。

卡拉絲的天賦基本上是音樂方面的。作為一個歌者，她主要是靠聲音為媒介來表現藝術，然後她推敲角色、發展演技，直到

肢體動作與音樂合而為一。儘管她的聲音是與生俱來的，而她的演出某種程度看來是直覺性的，但她使用這些才能的方式卻是苦練的成果。

回過頭來說卡拉絲與史卡拉劇院的關係。由於卡拉絲不久即成為音樂界的重要瑰寶，開始引起大眾的狂熱，因此吉里蓋利不得不改變他的做法，以免被指控為脫離當時歌劇界發展的主流，更何況托斯卡尼尼熱切希望她到史卡拉演唱。

九月底吉里蓋利焦急地請求卡拉絲簽下下一季的演出合約。但當卡拉絲了解到吉里蓋利仍然不願讓她演出《茶花女》時，她很客氣地向他道謝，請他打道回府。「也許我們應該等明年再談。」她說。吉里蓋利不死心地繼續遊說她，說他真的希望卡拉絲能在史卡拉下一個演出季做開幕演出，而他會盡可能安排她演出《茶花女》。

史卡拉劇院一九五一至一九五二年的演出季，以一齣《西西里晚禱》的華麗製作來揭開序幕，卡拉絲演唱的女主角伊蕾娜擄獲了米蘭觀眾。此外，排練時她也深深地打動了她的同事。她對於總譜中每一個細節的投入、廣闊的音域、為每個樂句中灌入意義與刺激，都為這樣一個嚴守紀律的歌劇公司開拓了全新的視野。樂評同樣狂熱地接納了這位女高音。弗蘭哥・阿畢亞提（Franco Abbiati，《晚間郵報》（Corriere della Sera））將如此描述卡拉絲的歌喉：

她過人的寬廣中低音域充滿了熱力之美。她的聲樂技巧與能力不僅是少見的，根本就是獨一無二的。

就這樣，卡拉絲與這家劇院的合作關係有了好的開始。但是接連七場《西西里晚禱》的成功演出，並沒有讓她忘了演出《茶花女》的事。吉里蓋利繼續逃

避，而卡拉絲給他下了最後通牒：除非獲得演出《茶花女》的確切承諾，否則她將拒唱幾天之後的《諾瑪》。經過爭論之後，吉里蓋利最後終於保證會讓她演出精心製作的《茶花女》。

卡拉絲演唱諾瑪這個對她最具意義的角色時，是和一群絕佳的陣容一同演出的。她狀況絕佳，轟動了整座劇院。卡拉絲在《諾瑪》當中的成就可說比《西西里晚禱》還來得高，因為《諾瑪》是一部更成功的作品，而其中的主角只要詮釋得宜，會既感人又令人印象深刻。諾瑪演出過後，簡金斯（《音樂美國》）說卡拉絲：

不僅是義大利最優秀的戲劇抒情女高音，而且也是獨具天賦的女演員。她在還沒唱出任何樂音之前，便以她的儀態懾服了觀眾。當她開口演唱，毫不費力就能唱出每個樂句，而聽眾從每個樂句的第一個音，就知道她既直

覺亦有意識地感知該樂句應當如何結束。她的靈動令人摒息。她的聲音並非輕盈的聲音，但是她眼也不眨，便能完成最困難的花腔，而她下行的滑音讓聽者打從背脊感到一股寒意。偶而她的高音會有刺耳的感覺，但音高精準無比。

經過八場《諾瑪》的演出之後，卡拉絲在羅馬義大利廣播公司（RAI）舉行了一場精采的音樂會，選唱《拉美默的露琪亞》、威爾第的《馬克白》、德利伯的（Delibes）《拉克美》（Lakme），以及《納布果》中的詠嘆調。這些選曲對比鮮明，證明她能演唱廣泛的曲目是根植於紮實的基礎，在當時無人能出其右。在她回史卡拉劇院演唱首季演出中的最後一個角色之前，她也在卡塔尼亞演出了數場《茶花女》。

義大利人並不喜歡莫札特的歌劇作品。譜於一七八二年的歌劇《後宮誘逃》，在一九五二年方

於史卡拉劇院首次製作演出。卡拉絲徹底掌握了這個困難的角色，以令人讚賞的演唱取悅了極度挑剔的米蘭觀眾。

卡拉絲首季的演出很成功，除了她無法演唱薇奧麗塔這個角色，好讓她得以直接與全義大利的寵兒蕾娜妲·提芭蒂一較高下之外，她很高興。而在該季演出中，提芭蒂亦相當成功地詮釋了包益多的《梅菲斯特》（*Mefistofele*）與威爾第的《法斯塔夫》（*Falstaff*），她是一位勁敵，儘管有些人認為她表現不佳，但卡拉絲並未等閒視之。這兩位歌者均非常認眞工作，而她們的競爭只要是在藝術成就的範圍內，便是一種良性競爭。

不過她們在里約的爭吵經過媒體的大肆渲染，很快地傳回米蘭，讓米蘭人形成了兩個陣營。一般來說，卡拉絲派（Callasiani）表示歌劇是透過音樂表達的戲劇，這才是歌劇的存在理由，而卡拉絲精湛的表現了這種精緻的

藝術形式。另一方面，同樣狂熱的提芭蒂派（Tebaldiani）則聲稱光是他們的偶像絲絨般的聲音，便足以讓他們的感官陶醉。

在這個階段，卡拉絲的成就超越了那些刺激或感人的演出者，這一點不僅爲夠格的音樂家所理解，並且也逐漸爲一般大眾所理解。她的詮釋充滿了創造性，也因此對歌劇文化的演進深具影響力。

卡拉絲憶起這段生涯時表示：「當希西里亞尼與塞拉芬要我演唱羅西尼的《阿米達》這部幾乎一百二十年以來，未曾在任何地方上演的歌劇時，我好似身處雲端。我之所以接受在六、七天內學好這個角色（包括了著裝彩排）的條件，是因爲塞拉芬這個可愛而狡猾的老狐狸說服了我。我相信羅西尼這部莊劇（opere serie）消失的主要原因是因爲很難找到合適的男女歌者，能夠演唱許多爲戲劇表現所寫的

花腔樂段。這向前邁出了一步，而《阿米達》為重新發掘幾乎失傳的劇目開啟了一條明路。」

因此她在結束了史卡拉的演出之後，便立即趕到佛羅倫斯準備演出《阿米達》，為五月音樂節做準備。這次卡拉絲的《阿米達》在觀眾與樂評間都獲得了正面的評價。

安德魯‧波特（Ａｎｄｒｅｗ Ｐｏｒｔｅｒ，《歌劇》，一九五二年七月）寫道：

瑪莉亞‧卡拉絲無疑是當今歌劇舞台最令人激賞的女歌者之一。她的花腔並非優雅華美，而是深具力量與戲劇性。雖然有時她的聲音中會不知不覺出現討厭的稜角；但是當她爬上兩個八度的半音音階，再滑落下行，那效果真是令人激動。可惜每當需要表現出溫柔與訴諸美感的魅力時，她便略為遜色。這似乎是她目前的極限，但很可能不久便會消失。

卡拉絲接下來在墨西哥市的第三季演出，要演唱五部歌劇：《清教徒》、《茶花女》、《托絲卡》、《拉美默的露琪亞》與《弄臣》，最後兩部作品是她未曾唱過的。義大利籍，年輕且富潛力的抒情男高音朱瑟貝‧迪‧史蒂法諾則在所有的演出與她搭擋。去年他們曾經在聖保羅共同演出一場《茶花女》，但是他們在排練《清教徒》的過程中才熟絡起來，就在此時，他們為那個時代最著名的二重唱組合奠下了基礎。卡拉絲演唱的露琪亞非常成功，墨西哥市的觀眾有幸於二十世紀，率先聆聽一位能夠駕輕就熟演唱露琪亞的花腔女高音。

談到《露琪亞》當中的「瘋狂場景」，卡拉絲說她不喜歡暴力，因為如此一來會缺乏藝術效果：「在這些狀況下，含蓄暗示比起直接表現，會來得更感人。在這個場景中我總是不用刀子，因為我認為這毫無作用，而且是

老掉牙的玩意兒，這種寫實只會破壞真實性。

在墨西哥市期間，卡拉絲與迪·史蒂法諾成了最要好的朋友。最後一場《托絲卡》結束前，卡拉絲在台前接受觀眾起立鼓掌，樂團演奏了〈燕子〉（*Las golondrinas*）一曲，這是墨西哥的傳統，他們獻給即將離去的傑出藝術家這首曲子，希望他們趕快回來。卡拉絲深受感動，含淚在舞台上屈膝致意，

而觀眾則唱出道別之歌。而墨西哥人當時並不知道，他們熱愛的這隻燕子，將永久飛到其他地區去。之後卡拉絲的國際聲望鵲起，再也不曾回到墨西哥。

七月的第一週，麥內吉尼夫婦回維洛納，讓卡拉絲及時準備她下一個工作。競技場歌劇院的一九五二年演出季，將以《嬌宮妲》揭幕，她將以她在義大利首次亮相的角色回到舞台上。如今她已有所成，也為歌劇舞台帶來了新的理念與驚奇，儘管不能說所有演出都成功，卻也尚未嚐過失敗的滋味。

當卡拉絲走上圓形劇場寬大的舞台，面對上千觀眾時，她定住了一段時間，知道自己一切的努力並未白

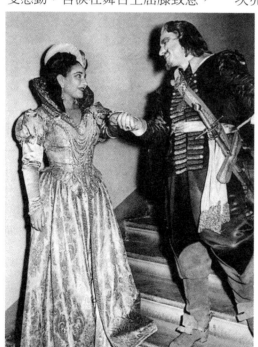

佛羅倫斯市立歌劇院一場《清教徒》演出之前，一九五二年。卡拉絲與康利在後台互祝對方好運。

88

費。塞拉芬並不在場（此時指揮為沃托），但是另一位維洛納紳士，也就是她的先生，依然在她身邊，勾起了她許多甜美的回憶：他們的初次邂逅、隨後的威尼斯之旅，以及相知相戀，步上紅氈的過程。而《嬌宮姐》演出後，三個月找不到工作的困苦，以及第一次被史卡拉劇院回絕的往事，她都已真正釋懷。她第二次在圓形劇場演唱的嬌宮姐，以及之後的薇奧麗塔，讓威尼斯人到達狂熱的地步，他們將卡拉絲稱為他們自己的傑作。

另外，卡拉絲也在倫敦以諾瑪首度登台，造成轟動，可說是倫敦在戰後最值得一提的歌劇演出。英國樂評看出她的傑出幾乎讓其他當代的女高音相形失色。這並非因為她的聲音無懈可擊，而是因為她運用聲音的可能性來表達諾瑪內在情感的方式，的確才華洋溢。

安德魯‧波特對於這場諾瑪的評價（《音樂時代》（Musical

Times），一九五三年一月）具有啟發性：

卡拉絲是屬於我們這個時代的諾瑪，正如彭賽兒與葛里西的諾瑪屬於她們的時代。她無疑是今日歌劇舞台上最令人振奮的歌者。她的優點何在？寬廣的音域與力度，這是不可或缺的。此外還擁有廣泛的音色範圍，及對戲劇的深刻瞭解。她有感人的聲音，也有駭人的聲音。她儀態莊嚴，以豐富的肢體與心理，表現並掌控了舞台，這是在當今任何女演員身上都很少見的。

到威尼斯與羅馬演出數場《茶花女》之後，卡拉絲演唱了《遊唱詩人》當中的蕾奧諾拉，這是本季她在史卡拉劇院演出的最後一個角色。除了代替提芭蒂演出的兩場具爭議性的《阿依達》外，目前為止她演出的劇目都是較少演出的歌劇。處於巔峰的卡拉絲為《遊唱詩人》這部世界上最受歡迎的歌劇之一，寫下新的一頁。德拉格茨

在《歌劇》中寫道：

這齣《遊唱詩人》值得眾人等待，這歸功於瑪莉亞‧卡拉絲與艾貝‧斯蒂娜尼兩人的不朽演唱。卡拉絲再一次通過了困難的考驗，呈現了她的藝術智慧、她做為一位歌者的過人天賦，以及擁有無人能及的聲樂技巧的事實。她對於角色內涵的處理，簡直到了完美的境界。

這是令人非常興奮的一季，對卡拉絲相當重要。她的成功並不限於史卡拉劇院，而同時也在其他劇院。她在幾家義大利劇院演出的《諾瑪》、《露琪亞》、《茶花女》，和在柯芬園演出的《阿依達》、《諾瑪》與《遊唱詩人》都是有趣而刺激的演出，有時引起爭議，有時則達到聲音與戲劇性的高峰。

除了這些成功演出之外，卡拉絲當時最大的成就，在於她對凱魯畢尼《米蒂亞》（1797）劇中同名女主角的刻畫。除了精純的旋律性之外，這部歌劇在人聲旋律線，以及管弦樂配器方面都有許多獨到之處，並具有古典悲劇的宏偉。而它無懈可擊的音樂性以及巧妙的結構，使這部作品得以從學術象牙塔提昇到藝術的境界。

貝多芬與浦契尼都宣稱《米蒂亞》是一流傑作。十九世紀英國樂評寇里（Chorley）認為米蒂亞這個角色需要一位像卡妲拉妮（Angelica Catalani）一樣：

有著響亮清澈的聲音，以及一付金鋼不壞之身，能夠忍受長時間展現失控情緒所引起的緊張與疲憊的女高音。而且，就算有了卡妲拉妮的音域與肺活量，還必須擁有如茉迪塔‧帕絲塔般，豐富的情感表達與雕像般的體態，表現出毀滅性的輕蔑與可怕的復仇心，以及母性的悔恨，方能切合作曲家的創作本意。

由於選角的困難，多年來這部作品受到冷落，而卡拉絲正是

寇里夢想中唱作俱佳的歌者，她成功地賦予這位不可思議的女主角新的生命。

特奧多羅·切里在《Corriere Lombardo》中如此評論道：

唯有歌者能夠承受此角的沈重，《米蒂亞》一劇才有可能演出，昨天晚上瑪莉亞·卡拉絲演出的米蒂亞真是太驚人了。她為這位女巫注入了陰沈的音色，她的低音域具有原始的力度，而高音域又具有可怕的穿透力。做為愛人的米蒂亞有令人心碎的音調，做為母親的米蒂亞則非常地感人。她的表現能力遠遠超過音符所及，達到了這位傳說中女性的不朽特質，而且她全然謙遜投入並忠於作曲家。

一九五三年，維洛納圓形劇院四十週年慶，由卡拉絲擔綱的《阿依達》，將作為開幕演出。四十年後，塞拉芬再度指揮這部他曾於一九一三年在圓形劇院開幕時所指揮的歌劇。卡拉絲也演唱了《遊唱詩人》，並灌錄了唱片。

對於她這一年的成就，賈可莫·勞瑞-佛爾比作出了最具洞察力的總評。他寫道：

這位年輕又具群眾魅力的歌者，總有一天會將歌劇藝術帶向新的演唱的黃金時代。

她即將開始一個工作更為繁重與更加進取的一年，而且如果她要贏得「史卡拉女王」的封號，必須更勤奮地工作，儘管她已是當地最吸引人的歌者。而提芭蒂也仍相當受歡迎，怪的是喜愛卡拉絲的人愈多，喜愛她的人也愈多。

除了提芭蒂的追隨者曾試圖干擾《馬克白》的夢遊場景之外，也沒什麼其他事情發生。而當時兩名歌者打對台的情形也並不明顯，因為葛林荷立將卡拉絲的演出安排在前半季，而提芭蒂則在後半季。

然而在一九五三至一九五四年的演出季時，葛林荷立不得不

完全為提芭蒂著想。由於卡拉絲已經連續兩季在開幕時擔綱演出，如今這份榮耀應讓給提芭蒂，而這兩名歌者會在同一時期演出。

在開幕演出中，提芭蒂將演唱作曲家卡塔拉尼（Catalani）甚少被演出的作品《娃莉》（La Wally），以紀念作曲家逝世六十週年。她接著還要演唱德絲德莫娜（Desdemona，《奧泰羅》）、塔蒂亞娜（Tatyana，《尤金‧奧尼金》（Evgeny Onegin））與托絲卡。而卡拉絲的演出計畫則更具野心，四部歌劇風格各異：《拉美默的露琪亞》、葛路克的《阿爾賽絲特》（Alceste）與《唐‧卡羅》（Don Carlos）都將被演出，前兩部作品均是為她量身打造的新製作。

除了這些計畫的藝術性令人振奮之外，造成米蘭人高度期待的還有其他原因。米蘭人對於卡拉絲與提芭蒂之間的角力，較之這兩位前途不可限量的女高音本身更感興趣；她們兩人都是以工作為重、非常認真的藝術家，但隨著開幕之夜逐漸接近，兩派觀眾興奮到令人不安的地步。

樂評艾密里歐‧拉第烏斯（Emilio Radius）感覺到事態不妙，而在《歐洲人》（L'Europeo）當中撰文，強調兩位歌者在歌劇藝術中的同等重要，而寬廣的歌劇舞台足以讓她們各展所長。而該文的重點在於良心建議兩位歌者能夠公開握手言和，讓群眾焦點集中在她們的藝術價值上。

首演於一八九二年，不太為人所知的《娃莉》一劇只能說是還算成功，提芭蒂的演唱非常優美，儘管若能再精彩一些將會更好。然而該晚仍然值得記上一筆，因為托斯卡尼尼當時在劇院中。所有米蘭觀眾都知道他非常欣賞提芭蒂，光憑這一點就足以在該晚引起狂熱。何況托斯卡尼尼曾經是卡塔拉尼的好友，他曾經在史卡拉劇院指揮演出《娃莉》

的首演,而且甚至還將女兒取名為娃莉。

觀眾席中還有另外一位人物引起了大家的注意。卡拉絲接受拉第烏斯的建議,來到劇院表示她的善意。她與先生坐在吉里蓋利的包廂中,非常熱切地為提芭蒂鼓掌,並且對她大力讚揚。所有觀眾都看到了卡拉絲求和的舉動,但提芭蒂卻假裝沒看到,完全不予回應。

《娃莉》演出三天後,卡拉絲在該季的第二齣製作中露面,但並非如預定般演出《米特里達特》,而是演出《米蒂亞》。因為卡拉絲六個月前於佛羅倫斯演出的《米蒂亞》造成轟動,吉里蓋利與合夥人覺得有必要讓史卡拉劇院和五月音樂節一樣,有為合適歌者挖掘偉大作品的精神與魄力。

不論如何,史卡拉劇院為了這個新作品,放棄演出《米特里達特》,可說是非常大膽的決定。《米蒂亞》的製作人瑪格麗塔・瓦

爾曼(Margherita Wallmann)後來回憶當時的情況,說得並不誇張:「我們一無所有,必須從頭做起。」佛羅倫斯演出用的佈景不合史卡拉的標準,因此無法借用,而指揮也還沒找到。

正當吉里蓋利無計可施時,卡拉絲忽然想到幾天前她剛從廣播中聽到一場管弦樂音樂會,她認為這位指揮會是演出《米蒂亞》的理想人選。吉里蓋利發現這名指揮是伯恩斯坦,但因為他在義大利毫無名氣,吉里蓋利不想雇用他,不過在卡拉絲的堅持下,他不情願地與他接洽。伯恩斯坦指揮歌劇經驗不多,所以不是很願意接下這份工作。但真正讓伯恩斯坦打退堂鼓的原因,是他以為卡拉絲是一位難以合作的女人。不過在卡拉絲在電話與他長談之後,伯恩斯坦很高興地接下了工作。

舞台排練的時間只有五天,但伯恩斯坦與樂團創造了奇蹟。

93

卡拉絲演出的米蒂亞超越了自己，在唱完第一首詠嘆調〈你看到你孩子們的母親〉（*Dei tuoi figli la madre*）之後，米蘭觀眾給予她長達十分鐘的起立喝采。演出結束之後，一大群人等到深夜，只為見她走出劇院。樂評也是一致讚揚，切里（《今日》）將卡拉絲精湛的聲音技巧與風格和傳奇人物瑪莉亞‧瑪里布蘭相提並論。而伯恩斯坦的評論則代表了普遍的觀感。他說：「這位女子能在舞台上放電。在《米蒂亞》當中，她便是發電機。」

這次《米蒂亞》的演出讓國際媒體以頭條報導，在與提芭蒂的較勁之中，卡拉絲無疑贏了第一回合。儘管如此，她們的對立真正地在彼此的支持者之間展開，從那時起，兩位歌者對此一議題均不曾發表任何意見。

據麥內吉尼說，三天之前在《娃莉》演出時，忽視卡拉絲出席的提芭蒂前來聆聽了《米蒂亞》。當演出第一次中斷，觀眾給予卡拉絲長久且熱烈的喝采時，他看見提芭蒂起身離開劇院。他向她打招呼時，而她只是草率地應付一下便匆忙離去。

《米蒂亞》之後，卡拉絲將演出全新製作的《拉美默的露琪亞》，由卡拉揚（Herbert von Karajan）指揮兼導演。一月十八日演出時，「史卡拉劇院陷入瘋狂，紅色康乃馨的花雨（瘋狂場景第一部份）引起長達四分鐘的掌聲」，這是《*La Notte*》簡短的描述。而辛西亞‧裘莉（Cynthia Jolly）在《歌劇新聞》（*Opera News*）中報導：

隨著每場演出她益發保有自己的風格，然而又更為深入這個角色。卡拉絲在當今女高音之中的優越地位，並非來自技巧上的完美，而是在於一種非凡的藝術勇氣、令人摒息的穩定與靈活、斷句與舞台姿態，以及那令人難忘、令人心碎的音色。

對卡拉絲來說，這也是一次空前的勝利。她獲得相當狂熱的喝采，獻給她的花束散佈整個舞台，許多人認為她詮釋的露琪亞是他們所聽過的演出中最偉大的，以致於觀眾為了釋放情緒，用長時間的喝采聲打斷了她的演出。

幾天之後，她在翡尼翠劇院再度演出米蒂亞與露琪亞。然後回到史卡拉演出葛路克的《阿爾賽絲特》。這是史卡拉為卡拉絲量身訂製的罕見劇目。除了經常由托斯卡尼尼指揮演出的《奧菲歐與尤莉蒂妾》之外，根據歌劇院的年鑑，至一九五三年為止，葛路克的作品只有《阿米德》與《在陶里斯的伊菲姬尼亞》（*Ifigenia in Tauris*）各上演過一次。

雖然義大利人是喜好音樂的民族，而他們也的確欣賞葛路克的作品，但他還是無法像其他義大利作曲家那樣，能直接打動他們的心房。莫札特也是如此。史卡拉劇院的重大試驗通常都是成功的，從結果看來，阿爾賽絲特這個角色非常適合卡拉絲；她掌握了音樂的精神，並且感人地傳達了這位古典女英雄的高貴情操。

這是卡拉絲第一次在米蘭演出一個「靜態」的角色，劇中幾乎全部都是內心戲。她喜愛這個作品的音樂，特別是葛路克的宣敘調，對她來說那是種持續的喜樂，她也試著尋找正確聲調做戲劇表現，來詮釋阿爾賽絲特從微弱的希望、絕望，到歡欣鼓舞的心路歷程。

卡拉絲在當時是位模範妻子，而阿爾賽絲特也是希臘人。在藝術成就上，《阿爾賽絲特》算是十分成功。

卡拉絲在史卡拉劇院成果輝煌地結束了第二個演出季，而亦處於巔峰狀態的提芭蒂，亦不惶多讓地成功地演唱出德斯德莫娜、塔蒂亞娜與托絲卡。兩位歌者在同一季之內都表現優異，並且交互演出，讓她們的支持者與

同樣選邊支持的媒體合力向對方宣戰。

兩方人馬同樣狂熱，不放過任何機會干擾對方陣營的演出。媒體報導更是有過之而無不及。他們不僅在米蘭維繫戰局，就連卡拉絲與提芭蒂在其他地方演出，也將戰火延及該地。

史卡拉劇院一九五三到一九五四年的演出季，成為兩位名氣響亮的歌者的錦標賽，成績斐然。儘管並沒有產生最後的勝出者，但藝術水準提升了，也影響到其他的劇院。那時，米蘭人熱切期盼史卡拉劇院的下一個演出季，不僅因為下一季將大有可觀，也因為這可能會是決定性的一季。

在此期間，卡拉絲生命中的另一場戰役也獲得了勝利。十五個月內，她成功地讓體重從一百公斤降到了六十公斤，卡拉絲沒有因為減重而取消她為數甚多的舞台演出，瘦身後也令人驚奇地

沒有任何副作用（她的皮膚保持平滑而緊緻，這造成了轟動）。很長一段時間，國際媒體對於卡拉絲神秘的轉變，提出了各種令人無法置信的解釋，從刻意挨餓、吞下條蟲，乃至於使用密方，甚至是魔法。同時，不斷地有一些診所出天價向她購買珍貴密方。她並沒有什麼密方。「如果我真的有什麼減肥密方，你不覺得我會是全世界最富有的女人嗎？」這是她唯一的評語。

卡拉絲自己是說，在經過希臘時期的治療之後，她開始沒來由地體重增加。人們推論說她吃得太多，但在佔領期間，就算她想多吃也沒辦法。她一九四五年回美國時，已重達一百公斤，經過兩年嚴格的飲食控制，才降到八十五公斤。在義大利她也嘗試過數種節食法，但都沒有什麼成效，經過盲腸手術之後，又開始毫無理由的增加體重，在一九五三年初，又回升到一百公斤。

只剩下麥內吉尼能為妻子的神奇減重提供解釋。在《吾妻瑪莉亞‧卡拉絲》一書中，他提及一九五三年秋天他們在米蘭，某個晚上，卡拉絲要他立刻回他們下榻的飯店。麥內吉尼因這通緊急電話大吃一驚，而當看到妻子激烈的反應時，更是受到驚嚇。她叫道：「我殺了它！我殺了它！」然後她解釋說，她在沐浴時排出了一條條蟲（tapeworm）。

透過藥物治療，卡拉絲終於將這常見的寄生蟲病根治了。麥內吉尼表示，那之後卡拉絲維持著和以前相同的食量，卻開始持續且輕易地減掉體重：「我們與醫生討論過，儘管對大部份人來說條蟲會造成體重減輕，在卡拉絲身上卻產生反效果。所以她一除掉這個大患，脂肪也就開始消失了。」不過，麥內吉尼也說：「就連我這個日夜和她生活在一起的人，也無法得知她是如何減輕體重的。」

我從來沒看過有醫生同意過以上這些說法。這段傳奇的唯一合理解釋，她在希臘時使用了治療面皰的食療處方，並由此引發內分泌失調，這個問題因為她在佔領時期所感染到的條蟲而惡化。而根絕了條蟲之後，她的身體系統也克服了內分泌失調，使她體重減輕。

我會提到這件事，並非故事本身很精采，而是這件事對這個女人與藝術家的人格有著重要的影響。她的改變非常徹底，那位高大、沈重、有些笨拙，走起路來不太自然的女孩子，變成了優雅而年輕的女人，加上合適的穿著，讓她成為全世界最懂得穿著的女人。她也不再為血液循環不良所苦，她的足踝不再腫痛，皮膚的毛病也消失無蹤。

除此之外，麥內吉尼證實，他妻子衝動的個性也產生了極大的變化。之前她可能被人稍一挑撥便勃然大怒，像是在里約熱內

97

盧時，一天早上卡拉絲在旅館叫了早餐服務，服務生看到她獨自一人穿著睡袍，想摸她的胸部。她因這個騷擾的舉動而震怒，給了那個人一拳之後，還捉住他用力摔到地上，他的頭撞到門把，受了重傷，差點沒死。麥內吉尼說卡拉絲在變苗條之後，也變得比較冷靜，情緒比較好，耐力增加之後，工作步調也加快了。這也改變了她的內在。減去體重的

同時，她也打開了對自己外貌的自卑心結。從此她的外表不僅為她的表演加分，能無拘束地運用肢體，更大大加強了她的舞台詮釋。

一九五四年夏天，卡拉絲和先生準備前往美國。那位在紐約完全找不到工作的年輕女孩，現在要以一位著名的首席女伶之姿，回到她出生的國家，然而她心中仍然揣揣不安。

於圓形劇院演出《梅菲斯特》後，卡拉絲與友人攝於維洛納一家餐廳中，一九五四年夏。

CHAPTER 7
征服新世界

　　一九五三年，卡蘿·弗克絲（Carol Fox）、勞倫斯·凱利（Laurence V. Kelly）以及尼可拉·雷席紐（Nicola Rescigno）這三位青年才俊在芝加哥合作創立了「芝加哥抒情劇院」（Lyric Theater of Chicago）的公司，很受地方人士的支持，但是要得到實質的幫助，他們三人必須先證明自己的實力。

　　弗克絲在一九四七年在維洛納圓形劇院聽過卡拉絲演唱的《嬌宮妲》之後，對她始終無法忘懷，並且密切注意卡拉絲的動態。在弗克絲親自到維洛納拜訪她後，他們一見如故，卡拉絲自己選擇了演出的劇目，很乾脆地答應在芝加哥演出，並以《諾瑪》展開演出季。

　　卡拉絲一到芝加哥便被一群攝影師與記者包圍，不過她卻表現得異常冷靜，應對得宜。她與

媒體記者閒聊，不矯揉造作的態度完全解除了大家的武裝。卡拉絲視自己為這間年輕有活力的公司的一份子，表現出個人對於復興芝加哥歌劇演出的熱誠。「指揮在那裡？我們何時開始工作？」是她再三詢問的頭幾個問題。她果真很快地投入工作，開始排練《諾瑪》，並頻頻與同事交換意見。光是冗長且累人的〈聖潔的女神〉她便重複練唱了九次，目的是希望在大型音樂廳中，讓她的聲音與合唱團之間達到和諧。她努力不懈的精神立下了典範。

一九五四年十一月一日，首演的《諾瑪》相當成功，甚至超過了芝加哥人對她的期望，觀眾及多位芝加哥過去的知名演唱家毫不保留地稱她為「歌劇女王」。第二天樂評們更一致地為群眾的熱情背書，《音樂美國》樂評如此寫道：

卡拉絲音量十足，音色鮮明且訓練有素。她翻上一段極為艱難的高音域裝飾樂段，就像唱出普通旋律般靈巧。她仔細處理每個細節與角色的輪廓，帶來青春的美感，這在歌劇演出中並不多見。當然要刻意挑她技巧中的毛病也並非不可能：高音的最強部分有時會出現破音，以最弱音唱出的顫音時而不甚完美。但整體的效果才是最重要的，這已是歌劇演出中最為壯麗的演出，是芝加哥歌劇演出的美好之夜，為美國歌劇演出寫下輝煌一頁。

芝加哥人對卡拉絲的崇拜不僅止於她的舞台演出，而她所引起的熱潮也不限於芝加哥城內。來自全美各地的媒體記者齊聚芝加哥，她們看到的是一位迷人、有耐心且聰明的女子，而非傳言中激動易怒的女人，他們打從心底將她視為一位成功的美國女孩。

在快樂且順利的氛圍之中，七年前打算在芝加哥成立歌劇公司的巴葛羅齊，突然再度出現。

全神投入。卡拉絲於一九五四年錄製
《諾瑪》。

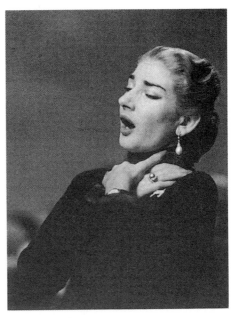

十一月四日,卡拉絲演出第二
場《諾瑪》的前一天,他控告
卡拉絲欠款三十萬美元,因為
他是她的獨家經紀人。巴葛羅
齊指稱她與他簽約,允諾演出
所得毛利的十分之一作為他的
酬庸,合約有效期限是十年。

　　卡拉絲當場否認他的指
控,她指出那紙合約是在受到
脅迫的情況之下簽的,而且巴葛
羅齊沒做任何事來幫助她發展事
業,他亦未曾履行合約中指定的
義務,合約的基礎在於經紀人能
夠成功為客戶挖掘演出機會。麥
內吉尼對這件事很清楚,他認為
整份合約缺乏法律效力,因為卡
拉絲到了維洛納後,又與圓形劇
院重新簽訂合約,這與巴葛羅齊
根本沒關係。

　　麥內吉尼夫婦對於巴葛羅齊

的威脅不以為意,卡拉絲在芝加
哥演出之後,得馬上回到史卡拉
劇院為下一個演出季作準備,她
不能讓自己分心,因此選擇了不
做反擊。不過要是他準備送傳
票,那她必須謹慎行事,不讓他
得逞。

　　在芝加哥,卡拉絲給了當地
人一個令人難忘的薇奧麗塔。這
部歌劇深受喜愛,不論樂評或觀
眾,都認為她的聲音表現比《諾
瑪》還要傑出。塞穆爾·拉文

（Seymour Raven，《芝加哥論壇報》（*Chicago Tribune*））評論道：

卡拉絲完全從上星期的諾瑪一角轉變過來，進一步地顯現她對角色的深度研究。這次演出更強化了我們上個星期的印象，她舞台個性出色而鮮明。難怪她的演唱不論從〈啊，會是他〉（*Ah, fors'e lui*）與〈及時行樂〉，到令人心碎的〈再會了，過去〉（*Addio del passato*），都充滿了威爾第的戲劇性。

樂評對卡拉絲的全面性的藝術才華大為驚豔，甚至覺得有些不可思議，因為她在短短幾天之內要詮釋兩個形象完全不同的角色，而這兩個角色給人的感受都很強烈。

她還會為芝加哥帶來更多的驚奇，她演出的第三個角色為露琪亞，她使這名可愛浪漫的女主角活靈活現。卡西迪為這次的盛典做出結論：「卡拉絲到來、演唱、且征服所有人，只留下尚未回過神來的歌迷！」

回到米蘭之後，卡拉絲立即投入排練工作，距離開幕僅有三週，她將演出斯朋悌尼（Spontini）的《貞女》（*La vestale*）。接著還要演出四個不同的角色。這個演出季她將是最忙碌、最多變的女高音，也將證明她就是不折不扣的史卡拉女王。但麥內吉尼在義大利的律師警告他，巴葛羅齊的合約並不如他想像的那樣無效。

三月初，弗克絲、凱利和雷席紐帶著一份歌劇合約抵達米蘭，卡拉絲見到朋友很高興，雖然她對於演出劇目、合作歌手名單，甚至酬勞都沒有異議，但因為顧忌到巴葛羅齊，她還是不願意演唱。抒情劇院最後向她保證，將保護他們夫妻免於受到巴葛羅齊的騷擾之後，卡拉絲才肯簽字。卡拉絲還微笑且調皮地對凱利說道：「你應該同時簽下蕾娜妲‧提芭蒂，如此觀眾就有機

會再將我們比較一番，而你的音樂季也會更賣座。」（提芭蒂本季在史卡拉劇院只演唱了《命運之力》，在這場與卡拉絲的較勁中，她很明顯地失去了優勢。）

或許聽起來非常不可思議，但凱利真的去邀請提芭蒂，而且提芭蒂也接受了。卡拉絲在開幕時演唱《清教徒》，和《遊唱詩人》與《蝴蝶夫人》，而提芭蒂將演唱《阿依達》與《波西米亞人》。這兩位首席女伶讓芝加哥人極度興奮，她們都有許多崇拜者，兩人演出的門票也早已售罄。

卡拉絲身穿米蘭畢琪（Biki of Milan）設計的華麗行頭抵達芝加哥，顯得比以往更有魅力，她與其他歌者一樣緊張，希望能夠與大家為演出季締造佳績。群眾間有一股卡拉絲與提芭蒂之間的敵對氣氛。芝加哥人證明了自己是夠格的觀眾，不像在米蘭還有人蓄意破壞演出，或者干擾兩位歌者。兩人完全避免碰頭，提芭

蒂從來不提卡拉絲，也不出席她的演出。卡拉絲去聽了提芭蒂演唱《阿依達》，還公開地讚美她：「提芭蒂今天晚上聲音狀況好極了。」

抒情劇院的第二個演出季以卡拉絲所主演的《清教徒》開幕，當時這部歌劇在義大利以外幾乎沒沒無名。卡拉絲一出場就獲得長時間的起立喝采，人們以女神呼喚她，演出結束之後，觀眾更深陷狂亂的熱情之中。

第二天晚上，提芭蒂演出的阿依達也受到讚賞，但當晚演出的真正明星無疑的是塞拉芬，他是這場完美演出的推手。接下來是由卡拉絲擔綱的《遊唱詩人》，指揮雷席紐充滿創造力，卡拉絲飾演的蕾奧諾拉無論在聲音與外貌上，皆展現了恰如其分的高貴。卡西迪（《歌劇》，一九五六年三月）說道：

短期內，芝加哥不會再有一場《遊唱詩人》能夠媲美十一月

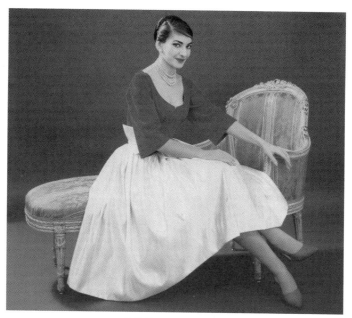

卡拉絲（EMI提供）。

五日由卡拉絲擔綱的演出。

　　無論樂評們如何爭相熱情讚美，當年最重要的男高音畢約林，也是《遊唱詩人》中的曼里科（Manrico），對卡拉絲的讚譽還是最令人印象深刻的：「她的蕾奧諾拉完美無瑕。我常聽人演唱這個角色，但從沒有人唱得比她更好。」

　　卡拉絲在芝加哥最後一場獻唱的角色，是她曾經因為體重過重而拒絕扮演的蝴蝶夫人。現在要她創造出浦契尼《蝴蝶夫人》中年輕且柔弱的蝴蝶一角，已經沒有阻礙。大多數人都認為卡拉絲的演出令人激賞，但是也有些人也認為她的肢體動作有些做作，甚至有些誇張。原汁原味有時會對後來大家更為習慣的人工造作造成挑戰。這樣一個年僅十

五歲卻因環境而早熟，最後以自殺收場的女主角，要在肢體及聲音表現上完美詮釋她，幾乎是不可能的任務。卡西迪（《歌劇》，一九五六年三月）寫道：

這是使用了舊芝加哥歌劇院最美佈景的一場迷人演出。那樣完美的聲音及飛漲的熱情，在舞台上幾乎不曾聽見，這是一次著重內心戲的《蝴蝶夫人》，從一開始便抹上一層悲劇的陰影。卡拉絲成功演出這個複雜且沈重的角色，細緻到連藝妓的指尖都在她的刻劃之內。我對她天份的敬意可不僅止於此。她十分細膩，就一個悲劇女演員而言，她擁有精準無誤的單純，深切的力量讓她可以直指樂譜的核心。

《芝加哥日報》（Chicago Daily News）認為卡拉絲演活了這個角色：

她好像真的是一位訓練良好的日本歌舞伎。在關鍵的第一幕之後，她以敏銳的觀察力掌握了蝴蝶從女孩到女人的蛻變，她因絕望及受苦而逐漸成熟，她的角色刻劃隨著劇情張力逐漸增強，無情地推向令人心碎的高潮。

有趣的是，後來男中音約翰‧莫德諾斯（John Modenos）告訴我：「我好像第一次聽到這部我十分熟悉的歌劇，卡拉絲的演出渾然天成，一切都完全整合在戲劇之中。芝加哥歌劇院是一個有三千六百個座位的大表演廳，所以卡拉絲必須用略為誇張的嬌羞，才能讓大部分的觀眾贊同這個角色，如果這位蝴蝶夫人在較小的歌劇院中演出會更加理想，因為卡拉絲迷人肢體語言的細微處，比較能夠被完整地展現。」

蝴蝶夫人在觀眾的強烈要求下，加演一場。她剛剛與紐約大都會歌劇院簽約，將在一九五六年的演出季擔任開幕演唱，這樣她將無法在下一季於芝加哥演出。加演當天晚上觀眾爆滿，台上台下的熱情都沸騰至最高點，

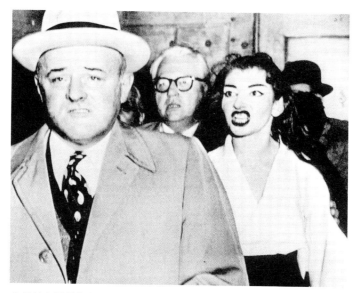

卡拉絲在最憤怒的時候，被拍下了這張面容扭曲的照片（EMI提供）。

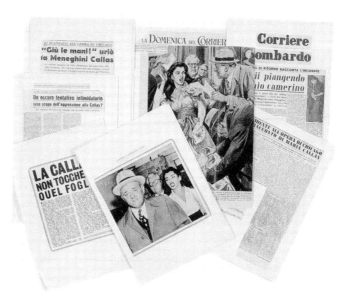

媒體馬上就把這個事件，炒作成醜聞（EMI提供）。

許多觀眾噙住淚水，給予無限的掌聲，而卡拉絲仍處於這位切腹自殺的日本女孩的魔咒下，充滿感情地揮手道別。

但當她走下舞台時，迎接她的卻是另一種待遇。警察局長由十名員警陪同，送來巴葛羅齊的法律傳票，通知她接受法庭偵訊。劇院有保護卡拉絲，但送傳票的司法人員卻還是得逞了。剛開始卡拉絲嚇住了，她認為自己被背叛，勃然大怒地說道：「芝加哥會為此遺憾，我永遠不再踏上這裡的舞台。」發洩完後她潸然淚下，感到傷心與悲哀，弗克絲與凱利這時只能無助地呆在一旁。

媒體在第一時間就將這個不幸的事件，炒作成醜聞，而且很快地傳到四面八方。卡拉絲最生氣的時候被拍下一張照片（當警長送出傳票時，一群不知道打哪兒來的攝影記者也同時出現），扭曲的憤怒表情，誇張得像是一幅諷刺畫。這張照片不但在全美各

大媒體出現，還搭配著編造的故事。他們總是認為知名首席女伶都是喜怒無常的，因此捏造出可能的故事背景。

翌日麥內吉尼夫婦帶著失望與難過的心情離開芝加哥，同時他們也聘律師向巴葛羅齊提出反訴。卡拉絲自己具狀向法庭提出辯護，不但否認了巴葛羅齊的聲明，同時控告巴葛羅齊背信，且罪證確鑿。但巴葛羅齊立刻毫無預警地打出他的王牌，拿出卡拉絲在剛到維洛納的前四個月所寫給他的三封信，成功地利用這些信件來反駁卡拉絲被迫簽約的說法。

這三封信讓我們重新瞭解卡拉絲的個性，信裡可以明顯地看出，她在美國與巴葛羅齊有感情牽扯，這些信也讓麥內吉尼發現除了合約關係外，他們之間還有情感的糾葛。事實上在《吾妻瑪莉亞‧卡拉絲》一書中，麥內吉尼說在與惹納泰羅簽約之前，他曾經多次問起此事，但卡拉絲從

來沒有給他一個明確的答案，只說她對法律契約沒有概念，所以沒有想太多就簽了合約。這三封信被拿出來之後，麥內吉尼夫婦選擇庭外和解，付給巴葛羅齊一筆金額不詳的費用。

一九七七年我與卡拉絲訪談時，她說：「生命就是如此難以預料，如果我當年在芝加哥演唱杜蘭朵，那麼就不會到維洛納，也不會碰到塞拉芬，更不會認識麥內吉尼。唯有上帝知道我的事業該往何處發展。」我們討論到巴葛羅齊：「他強取我的金錢是個極大的錯誤，整件事情後來變成勒索。雖然麥內吉尼當時掌管我的財務，一九五七年我主張事情在庭外解決，他拿到那筆小錢就滿意了。我鬆了一口氣，因為我是那種不愛進法庭的人。麥內吉尼也很高興這件爭執能夠獲得解決，但他於失去的錢還是有些難過。但，這就是人生！」卡拉

絲沒有說她到底付了多少錢，至於她所說的勒索，顯然是指那三封他拿來當做證物的信件。

在這段爭端的同時，卡拉絲的事業開始起飛。她的藝術成就逐漸攀高，也開始讓她那個時代的人理解到，歌劇就是以音樂呈現的戲劇。然而在抵達那個難以捉摸的高峰之前，她免不了還要流下更多的眼淚。

《納布果》（*Nabucco*）

威爾第作曲之四幕歌劇；劇本為索萊拉（Solera）所作。一八四二年三月九日首演於史卡拉劇院。

卡拉絲一九四九年十二月於那不勒斯的聖卡羅劇院演唱《納布果》中的阿碧嘉兒，共三場。

（左）第二幕：巴比倫納布果皇宮內一室。阿碧嘉兒發現自己並非納布果的女兒，而是一名奴隸，她發誓要讓納布果退位，自己來奪取王位。卡拉絲令人振奮地進場，確立了阿碧嘉兒無畏的個性：當她輕蔑地奚落以實瑪利（Ismaele）與費內娜（Fenena）時，以「英勇的戰士」（Prode guerrier）唱出尖刻嘲諷，她怒而誓言消滅希伯來人，當她突然向以實瑪利求愛時則唱出溫柔的轉折。

（右）第三幕：巴比倫納布果皇宮中的王位。阿碧嘉兒以王位監守者的身份，強迫納布果簽署所有叛黨的死刑令，其中包括他的女兒費內娜。
在她與納布果的對抗過程中，卡拉絲的聲音變得更為豐富與穩定，稍早的焦慮已經為勝利的姿態所取代。

《杜蘭朵》(*Turandot*)

浦契尼作曲之三幕歌劇;劇本為阿搭彌(Adami)與希莫尼(Simoni)所作。一九二六年四月二十五日首演於史卡拉劇院。卡拉絲首次演唱杜蘭朵是在一九四八年一月於翡尼翠劇院,最後一次則是一九四九年六月於布宜諾斯艾利斯的柯隆劇院,總共演出過二十四場。

(左上)第二幕:北京,皇宮前的大廣場。杜蘭朵公主向陌生王子(Soler飾)解釋,此一試驗的目的是為一位公主遠祖之死報仇;她只嫁給能夠解開她所出的三道謎題的王子——失敗的處罰則是死亡。

卡拉絲混合著傲慢與冷漠,以「在這個國家」(「In questa reggia」)中唱出樓琳公主(Princesse Lo-u-ling)是如何遭人謀殺的。尤其她在「樓琳公主美麗聰慧」(Lo-u-ling ava dolce e serena)一段以一種內省述說式的中音量(mezza-voce)唱出,造成幻覺般的效果。再度確定她的復仇誓言,卡拉絲的聲音變得逐漸激動,最後在「謎題有三個,人死只有一次」(Gli enigmi sono tre, la morte e una)中聚積成威脅的恨意(柯隆劇院,布宜諾斯艾利斯,一九四九年)。

(下)第三幕:御花園。夜晚。杜蘭朵用刑拷問奴婢柳兒(Rizzieri飾),柳兒非但不供出王子的身份(那是他的謎題的答案),還自盡而亡。帖木兒(Carmassi飾)悲嘆柳兒之死。

卡拉絲微妙地傳達出杜蘭朵心境的轉變:當柳兒訴說是愛情給予她力量時,堅冰開始融化了(翡尼翠劇院,威尼斯,一九四八年)。

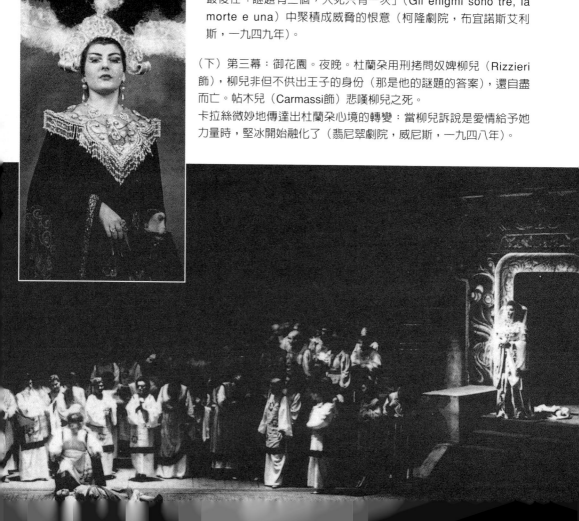

《遊唱詩人》（*Il trovatore*）

威爾第作曲之四幕歌劇；劇作家為康馬拉諾（Cammarano，他死後由巴達雷（Bardare）續成）。一八五三年一月十九日首演於羅馬阿波羅劇院（Teatro Apollo）。

卡拉絲首次演唱《遊唱詩人》中的蕾奧諾拉是在一九五〇年六月於墨西哥市，最後一次則是一九五五年十一月於芝加哥，總共演出二十場。

（左）卡拉絲飾演蕾奧諾拉（史卡拉劇院，一九五三年）。

（右下）第一幕：位於沙拉哥薩（Saragossa），阿利亞非利亞（Aliaferia）皇宮的花園。夜晚。在黑暗中，蕾奧諾拉最初將同樣愛戀著她的盧納伯爵（Count di Luna，席威利飾）誤認為她的愛人遊唱詩人曼里科（勞瑞－佛爾比飾）。當她顯現出偏袒遊唱詩人的態度時，伯爵大為嫉妒，向也是一名罪犯的曼里科挑戰。蕾奧諾拉無法阻止他們，結果曼里科受傷逃走（聖卡羅，一九五一年）。

（左）第三幕：卡斯特羅（Castellor）城內。儘管受到伯爵的包圍，曼里科（勞瑞－佛爾比飾）與蕾奧諾拉仍然準備完婚。他們的婚禮被迫延後，因為曼里科衝出城外解救他被綁在火刑台上的母親，而他也遭到逮捕（聖卡羅，一九五一年）。

《西西里晚禱》（ *I vespri Siciliani* ）

威爾第作曲之四幕歌劇；法文劇本為斯克里伯（Scribe）與杜維希耶（Duveyrier）所作，義大利文劇本譯者不詳。一八五五年六月三日以法文版《Les vepres siciliennes》首演於巴黎歌劇院（Paris Opera）。

卡拉絲首次演唱伊蕾娜一角是在一九五一年的佛羅倫斯五月音樂節，最後一次則是一九五一年十二月於史卡拉劇院（她在該劇院的首次正式登台），一共演出十一場。

（下）第一幕：巴勒摩（Palermo）的大廣場。法國士兵命令伊蕾娜（卡拉絲飾）取悅他們。她服從地唱出一首歌謠，巧妙地利用歌詞激起西西里人的憤慨，讓他們起而暴亂，與士兵對峙。法軍總督蒙佛特（Montforte）阻止了戰端。

卡拉絲一開始以虛假的平靜唱出她的歌曲，但是非常有技巧地強調了，具有雙重意涵的革命意味的歌詞「命運掌握在你的手上」（Il vostro fato e in vostra man），重覆唱出時引起了巨大的衝擊。她在「勇氣……大海的英勇之子」（Coraggio... del mare audaci figli）中仍維持著張力，抒情地開始，但是突然轉變為令人振奮的愛國心（史卡拉劇院，一九五一年）。

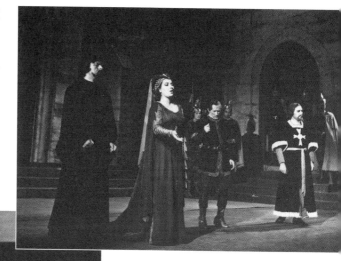

（上）第四幕：做為監牢的城堡庭院。被囚禁的伊蕾娜與普羅西達（克里斯多飾）將阿里戈斥為叛徒，後者則公開解釋蒙佛特是他的父親。在兩人遭處決之前，蒙佛特釋放了他們。

卡拉絲主要是透過了音樂手段來表現伊蕾娜的衝突情感：她以輕視的憤怒來強調對於這位她假定為叛徒者的輕蔑，她的寬恕則道盡了一切：「我愛你！如今我能快樂地死去」（Io t'amo! e questo accento fa lieto il mio morir !）唱得既抒情又滿載著某種鄉愁式的悲傷。

《後宮的誘逃》（ *Die Entfuhrung aus dem Serail* ）

莫札特作曲之四幕歌劇；劇作家為斯特法尼（Gottlob Stephanie）。一七八二年七
月十六日首演於維也納城堡劇院（Burgtheater）。

卡拉絲一九五二年於史卡拉劇院演唱《後宮誘逃》中的康絲坦采（Constanza），
共演出四場。

（右）蘇丹王再次向康絲坦采求歡，他以酷刑威脅——但她仍然拒絕了他。

在「就算在我身上施加所有酷刑，對於所有痛苦我將處之泰然」（Martern aller Arten,
mogen meiner warten, ich verlache Qual und Pein）這一段的管絃樂前導當中，卡拉絲
僅以面部表情，便先讓觀眾感染了康絲坦采極為艱難的處境。她寬音域、戲劇性而令人讚

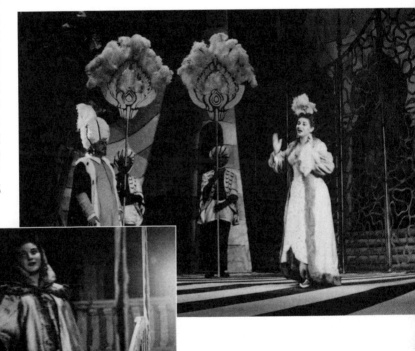

嘆的演唱方式——
就像是協奏曲當中
的獨奏者——一直
維持著迫力，並且
在音樂上有新的揭
示；事實是，當她
唱遍各種情感時
（繼勇敢挑戰之後的
是威脅，後來又改
變為懇求），一首音
樂會詠嘆調變成了
戲劇整體的一部
分。

（左）第三幕：王宮一處能眺遠
大海的地方。午夜時分。康絲
坦采與貝爾蒙特逃脫失敗。

《奧菲歐與尤莉蒂妾》(*Orfeo ed Euridice*)

海頓作曲之四幕歌劇;劇本為巴替尼（Baldini）所作。首次完整演出是一九五○年維也納的全劇錄音,首次完整舞台演出則是一九五一年六月九日於佛羅倫斯涼亭劇院（Teatro della Pergola）（佛羅倫斯五月音樂節）。提格‧提格森（Tyge Tygesen）飾演奧菲歐,卡拉絲飾演尤莉蒂妾,而包里斯‧克里斯多夫則飾演克雷昂特（Creonte）。卡拉絲演唱了兩場尤莉蒂妾。

第一幕:靠近黑森林邊緣一處多岩的海岸。為了不嫁給阿里德歐（Arideo）,愛上奧菲歐的尤莉蒂妾公主（卡拉絲飾）離開了他的父親克雷昂特王的王宮。

在「我極度悲傷……無情的夜鶯只為和風悲嘆」（Sventurata... Filomena abbandonata sparge all'aure I suoi lamenti）中,卡拉絲傳達了尤莉蒂妾的悲痛與無助,而且透過了花腔樂段預示了即將發生的悲劇。正當尤莉蒂妾要遭到野蠻人於火刑柱上獻祭時,奧菲歐（提格森飾）及時插手:他彈著七弦琴伴奏,唱出美妙的歌聲,迷惑了野蠻人,於是他們放走了尤莉蒂妾。

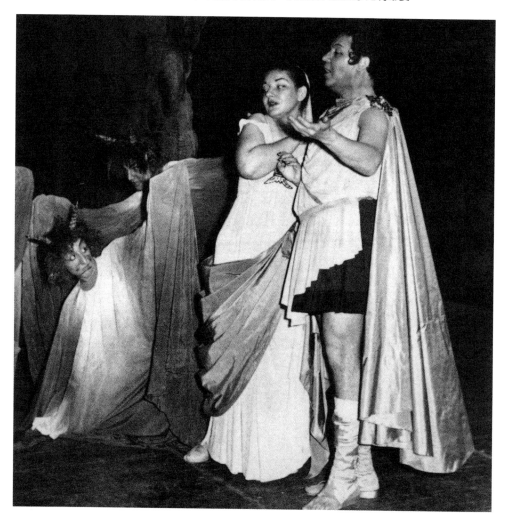

（左）克雷昂特王宮中一室。克雷昂特（克里斯多夫飾）很高興地從一名使者處得知尤莉蒂妾神奇地逃過一劫，於是將她許配給奧菲歐，並為他們的婚禮祝福。

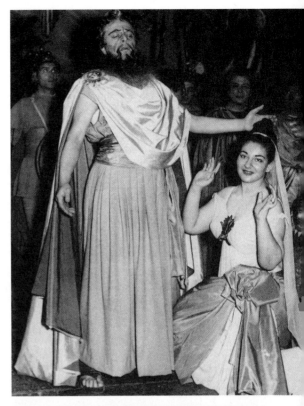

（下）第二幕：溪畔一處寧靜的草地。奧菲歐與尤莉蒂妾正在向對方傾訴愛意，然而王宮中有事發生，干擾了他們的田園詩般的幸福。當奧菲歐趕去阻擋入侵者時，阿里德歐的手下企圖綁架尤莉蒂妾。她想要逃走，但是踩到了一條蛇，遭到致命蛇吻。奧菲歐找到她時，她已氣絕身亡。

卡拉絲先是溫柔地表達對奧菲歐的愛（在也被蛇咬到之後），後來在「我唯一掛念的是我丈夫的命運」（Del mio core il voto estremo dello sposo io so che sia）中轉變為辛酸的呼喚。在這段可說是這部歌劇的精華樂段但相當短的旋律中，她真誠的演唱是戲劇性意在言外的傑出之作，讓人感到蛇的毒液在尤莉蒂妾的體內擴散開來。

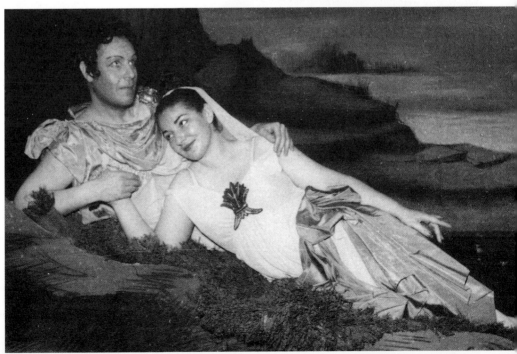

《阿米達》（*Armida*）

羅西尼作曲之三幕莊劇（opera seria）；劇本為史密特（Giovanni Federico Schmidt）所作。一八一七年十一月十一日首演於那不勒斯的聖卡羅劇院。卡拉絲一九五二於五月音樂節演唱三場阿米達。

第二幕：恐怖的森林。里納多跟隨阿米達進入了恐怖森林。阿米達將這片森林轉變為有一棟宏偉城堡的魔法花園。然後她繼續誘惑他。

在極度精細的詠嘆調「愛情是甜美而喜悅的」（D'amor al dolce impero）當中，卡拉絲超越了自我，她那標準的聲音技巧全然服膺於戲劇表現：超技（包括在裝飾樂段中插入了三個高音D）與深具感官美的旋律絲絲入扣，令人信服地刻畫出這位女巫。

Part 3 女神

「他們就像蛇一樣地在那邊抬頭發出嘶聲，
想要飲我的血。」不屈服的卡拉絲堅持要
出場獨自謝幕，觀眾席先傳出幾聲倒采，
但很快地便淹沒在如雷的掌聲與「太棒
了！」的呼聲之中。

CHAPTER 8
勝利的年代

　　當卡拉絲以斯朋悌尼的《貞女》開始史卡拉劇院一九五四至一九五五年演出季之時，她也展開了最爲重要的一年，快速地提升了她的藝術成就，路奇諾‧維斯康提（Luchino Visconti）此刻進入了她的生命。儘管本質上跟希達歌和塞拉芬不太一樣，但身爲一位導演，維斯康提以自己的方式在卡拉絲的藝術生涯中，扮演一股中堅力量。豐厚的歌劇文化素養，使他從一開始就理解卡拉絲這位藝術天才，是透過音樂以具說服力的方式表達出所有的情感。他引導她琢磨早已相當成熟的肢體表演，使她的表達能力終於漸臻成熟，達到「反璞歸眞」的境界。

　　他們的合作爲歌劇製作設立了新的標準。維斯康提所製作的前五部歌劇：《貞女》（1954）、《夢遊女》（1955）、《茶花女》

（1955）、《安娜‧波列那》（*Anna Bolena*，1957）以及《在陶里斯的伊菲姬尼亞》（1957），都是專為卡拉絲在史卡拉製作的。我們先來探索這個男人的人格特質，他確實相當與眾不同，而且具有天才的直覺。

維斯康提出生於米蘭的宮廷，在七個孩子裡排行第三。他的妻子是安娜‧布里維歐伯爵夫人（Countess Anna Brivio）的女兒。維斯康提熱愛自己的家人，尤其是他的母親。她是她們那一代最美麗的女人，在他的成長過程中，對於他的興趣與品味具有決定性的影響。維斯康提家族也具有豐富的音樂與文化素養，就如同米蘭所有富裕顯赫的家族一樣，他們很關切史卡拉劇院的經營。

一九三〇年代，維斯康提決定定居巴黎。這位原本遊戲人間的紈褲子弟，成了一位專注的藝術家、同性戀者與社會主義者。他後來加入了義大利共產黨，在戰爭中成為一位抗戰英雄。他對電影（當時他擔任尚‧雷諾瓦（Jean Renoir）的助手）及戲劇產生了熱情，便投身製作以及舞台與服裝設計。一九四二年他以電影處女作《對頭冤家》（*Ossessione*）一舉成名，將新寫實主義（neo-realism）帶進了大銀幕。維斯康提最偉大的成就，在於創造了一種以熱情與真實呈現舊事物風貌的現代化風格。他發掘一位演員潛在的性格特徵，讓他能得到解放，並調整自己。

維斯康提第一次看到卡拉絲是在一九四九年二月，當時她在羅馬演唱昆德麗（《帕西法爾》）。他大為讚嘆，並對她著迷不已。維斯康提對卡拉絲一見鍾情，這喚醒了他進入歌劇製作領域的野心，也希望為她製作歌劇。但當時他們兩人的名氣都還不夠，所以沒有歌劇公司樂意接受這樣的製作組合。

一九五一年卡拉絲成功地在史卡拉劇院以伊蕾娜一角（《西西里晚禱》）首次登台後，維斯康提

的花束與電報愈來愈頻繁，熱切地表示希望與她合作。據麥內吉尼表示，維斯康提與他太太從點頭之交變成真正的朋友，是從討論歌劇開始，儘管機會並不多。接下來的兩年，卡拉絲在史卡拉劇院奠定了名聲，維斯康提非常盼望在那裡為她執導他的第一部歌劇，而她也樂於接受，這次合作之所以可以實現，全靠麥內吉尼在其中抬轎。

不過維斯康提花了三年，儘管他吹噓自己擁有托斯卡尼尼的支持，仍然無法說服吉里蓋利聘他，麥內吉尼表示他和妻子也一直向吉里蓋利推薦維斯康提，但吉里蓋利對於維斯康提顯然很有意見。維斯康提明白實現理想的唯一希望，是得到卡拉絲的支持，但她對他而言是難以企及的，他開始寫信或打電話聯絡似乎較樂於回應的麥內吉尼。

麥內吉尼告訴我，他之所以主動與維斯康提接觸，是因為他認為他對卡拉絲會有很大的幫助，卡拉絲有很好的指揮，也得到全世界數家重要劇院的邀請，但她真正需要的，是一位能夠為歌劇製作注入新血、年輕有為的導演，維斯康提顯然是適當人選。但決定權還是在吉里蓋利手上，而卡拉絲當時對他相當具有影響力。麥內吉尼在他的書中寫道：「最後吉里蓋利終於同意讓他在史卡拉執導卡拉絲的演出。劇院的經理部門一開始還沒有人通知他這件事，他當然很生氣，不過終於能與卡拉絲合作，其他事都微不足道了。」

史卡拉劇院計畫由他來執導卡拉絲演出斯朋悌尼的《貞女》，做為一九五四至一九五五年的開幕大戲，然後接著再為她執導《夢遊女》與《茶花女》。可以確定的是，卡拉絲在史卡拉聘用維斯康提的過程中，扮演了關鍵的角色。

卡拉絲與維斯康提的新組合

卡拉絲的舞台演出，戲劇張力十足。

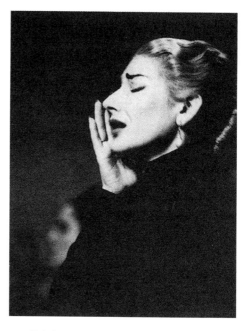

引發了米蘭人極大的期待，雖然大多數人對《貞女》幾乎一無所知。托斯卡尼尼還突然出現在排練期間（他曾於一九二七年在史卡拉指揮《貞女》，是上一位指揮過此劇的指揮），這更增加了話題性。托斯卡尼尼與史卡拉劇院的音樂總監德‧薩巴塔已經恢復友誼。

《貞女》的演出非常成功，茱麗亞一角讓卡拉絲得以發揮聲音天賦，托斯卡尼尼肯定此次演出，並且熱烈地鼓掌。當卡拉絲在第二幕終了獲贈紅色康乃馨時，她將其中一朵獻給了坐在頭等包廂、低調的托斯卡尼尼，熱情的觀眾因此呼喊「托斯卡尼尼萬歲」，喝采聲震耳欲聾，不絕於耳。

皮耶洛‧祖費（Piero Zuffi）所設計的佈景與服裝相當出色（維斯康提至少要他重畫了二十次草圖），但有些樂評仍不滿意，認為不符合時代背景。這是維斯康提故意的，他認為歌劇舞台應當以作曲的時代背景為準，並非以劇本的時代背景。這在當時很具獨創性，後來才廣為人所接受。

接下來史卡拉劇院計畫上演《遊唱詩人》，但在演出六天前，男高音德‧莫納哥突然要求將劇碼換成《安德烈‧謝尼葉》，因為他的狀況不佳，無法演唱《遊唱詩人》中的曼里科，但還能應付謝尼葉。

由於演出迫在眉睫,吉里蓋利別無選擇,只好同意更動。

《安德烈・謝尼葉》完全是以男高音為主角的戲碼,更是德・莫納哥的拿手好戲。他會在前六天才提出來,在於他以為卡拉絲會婉拒演出劇中的瑪妲蓮娜(Maddalena)一角,這樣一來史卡拉劇院勢必會要求精擅瑪妲蓮娜的提芭蒂來演唱。不料卡拉絲卻接受了,也願意幫助劇院度過危機,但她要史卡拉劇院公佈更改劇目的原因。儘管瑪妲蓮娜都比不上蕾奧諾拉來得能展現她的聲音,不過這讓卡拉絲證明,她也能演唱一個對手提芭蒂相當擅長的角色。她只有五天的時間能學唱這個角色。

在第一幕中,她壓抑自己的聲音能量,試圖透過音樂上的表現來刻畫角色的膚淺個性;這是個正確的嘗試,卡拉絲無人能敵地唱出了絕佳的典範。她適切的角色刻畫深具啓發,與一般女高音用力地將音樂唱出來完全不同。卡拉絲後來告訴我,她認為瑪妲蓮娜是個有趣的角色,因為她從膚淺的女孩成長成一位認眞而有尊嚴的女人。「最重要的是,她能承擔最終的犧牲。」

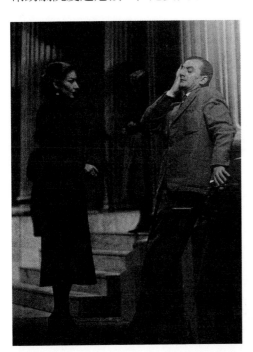

維斯康提與卡拉絲攝於排練時。

卡拉絲與德‧薩巴塔攝於排練（《貞女》）休息時。托斯卡尼尼正在與沃托交談。

但提芭蒂的支持者認為她謀篡了對手最拿手的角色，想要將她趕出史卡拉劇院。但提芭蒂在該季只排定演出《命運之力》一劇。演出時當卡拉絲的高音出現不穩，他們就按捺地等到她的重要詠嘆調〈死去的媽媽〉（*La mamma morta*）唱完之後，才噓聲四起，而這是瑪妲蓮娜的高潮場景，卡拉絲的表現令人動容，她的支持者報以如雷貫耳的掌聲。頂層樓座的有些人幾乎要和滋事者打起架來。但卡拉絲保持冷靜，繼續她動人的演出。

這是兩個敵對陣營的初次公開衝突，儘管兩位歌者都很沈默，但這樣或多或少表現了雙方陣營的敵意。與其說他們是針對藝術成就，不如說是針對歌者個人來尋找認同。

在《安德烈·謝尼葉》演出的同時，卡拉絲也在羅馬演唱了三場《米蒂亞》，提芭蒂的支持者同樣得到當地捧場客的幫助，試圖製造噪音，讓台上的演員分心。但卡拉絲技壓全場，如雷的掌聲將敵方的喧鬧都給淹沒了。而且她還得對付來自其他地方的敵意，她為求完美，堅持排練多次，引起了部分同事的懷恨。表演結束後，當觀眾鼓噪要求卡拉絲再度出場謝幕時，在排練時與卡拉絲發生不愉快的克里斯多夫擋住她的去路，阻止她獨自謝幕。他粗暴地告訴她：「要不我們全都出去謝幕，要不就不要謝幕。」卡拉絲很快地回話：「你怎麼不聽聽看他們呼喚的是誰的名字，他們當然不是為你歡呼。」說罷她擠上了舞台，置身於不願離開劇院，熱情歡呼的觀眾之間。

樂評方面完全沒有敵意，他們看到，更深刻地表現出米蒂亞，喬吉歐·維戈婁（Giorgio Vigolo）在《世界報》（*Il Mondo*）中如此宣稱：

這真是了不起的角色刻畫。

125

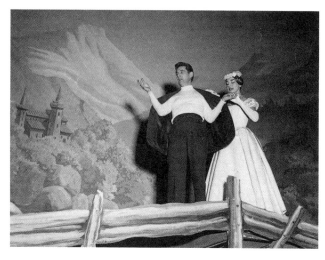

卡拉絲教導《夢遊女》的指揮伯恩斯坦如何夢遊。

她的聲音有種奇特的魔力，就像是一種聲音的煉金術。

她的努力有所回報，但這讓她更無法理解那些來自某些人及同事的侮辱。她從來沒說過或做過任何反提芭蒂的事，如果她和同事有過爭執，全都是因為藝術上的看法。這種不愉快的氣氛加上吃重的工作，讓她壓力相當大。回到米蘭後她演完最後兩場《安德烈‧謝尼葉》，就累倒了，不得不將她接下來的《夢遊女》演出延後兩個星期。

由維斯康提製作的《夢遊女》一劇於三月五日搬上舞台，指揮為伯恩斯坦。維斯康提將這部歌劇架構在一系列的活人畫（tableaux vivants）之上，並加上寫實的筆觸以及藝術的破格：阿米娜第一次進場（為了訂婚）以及第二天夢遊時，走的是同一座人行橋，而這座木板已經腐壞的橋樑看起來相當危險；第一景中的新月到了隔夜的第二景，一夕之間變成了滿月……等等。維斯康提的製作廣受好評，他創造出來的靜態畫面（水車也不會動）就像是一張一張的老相片，與音樂非常協調。

卡拉絲以阿米娜一角創造了

奇蹟。她苗條的體態、年輕的魅力，以及優雅的舉止，為這個迷人的角色賦予一流的詮釋。她一出場就讓觀眾大為驚豔，這位曾經精采演出古典的諾瑪、殘忍的米蒂亞，以及其他重量級角色的首席女伶，看起來就像是一位芭蕾舞伶，令人立刻想起年輕時演出《吉賽兒》（Giselle）的瑪歌·芳婷，還像個「天使」般歌唱。我們見識到一位貝里尼歌者，她能演唱諾瑪，也能演唱阿米娜。儘管眼看卡拉絲化身為阿米娜是一大享受，但她對貝里尼抒情而看似簡單的音樂處理，才是讓她達到詩意境界的主要原因，她對這位迷人夢遊女的刻畫，實在引人入勝。

伯恩斯坦對我說，卡拉絲將自己當成樂團的樂器來演唱，她有時是小提琴，有時是中提琴或長笛：「事實上，有時候我覺得是我自己在演唱這個角色，然後配上她的聲音。請記住我是指揮。」

馬里皮耶洛（《歌劇》，一九五五年五月）這樣寫道：

伯恩斯坦演出中有些部份步調慢得有點危險，有些又過於猛烈。然而他成功地表現了樂譜中時常會被忽略的美感。卡拉絲的

一九五五年史卡拉劇院後台，攝於一場《夢遊女》演出之後。吉里蓋利對於伊莉莎白·舒瓦茲柯芙（Elisabeth Schwarzkopf）與卡拉絲兩人的相似程度表示贊同。

《夢遊女》錄音情形，米蘭，一九五五年：拉蒂（Ratti）、札卡利亞、孟提（Monti）與卡拉絲。

阿米娜也有著同樣的特點，她是位偉大的藝術家，也是位百分之百的演員，儘管在驚人的聲音之中偶有瑕疵，我們還是無法不拜倒在她的阿米娜之下。

在《夢遊女》的演出結束之前，卡拉絲在史卡拉重唱了她先前在羅馬成功演出的角色：《在義大利的土耳其人》中的菲奧莉拉。這部歌劇如今由柴弗雷利製作與設計，有趣且具有強烈風格。柴弗雷利和維斯康提一樣，

一開始便對卡拉絲有深入的了解（而卡拉絲也很了解他），他也解釋了他在製作《在義大利的土耳其人》的過程中，所使用的一個有趣而有效的方法。

他說：「那時的卡拉絲既不有趣，也不輕佻。事實上她老是將自己搞得太嚴肅。」為了要讓她為菲奧莉拉注入新意，他為她設計了一些小動作。大家都知道卡拉絲對珠寶相當狂熱，於是在她遇見土耳其人（羅西-雷梅尼飾）

的那一幕，「我讓土耳其人全身戴滿珠寶，這是出自天方夜譚的畫面，然後告訴卡拉絲不要被這個穿金帶銀的笨蛋嚇到，而要表現出著迷的樣子。每當土耳其人向她伸過手來，卡拉絲便將他的手握住，端詳他的戒指。到頭來變成她身上戴滿了珠寶。她這一段演得真是太妙了，非常非常好笑。她的誇張演出十分精彩，這正是我們想要的效果。觀眾愛極了這一段。」

卡拉絲當時身段苗條，既優雅又有魅力，以《在義大利的土耳其人》一劇，證明了她這位知名的悲劇女演員，也是一位偉大的喜劇演員。她那令人欣喜的全方位才藝（菲奧莉拉令人印象深刻）擄獲了米蘭人，乃至於當她接連兩晚分別演出《夢遊女》與《在義大利的土耳其人》時，他們幾乎無法相信看到的是同一個女人。

何佛（《音樂與音樂家》，一九五五年六月）認為柴弗雷利製作的《在義大利的土耳其人》精彩絕倫，空前成功：

卡拉絲的表現極為出色。扮相怡人，唱作俱佳，掌握精妙，她的技巧與藝術才華真是人間少有。

在《在義大利的土耳其人》的演出結束之後，接下來是維斯康提全新製作的《茶花女》，演出陣容包括了卡拉絲、迪·史蒂法諾與巴斯提亞尼尼，指揮則是朱里尼。對卡拉絲與維斯康提而言，這部《茶花女》就如同美夢成真，他們兩人為了達到演出的完美，絕不會吝於付出努力。這是維斯康提製作的第三部歌劇（且是首次製作一部受歡迎的作品），而卡拉絲雖然在其他劇院已多次成功地演出此一角色，但她知道米蘭觀眾的心中對克勞蒂亞·穆齊歐與達爾蒙蒂（Toti dal Monte，1893-1975）的詮釋仍記憶猶新。最重要的是，她意識到這一次全米蘭的觀眾會將她和提

柴弗雷利指導卡拉絲排練《在義大利的土耳其人》。

芭蒂直接比較，藉此選出他們的女王。

在排練期間我曾造訪卡拉絲，我在大廳裡等了幾分鐘，聽到她正和人討論薇奧麗塔這個角色。她出現在我眼前時是一身鮮紅搶眼的服裝（《茶花女》第二幕中薇奧麗塔的戲服，她總是在家穿著新的戲服，以便習慣這身打扮），送一位個兒不高，手拿一把

美麗陽傘，身材豐滿但氣質迷人的老太太出去。那是達爾蒙蒂，一位音色及氣質與卡拉絲完全不同的歌者，卡拉絲認為與她請益讓她收穫甚多，因為達爾蒙蒂一九三○年演唱這個角色時，曾讓米蘭觀眾感動落淚。

要盡善盡美地演出薇奧麗塔這位威爾第筆下最可愛的女性角色，需要一位具有聲音張力的全能戲劇女高音，她的聲音要能收放自如，能從最輕微的嘆息聲做到各種不同的聲音表情；必須在第一幕中擁有突出的花腔，在第二幕呈現抒情的推進（spinto），而在第三幕則是戲劇女高音，一位悲劇女主角。除此之外，她還必須要有姣好的扮相，

一位肥胖而不優雅的薇奧麗塔，很難讓人相信她是患有肺癆的交際花。

維斯康提表示，他是特別為了卡拉絲而導演這部《茶花女》：「設計師莉拉（Lila de Nobili）與我決定將劇本的時空背景移到世紀末的一八七五年（劇本中呈現的社會規範在此時期仍然適用），因為卡拉絲穿著這個時期的服飾會十分出色。她身材高挑苗條，穿上緊身上衣，以及長裙擺的服飾，本身就如同一幅完美的圖畫。除此之外，更新後的場景將使她更能發揮過人的戲劇天賦。

「在第一景中，薇奧麗塔的沙龍以黑色、金色與紅色為主，搭配她身上的黑緞以及手上的一束紫羅蘭，營造出奢華與頹廢的華麗，同時也暗示了女主角無可避免的毀滅之路。第二幕的場景在花園中，以藍綠色調為主，表現出平靜的家居生活。薇奧麗塔乳白色的洋裝，以淡綠色的絲帶與蕾絲裝飾。芙蘿拉（Flora）的舞會設計在開滿茂盛熱帶植物的花園中，製造出狂熱的氣氛。穿上一身紅緞，薇奧麗塔再度搖身變回一朵交際花。

「而在最後一景中，薇奧麗塔的臥房內只有一把椅子、一張化粧桌與一張床。幕升起時，她奄奄一息地躺著，觀眾看到搬運工正在搬走其他剩下的物品，以便拍賣清還她的債務。在我的安排下，我希望讓卡拉絲具有些許杜絲（Eleonora Duse，1858-1924，義大利戲劇女演員）、些許拉歇爾（Rachel，1820-1858，法國古典悲劇女演員），以及些許貝恩哈特的味道。不過，我心裡想的最主要是杜絲。」

然而，對大多數的觀眾而言，卡拉絲讓他們想到的是改編自小仲馬《茶花女》的電影「茶花女」（Camille）中表現非凡的葛麗泰・嘉寶（Greta Garbo），而

歌劇《茶花女》的劇本亦是源自小仲馬的小說與戲劇。這個製作喚起了「美好時代」(belle epoque)的浪漫氣氛，以寫實的幻象，超越了藝術的境界，進而成為一個栩栩如生的世界。

在這部卓越的創作中，卡拉絲不像某些傳統的詮釋者那般，僅追求不相關的自我表現，而使演出失去藝術性。相反地，她深入角色的內在，根據當時的道德觀，完全表達角色個性，並且賦予新意，呈現出威爾第的構想。她的刻畫融合了歌詞、音樂與姿態的奇蹟，是一種活生生的情感。演出結束後，狂喜的觀眾掌聲如雷，而在朱里尼的鼓勵下，卡拉絲又再度獨自出場謝幕。結果讓迪·史蒂法諾忍無可忍，他衝回更衣室，然後離開了劇院，也離開了米蘭與這個製作。

這件事早就有跡可循，因為他認為排練這麼多次，注意每一個細節根本是沒必要的。他認為歌者只要負責歌唱就夠了。當他開始在排練時遲到，甚至缺席時，都讓卡拉絲很沮喪，也很不舒服。而維斯康提對迪·史蒂法諾的難搞不予理會。「對我來說，這個笨蛋去死算了！」他如此告訴卡拉絲：「他學不到任何東西，那是他的損失。如果他繼續遲到，那我就自己上場與妳排練他的部份。」

接下來的《茶花女》演出中（該季只剩三場），令人意外地，貶抑卡拉絲的那些人，甚至提芭蒂的支持者都很低調。他們可能驚豔於卡拉絲對這位惹人憐愛的角色的感人刻畫，以及這部歌劇的傑出製作。只有一回，有人在演出結束後，將一把蘿蔔與甘藍菜葉丟到舞台上給她，深度近視的卡拉絲以為那是一束花，把它撿了起來。當她弄清楚那是什麼東西之後，她機智地以優雅的舉止做出聞香的動作，然後燦然一笑，感謝有人為她獻上開胃沙

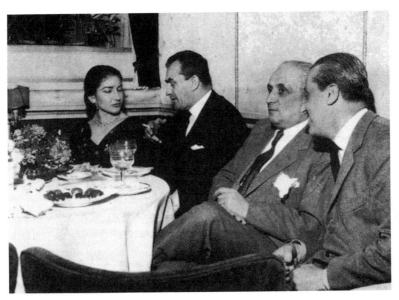

卡拉絲、維斯康提、麥內吉尼以及一位友人在一場史卡拉劇院《茶花女》演出之後，攝於米蘭一家餐廳中，一九五五年。

拉。她的幽默將這個本來是侮辱她的行為變成一片好意，也成功地讓開心的觀眾更加欣賞她。

然而，在第三場演出時，反對卡拉絲的人士使用了更差勁的方法。第一幕結束前，她正要開始演唱精彩的跑馬歌〈及時行樂〉，觀眾席爆出了吵雜的抗議聲，這強烈干擾嚇到了卡拉絲，使她中斷了演出，偌大的戲院因而一片死寂。卡拉絲在幾秒之內恢復，直接走到舞台的最前面對著觀眾演唱，將這首難唱的跑馬歌唱得戲劇性十足。而後不屈服的卡拉絲堅持要出場獨自謝幕，卡拉絲對著身旁的人喊道：「他們就像蛇一樣地在那邊抬頭發出嘶聲，想要飲我的血。」當她再度出現在舞台上，表情看來有些輕蔑。觀眾席先傳出幾聲倒采，但很快地便淹沒在如雷的掌聲與「太棒了！」（brava！）的呼聲之

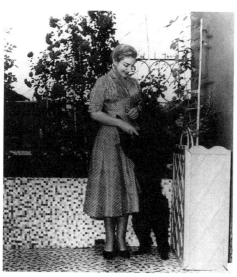

卡拉絲與她的狗托伊（Toy）攝於維洛納家中，一九五五年。

中。於是她也卸下了武裝：一滴眼淚從她臉龐滑落，然後露出了暖暖的微笑。

　　樂評大都欣賞她的角色刻畫，但是最初普遍指責維斯康提「玷污了威爾第的創作」。《24 Ore》的評論簡潔地肯定了主角與製作人的貢獻：

　　卡拉絲這位人聲與戲劇藝術的佼佼者讓作品找回了熱情的靈光，以及漸漸萌芽的痛苦氣氛。

而這正是製作人維斯康提用盡方法想在演出中展現的特質。

　　時間證明，卡拉絲與維斯康提兩人，成為日後《茶花女》的主角詮釋，以及全劇製作的基準。維斯康提一開始便體認到卡拉絲立下了新的典範，也一直認為這是他的傑作。幾年後維斯康提還宣稱：「卡拉絲演出的薇奧麗塔已經或多或少影響了之後的薇奧麗塔。最初她們只學她一點點，等過了一段時間，不會被拿來直接比較之後，她們便學得更多。不出幾年她們就全部學走了，希望她們不要表現得太過平庸，甚至變成東施效顰。」

　　對卡拉絲而言，這幾場《茶花女》的演出算是相當有收獲，儘管她表面故作冷漠，甚至常被誤解為驕傲，但她其實非常在意自己是否受到觀眾的喜愛與欣賞。無論情況如何不利，她也總是將藝術的整體性視為第一優

先。某些群眾或是同事的敵對態度，好比這一次的迪·史蒂法諾的舉措，令她無法理解，也對她造成了傷害。

不過日子也沒那麼難過，在她最孤寂的時刻，她的先生仍在她身邊給她足夠的安全感與鼓勵。她已經結婚五年，這期間所得到精神與財務支持，給了她足夠的力量去追求她的志業。她一直是位忠實的妻子，尊重丈夫，無可挑剔。而除了藝術之外，麥內吉尼是一切的主宰。

麥內吉尼在他與卡拉絲結束婚姻關係多年之後，如此寫道：「再沒有人像我和卡拉絲在米蘭的家中時那樣幸福與喜悅。她只要在我身邊便感到快樂。我總是非常早起，她總是堅持要我在女僕送咖啡進房之前，到她身邊陪她。在她向我道過「早安」之後，我們會討論當天的行程。我常常幫她著裝，幫她梳頭，甚至修腳趾甲，享受畫眉之樂。」

麥內吉尼進一步說明：「在經營我們的家庭上，卡拉絲就像在準備即將演出的角色那樣，有條不紊且鉅細靡遺。她希望我們家的傭人也能有相同的責任感。她的規定一定得確實履行。她要求傭人彼此互相尊重，每個人隨時都要衣冠端正。他們絕對不能窺探主人的隱私，也不能有一絲不敬，要出於真心地表現出禮貌。」麥內吉尼還補充說，因為她本身相當仁慈，所有的傭人都愛她，而不願離開她。

史卡拉劇院將他們的《拉美默的露琪亞》製作搬到柏林音樂節（Berlin Festival）演出兩場，卡拉絲在卡拉揚的指揮棒下，再度演唱這個她備受好評的角色。除了莫德斯蒂由札卡利亞頂替之外，其餘的演出陣容與在米蘭的演出完全相同。柏林人相當熱切地期待這幾場演出。

托斯卡尼尼曾於一九二九年率領史卡拉劇院到當地訪問演

Maria Callas

出，劇目為《法斯塔夫》、《弄臣》、《遊唱詩人》、《瑪儂·蕾斯考》與《拉美默的露琪亞》，征服了全柏林，更讓柏林人記憶猶新，其中卡拉揚也是被征服的人之一。當時他還是音樂院學生，走了好幾里路到柏林參與盛會，所經歷的音樂魔力讓他永難忘懷，當上指揮後，他一直努力將之重現。

卡拉絲的演唱狀況極佳，再加上她巧妙地將戲劇力量與過人的音樂技巧結合，讓柏林人拜倒在她的風采下。其他的歌者也都非常稱職，迪·史蒂法諾演出相當成功，而卡拉揚則超越了自己。觀眾興奮不已，甚至讓他們不得不重唱一次第二幕中著名的六重唱〈有誰支撐著我？〉（*Chi mi frena?*），以回報觀眾的熱情。自此之後，柏林人有了新的比較標準，《*Der Tagespiegel*》如此寫道：

卡拉絲讓我們知道什麼是歌唱，什麼是藝術。這不單是大師級的技藝，更是全面性的角色詮釋，將人聲轉變為具有無窮表現力的樂器。我們無法從她的角色刻畫中挑出某一點來講，因為那是絕對完整的詮釋，再加上她無人能及的魔力，以及蒼白的美感。當天有大把大把的花束、無止歇的歡呼聲，以及史無前例的掌聲。

柏林這段勝利的插曲結束之後，卡拉絲與先生回到了米蘭，她只剩下兩個星期準備芝加哥第二季的演出。

這一年來，卡拉絲獲得了可觀的榮耀與藝術成就。而她忠實的丈夫以及可愛的家對她來說也意義非凡。然而某些同儕與某一群人的敵意、巴葛羅齊的自私自利，以及她在芝加哥被她所信任的朋友擺道，都深深地傷害了她，讓她感到沮喪。

更讓她惱怒的是，當她從芝加哥回到米蘭時，芝加哥那一晚的照片中，她那因憤怒而扭曲的面容

卡拉絲與麥內吉尼在希臘度過一個短暫的秘密假期，一九五五年初夏。

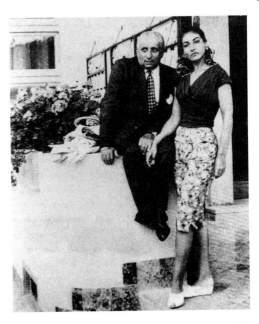

已經流傳於世界，還被捏造了許多荒謬的故事，讓大眾對她的人格產生錯誤的印象，她自此被貼上難搞與以自我為中心的標籤。想要貶抑她的人數量大增，包括一些對歌劇沒有特別興趣，對她的藝術成就也漠不關心的一般大眾。他們只是嫉妒她的成功，就像是有錢人總是無緣無故遭人憎恨一樣。

人們指責她為求知名度不擇手段，而她與提芭蒂的競爭，以及與同事之間的大小衝突，更讓情況雪上加霜。她的處境會如此艱難，部份要歸咎於麥內吉尼，他總是缺少處理事情時所需的圓滑手腕。

在這種沮喪的心情下，時年三十二歲的卡拉絲選擇投入工作之中。從芝加哥回來之後，她只

剩兩個星期的時間排練全新製作的《諾瑪》，這是史卡拉劇院下一季的開幕大戲。她去年的成功使吉里蓋利確保了史卡拉劇院優越的藝術地位。《諾瑪》的第一場演出是一場特別慶典，格隆齊（Gronchi）總統與其他顯貴都應邀出席。

卡拉絲亦再度為這位悲劇性的督依德女祭司做出了完美的詮釋。她的聲音表現相當卓越，對此一角色的呈現幾近完美。她也

許太過專注於艱難的詠嘆調〈聖潔的女神〉的發聲，從技巧上來看是完全成功的，但是如果拿超高標準來衡量，她的演唱並不如眾人所期望地那麼具有靈性。不過，後來她將整個演出推向非凡的戲劇極致，最偉大的時刻正是最後一幕的告白場景〈那是我〉（Son io）。有些觀眾感動落淚，有些人則以口頭方式來表達他們的讚嘆之意，至於她的敵人（卡拉絲曾經說他們是「發出嘶聲的蛇」）則一片靜默，鴉雀無聲。其中一位在演出結束之後找回了自己的聲音：情緒激動下，他向他的夥伴說他在那一夜改變了信仰，接受了卡拉絲擁有的藝術性；他說他突然知道如何去聽，並且發現原來自己也有一顆心與靈魂。

「對瑪莉亞・卡拉絲的敵人來說，觀看她的演出是一件很不容易的事。」拉第烏斯在他的評論中如此寫道。也許他們在劇院裡保持沈默，但卻在其他地方散播謠言，說卡拉絲與男高音德・莫納哥兩人在後台劍拔弩張。後一次排練時，德・莫納哥要求吉里蓋利在首演時禁止任何歌者單獨出場謝幕，否則他將拒絕演出。但隨後的演出中，每當卡拉絲出來謝幕時，台下就會有一些稀疏的噓聲，甚至有一些人喝倒采，但是很快地便被如雷的掌聲淹沒了。

掌聲所掩蓋不了的是在最後一場演出時，德・莫納哥與卡拉絲兩人在後台的爭吵。眼見卡拉絲飾演的諾瑪讓觀眾陷入瘋狂，德・莫納哥下定決心要壓倒卡拉絲，便要捧場客特別支持他。總是小心翼翼的麥內吉尼沈不住氣，在中場休息時與捧場客的領袖當面衝突，質問他們為何做出如此荒謬的舉動。麥內吉尼被妻子的名氣沖昏了頭。德・莫納哥得知此事後，生氣地對麥內吉尼咆哮：「你要搞清楚，史卡拉劇院不是你老婆開的。觀眾是為那些值得鼓勵的人鼓掌。」

德·莫納哥還在後台對卡拉絲吼叫，不斷騷擾她，尤其是在最後一幕的第一景，他們兩人都不用上台時。雖然卡拉絲非常生氣，但她還是控制著自己，不予理會，直到演出結束謝幕時，他們才互相咆哮，指責對方連最基本的教養都沒有，不夠資格與自己共事，還發誓不再同台演出。

德·莫納哥在卡拉絲成名之前，便已是國內外知名的義大利男高音，而他更將她視為自己崇高地位的最大威脅。儘管他才氣過人，但他自知無法取代她在藝術界的地位，因此開始利用她個性上不受人歡迎的弱點。這場紛爭之後，他在媒體上放話，企圖引發一場論戰。他宣稱《諾瑪》演出結束之後，卡拉絲踢了他一腳，阻止他回到舞台接受謝幕的掌聲。

如果是平常，德·莫納哥的指控可能只會讓大眾一笑置之，但是當時一般人對於卡拉絲多半有著負面的看法，例如芝加哥照片事件、迪·史蒂法諾拒演《茶花女》，以及提芭蒂似乎消失在史卡拉劇院等事件，讓卡拉絲樹立了更多敵人。或許他與麥內吉尼的爭吵是有理的，但是他在演出期間和其他同事相處的情形，則讓他完全站不住腳。一位當時在場的女士後來告訴我，德·莫納哥不放過任何向卡拉絲咆哮的機會，而卡拉絲演出還沒結束前幾乎沒有搭理他，而且演出更為賣力。這位目擊證人無法定卡拉絲是否有踢德·莫納哥一腳，但是她說他這麼好鬥低俗，如果她有機會也該踢他一腳。

《諾瑪》演出後十天，卡拉絲開始了她在史卡拉劇院一系列的《茶花女》演出，這部由維斯康提導演的爭議之作共演出十七場，許多來自歐洲各地以及美洲的觀眾，則被卡拉絲深具靈性，以及維斯康提創新且生動的製作所感動，蜂擁至劇院觀賞所有演出。

她的薇奧麗塔表現力不斷加強，讓所有觀眾對她著迷不已。此外，她獨到的角色刻畫中，不但保留了作曲家的理念，也採用了現代的手法，將新的年輕歌劇愛好者都吸引到史卡拉劇院來。那些「發出嘶聲的蛇」從來沒有成功地破壞演出，而且他們的努力通常會得到反效果，而卡拉絲也得到更多的同情。卡拉絲當然會沮喪，但她從來沒說出口，她的人生哲學是以藝術來戰鬥，這也是她唯一能夠操控的武器。

儘管維斯康提在前一季成功以《貞女》、《夢遊女》與《茶花女》造成轟動，但此季只有《茶花女》重新上演（雖然場次超乎尋常的多），因為如果沒有卡拉絲，他不願意執導任何歌劇。

卡拉絲同時還演唱了五場《塞維亞的理髮師》。她那靈活的音域範圍、渾厚而富表現力的低音域讓宣敘調滿載意義，這都是《塞維亞的理髮師》中理想的羅西娜所應具備的條件，但她的表現卻不甚理想。她將角色刻畫成一位「世故」而沒有魅力的悍婦，而不是應該表現得活潑而天真的少女。儘管她的演唱大致上不差，但有些刺耳的音（尤其是在高音域）並不適用在戲劇表現上，結果過度強調了她的激動，有時甚至不經意地搶走了費加洛的鋒頭（由實力派歌者蒂多‧戈比演唱），而費加洛才是維繫劇情的中心人物，嚴重地打亂了作品的平衡。羅西娜可說是卡拉絲在舞台上唯一失敗的角色。

這次重新演出的《塞維亞的理髮師》雖然有著經驗豐富的演出陣容，但指揮這幾場演出的朱里尼身體狀況不好，而且根本沒排練過，歌者或多或少是即興演出的，結果場面便失控了。卡拉絲的敵人找到機會向她大噓特噓，但是劇院中也有那些支持她對抗「發出嘶聲的蛇」的人。

數年後，當卡拉絲已經不再

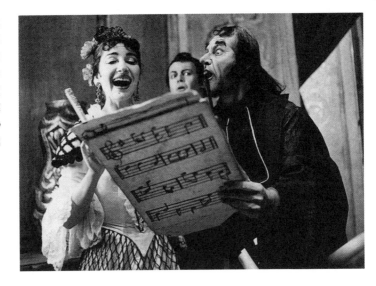

卡拉絲、戈比與羅西-雷梅尼不太滿意他們演鬧劇的手法,在史卡拉劇院排練《塞維亞的理髮師》期間甚少演出場外戲。

演唱時,她向我承認,她在《塞維亞的理髮師》一劇的舞台演出很失敗:「也許我努力過了頭。後來在我錄製這部歌劇前,我的老師希達歌幫助了我,讓我比較能恰如其份地拿捏這個角色。也許我應該再度嘗試的,凱利在一九五八年曾經求我在達拉斯演唱《塞維亞的理髮師》,但我沒心情重新在舞台上演唱這個角色。」

過去曾是著名羅西娜的希達歌也認爲卡拉絲在舞台上失敗了:「我不是純粹從技巧方面來批評她。卡拉絲什麼都能唱。問題在於她對羅西娜的個性理解錯得離譜,還有那些可怕的戲服,那不適合卡拉絲。」

這幾場《塞維亞的理髮師》的演出,讓卡拉絲樹立了更多的敵人,她開始覺得自己受到迫害。但她天生勇於面對挑戰的精神再度受到激發,她將羅西娜的失敗拋諸腦後,而去迎接即將來臨的挑戰,繼續於聖卡羅演出三場《拉美默的露琪亞》。

還有另外一個刺激讓她重新

找回信心。在那不勒斯，她再度與提芭蒂狹路相逢，提芭蒂剛結束了在大都會歌劇院第二季的演出，目前正演唱羅西尼的《威廉‧泰爾》（Guillaume Tell）。她們兩人輪番上陣，也成功地演出各自的角色。跟在芝加哥一樣，她們互相避不見面。雖然聲音有點緊，卡拉絲仍給了觀眾值得紀念的演出，這是她五年來第一次在聖卡羅演唱。那不勒斯人對於她的回歸興奮不已，因為他們知道自己早在米蘭人之前便懂得欣賞她。

提芭蒂接著到佛羅倫斯，為五月音樂節演唱開幕大戲《茶花女》，而卡拉絲也回到史卡拉劇院演唱八場同一部歌劇。卡拉絲曾隻身去聆聽提芭蒂演唱，她對提芭蒂的演出沒有任何評語，她是去觀察觀眾對於傳統的薇奧麗塔詮釋的反應。但她訝異地發現提芭蒂也有敵人，他們就如同自己的敵人一樣惡劣，令她對人性更

為失望。她後來也聽說有一晚數名卡拉絲迷在演出中製造干擾，特別是在提芭蒂最弱的第一幕，讓她整個人幾乎僵在台上。

卡拉絲在那不勒斯成功地演出露琪亞，私下造訪佛羅倫斯使她不去理會那些詆毀她的人，也找回了自己的步調。多年後當卡拉絲不再演唱時，她回憶這段經歷，告訴我史卡拉劇院最後這幾場《茶花女》的演出，讓她得到了救贖，那些惹人厭的白痴無法再影響她：「對欣賞我的觀眾與樂評表現出最好的一面，這對我才是最重要的。」

卡拉絲接下來專心準備即將來臨的紐約之行，她將首度在大都會歌劇院登台。她已經在西方的所有主要劇院取得成功，就只剩下她的家鄉。她非常清楚那裡的觀眾對她的殷切期望。

CHAPTER 9
大都會歌劇院

　　美國紐約大都會歌劇院自創立之後，曾理直氣壯地宣稱，從來沒有其他歌劇院像他們這般眾星雲集。不過，多位大都會的經理在上任之時也曾說過，甚至是正式地保證，為了要得到更為和諧的整體效果，他們不惜廢除明星制度，但沒有人真正做到。即使是托斯卡尼尼這位藝術總監中的巨人也無法根絕，他可說是最能將明星制度與整體效果達到平衡的靈魂人物了。

　　一九五〇年，維也納人魯道夫・賓格（Rudolf Bing）接替艾德華・強生出任大都會歌劇院總經理。賓格是一個獨裁主義者（和史卡拉劇院的吉利蓋里不無相似之處），他討厭「明星」這個字眼，但他晚年也說過，他喜歡「具有絕佳藝術特質，不論台上台下都能吸引觀眾目光的人」，其實這是同樣的意思。賓格強烈認

為，就算是再偉大的歌者，也應該將得到大都會歌劇院的邀約視為極高的榮譽。

他第一次聽到卡拉絲這位年輕的後起之秀，是在一九五○年，正好是他接任前夕。不久卡拉絲在義大利與柯隆劇院的表現，受到維也納國立歌劇院的艾立克·恩格爾（Erich Engel）肯定，賓格立即透過一位米蘭經紀人波納第展開交涉，希望能夠在一九五一到一九五二年的歌劇季聘用她。

最初雙方在演出酬勞上討價還價，但卡拉絲比較在意的是劇目的選擇，特別這是她在此首次亮相。她勉強同意以《阿依達》開場，但條件是接下來必須從《諾瑪》、《清教徒》、《茶花女》或《遊唱詩人》這幾齣戲當中，選擇一到兩齣演唱。不過他們的交涉陷入了死胡同，賓格不願讓卡拉絲予取予求，也不打算上演這四部指定歌劇中的任何一部，

卡拉絲不願意接受這樣的條件。

卡拉絲在各地的成功演出，使她聲譽鵲起，托斯卡尼尼對她的讚賞也傳回美國，賓格擔心她會被美國其他歌劇公司簽走，便飛到佛羅倫斯五月音樂季，現場聆聽她演唱《西西里晚禱》。他後來在自傳《在歌劇院的五千個夜晚》（5000 Nights at the Opera）中寫道：

一九五一年春天我在佛羅倫斯看到的那位女士，和後來舉世聞名的瑪莉亞·卡拉絲簡直判若兩人。她當時胖得像頭怪物，又相當笨拙。無疑地她是塊璞玉，但是要當大都會的明星，她還有得學。我們之間的互動氣氛相當友善，但始終沒什麼具體的結論。

兩年後，賓格在五月音樂季聽到卡拉絲演唱《米蒂亞》，再度與她接觸，但仍未達成協議。一九五四年夏天，卡拉絲一夕之間減肥成功，搖身一變成為苗條而

優雅的女人，又經過許多報章雜誌報導，她變得非常出名。賓格立刻透過他在義大利的經紀人羅貝多·鮑爾（Roberto Bauer）重新展開協商。但管理妻子財務的麥內吉尼卻一再要求很高的演出價碼，賓格則不高興地威嚇他，他的吝嗇個性將會毀了妻子的事業。麥內吉尼還曾一度表示：「只要賓格先生在大都會歌劇院一天，我的妻子便不會在那裡演出，這可是他的損失。」然後又跟賓格討價還價。麥內吉尼後來在書中寫道：

賓格一聽到（價碼），心臟病幾乎快發作。然後我建議他，既然他請不起卡拉絲，最好忘了她。況且卡拉絲不需要大都會歌劇院。

無話可說的賓格冷嘲熱諷地表示，卡拉絲要的酬勞比美國總統賺的還多。卡拉絲馬上還以顏色，回敬他：「那你就請他唱吧！」

儘管協商一再受挫，賓格沒有對卡拉絲失去興趣。更何況她在史卡拉、芝加哥以及其他劇院相繼獲得肯定，紐約的愛樂者開始不耐煩，對大都會請不動她大加撻伐。一九五五年春，賓格再一次與卡拉絲接觸，終於以一場一千美金的價碼，同意到大都會歌劇院演唱。

卡拉絲與先生在一九五六年十月十三日抵達紐約。這次她的父親要認出女兒，可一點兒也不困難了。她如今是歌劇界最閃耀的明星，而且她的首演之夜，大都會歌劇院的票房收入前所未見地超過七萬五千美金。這和一九三七年那位從希臘來到紐約的剛畢業年輕女孩，簡直不可同日而語。

但關於她的大量報導，除了她即將在出生地首度登台的消息之外，整體來說敵意多過善意。偉大的成就通常會樹大招風，更何況史卡拉劇院女王的卡拉絲了。在許多紐約客的眼中，她先在芝加哥演出

便是一條罪狀，而且她還大獲成功。此外，大都會歌劇院的觀眾和大多數歌劇院一樣，有他們特別喜愛的歌者，許多人不願敞開心胸來聆聽另一位歌者演唱，特別是一位傑出的、可能成為他們所鍾愛歌者的對手，像是津卡‧蜜拉諾芙，儘管她巔峰不再，但支持者仍然可觀。

卡拉絲抵達紐約時很少接受訪問。在這些場合她都是由先生與強生陪同，看來相當平靜且心情很好。她簡短而誠懇地回答問題，然而即使在最微不足道的事情上，也經常受到誤會。一位女記者問她：「您生在美國，長於希臘，而您現在是義大利人。您是用什麼語言思考呢？」

「我通常用希臘文思考。」卡拉絲回答：「不過您知道嗎，我都是用英文算數」。這對跟卡拉絲一樣用英文學習算數的人來說，是非常正常的。然而報導卻將她的答案簡化為：「我用英文算數。」讓人誤以為她視金錢為一切。然而她擔心也無法忽視的，卻是藝術水準的問題。

她在著裝排練時發現大都會歌劇院的《諾瑪》佈景非常老舊，而且和她自己特別設計的戲服是如此不搭調之後，她變得非常緊張，而且排練次數也無法達到她認為的完美。不過這還不是讓她最操心的。自從她宣佈將登上大都會歌劇院舞台之後，一場風暴便一直醞釀著，隨時會爆發。

《諾瑪》著裝排練當天，也就是首演的兩天之前，《時代》雜誌刊登了一篇關於卡拉絲的四頁文章，文章先稱讚了卡拉絲的才華、她聲音中戲劇本能的特質，以及她所有的演出優點，然後便開始對她的個性進行惡毒的攻擊。其中大篇幅的傳記性報導所述，多半是誤會或經過渲染，試圖在大眾面前塑造出一位極為冷酷無情的女人，說她經常「對她身旁的人施展她的恨意」。雖然這

篇文章的指控都不是事實，只不過堆積了一些扭曲的故事，並且對她在某些場合的言論加以斷章取義，它卻建立出瑪莉亞·卡拉絲可怕而沒人性的形象。而且之後還被數名作者選擇性地引用，以此爲據對她做出錯誤的論斷，完全沒有考慮到她的觀點。

提及卡拉絲無可爭議的藝術價值之後，文章指責她冷酷無情，對同儕做出差勁的舉動。文章還提到她與克里斯多夫在羅馬時的後台紛爭，她自然被視爲壞人。該文並引用了迪·史蒂法諾的話：「我再也不和她一起演唱歌劇，下不爲例。」然後還用另一句話來加強效果：「有一天卡拉絲會一個人在台上演唱」，而這句話被列爲某位匿名的「熟人」所言。迪·史蒂法諾在史卡拉劇院《茶花女》首演之夜生卡拉絲的氣是不公平的，而且之後他又與她錄製了《弄臣》，稍後還和她在柏林演出《拉美默的露琪亞》，

繼續在舞台上或錄音室與她共事。該文所指控的根本不攻自破。

而卡拉絲一月間曾在史卡拉劇院與德·莫納哥在後台爭吵。如今他將於大都會歌劇院加入她演出的《諾瑪》。雜誌與他接洽時，他還把他們趕走。德·莫納哥也許在與卡拉絲爭吵時說過一些重話，態度也很惡劣，但在大都會合作之後，他在一次訪談中表示：「關於我們在一九五六年一月的衝突，人們已經談了很多，卻沒有人對我們在其他劇院的藝術合作時，彼此間相互尊重發表過任何看法。我們對於事情都必須看其正反兩面。」

《時代》雜誌接著集中報導，卡拉絲與當時正在芝加哥抒情劇院登台的提芭蒂之間的關係。在將提芭蒂說成第一個被卡拉絲欺壓的受害者之後，又相當誇張地說提芭蒂：「擁有奶油般柔軟的聲調、細膩而感性的音色，以及

與之相得益彰的好脾氣。她完全不是卡拉絲的對手。從一開始兩名歌者便怒目相視。提芭蒂避開卡拉絲的演出，而充滿敵意的卡拉絲則在提芭蒂演出時坐在頭等包廂內，招搖地喝采，直到她的對手開始發抖。」

接著他們還引用了卡拉絲曾說過的話：「提芭蒂沒有骨氣，她可不像卡拉絲。」做出結論：「提芭蒂一年年地減少演出，直到去年，她幾乎從史卡拉劇院的舞台消失，而卡拉絲以三十七場的演出佔領了這塊土地。」

接下來，文章指控她與塞拉芬這位「第一個幫助她，且對她助益最多的大師」決裂，因為他竟膽敢和另一位女高音灌錄《茶花女》，還宣稱塞拉芬不再受邀為她指揮。

這篇文章最後引述塞拉芬描述卡拉絲的話：「她就像是個有著邪惡本能的惡魔。」而且引卡拉絲的話做歪曲解讀：「我了解

仇恨，我尊崇報復。你必須保護自己，你必須非常強壯。」

我們稍微從這篇文章中抽離開，便可以撥雲見日，進一步釐清事情的真相。一九五六年，卡拉絲在史卡拉劇院以《茶花女》名滿天下之後，EMI希望她和迪‧史蒂法諾在塞拉芬的指揮之下，錄製這部歌劇。但是卡拉絲已經為塞特拉公司錄過同一部歌劇，礙於合約規定，她暫時不能為另一家公司錄音。但EMI公司基於商業考量急於立即發行《茶花女》的新錄音，便以史黛拉代替卡拉絲。卡拉絲對此非常沮喪，後來曾告訴我，她當下的反應是責怪塞拉芬這位她十分尊敬的，因為他不肯等她一年。「我當然既沮喪又生氣。我曾經和塞拉芬一同研究這部歌劇，而且我可以大膽地說，這部歌劇從一開始就是我最成功的作品。塞特拉公司的《茶花女》不管在錄音上或其他歌者的表現上都沒有很理

想。而且更重要的是，我後來又大有長進，更發展出獨特的詮釋，我埋怨他不肯等我，但僅僅如此，我從未說過任何如報導中所指出的可怕言語，他也沒有。」

回想與塞拉芬的談話，我相信他不曾發表過如《時代》雜誌所報導的那些話。《時代》雜誌還說卡拉絲將塞拉芬從指揮名單中剔除，但顯然消息來源錯誤。在《茶花女》之後，他約有一年未曾指揮過她的演出，那是因為那時她都在史卡拉劇院與大都會歌劇院演唱，這兩個劇院有自己的指揮。她在芝加哥演唱此劇時，和前一季一樣是由雷席紐指揮，而提芭蒂同意於同一季演唱時，雷席紐即邀請塞拉芬來為她指揮，也許這便是人們誤以為卡拉絲不要他指揮的原因。此外，塞拉芬此時已七十九高齡，開始減少演出。後來在一九五七年六月間，當卡拉絲一能夠配合，他便為羅馬義大利廣播公司指揮她

演出的《拉美默的露琪亞》，而且接著還錄製了《杜蘭朵》、《瑪儂‧蕾斯考》與《米蒂亞》。

儘管這些指責對卡拉絲造成了傷害，但也無法讓所有人信服，因此這種中傷也只是暫時的。這篇文章最糟的便是把她的母親扯進來，深深傷害了卡拉絲。艾凡吉莉亞與丈夫離婚之後，便搬回雅典，艾凡吉莉亞那永不妥協與死要錢的態度，最後導致母女間所有溝通停擺。

因為《時代》雜誌完全無法從卡拉絲的父親身上挖到任何他們的家務事，於是他們便轉向艾凡吉莉亞，她樂於接受訪問，還譴責卡拉絲「對母親無情」，然後引用她的話說：「我永遠不會原諒我母親奪走我的童年。在應該玩遊戲長大的那些歲月裡，我不是在唱歌，就是在賺錢。」

艾凡吉莉亞的指控更具破壞力。她說她曾於一九五一年寫信給女兒，要求她給她一百美金聊

以糊口，得到的回答卻是：「別拿妳的問題來煩我們。我什麼都不能給妳。錢不會長在樹上。我必須為了我的生活『嘶吼』，而妳也還沒有老得不能工作。如果妳賺不到足夠的錢活下去，那妳最好找條河跳下去，一了百了。」

艾凡吉莉亞與伊津義兩人都證明有這封信存在，但是她們對卡拉絲是如何被母親的自私要求所激怒，都略而不提。而伊津義對於卡拉絲之前對母親的慷慨大方，也是毫不知情。

卡拉絲與父親都不認同艾凡吉莉亞的指控，但也沒有公開討論他們的家務事。另一方面，艾凡吉莉亞的刻薄指控，對卡拉絲的形象造成了莫大的傷害，這無疑是沈重的一擊。

而艾凡吉莉亞希望引起女兒注意的策略也失敗了。世人對這種誹謗文字通常只看表面：一位首席女伶使性子之類的舉動也許可以原諒，但是如果她與母親斷絕關係，那就不太可能得到寬恕了。

卡拉絲非常痛苦，她想立刻逃回義大利，而不是在會向她說教的大都會歌劇院觀眾面前登台。但是她為這股敵意所激（這正是她所謂「當我憤怒時更不會出錯」的意思），與其落荒而逃，不如站穩腳步，準備以自己的才能來迎戰。一九四五年她遭雅典歌劇院不公平地解雇時，便已學會當一名戰士。麥內吉尼也證明，雖然他的妻子對於不公平的指控非常敏感，但她從不氣餒。

首演夜前兩天真是令人極為不安。除了這篇極度不公的文章之外，紐約十月份炎熱而乾燥的秋老虎氣候也影響了她的聲音。在這段混亂不安的日子裡，賓格像個好朋友般在她身旁安慰她。「他非常幫我，也相當體貼，這不是裝出來的。」卡拉絲後來說道。也許她花了一段時間才與大都會簽約，但其實賓格主要是與

麥內吉尼洽談，而這兩個人根本水火不容。從卡拉絲到達紐約開始，賓格對她非常友善。他後來在自傳中寫道：

我們給卡拉絲小姐的禮遇是前所未有的。幾乎所有關於她的書面評論都沒有寫到她的小女孩脾氣，以及對他人的天真依賴。她覺得不需要處處提防，這是她性格中很重要的一部份。這從一九五五年到一九五六年她寫給我的信件中可以看得出來。她寫道：「紐約真的渴望聽我演唱嗎？」這是真的，毫無疑問地，她的首演夜是我在大都會期間看過觀眾最興奮的時刻。

顯然卡拉絲與賓格的關係在她成為大都會歌劇院的一員時，開展得相當順遂。然而她的第一場演出卻沒有如此幸運，她出場時受到觀眾的冷淡對待，觀眾顯然沒有對她投下信任票。如履薄冰的卡拉絲開始演唱諾瑪的第一段大場景，包括了著名的〈聖潔的女神〉，然而唱得有些不穩。其中僅稍稍使出她表情變化的魔力。第一幕之後則完全脫胎換骨，她的演出突然活了過來。中場休息時的一小段插曲這個振奮了她的心情。

原本以冷場開始的演出，現在開始加溫，讓觀眾既震撼又感動。演出結束時，應觀眾要求一共謝幕了十六次，許多人將花束拋到台上。卡拉絲知道她贏得了一場重要的戰役。「我想，要在自己的家鄉得到接納是最困難的。」她在謝幕時說道。深受感動、熱淚盈眶的她，接過了玫瑰花，將之獻給同台演出的藝術家。這個不尋常的舉動讓全場觀眾印象深刻。在下一次謝幕時，德·莫納哥（飾波利昂）與謝庇（飾歐羅維索）也表達感覺，他們不顧大都會歌劇院禁止獨自謝幕的規定，把卡拉絲推到舞台上，讓她獨自接受她應得的喝采。

不過卡拉絲對於首場演出並

不完全滿意，部份媒體持續的敵意，以及異常乾燥的氣候，影響了她的喉嚨，也讓她焦躁不安、不堪負荷。「我簡直是用衝的到她房間。」賓格後來回憶道：「發現她真的是病了，麥內吉尼與一位醫生在一旁悉心照料，我鼓勵她後，她同意繼續演唱，讓我們免於一場可能發生的暴動。」

卡拉絲的身體並非處於最佳狀況，但仍然給予了這個最吃力的角色一次令人信服的刻畫。賓格還提到：「在這場演出結束時，某個白痴將蘿蔔丟到台上；還好卡拉絲小姐近視夠深，她以為那是香水月季（tea roses）。」顯然這個「白痴」曾經聽說前一季的米蘭蔬菜事件，想要把義大利人比下去。不過他們都失敗了。

艾瑞克森（Ericson）與米爾本（Milburn）（《歌劇年鑑》（Opera Annual），第四期）總結卡拉絲在大都會的首次登台情形，寫道：

一出場即以一種具有獨特音色的聲音，在身上塑造出有魅力且迷人的特質。她是一位具有獨創性且風格細膩的女演員。由於之前她的名氣太過響亮，因此她演唱並非絕對完美的事實也被過度強調，需要一些時間適應，但是不容否認的是，卡拉絲小姐是一位卓越的藝術家，她的詮釋絕對值得一看，即使你不同意她的詮釋。

接著演出的是《托絲卡》，這部熟悉的歌劇透過卡拉絲，在大都會成為一部更加有趣的作品。這齣《托絲卡》最為簡潔的意見來自於《星期六評論》（*Saturday Review*）的爾文‧高羅定（Irving Kolodin）：

也許我們可以爭論哪一位當代歌者是最性感的托絲卡，或是誰音量最具彈性、誰對史卡皮亞的意圖抗拒最力。但是卡拉絲打動了我，她是我們這個時代最令人信服的托絲卡。她以演員的本

能來演唱音樂，又以傑出音樂家的直覺來為她的演出斷句。

十一月二十六日，提芭蒂寫了一封公開信給《時代》雜誌，抗議卡拉絲最近在該雜誌當中對她的指控。提芭蒂寫道：

卡拉絲小姐自認是位有個性的人，但她說我沒有骨氣。於此我要回應，我有一樣她欠缺的東西——一顆心！她說我在演出時因知道她在場而發抖，這真是荒謬至極。讓我離開了史卡拉劇院不是她，我在那裡的資格比她還老，而且我也認為自己是史卡拉人。我是自願離開，因為那裡的氣氛令人不愉快。

提芭蒂的信讓卡拉絲十分沮喪。她沒說過那些話，這似乎是媒體為了重新挑起兩位著名歌者的爭鬥而捏造的。她保持沈默，這也許是錯的。因為公關不是麥內吉尼拿手的工作，而這項工作也從來沒人負責打理，但這對一位著名藝人的職業生涯又極為重要。當時許多人將卡拉絲的沈默當成默認，整件事情朝對她不利的方向發展。

在第二場《拉美默的露琪亞》演出時，發生了一件事。第二幕終場的二重唱結束時，卡拉絲已經正確地釋放了她的高音D，男中音恩佐‧索德羅（Enzo Sordello）卻持續而冗長地唱了一個譜裡沒寫的高音。他故意要讓卡拉絲在這個狀況下顯得中氣不足，也讓自己能夠得到掌聲。「夠了！」（Basta！）卡拉絲悄悄告訴他：「你別想再與我同台演唱。」索德羅早就想跟她作對，他向她咆哮：「那我會把妳宰了。」

索德羅非常自大，由於樂評讚美過他的聲音特質，他便試著利用向卡拉絲挑釁的機會來打知名度。但他的計畫落空了，因為卡拉絲對他的挑釁完全不予理會，而且還向賓格下了最後通牒：「他走，要不然就我走。」賓格本來不認為卡拉絲是認真

的，但直到她沒出現在隨後的演出，他才察覺事態嚴重，緊急請人代演露琪亞。驚愕的觀眾在獲知不能退票時騷動起來，還必須由警方出面維持秩序，演出因此延遲四十五分鐘。

索德羅後來也被撤換掉，之後又因為他的無禮，賓格取消了他與大都會歌劇院的所有合約。賓格解釋過，他辭退索德羅不完全是因為卡拉絲，索德羅一直對指揮克雷瓦採取不合作、不順從的態度，也是原因之一。

大部份的媒體將這個故事變成一則卡拉絲的醜聞：她高音應付不來，還踢了可憐的男中音一腳，說他不讓她下台，罵他是個混蛋。接下來的取消演出，更增加了媒體指控的可信度，說她是一個喜怒無常的人，而且她要為索德羅被大都會歌劇院解雇負全責。

索德羅乘機大打知名度，他以撕毀她的照片上了頭條新聞。

卡拉絲離開紐約時，索德羅特地訂了同一班飛機，還帶來了一票攝影師，準備拍下他們碰面的一舉一動。卡拉絲回應了他的問候，但是相當藐視地拒絕與他握手：「要和我握手，你必須先為你在過去這幾天說到關於我的一切，公開道歉。」「這不可能。」索德羅回答。

於是卡拉絲聳聳肩，向攝影記者說：「我不喜歡這個人利用我的知名度打廣告。」不幸地，這正是索德羅的目的。機場的照片遠比索德羅撕毀卡拉絲照片那張更為有效，在美國與歐洲廣為流傳。

除了以上這些事，一名惡名昭彰的八卦專欄作家艾爾莎·馬克斯威爾（Elsa Maxwell），讓關於卡拉絲的論戰越燒越烈，她極度狡猾，也不誠信，人稱「好萊塢女巫」。馬克斯威爾五十多歲時以專欄和帶狀廣播與電視節目，成為美國最知名的八卦作家，對一般大眾

的意見有著可觀的影響力。

　　當卡拉絲在紐約首度登台時，馬克斯威爾已高齡七十三。她是提芭蒂的忠誠支持者兼朋友，不論是從藝術或個人角度，都準備攻擊卡拉絲。

　　關於她的諾瑪，馬克斯威爾抨擊「偉大的卡拉絲讓我不痛不癢」，至於《托絲卡》她則將火力導向卡拉絲的個性，荒唐地將她說成「邪惡女伶」，說從她在第二幕結束時拿刀刺殺喬治·倫敦（飾史卡皮亞）的方式，就可以看出她的妒意和殘暴。

　　馬克斯威爾不是唯一試圖就卡拉絲對待喬治·倫敦的態度，捏造這種既荒謬又惡毒的傳聞的人。不過喬治·倫敦在他的文章〈與我合作過對手戲的首席女伶〉中打破此一謊言。他寫道：

　　卡拉絲是一位最合作的同事。在著裝排練期間，有一次，當她「謀殺」了我之後，我倒地的位置離桌子太近，讓她無法越

過到舞台另一邊拾起燭台。卡拉絲笑著停止演戲，然後對導演說：「這邊有太多隻腿了。」我們所有人都笑不可過。但在電視轉播的隔天，許多報紙都報導我和卡拉絲女士在排練期間發生爭執。我試著告訴我的朋友這不是事實。他們（指朋友與媒體）希望她是個狂暴易怒的人，事情便將如此發展。

　　馬克斯威爾持續在報刊、廣播與電視上做各種下流的攻擊，麥內吉尼則挖空心思想讓這個「最醜的女人」閉嘴，但卻不得要領。後來卡拉絲丈夫不必再擔心這碼子事，她會來解決。她在一場慈善晚宴舞會中，請主人為她介紹給馬克斯威爾，她們相談甚歡。

　　第二天馬克斯威爾在她的專欄裡將這次會面譽為不朽，一字不漏地重述了她們的談話內容。她說道：「卡拉絲女士，我還以為我是這個世界上妳最不願意見

到的人。「正好相反」，卡拉絲回答：「妳是我第一個想見的人，因為除了妳對於我的聲音的意見之外，我視妳為一位致力於說出實情的正直女士。」「當我凝視她那明亮、美麗而又魅惑的迷人眼眸時，」馬克斯威爾寫道：「我理解到她是個非比尋常的人。」

從那時起，彷彿是被仙女棒一指，馬克斯威爾轉性了，她開始致力於讚揚卡拉絲的藝術，為她抵禦外侮。麥內吉尼表示，自從她在文章中支持卡拉絲之後，電視通告、舞會邀請以及其他社交活動的邀約如潮水般湧來。「『好萊塢女巫』的友誼果然是無價之寶。」馬克斯威爾完全愛上了她，從此跟隨著她到任何地方。

在十二月十九日，卡拉絲圓滿完成了她在大都會歌劇院的第一季演出。離開紐約之前，她與賓格討論重回大都會的演出計畫。經由信件往返，賓格同意她在一九五八年二月演唱《茶花女》、《拉美默的露琪亞》與《托絲卡》。而賓格後來在他的自傳中如此說道：她拿到合約十個星期之後才簽字，這簡直是在折我的壽。

《諾瑪》（ *Norma* ）

貝里尼作曲之兩幕歌劇；劇本為羅馬尼（Romani）所作。一八三一年十二月二十六日首演於史卡拉劇院。卡拉絲最初於一九四八年十一月在佛羅倫斯演唱諾瑪，最後一次則是一九六五年五月於巴黎歌劇院，共演出八十四場。

（右）第一幕：督伊德教徒祭祀的森林中。女祭司諾瑪（卡拉絲飾）指責督伊德教徒不應急於對壓迫他們的羅馬人開戰——羅馬會因其墮落自取滅亡。

卡拉絲在「煽動的聲音」（Sediziose voci）中表現出的權威與莊嚴，刻畫出諾瑪的煽動意圖。在她切下聖橡樹寄生枝之後，月色更為皎潔，接著卡拉絲祈求平安：「聖潔的女神」中的東方神秘感自有一股活力，而卡拉絲以一種喑啞的音調，傳達出聖潔與情色的奇特組合。華采樂段以某種令人出神的神秘力量漂浮在背景的合唱之上，表現出諾瑪神聖的無言狂喜，傳達了她真正的神秘性。

在「啊！我的摯愛何時回來」（Ah! Bello a me ritorna）中，卡拉絲採取了性感的聲調，私下立誓要保護她的秘密情人羅馬執政官波利昂免於危險，與要取他性命的憤怒督伊德教徒形成對立（史卡拉劇院，一九五五年）。

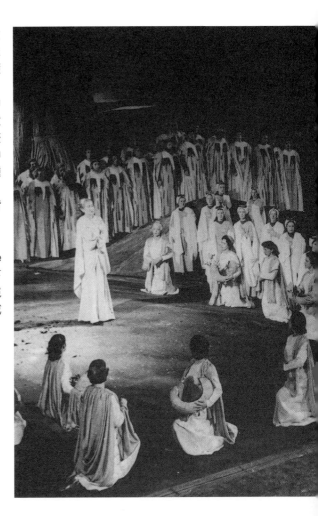

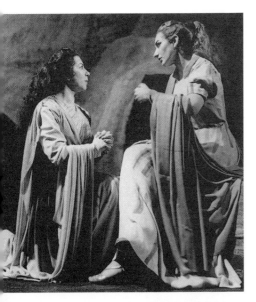

（左）諾瑪秘密扶養兩個孩子的住所外。見習女祭司雅達姬莎（席繆娜托飾）向她的朋友兼上司諾瑪吐露她對一位羅馬人的瀆神之愛，並請求她讓她從誓言中解放出來。

諾瑪憶起曾身處類似的處境，陷入了幻夢之中，「哦！何等的記憶」（Oh, rimembranza）讓她重新燃起為波利昂所愛的記憶，直到她發現雅達姬莎的愛人正是波利昂。

（下）諾瑪住所室內。諾瑪面對不忠的波利昂（柯瑞里飾）。卡拉絲轉變為為人所負的母親、受到輕視的女人，以十足的輕蔑注入花腔的流瀉：「你在發抖？為誰發抖？……為了你自己、為了你的孩子、為了我發抖，叛徒」（Tremi tu? E per chi?... Trema per te, fellon! Pei figli tuoim trema per me, fellon!）（巴黎歌劇院，一九六四年）。

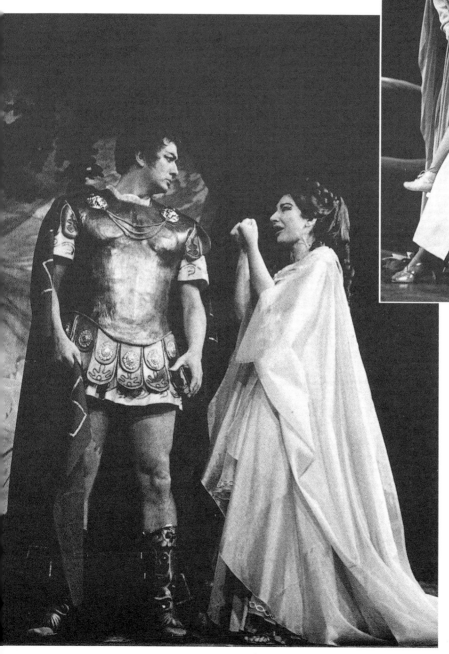

（上）憑著絕不動搖的內在生命力，卡拉絲與席繆娜托將「看哪，哦，諾瑪」（Mira o Norma）這段義大利歌劇最出名的二重唱，提升至鮮有人能及的觀劇經驗。輪旋曲「在我剩下的日子裡」（Si fino all ore）標示著兩個女人的和解。相互了解之後，她們將共同面對敵人（史卡拉劇院，一九五五年）。

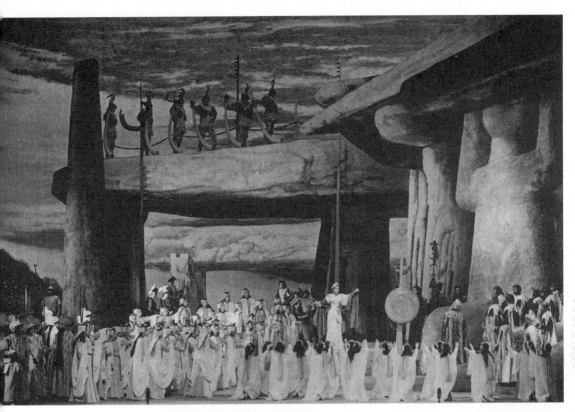

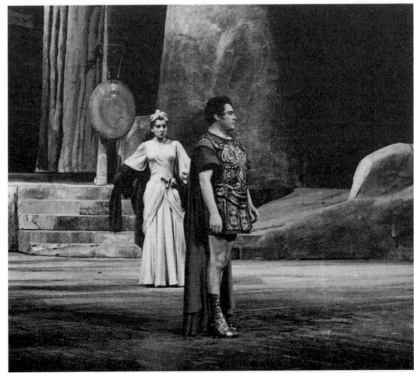

伊爾敏索（Irminsul）
神殿。卡拉絲以撼
動人心的忿怒向羅
馬人宣戰：「戰
爭！劫掠！死亡！」
（Guerra! Strage!
Serminio），當她面
對如今成為階下囚
的波利昂（德·莫
納哥飾）時，諾瑪
的憤怒、懷恨、痛
苦與最後的絕望，
均能在他們達到高
潮的二重唱「你終
於落入我的手中」
（In mia man' alfin
tu sei）裡熱情地感
受到。

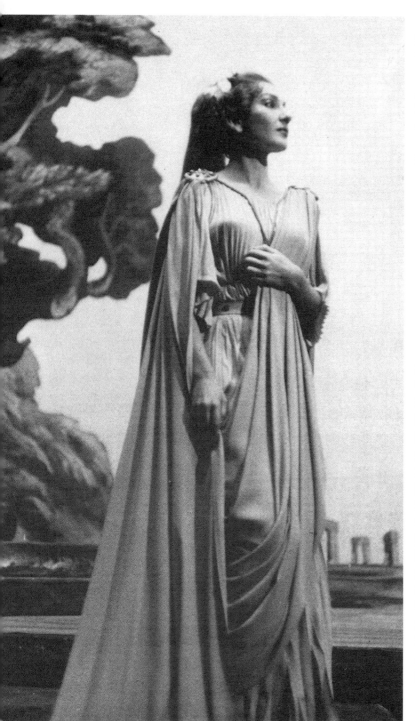

（左）終於，在她承認自己是有罪祭司的告白中，「那是我」（Son Io）處的漸弱，具體呈現了一位自知唯有一死方能解決問題的人的全然崩潰。（柯芬園，一九五六年）

（次頁）在向諾瑪的父親歐羅維索（札卡利亞飾）懇求時，卡拉絲在「父親，可憐我的孩兒吧！」（Ah padre, abbi di lor pieta!）當中的感傷力，達到最高點，成為絕望的「尖叫」。在她父親表示憐憫的心情以後，卡拉絲創造了超越言語的和諧：透過諾瑪的悲慘處境顯露出她完全實現了滌罪之願望。波利昂體認了她的偉大，重燃愛意，走上火葬台加入了她，兩人一同接受了他們所犯的瀆神罪的懲罰。

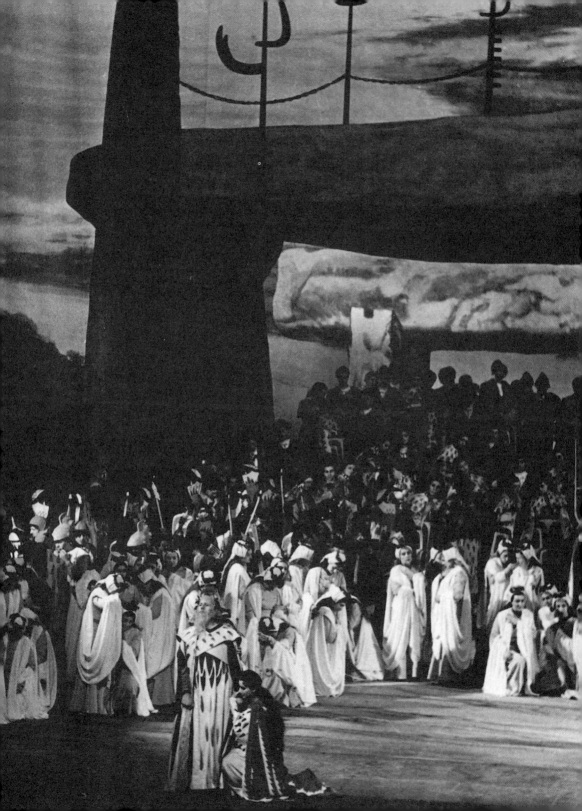

（上左與上右）卡
拉絲飾演諾瑪（埃
皮達魯斯，一九六
〇年）。

（右）卡拉絲飾演
諾瑪（馬西莫·貝
里尼劇院，卡塔尼
亞 ， 一 九 五 一
年）。

《蝴蝶夫人》（ *Madama Butterfly* ）

浦契尼作曲之二幕歌劇；劇本為貫科沙（Giacosa）與易利卡（Illica）所作。一九○四年二月十七日首演於史卡拉劇院。

卡拉絲於一九五五年在芝加哥演唱三場蝴蝶這個角色。

（左）第二幕：蝴蝶的起居室。在她的婚禮與平克頓離去三年之後，蝴蝶向她的女僕鈴木（Suzuki）描述她對丈夫回來的期待：「有一天……，船將會出現」（Un bel di vedremo... e poi la nave appare）。

卡拉絲的敘述，以一種緬懷式的最弱（pianissimo）開始，想起那些與丈夫重聚時的親密時刻時，則轉為內省。隨著蝴蝶的恐懼逐漸浮現（平克頓可能不會回來），她的聲音力度逐漸增加，以一種自我安撫的情緒爆發出來：「他會回來，我知道的」（Io con sicura fede l'aspetto）。

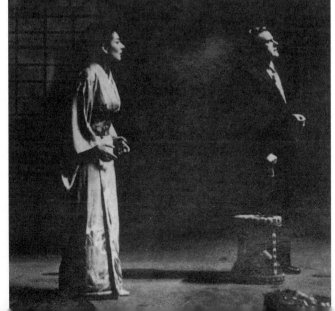

（右）夏普烈斯（Sharpless，維德飾）試著為蝴蝶讀平克頓的來信，可是蝴蝶太過興奮，一直打斷他。最後她終於瞭解自己處境的嚴重性，興奮立刻轉為驚慌。

《馬克白》(*Macbeth*)

威爾第作曲之四幕歌劇;劇本由威爾第根據莎士比亞的悲劇以散文寫成,再由皮亞韋改寫為韻文。一八四七年三月十四日首演於佛羅倫斯的涼亭劇院。

卡拉絲於一九五二年在史卡拉劇院演唱五場馬克白夫人。

第二幕:馬克白城堡內的宴客廳。貴族們擁立馬克白為他們的國王。馬克白夫人開始唱出活潑的歌曲「斟滿酒杯」(Si colmi il calice),直到馬克白幻想自己見到了班柯(Banquo)的鬼魂,辯稱自己並不需為他的死負責。馬克白夫人唱出第二段歌詞,但是鬼魂再度出現,讓馬克白幾乎等於認罪。

卡拉絲尖銳而興高采烈地唱出第一段歌詞,以一種嘲諷的方式強調其輕鬆活潑,創造出詭異、幾乎是令人毛骨悚然的預示氛圍。為了使馬克白振作起來,這位無畏的女主人在「逝者不會回來」(Chi mori tornar non puo)幾個字上,緊迫施壓,並表現出一種缺乏優雅的做作歡娛。

《阿爾賽絲特》(*Alceste*)

葛路克作曲之三幕歌劇；義大利文劇本為卡爾札比吉(Calzabigi)所作。一七六七年十二月二十六日首演於維也納城堡劇院。卡拉絲於一九五四年在史卡拉劇院演唱四場阿爾賽絲特。

第一幕：斐瑞(Pherae)的阿波羅神殿，色薩利(Thessaly)。阿爾賽絲特(卡拉絲飾)向她的人民悲嘆她的丈夫阿德梅特斯(Admetus)國王的死期將近。

獻上祭禮與禱告時，在「哦，神啊，我謙卑地站在您面前」(O Dei, del mio fato tiranno)中，卡拉絲有效地透過多樣的音色，來詮釋這位年輕皇后的靈魂。當皇后的恐懼漸增，卡拉絲的演唱也益形迫切，逐漸到達絕望爆發的頂點：如果失去了丈夫，生命便了無意義。服從大祭司指示時，卡拉絲也流露出某種崇高——大祭司指著祭壇的階梯，她必須在此低頭。

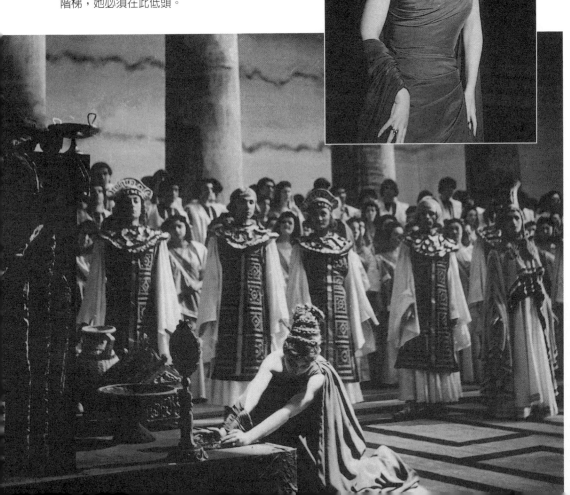

（左）當神諭宣告如果沒有人願意為國王一死，國王當日便將死去時，阿爾賽絲特獻出自己。在「無人性的神明」（Divinita infernal）中，她並未祈求神的憐憫；如果她從神那裡要回了一位心愛的丈夫，她也會還他們一位心愛的妻子。

卡拉絲如同被一把看不見的刀子刺了一刀，表現出源自體內的激動之情。接著她的無助與哀傷，逐漸轉變成勇氣，直到她想起她的孩子，這幾乎打破了她的英勇決定。不過她的決心無可動搖。她的聲音重拾了活力，但也絲毫不減對神發誓時的狂喜詩意；反覆著管弦樂在某些音上奏出的顫音（tremolo），卡拉絲創造了無與倫比的宏偉戲劇性。

（下左與下右）第二幕：阿德梅特斯皇宮內。阿德梅特斯（Gavarini飾）的健康忽然恢復了。阿爾賽絲特一直逃避他的詢問，直到她的死期將至。

以一種「喑啞」的音調與強烈的姿勢，卡拉絲精采刻畫出絕望、溫柔、悲傷與驚惶。當她告訴國王，神明知道她有多愛他時，極為感人：在她「聲中帶淚」的演唱中，我們能感受到夫妻之愛的力量，這使得阿德梅特斯這位古代女子鮮活了起來。

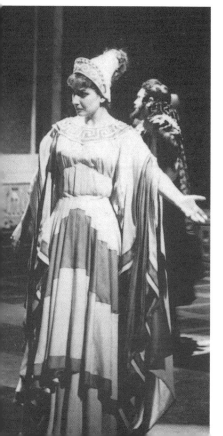

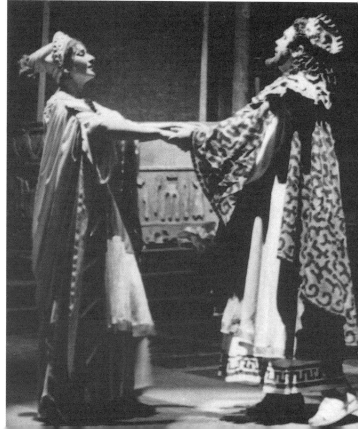

《唐‧卡羅》（ *Don Carlos* ）

威爾第作曲之五幕歌劇；法文劇本由梅里（Mery）與杜‧洛葛（Camille du Locle）所作。法文版一八六七年三月十一日首演於巴黎大歌劇院，義大利文版由札那迪尼（Angelo Zanardini）翻譯，一八八四年一月十日於史卡拉劇院首演。卡拉絲於一九五四年在史卡拉劇院演出五場《唐‧卡羅》中的伊莉莎白。

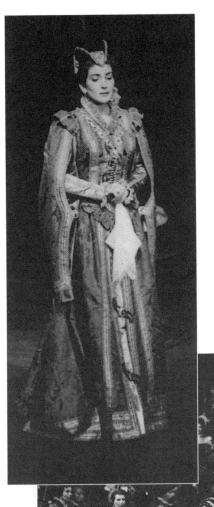

（左）第一幕：聖尤斯特（San Yuste）修道院外的花園。卡拉絲飾演伊莉莎白（Elisabetta di Valois）皇后。當菲利普國王（羅西－雷米尼飾）看到皇后獨自一人無人侍奉（不合宮中規矩），他命令她的法國侍女回到法國去。

（右）第二幕：馬德里大教堂前的大廣場。在宗教裁判的判決儀式中，異端人士被處決於火刑台上，國王的兒子唐‧卡羅（奧蒂卡飾）率領了法蘭德斯人（Flanders）的代表，懇求國王停止處決法蘭德斯人，但是徒勞無功。於是唐‧卡羅要求治理法蘭德斯。國王斷然拒絕，下令逮捕法蘭德斯代表，此時唐‧卡羅抽劍誓言解救法蘭德斯人。國王下令衛士卸下王子的武器，但是無人從命，只有羅德里戈照做，打破了僵局。

《在義大利的土耳其人》（*Il Turco in Italia*）

羅西尼作曲之兩幕歌劇；劇作家為羅馬尼。一八一四年八月十四日首演於史卡拉劇院。卡拉絲第一次演唱《土耳其人》當中的菲奧莉拉（Donna Fiorilla）是一九五〇年十月在羅馬的艾利塞歐劇院，最後一次則是一九五五年五月於史卡拉劇院，一共演出過九場。

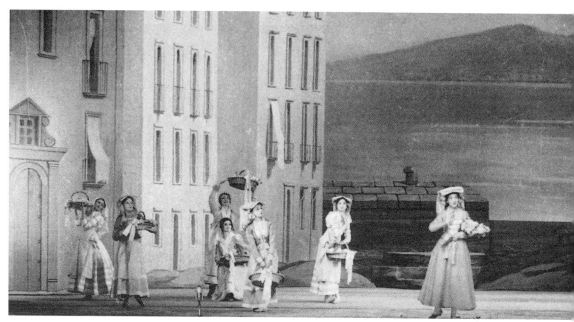

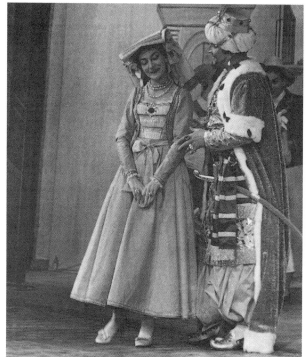

（上）第一幕：那不勒斯的碼頭附近。菲奧莉拉（卡拉絲飾）向她的朋友們鼓吹不忠實的好處：「只愛一個男人會使人發瘋」（Non si da follia maggiore dell'amare un solo oggetto）。

卡拉絲唱得輕盈，坦率而迷人，她輕笑嬉鬧半開玩笑地陳述她的誇張言論，這位淘氣的母狐狸擁有那種讓人忘懷一切的輕佻魅力（史卡拉劇院，一九五五年）。

（右）菲奧莉拉第一眼看到土耳其人賽林姆（Selim）便與他眉來眼去。她興奮地看到他戴滿寶石的手指，不多時兩人便手挽著手閒逛去了。

在與土耳其人眉來眼去的過程中，卡拉絲展現一種故意的忸怩作態，而在私語「他已經落入我的網中」（E gia ferito. E' nella rete）時則看來很現實。

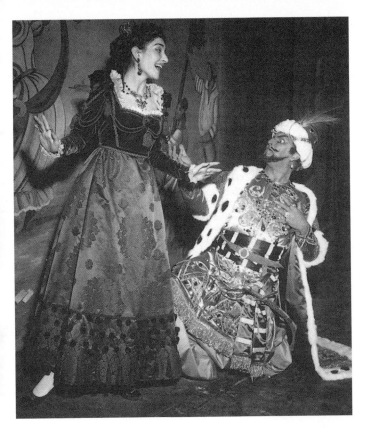

（左）菲奧莉拉在家中款待
土耳其人。充滿了挑逗性
的活力，卡拉絲對土耳其
人的殷勤故作懷疑，其實
卻是以退為進——她生動
的音色讓每次的反覆都更
加令人回味，而她更露骨
地呈現女性特質，誘惑一
位花心大蘿蔔：「你們土
耳其人都有上百佳麗，是
不能相信的」（Siete
Turchi: non vi credo, cento
donne intorno avete）。

（右）當她年邁的丈夫傑若尼歐（Don
Geronio，Calabrese飾）當面打她
時，她冷靜地解釋：「不要擔心，不
過是我的丈夫而已」（Vi calmate e
mio marito）。土耳其人還是離去了，
不過他離去之前和菲奧莉拉訂下約
會。
接下來懼內的傑若尼歐試著穩住妻
子，而她則回報以裝出來的溫柔和抱
歉的模樣。
卡拉絲以精妙的聲調變化來展現她
「緩緩成串」的眼淚，直到擺平了懼
內的丈夫時，她的音調變為刺耳而充
滿蔑視：「我將瘋狂地愛上一百個男
人，做為對你的懲罰」（Per punirvi...
mille amanti... divertimi in liberta）。

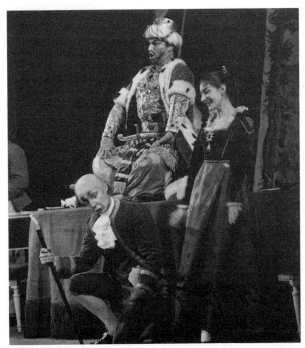

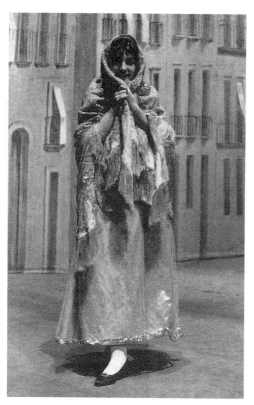

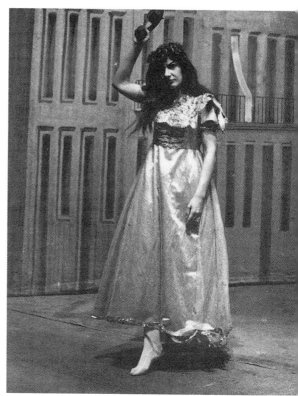

菲奧莉拉前來
赴土耳其人之
約,卻在那裡
看到薩伊妲
(Zaida,
Gardino飾),
深覺煩擾。兩
個女人開始鬥
嘴,菲奧莉拉
甚至脫下鞋子
要打薩伊妲,
不過最後土耳
其人在傑若尼
歐的協助下,
排解了可能發
生的扭打。

Part 4 絕代首席女伶

「有些人說我會退休是因為觀眾當中有部分人士非常無禮。但只要是認識我的人都知道這是胡說八道。捧場客的噓聲或喊叫聲，以及噓聲，並不會讓我害怕。他們只會讓我愈挫愈勇，讓我想要唱得比以前更好，好讓她們把無禮吞回喉嚨裡去。」

CHAPTER 10
對手與反控

　　雖然史卡拉劇院提供卡拉絲精神上的歸宿，但在一九五六年底讓她成為世上最知名藝術家，卻是大都會歌劇院，然而國際聲譽帶給她的卻只是更多的不快樂。一個人在世界上出名要付出代價，卡拉絲亦不例外。

　　她所說的每一句話很快地便會出現在媒體上，常常不只是遭到斷章取義，還有一些自以為是的人把每句話拿來分析，尋找其中隱含的意義與動機。如果她敢說因身體不適而取消演出，馬上不經審判便被指控為任性或是打知名度。

　　一九五七年對卡拉絲來說是很關鍵的一年。在藝術方面她達到了巔峰，她的角度刻畫幾乎可說是藝術奇蹟。但其他方面卻不那麼成功，這個時期埋下了一些日後會讓她不得安寧的種子，幾乎毀了她的一生。

卡拉絲結束紐約的工作便回到米蘭，但他們被記者與攝影師嚴重騷擾，只能把自己關在家裡。義大利記者對卡拉絲與索德羅攝於紐約機場的那張照片知之甚詳，媒體繼續就她的一切煽風點火。

當她還在紐約演出時，史卡拉劇院新的演出季已經以《阿依達》揭幕，不論是製作或演出都不算很成功。大部分的觀眾都希望看到卡拉絲，連她的敵人也感到若有所失。卡拉絲在一次訪談中說道：「我知道我的敵人都在等我，不過我會以最佳的方式與他們對抗。最重要的是，我絕對不會讓愛護我的聽眾失望，我決心要保有他們對我的尊重與讚美。」

不過這種看來積極的態度，反而讓人相信那些毫無證據的指控。在她終於澄清自己與提芭蒂的關係時，就顯得有技巧得多。「這根本不是真的，」卡拉絲表示：「我沒有向《時代》雜誌的通訊記者說過那些話。提芭蒂在眾人面前指控我『沒心肝』，我又該說什麼呢？不過我很高興，提芭蒂說她離開史卡拉是因為那裡的氣氛令人窒息，而不是像別人所指控的那樣，是我以魔鬼的伎倆將她趕走的。我很用心地觀察她的演出，那只是為了從每一個細節去瞭解她的演唱方式。我可以在所有同行的聲音中，發現一些值得學習之處。無時無刻都在要求自己進步，我不會放棄任何跟同行觀摩學習的機會。」

然而，不論媒體與群眾對挑起爭鬥需負多少責任，這兩個女人同行相忌也是不爭的事實。媒體不斷地挑釁煩擾，詢問兩位歌者是否為死對頭，讓她大為火光，卡拉絲很有自信，但也冷靜地回應：「我們的拿手劇目是不同的。如果有一天提芭蒂唱了《夢遊女》、《拉美默的露琪亞》、《嬌宮姐》，然後繼續演出《米蒂

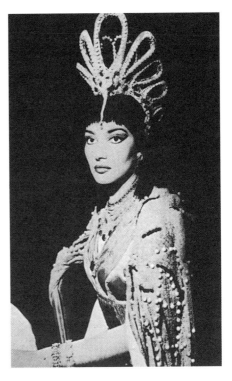

卡拉絲於紐約的化妝舞會中打扮成哈蘇謝普蘇特女王。

亞》、《諾瑪》與《馬克白》，那麼我們才可能有比較的餘地。嗯，這樣向是把香檳與干邑拿來比較一樣。」「不！是可口可樂！」有位記者很快地補上一句玩笑話，結果這句話後來也被訛傳為卡拉絲說的。

為了報復，提芭蒂意有所指地提及卡拉絲一九五四年戲劇性減肥成功一事，說道：「卡拉絲的確減去了她的肥肉，不過也因此失去了她的聲音。」

這一年卡拉絲還重返倫敦，於柯芬園演出兩場《諾瑪》，接著是錄製《塞維亞的理髮師》。暌違四年再度到訪的柯芬園，人們對她的記憶猶新，但是幾乎認不出變得苗條而優雅的卡拉絲。門票在頭一個訂票日便已售罄。人們在高度期待下，也有一絲顧慮，

不知道這位非凡的藝術家是否能像上次那樣，傑出地刻畫這一個其他歌者不敢碰觸的角色。還有謠言指出她在一九五四年「戲劇性」地減重，儘管讓她變成「天鵝」，卻也在聲音上付出了代價。

不過，在第一個夜晚演出之後，所有的疑慮便煙消雲散。事實上兩天前的第一次著裝排練時，便有人說卡拉絲的聲音的確

改變，變得更好了。她的聲音成為更緊密、更均勻的樂器，更重要的是，她的演唱呈現了新的美感，別具意義，特別是在演唱〈聖潔的女神〉時，她現在的詮釋獨具神秘的啟發。她對這位督依德女祭司的整體詮釋更為強烈，但也更單純、更自然，超越了眾人的期望。《泰晤士報》（*The Times*）寫道：

她的演唱仍然極為出色，既壯麗又惹人憐惜。她的呼吸控制自如，能夠如同最優秀的器樂家一般，平滑地拉長一個圓滑唱（legato），色澤細膩但音量始終恰如其份。裝飾音在她唱來，絕不會顯得虛有其音，最具表現力的是她的半音下行音階，這也是諾瑪的音樂特色，她唱出了奇特而極具個性的憂鬱感，讓人感受那股錐心之痛。她對於此一角色的歷史性呈現全然不著痕跡，世上再也沒有其他人能唱的如此劇力萬鈞。

卡拉絲在史卡拉劇院繼續保持最佳狀況，三月初她演唱了《夢遊女》中的阿米娜，那是一個維斯康提的舊作重演。她的演出成果比起前幾季有過之而無不及。切里在《今日》中寫道：

與其說卡拉絲演活了貝里尼筆下阿米娜的態度、舉止與聲音，不如說是呈現了她的靈魂；在流瀉的旋律中、宣敘調的一字一句，表達出具有啟發性的表情；她甚至找到了兩種表達方式，一種是醒著的阿米娜，清楚自己在做什麼，另一種是在痛苦的半夢半醒間痴迷的阿米娜。

接著史卡拉劇院為了卡拉絲特別推出一齣全新製作的董尼才悌《安娜‧波列那》，由維斯康提執導，由精研董尼才悌的葛瓦策尼擔任指揮。多年之後，他回憶道：

在柏加摩的《安娜‧波列那》演出之後，我們立即發現這部歌劇不論是音樂上或是戲劇性上，都是能夠展露卡拉絲優點的理想

一九七五年《安娜‧波列那》最後一場演出之後，卡拉絲與麥內吉尼攝於史卡拉畢菲餐廳。

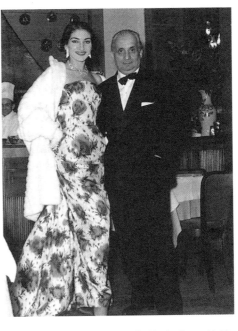

作品。這部《安娜‧波列那》是完全結合了舞台與音樂的典範，而卡拉絲的個人特質與之完美契合。這也是我在劇院生涯的巔峰之作，之後我就應該引退。我再也無法攀上這個高峰。

《安娜‧波列那》讓卡拉絲的力量發揮至極致，不論是做爲獨一無二的聲樂家，或是第一流的悲劇女演員，她都是藝術家中的佼佼者。在整部歌劇中，她區分出安娜的公衆生活與私生活。這樣的效果乃是透過精緻的聲調、豐富的音色（時而莊嚴，時而深沈，時而狂暴），以及令人激動的力量，再加上持久的訓練，成就了她對這位英格蘭「悲情王妃」的精湛刻畫。她的刻畫是個人的

藝術累積，無法定義會在一位偉大藝術家生涯中的哪一刻發生，當她的技巧、表情，不論是聲音或肢體上，以及其他難以捉摸的特質融合並達到完全平衡時，便會自然發生。毫無疑問地這部《安娜‧波列那》的製作，是史卡拉劇院史上的重大成就。

七場演出門票全部售罄，觀衆極度狂熱。現場沒有令人分心的噪音，暫時也沒有人來吸卡拉絲的血，那些「發出嘶聲的蛇」

進入了冬眠期。提芭蒂和索德羅都被人遺忘了，好像他們未曾與卡拉絲的軌跡交會，而她的母親與任何潛在的敵人亦復如此。她受到熱情的歡呼，在演出結束後個人謝幕延長幾近一小時，而劇院內某處更傳來一聲呼喊：「這個女人演唱起來就像是個樂團。」

但《安娜·波列那》的掌聲尚未停歇，五月初義大利的新聞界就開始炒作「卡拉絲新醜聞」，去年六月在維也納演唱《拉美默的露琪亞》時，卡拉絲曾答應卡拉揚要在隔年六月演出七場《茶花女》。她要求了比露琪亞更高的價碼，而卡拉揚也欣然同意。但合約寄達時，價碼卻不是當初所談定的那樣，因此卡拉絲不願簽約，維也納的演出也告吹。媒體的報導則完全變樣：卡拉絲與卡拉揚起爭執，當他拒絕支付更多的酬勞給她時，她說：『那麼《茶花女》你就自己去唱吧。』卡拉揚便當著她的面將合約撕碎。

新聞界因此大肆批評她無恥地死要錢。但卡拉絲都把財務問題交給丈夫處理，她沒時間也沒意願親自處理這些事。維也納的《茶花女》演出因雙方價碼談不攏而告吹，但雙方對於取消演出都相當後悔。如果卡拉絲真有心是可以挽回局面的，不過她的行程已經很滿，也就乾脆地放棄維也納的演出，這讓敵人在她的人格上又加上了另一個污點。她以後不曾再到維也納演唱。

史卡拉劇院在《安娜·波列那》之後，讓維斯康提為卡拉絲製作《在陶里斯的伊菲姬尼亞》，是以一種時空錯置（anachronostic）的手法，來處理這部根據古老希臘神話傳說而寫成的歌劇。劇情描述希臘出身，如今成為西夕亞（Scythian）女祭司的伊菲姬尼亞為了取消以人獻祭的傳統而努力。雖然這部歌劇沒有兩性之愛，卡拉絲仍以她的戲劇表現力維持了全劇的興味，感動了無數

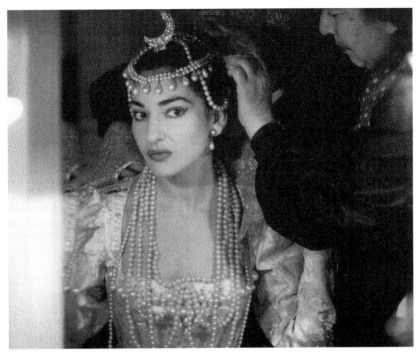

一九五七年，卡拉絲在史卡拉演出伊菲姬尼亞（《在陶里斯的伊菲姬尼亞》），這是他與維斯康提的最後一次合作（EMI提供）。

觀眾，並在姐弟相認的場景中達到了戲劇高點。

義大利的觀眾雖然對葛路克的音樂並不熱衷，但他們因為卡拉絲而喜愛《在陶里斯的伊菲姬尼亞》。樂評則對之更為欣賞，讚揚它的風格與良好的品味。但卡拉絲與維斯康堤當時不知道《在陶里斯的伊菲姬尼亞》會是他們最後一次合作。

卡拉絲與維斯康提的合作共產生五部傑出製作，一般人都會認為他們之間關係非比尋常，甚至延伸到私人生活之中。媒體，特別是女性雜誌，將這位偉大的歌者與名導演之間的關係浪漫化，暗指卡拉絲與維斯康提相戀，但並沒有指明他們暗通款

曲。廣爲流傳的謠言是卡拉絲與維斯康提被人撞見在化妝間裡熱情擁吻，特別是在她演出《安娜·波列那》那段期間。這些流言蜚語到最後都獲得澄清，因爲沒有人承認曾經目擊任何事情。

然而或有這些謠言某部分是維斯康提自己造成的。在他們合作密切的三年間，他不斷（甚至是過份地）稱讚卡拉絲是一位無人可比的藝術家，也是一位魅力無窮的女人。至於卡拉絲，則僅以謙卑與感激之情談及維斯康提導演。能夠最適切地描述他們之間藝術關係的，莫過於他們在成功合作《茶花女》與《安娜·波列那》期間，兩人陳述從對方身上學習到的事情。

卡拉絲從來沒有就維斯康提個人發過言，也從未暗示過對他有任何感情存在，更別說是愛情。然而人們卻過早地下結論，因爲當時卡拉絲仍是一個年輕女子，卻嫁給了一個大她三十歲的男人（麥內吉尼當時已經六十出頭），人們說她透過藝術找到性生活挫折的抒發管道。沒有人干冒大不韙地暗示她與同性戀的維斯康提之間有姦情。

卡拉絲與維斯康提的藝術合作與成功，自然無庸置疑，但是在私人層面上，事情則被扭曲得不成原形。如阿多恩與費茲傑羅在《卡拉絲》（1974）一書所引述的：

一九五四年《貞女》排練期間，卡拉絲開始愛上我。這是件很愚蠢的事，全部是她自己想像出來的，但是就像許多希臘人一樣，她的佔有慾強烈，因此發生了許多爭風吃醋的可怕場面。

之後，維斯康提在一九七○年初期還說過一個奇怪的故事，那發生在一九五五年與一九五六年間，他在史卡拉劇院爲卡拉絲製作《茶花女》的最後一次幕間休息。他似乎是到劇院向她道別之後，他到當地的史卡拉畢菲餐廳去。不久卡拉絲穿著戲服，化

著舞台粧，追著他到餐廳去。他責備她：「傻子！快離開。你穿成這樣到這裡來成何體統？」但是卡拉絲悲傷地抱著他，說她只是想再見他一面。維斯康提說：「怎麼有人能夠不把心交給她呢？不過這件事很可能會造成醜聞，真是不可置信，卡拉絲已經換好了薇奧麗塔在最後一幕的舞會禮服，還跑到餐廳來！」

以我們的瞭解，維斯康提也許是在報復。首先，維斯康提自己的說法前後矛盾。他在晚年時曾對外說，是自己將肥胖笨拙的卡拉絲改變為苗條高雅的女演員。但他對我說的則是另一套：「在和她一起工作、認識她之前，我便是她的頭號仰慕者。我總是坐在靠近舞台的同一個包廂中，像個瘋狂的信徒般向她鼓掌。她當時很胖，但是在舞台上看來很美。我喜歡她的豐腴，這給了她在舞台上的權威感以及與眾不同的特徵。她那美妙的姿勢是自己學來的，就是能讓你興奮激動。之後我所做的，是再加以細緻化，與她一起發展她的肢體演出。」

一九七六年他過世前幾個月（他先前曾經中風，有些半身不遂）我再度見到他，他深情地談起卡拉絲。他總是和藹可親、樂於助人，當他看到卡拉絲的《茶花女》劇照時，感動落淚。他憶起卡拉絲的偉大之處，說她的角色刻畫是：「活生生的情感。我們這輩子再也看不到能與他媲美的人。」然後，他悲嘆世上沒有令人滿意的卡拉絲歌劇演出的錄影，不過他覺得我們都應該對她留下的錄音心存感激，因為這些錄音能夠在我們老年時提供安慰，如果我們用心去聽，她視覺上的成就，她的光環，大部分都會從聲音中浮現。他言語中沒有半句詆毀卡拉絲的話，也沒有提到她的醋亦或者對她的迷戀。

一九七七年時，我向卡拉絲

提到維斯康提，當時我如一般大眾相信她喜歡這個男人。最初，她特別花了一番功夫評論這位偉大的導演。「是的，」她說：「我非常喜歡與他一起工作。他的聰明才智、對於細節的知識、對人物或某一特定時期的洞見，均十分驚人。但有他那樣的天賦，如果不能善加利用，也無法達到他那樣的成就。上演一部歌劇，製作人的角色便是補上具有創意的最後一筆。維斯康提從來不為你做任何事，但是他和你討論每一個細節，如果有必要時他會與你爭論，當雙方達成合理的共識之後，他便放手讓你自己去做。他所做的不僅是將我當做木偶一樣擺弄而已。何況那樣做是不可能的，因為我們之間有著對藝術觀感的互相尊重。大體來說，我們在劇院裡對絕大多數事情都經過雙方同意。除了《在陶里斯的伊菲姬尼亞》之外，我們對我所扮演的其他女性都有基本的共識。然而更重要的是，我們之間藝術合作的動力根源於彼此的共同信念，認為歌劇的舞台呈現應該是音樂的自然結果。

「他會花上一整天寶貴的排練時間，只為了決定用一條正確的手帕或一把正確的陽傘。當然啦，事過境遷之後，這些聽來的都是枝微末節，也的確是枝微末節。但是在當時，你被覺得那件事舉足輕重，非同小可。當時我完全無法瞭解為什麼一個絕頂聰明的人，會對一些無關緊要的事如此迂腐。幾年之後，當我和他合作了最後一部歌劇之後，一位認識維斯康提家族超過四十年的朋友對我說，維斯康提對她母親的愛意近乎病態，所以他總是把那些與母親相關的事物帶進他的製作之中。我想這解釋了手帕、陽傘，與帽子等事。

「我大費周章地述說這些小事情，是因為或許這些枝微末節反而更能讓我們清楚看到維斯康提

做為一個導演的獨創性；他幫助一位藝術家（我特別指我自己）形成自己的想法，思考自己在舞台上如何行動，才能在這個特定的情境中與其他相關的人配合。簡言之，就是如何以聲音演戲。我用『附屬』這個字並不是沒有道理的。當你在處理與人類相關的事物時，視覺層面具有無與倫比的重要性，但是如果僅有視覺層面，要不了多久便會變得多餘而無意義。維斯康提很清楚且相信這一點。這是他偉大的地方。我也曾經與其他導演合作，他們也都各有優秀之處。柴弗雷利時常有一些有創意的好想法；還有米諾提斯，我特別欣賞他（Minotis）導演的《米蒂亞》。不過不管想法再好，如果無法好好演出的話，也是沒有用的。換句話說，一切都要看你怎麼落實，有些歌者過份講究地模仿某個成功的演出，結果反而化虎不成反類犬。

「我再說一件事就好。我非常反對《茶花女》或其他歌劇專屬某位製作者的習慣說法。它不屬於我。你可以評論卡拉絲演唱的《茶花女》。就算世界上有五十位維斯康提與五十位卡拉絲，《茶花女》還是威爾第的，也可以說是劇作家皮亞韋（Piave）的。我們絕不應忘記我們是詮釋者，我們的責任在於以尊重的態度為作曲家與藝術服務。如果我們得削足適履，那就真的完了。我所說的這一切，並不是要貶抑製作人的貢獻，尤其是維斯康提。相反地，就他的表現手法來看，他是一位偉大的藝術家。不過老天啊，我們還是讓事物維持邏輯順序吧！」

卡拉絲完全批評過維斯康提個人。儘管關於她對維斯康提的愛與奉獻的種種說法甚囂塵上，有些甚至由他親口說出，但是她對此從未表態。我嘗試著把話題帶到維斯康提個人，她若無其事

但堅定地說：「我沒時間花功夫在他身上。不管怎麼說，光是要談論這件事，我都覺得非常荒謬。」她非常輕蔑地說道。「如果你要我回答，那就是一個大大的『不』字。我沒有更好的答案。你要記住，我從不把人生當成一場戲。我不會將我與其他人的行為加以戲劇化。合乎禮一直是我的生活基本原則，而我從不曾做出愚蠢小女孩的行為，做了傻事，還以為自己很羅曼蒂克。」

無疑地，卡拉絲指的是所謂的史卡拉畢菲餐廳的那一幕，她顯然對這件事很不高興，還覺得連否認它都很丟臉。但卡拉絲也說她並非因為他是同性戀而不喜歡他：「那個年代世人對於這一類的事仍然相當無知，也充滿了許多偽善之舉。如果你不喜歡一個人，那麼他同性戀的性向可能會是一項噁心且不可原諒的罪。但相反地，如果你喜歡這個人，那麼你可能會覺得他身為同性戀

是一種不幸。不過我必須說，最初維斯康提的性向讓我感到震驚，但就算他是百分之百的異性戀，短期內我對他的感覺也不會有任何不同。任何男人與女人的性向是無關緊要的，只要這不會影響到你個人；兩個男人或女人之間的愛情是一直存在世界各個角落的。就如同生命中大部分的事情，重要的是它是發生在什麼情況下，以及有什麼後果。如果說我在過去，遙遠的過去，曾經對這些事顯露出較不寬容的態度，那麼我唯一的藉口只有將之歸於少不更事了。唉，智慧與寬容必須透過學習而獲得，很少年輕人能具備這些特質。我一直對於天才導演維斯康提有著極大的仰慕之情，所以我們就言盡於此吧。」

要呈現出卡拉絲與維斯康提之間真正的私人關係，就只剩下麥內吉尼來填補空缺了。他於一九七八年自己主動提到這個話

題。他很意外這則如此離譜的八卦竟然會出現。「卡拉絲不僅沒有愛上或迷戀他，」麥內吉尼說道：「我可以斬釘截鐵地說她非常不喜歡這個人。當他們開始合作，彼此有了更進一步的認識之後，他對她的愛戀與讚賞更為強烈，但是她對他的反感則與日俱增。儘管他出身貴族且相貌不凡，但他粗俗的言談、對女人的輕蔑，還有那沒教養的舉止，都讓卡拉絲完全無法接受。他常常使用一些低俗的字眼，來描述他談話裡的各種人物。卡拉絲經常無法忍受，還告訴他如果他不停止的話，那她就要吐了。維斯康提的理由是人們都是笨蛋，只能理解這種語言。她確實欣賞他的藝術天賦，而且她覺得如果和他一起合作，將能實踐某些理想，因此我建議由我出面（而不是她）和維斯康提聯繫，她同意繼續和他合作。」

麥內吉尼說得很自信：「所以卡拉絲是不可能愛上這個男人的。她欣賞他的藝術天賦，不過這完全是另外一回事。只要他們在劇院內繼續合作，而她能從他的才華裡得到啟發，她甚至準備超然地對他表示出好感。只要是與她的藝術相關的事，她就會儘可能從任何人身上挖掘。她願意當一塊『海綿』—— 這是她說的，不是我。我猜想這就是為什麼有些人會說她愛上他。儘管如此，我可以明確地告訴你，如果維斯康提不是一位才華洋溢的導演，那麼卡拉絲絕不會樂於與他為伍。」

「卡拉絲只仰賴她的直覺，只要某個人具有某種會困擾她的特質，她便覺得自己不可能與此人相處。她對於維斯康提的反感與日俱增。她不希望他出現在她身邊，就好像她的氣息與呼吸都會妨礙到她似的。卡拉絲對我說：『如果維斯康提膽敢把任何一個粗俗的字眼用在我身上的話，我就一巴掌打爛他的嘴，讓他滿地找

牙。』卡拉絲很敬業，因此他們一起工作的時候倒也相處融洽。不過只要一結束在劇院裡的工作，她絕對不想在其他時間見到他。她不願邀請他來到家裡。我們一起和他出去吃過幾次飯，不過只去過他位於羅馬的家中一次。」

光憑這一點，就讓維斯康提說卡拉絲跑著追他到史卡拉畢菲的故事顯得相當荒謬。而且就算卡拉絲想去，她也沒時間到餐廳去，中場休息時，她要換裝、化妝，準備最後一幕。儘管餐廳位於同一幢建築物內，走出劇院也需要時間，還要原路回到她的更衣室內準備上台。」

麥內吉尼無法理解維斯康提捏造一則故事的用意何在：「或許是維斯康提在卡拉絲與帕索里尼合作電影《米蒂亞》之後，非常憤怒。他的妒意無可遏抑，因為他自認沒有人比他更『適合』卡拉絲。」

從另外一方面來看，維斯康提顯然從一開始便迷戀卡拉絲。他經常寫信給她，但是她從未回信，之後他便將信件寄給麥內吉尼，而接聽他無數電話的也是麥內吉尼。維斯康提對卡拉絲的迷戀無以復加，寫信給麥內吉尼說，如果他們願意雇用他為園丁的話，那他將會是世界上最快樂的人；如此一來他便可以在卡拉絲身邊每天聽他唱歌。

麥內吉尼還說：「一九五五年，卡拉絲與維斯康提合作的第一季之後，經過十八個月，直到《安娜‧波列那》的排練開始，我們才再次看到他。維斯康提在這段期間一直寫信給我們，抱怨他很想念我們，而我們也應該會想念他，他寫道：『這一定是命運——宿命！』他說的沒錯，其實卡拉絲自己也費盡力氣地逃開他。」

CHAPTER 11
醜聞

希臘的藝術經紀人長久以來一直嘗試邀請卡拉絲參加雅典音樂節（Athens Festival）。她非常願意為她的同胞演唱，但是無數的戲約使得她到目前為止都無法成行。一九五七年二月在柯芬園演唱《諾瑪》時，她再度被詢問，於是她決定放棄唯一的假期，在八月初到雅典舉行兩場演唱會。這代表了回到祖先的土地演出，她渴望能成功，讓她的同胞看到她在外並非浪得虛名。秋末時分，合約寫好要請她簽字，她馬上表示希望將演出酬勞捐出，用以推廣音樂節。令人訝異的是，主辦者斷然拒絕了她的好意。他們趾高氣昂地說雅典音樂節不需要她的補助或施捨。卡拉絲的善意之舉遭到無來由的拒絕，傷了她的心。然而卡拉絲立即反擊，要求與她在美國演出的最高酬勞等同的價碼。受到驚嚇

的主辦者銳氣大挫，也不敢再多說什麼。

她的道路上還有更多阻礙。一完成兩部浦契尼歌劇的錄音，準備出發至雅典時，就累得病倒了。醫生要她在幾週之內完全靜養，而雅典燠熱而多風的天氣，一如往常地影響了卡拉絲的聲音。她在排練時感到自己的聲音不聽使喚，便要求找一位替代人選，但這個提議卻不被接受。但「如果我的身體狀況不佳，」卡拉絲表示：「我不會為了拿到酬勞而出現在觀眾面前。這樣做是不誠實的。」因此她取消了第一場音樂會。

但主辦單位非常不智地在開演前一小時，才宣佈音樂會取消，因此加深了觀眾對卡拉絲的不滿。媒體開始大幅披露主辦單位對於她要求天價的不實抱怨，以及她與母親和姊姊的惡劣關係。問題也很快地被泛政治化，反對聲浪斷然指責卡拉曼里斯（Karamanlis）政府同

意卡拉絲的天價酬勞，是浪費納稅人的錢。沒有人提到她最初提議無酬演出。

八月五日，卡拉絲穿著華麗，配戴著極有品味的燦爛珠寶，面對著充滿敵意的觀眾。當開場樂曲奏完後，她正要演唱第一首詠嘆調〈神啊，請賜和平〉（Pace, mio Dio，出自《命運之力》）時，觀眾席傳來「可恥」的倒采聲。但當卡拉絲演唱後，所有的懷疑與怨恨都煙消雲散，她的藝術推翻了關於她的一切偏見。

她的老師希達歌坐在靠近舞台的地方，當她鍾愛的學生，那個「胖胖的，總是緊張地啃著手指甲等待試唱的女孩」開始演唱時，她不禁流下淚來。卡拉絲演唱的曲目相當吃重且風格多樣，包括了選自《命運之力》、《遊唱詩人》、《拉美默的露琪亞》與《崔斯坦與伊索德》詠嘆調，以及出自陶瑪（Thomas）的《哈姆雷

卡拉絲在希羅德·阿提庫斯音樂會
排練休息時間，與她的老師希達歌
有說有笑。

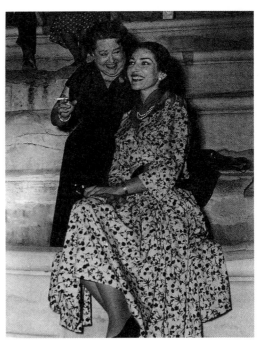

特》（Hamlet）中，奧菲莉
亞（Ophelia）的瘋狂場
景。音樂會結束時，掌聲如
雷，響徹雅典城夜空，離露
天劇場幾哩之外都能聽見。

卡拉絲知道她以自己的
藝術打贏了這一仗。接下來
她便被所有渴望向她致意的
人所包圍。音樂節的主辦單
位也為了沒有早一點請她回來
（現在他們將之視為歷史性事件）
而向她道歉。

回到米蘭時，原已精疲力盡
的她，聲音狀況更因在雅典期間
承受的可怕情緒壓力而惡化。卡
拉絲不顧醫生的囑咐以及丈夫的
建議，還是在一星期後隨著史卡
拉歌劇公司參加愛丁堡音樂節，
演出四場《夢遊女》。

孟提（Nicola Monti）和札卡
利亞與卡拉絲搭檔演出《夢遊
女》，而指揮則是沃托。於國王劇
場（King's Theater）上演的首場
演出中，卡拉絲的聲音狀況相當
差，而舞台燈光又運作不佳，幾
乎毀了整個演出。第二場演出情
況大有改善，但是第三場時，她
身體非常不舒服，以至於幾乎都
以過人的戲劇力量來撐完全場。
但劇院在未經卡拉絲同意，就宣

布第五場由她繼續演出。她的醫生曾勸告她立刻退出，但卡拉絲奮起全力，完成了她同意的第四場演出，這也是最爲成功的一場。她活生生變成了阿米娜，而卡拉絲毫無異議獲選爲「藝術節之星」。

羅森塔（Harold Rosenthal，《歌劇》，一九五七年十月）寫道，卡拉絲在最後一場演出中：

聲音狀況絕佳。整晚都能明顯感受到她爲角色注入的音樂性、智慧與力量；就戲劇性來說，她的詮釋也是了不起的成功。在本質上卡拉絲小姐是個求好心切的人，儘管阿米娜（Amina）是位吉賽兒式（Giselle-like）的人物，這位女高音還是能夠透過她的人格，讓我們相信她所創造出來的角色。

讓她不言放棄地繼續演出，不僅是她的合約義務，也因爲她覺得自己對觀衆有責任，但她無法演唱額外的第五場演出，於是她離開愛丁堡，回到家中。但媒體卻斷然將她離開音樂節描述爲另一則出走事件。而史卡拉劇院也竟然沒有爲她解釋。

她抵達米蘭時，全義大利以及歐洲大部分地區都已經知道卡拉絲讓她賴以成名的劇院失望——這不論在任何情形之下都是罪無可赦。她對這些指控十分震驚，但她相信史卡拉劇院的行政部門會在適當時機向媒體澄清，所以她沒有對外發言，當時她的身體狀況也非常差，儘管在當時看來合情合理，情況卻開始對她不利。

後來直到一九五九年她與史卡拉劇院撕破臉之後，才對《生活》（Life）雜誌談到這個事件。卡拉絲表示，「我與史卡拉劇院簽約演唱四場《夢遊女》。我在大都會的首次演出，以及在我面前史卡拉劇院的繁重戲約等等，已經開始讓我感受到工作過度的壓力。合理的作法是減少演出數

量，我不是指那些已經同意的演出，而是指新的邀約。雅典的音樂會是特別的例子。他們已經邀請我好幾次，而且我非常希望在希臘演唱。如果我再度拒絕，就還得等上一年，直到下一次的音樂節。好吧，我的確去了，也試著表現良好，儘管我的同胞決心以各種方式抵制我。

「讓我們回過頭來談愛丁堡音樂節。那年八月我已經覺得精疲力盡，而我的米蘭醫生也說：『卡拉絲由於過度工作與疲勞，有相當嚴重之精神衰弱症狀。她需要爲期至少三十天的完全靜養。』但史卡拉劇院的主任秘書歐達尼根本聽不進去。他說如果我不去，那麼整個史卡拉劇院都不用去了。無論如何，史卡拉劇院顯然相信我可以上演奇蹟。但歐達尼的一句感人的話：『卡拉絲，史卡拉劇院將會爲了妳的工作與犧牲而永遠地感激妳，特別是這次。』我當時不知道這個『永遠地感激』如此短暫。

「當愛丁堡音樂節的藝術總監彭松比（Robert Ponsonby）知道我何時離開之後，他問我怎能在還有第五場演出要唱的情形下，做出這麼可怕的事情。我就把我與史卡拉劇院的合約拿給他看，他啞口無言，接著他便衝去找歐達尼，憤怒地要求他馬上提出解釋。然後歐達尼便來求我：『卡拉絲，妳一定要救救史卡拉。』我當時的狀況誰也救不了，我已經心力交瘁。當然他只是求我幫忙，並非因爲我有任何義務。我應該沒有對不起任何人。當天下午我離開了愛丁堡，市長普羅弗斯特爵爺（Lord Provost of Edinburgh）與夫人還到我下蹋的飯店與我道別，這不是某人因違反合約而逃離該國會發生的事吧。」

在這樣的心境下，加上身體筋疲力竭，卡拉絲在威尼斯出席了一個派對，雖然在她自己眼裡

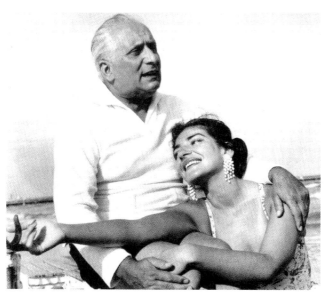

卡拉絲和麥內吉尼在
威尼斯度假（EMI提
供）。

法多做揣測，更
讓卡拉絲完全沒
有解釋的餘地。

　　威尼斯的節
慶過後，麥內吉
尼夫婦回到位於
米蘭的家中。卡
拉絲的消沈與疲憊完全沒有治
癒，醫師會診，經過數次檢查之
後，診斷為重度精力耗弱。醫生
的意見再度證實卡拉絲的確病
了，而且一定要休養才行。然
而，對卡拉絲來說，事情並沒有
那麼簡單：她在舊金山受到熱烈
的期待，三個星期之後她將要演
唱《拉美默的露琪亞》與《馬克
白》。

　　儘管依卡拉絲的個性她不會
迴避責任或挑戰，但她在雅典與
愛丁堡的遭遇多少動搖了她的自

看來是放鬆自己，但後來卻造成
了嚴重的後果。她相信在她投入
後面的工作之前，放縱自己一下
是有益無害的。但是事情通常沒
有那麼順利，媒體與攝影記者很
快地也聚集到威尼斯（一年一度
的影展也正同時舉行），他們看到
卡拉絲容光煥發的模樣，還愉快
地在舞會中跳舞，根本不相信不
久前這女人因為健康不佳而離開
愛丁堡音樂節的，再加上有心人
士的渲染和加油添醋，整件事情
變成一件大規模的醜聞，大眾無

信，也讓她不禁對自己的前景產生疑問。她決定以後不再如此頻繁地演唱，要給自己多一點時間休息，享受劇院以外的生活。卡拉絲在先前身體不適時，就已經打電報通知舊金山歌劇院的主任經理阿德勒（Kurt Herbert Adler），向他說明的健康狀況，並建議他準備好替代的人選，以備萬一。但再度會診後，醫生認為卡拉絲的體力不能夠出門遠行。於是在舊金山歌劇院開演的兩週前，卡拉絲只好向舊金山歌劇院請求延後，並提議改在該季的第二個月演出。阿德勒在報上讀到卡拉絲由於健康不佳而離開了愛丁堡音樂節，但卻能夠在派對上玩樂，因此非常懷疑，對卡拉絲說：「要就依約前來，否則就不用來了」。

「阿德勒似乎認為，我在冷落了愛丁堡之後，現在要來怠慢舊金山。如果史卡拉劇院可以出面澄清我不能演唱第五場《夢遊女》

的真正原因，阿德勒便會相信我，而且我想他也會接受我延後演出的要求。」卡拉絲說道。一九七七年我與她談到這個事件，暗示她雖然愛丁堡事件對她並不公平，但也許她真的把阿德勒逼得太甚了，讓他幾乎別無選擇。因為當時她能在米蘭錄音，卻不能在兩個星期後到舊金山去。

卡拉絲答道：「我當時面臨兩難，心力交瘁，醫生說我不應該遠行，而群眾又對我充滿敵意，如果我再取消錄音，事情只會變得更糟。錄音只需要一星期，地點又在米蘭，我不必遠行。我真正做錯的是到威尼斯參加那個該死的宴會，但是請你記得，我沒有取消舊金山的演出。我只是要求將演出壓後兩個星期，好讓我能夠恢復健康。當時我仰賴我的丈夫保護我，但他顯然不是一位好經紀人。我不是要為我做錯的事情找藉口，但是我也不想成為代罪羔羊。我一直試

著以負責任的態度來處理任何狀
況。」

可是在這種情況下，阿德勒
是有理由不相信卡拉絲的，就算
延後，誰能向他保證卡拉絲會如
期到舊金山來演唱？阿德勒不但
取消卡拉絲的合約，還將違約案
提交美國音樂家工會（AGMA，
American Guild of Musical
Artists）的董事會。權力強大的
工會的不利判決可以讓音樂家停
職，無法在美國境內演出。

在這個多事之秋，卡拉絲也
一直嘗試在媒體上針對她離開愛
丁堡音樂節的那些不實指控做回
應，以洗清污名。她離開愛丁堡
前還打電話給在米蘭的吉里蓋
利，要求他澄清真相，但他什麼
也沒做。媒體繼續詆毀她，而卡
拉絲也無法聯絡上吉里蓋利。顯
然吉里蓋利在躲她，希望時間能
夠沖淡這件醜聞。

麥內吉尼後來披露，卡拉絲
這段期間沒有精神崩潰真是奇

蹟。「在愛丁堡之後，」卡拉絲
述說：「我對史卡拉的作法感到
非常氣憤，期待吉里蓋利為我洗
清污名。我有權如此要求，因為
我已經在史卡拉度過光榮的六
年，我努力工作，什麼都唱。每
一年吉里蓋利都會送我一件禮
物：一座銀盃、一面銀鏡、燭
台、衣服以及一大堆的甜言蜜語
與讚美之辭，但現在他卻不願意
就愛丁堡一事為我辯護。七個星
期之後我們終於見到他，他也表
示我的要求很合理，但他還是沒
有為我辯護，而且處處逃避。」
後來經過一番協調，大家認為卡
拉絲至少應該先主動道出真相，
她做了，但史卡拉劇院方面還是
沒有任何說法。

十一月五日，麥內吉尼夫婦
抵達了紐約，卡拉絲於此地為控告
巴葛羅齊案出庭應訊。十二天之
後，這個案件達成庭外和解。卡拉
絲當時正在達拉斯，為了新成立的
達拉斯歌劇院開幕首演進行排練。

一九五七年，
卡拉絲從芝加
哥抵達紐約
（EMI提供）。

凱利甚至讓她演唱《霍夫曼的故事》
（*Tales of Hoffmann*）裡面的三位女
主角，「親愛的，那你會給我三份
酬勞嗎？」卡拉絲開玩笑回答。卡
拉絲非常高興能在達拉斯演唱，她
又回復最佳狀況。而打著「到達拉
斯聽卡拉絲」（Dallas for Callas）
的標語，達拉斯給予她如恭迎皇后
般的待遇。

　　儘管達拉斯音樂會的成功讓
卡拉絲的精神大為振奮，不過當

她回到米蘭，發現與史卡拉劇院
的關係仍然相當低迷時，自信心
多少受到了打擊。吉里蓋利老早
就知道愛丁堡事件錯在何方，也
已經同意卡拉絲自己向《今日》
解釋清楚，但仍然繼續疏遠她。
吉里蓋利一直保持緘默，人們自
然相信他們這位陰晴不定的首席
女伶的確是從音樂節出走，那不
僅讓史卡拉劇院失望，也讓自己
蒙羞。

這就是卡拉絲開始排練史卡拉劇院一九五七到一九五八年演出季開幕戲《假面舞會》時，米蘭的整體氣氛——對她懷著某種程度的敵意。她才剛從心力交瘁中恢復過來，但劇院裡以及群眾間的緊張氣氛開始讓她心神不寧，因而在排練期間變得緊張而易怒。惡性循環下，更強化了早已流傳的謠言，說她的聲音已經開始衰退。

不過在首演時，所有的緊張與憎恨全都消失無蹤，這場演出被高捧爲最刺激的威爾第歌劇演出之一。她的扮相豔驚全場（她絕妙的服裝是貝諾瓦所設計，由巴黎克莉斯汀·迪奧（Christian Dior）工作室剪裁與縫製），演唱完美，表現出充滿強烈熱情的貞潔之愛及動人的脆弱。

衛爾斯（Ernest Weerth，《歌劇新聞》，一九五八年一月）寫道：

當瑪莉亞·卡拉絲出場時，

如往常一般穿著優雅，我們瞭解到她已經在阿梅麗亞身上注入她的特質。她的聲音絕佳，演唱出色。卡拉絲從來不會單調乏味。她的個性無疑是當今歌劇舞台，最讓人印象深刻之處。

一如往昔，擠滿五場演出的米蘭觀眾給予她熱情的掌聲。葛瓦策尼也相當興奮，讚美道：「卡拉絲的內在火焰生成了她對歌劇內文字的獨特感覺，音樂完全從文字中活了過來。」

完成了她的演出之後，卡拉絲與丈夫在米蘭家中度過了一個平靜的聖誕節。如今她與群眾之間的誤會大部分也都化解了，她感到放鬆，也相當高興。她希望她在《今日》的文章發表後，一切能夠雨過天晴，而她與史卡拉劇院的關係也可以重新熱絡起來。但壓根兒沒想到這只不過暴風雨前的寧靜而已。

CHAPTER 12
更多的醜聞

　　在家中度過了第一個雖短暫但極爲愉快聖誕節之後，麥內吉尼夫婦在十二月二十七日離開米蘭，前往引頸期盼卡拉絲到來的羅馬；她將於格隆齊總統以及其他顯要面前，以《諾瑪》揭開此一演出季的序幕。

　　卡拉絲在羅馬演唱《諾瑪》迄今已五年，但是十二月二十九日的第一次排練進展並不順利，原因在於劇院沒有開啓任何暖氣

設備，導致參與演出的人員感冒。在排練之前身體狀況不錯的卡拉絲，喉嚨也因此感到輕微不適，不過經過細心照料後，除夕著裝排練時，已無大礙。

　　除夕的晚上，她成功地在義大利電視台實況轉播下，演唱了〈聖潔的女神〉，也在一家夜總會歡慶新年。但第二天，也就是演出的前一天早晨她醒來時，發現自己幾乎要失聲了。在告知劇院

後，羅馬歌劇院的藝術總監桑保利（Sanpaoli）就連找一位預備人選以備萬一也不願意。他說：「絕不可能，這可不是普通的演出。這是特別的節慶演出，觀眾付錢就是要聽卡拉絲。義大利總統伉儷都會到場。」經過緊急治療，卡拉絲的狀況大為好轉。演出前一小時，她的醫生認為她的狀況令人滿意。也許她並不處於最佳狀況，但是她有自信能完成任務。

劇院裡高朋滿座，卡拉絲小心翼翼地演唱她在第一幕中的重要場景，：在一開始的宣敘調裡具威脅意味的句子雖稱不上慷慨激昂，也相當具有表現力。在接下來的詠歎調裡，她的聲音開始有些不穩，使得高音表現不佳。不久，她的低音也受到影響，她的演唱完全稱不上精彩，事實上只能說是差強人意。觀眾的掌聲不冷不熱，但當她唱這一景結束的跑馬歌在最後一個音幾乎破音

時，觀眾的不滿開始從頂層樓座表現出來。鼓譟中有人喊出：「你為什麼不回米蘭去？我們可是花了幾萬里拉來聽你演唱的！」

卡拉絲回到化妝間後，發現自己完全失聲，連說話都有困難，之後無法繼續演出。由於劇院從未考慮替代演出人選，他們也無法在這麼短的時間內找到另一位女高音來解決危機。經過了一個小時的漫長中場休息，觀眾被告知演出被迫取消，但沒有人現身向苦等許久的觀眾們提出任何解釋。觀眾於是向卡拉絲示威抗議，指責她自私，說她因為掌聲不夠熱烈，因此一怒之下一走了之。「這裡是羅馬，不是米蘭，也不是愛丁堡！」經過許多的憤怒咆哮與噓聲之後，群眾聚集在舞台後門外面，就像是要對一位膽敢侮辱羅馬人及他們總統的女子處以私刑一樣。麥內吉尼最後是帶著卡拉絲由地下通道，從劇院回到了她們下榻的飯店。

示威民眾也轉移到飯店，偏激份子站在她房間的窗戶下，整夜不斷地咒罵羞辱。

接著義大利媒體（不久之後國際媒體也加入戰場）將整件事炒作成一件大型國際醜聞，將錯都怪到卡拉絲身上。他們捏造了各種故事來搧風點火，基本上意指她並沒有失去聲音，只是因為掌聲不夠熱烈而離去。另一個版本則說她的確失聲了，原因是她不負責任地在許多通宵宴會狂歡，慶祝新年。

媒體繼續攻擊了數日，而在義大利國會她則被冠上嚴重侮辱元首的罪名。除此之外，羅馬的行政首長還取消她剩下的三場《諾瑪》演出，同時禁止她進入劇院。兩天之後，原先聲稱沒有替代人選的羅馬歌劇院，推出了另一場《諾瑪》的節慶演出。卡拉絲的聲音在一星期後復原，卻不能演出剩下兩場排定的演出，她控告歌劇院，要求歌劇院支付她

應得的酬勞。歌劇院立即以卡拉絲無故離去為由反控她，求償一萬三千美金。

羅馬高等法院在十四年後才達成最後判決，媒體幾乎都沒有提到這項判決。當時她已經從舞台引退六年，大眾也不再關心她到底有沒有罪。這件醜聞發生時，卡拉絲提出醫療報告來證明她的疾病，而且在向格隆齊總統致歉後，便認為沒有必要做進一步的說明。然而多年以後，在一篇哈里斯的訪談中（《觀察家》，一九七○年），她說到了這次事件：

有些人說我退出演藝圈是因為觀眾當中有部分人士非常無禮。只要是認識我的人都知道這是胡說八道。噓聲或喊叫聲並不會讓我害怕，因為我也完全明瞭捧場客的敵意。他們只會讓我愈挫愈勇，讓我想要唱得比以前更好，好讓她們把無禮吞回喉嚨裡去。我比其他人更想演唱，更想

完成這次演出，但是在羅馬的那天晚上，我無法演唱。許多歌者都曾經罹患感冒，也有不少人遭到換角，甚至是在演出中間，這是經常發生的事。歌劇院要不就要準備好替代人選，要不就得負起所有的責任。羅馬歌劇院卻兩樣都沒做。

「有一段時間，」卡拉絲後來告訴我：「我非常不快樂，而且因為這種不仁慈與不公平而受到創傷——在報紙裡我所讀到的只有侮辱而已。最後我的確要回了公道，也洗刷了污名。」

讓我們回到醜聞發生的動盪日子。由於被禁止演唱，卡拉絲沒有理由留在羅馬。她沒想到在愛丁堡之後，自己會在羅馬被捲入另一起如此不幸的醜聞之中。接下來除了春季將在史卡拉劇院演出之外，她在義大利沒有其他的戲約。但她回到米蘭以後，史卡拉劇院仍舊不聞不問，顯然吉里蓋利與卡拉絲仍無共識。

羅馬事件的不公讓她很傷心，她無法理解自己為何會陷入這一團混亂之中。除此之外，即將宣判的AGMA（美國音樂家公會）裁決也成為她揮之不去的陰影，如果判決對她不利，那麼她當然就不能在美國演唱了。賓格曾經警告過她：「如果AGMA終止妳的會員資格，或者在某段期間內禁止妳演出，那麼妳大概就不可能在大都會亮相了。我不需要告訴妳，這麼一來會對一切造成多大的困擾，不只是我們整個劇目安排，對我個人也是如此。我一直期待妳歸隊，我希望妳再度成功，如此妳便終於能夠奠定根基。」

一月二十六日，AGMA的委員會在進行調查同時，也聆聽了阿德勒與卡拉絲雙方面的證辭。她在由二十人組成的陪審團面前，為自己辯護了將近三小時。委員會做出決議，儘管她有違約之實，但考量她健康狀況不佳

卡拉絲出現在巴黎銀塔餐廳（la Tour d'argent）的著名酒窖之中。

（有合法的醫生證明），以及合宜的行為之下，判決她勝訴。

大都會歌劇院的《茶花女》首演之夜她的聲音傑出，讓她得以在甚表欣賞的觀眾面前呈現一位無與倫比的薇奧麗塔。許多人甚至覺得他們像第一次聆聽這個熟悉的角色。演出結束後的掌聲長達半小時，卡拉絲出場謝幕十次。接下來的《拉美默的露琪亞》也同樣獲得成功；這一次，觀眾也深受感動。高羅定在《星期六評論》（Saturday Review）中總結了這兩場演出，說她的薇奧麗塔「吸引所有認為歌劇不該只是穿戲服的

音樂會者的目光」，至於《露琪亞》他則認為：

她演唱董尼才悌的音樂時，對音樂的意義有深刻的理解，這種理解通常只能在蕭邦夜曲的最佳詮釋者身上看到。

《時代》雜誌則如此評論她在《茶花女》中的演出：

中低音域溫暖而乾淨，高音域則有稜角而不穩定。但是她在薇奧麗塔這個角色中注入熱力、

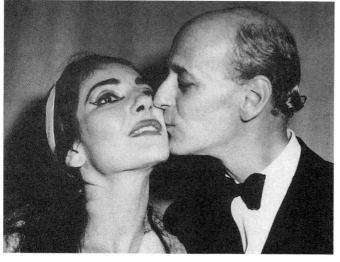

魯道夫‧賓格在大都會歌劇院《茶花女》演出之後，歡迎他傑出的薇奧麗塔，一九五八年。

略帶蒼白的歡樂，以及一種摻雜愁苦的熱情，讓角色性格閃爍不定，像是不受約束的熱病。她垂死於病榻前所呈現的無言沈痛與真誠，是再次一級的藝術家身上看不到的。

如果說紐約市在前一季對於卡拉絲還有所保留的話，如今也已消失無蹤，她完全征服了這個城市。她的感覺由她自己說得最好：「我回到美國演唱，先是到芝加哥，然後到了大都會歌劇院。當我在這兩個地方第一次上台亮相時，心裡還在想，人們看

多了那些負面報導之後會不會接受我？然而觀眾在我還沒唱半個音之前，便給了我熱烈的掌聲。掌聲均持續不歇，讓我不禁自問，我要唱得多好才能答謝他們呢？我這一生都不會忘記這些掌聲。」

停留紐約的七週期間，卡拉絲與父親時常見面，父親沒有錯過任何一場她的演出，也參加了一些她的訪問。卡羅哲洛普羅斯在前一年已經與他的妻子離婚。艾凡吉莉亞的一些希臘朋友試著讓她們母女和解，但是卡拉絲完

全不感興趣，連談都不想談。因
為艾凡吉莉亞總是無所不用其極
地向媒體靠攏，不放過任何機會
來詆毀她的女兒。身為她的母
親，她佔據了有利位置，但是就
像那些出賣自己兒女的人那樣，
她常常說得太過火，以至於讓可
信度大為降低。卡拉絲與父親則
相反，對於家庭私生活保持沈
默。在媒體刺激之下，相當保守
的喬治表示，他和女兒之間一直
保有相互的愛。因此，當父女倆
一反向來的低調態度，同時出現
在賈德納（Hy Dardner）的電視
訪談節目時，引起了美國觀眾的
高度關切。賈德納曾寫過他與卡
拉絲第一次在哈利・塞爾（Harry
Sell）所舉辦的午餐會上見面時，
與她的對話：妳看起來是一位非
常可愛的女人。為什麼許多人，
包括我自己，都受到媒體影響，
而相信那些關於妳的難堪報導？
難道你不認為有必要請一個人幫
妳做公關？

「我看不出我有任何理由要請
人幫我辯護。我是一位藝術家。
我有什麼話要說，都用唱的。希
臘人只要認定是正確而公平的
事，絕不會停止戰鬥。」

在卡拉絲離開紐約之前，簽
下了一紙合約，下一季將於大都
會歌劇院演出《馬克白》、《茶花
女》以及《托絲卡》。《馬克白》
將會是新的製作。她也同意參加
巡迴演出，儘管賓格後來說她算
是勉強答應。

特別是在美國，卡拉絲的成
功演出，使她的公眾形象開始與
她正的自我相吻合，對於減輕她
最近的風風雨雨中難以忍受的沮
喪相當有幫助。除此之外，在她
離開義大利期間，她對愛丁堡事
件的解釋也已經在米蘭刊出。藉
此之助，她希望回家時迎接她的
是善意的氣氛。她的樂觀幾乎立
刻就被粉碎了。有一大群米蘭群
眾對她的態度極不友善，幾成恨
意。而且吉里蓋利完全和她避不

203

見面，有一次在畢菲餐廳爲了不和她打招呼，竟然公然忽視她的存在而走出餐廳，從此之後她們的友誼決裂，儘管沒有影響她在史卡拉劇院排定的近期演出。

第一場《安娜·波列那》演出當晚，史卡拉劇院外廣場上擠滿了人，大多數都是吵鬧的抗議者，甚至需要武裝警察在劇院外、甚至是後台維持秩序。劇院裡坐滿了人，但是前兩景，觀眾對卡拉絲反應冰冷，就像她不存在一樣，相反地，他們對於其他的演出者都熱情地鼓掌。

然而到了第一幕的終曲第三景，當國王誤控王妃通姦（在歌劇中安娜的清白無庸置疑），並且下令逮捕她時，被誣告的王妃卡拉絲下定決心要贏得眞實生活中的審判。當兩名衛士得到國王的命令上前捉住她時，卡拉絲將他們推開，衝到腳燈之前，正對著觀眾唱出她的台詞：「法官？安娜的法官呢？法官？……啊！如

果控告我的人就是我的法官，那麼我的命運已決⋯⋯，但我死後將會受到辯護，將會得到赦免。」觀眾一時呆住了，然後開始瘋狂鼓掌。卡拉絲仍然是她們的女王。她繼續唱下去，給了安娜她歌者生涯中最令人興奮、最爲感人的一次角色刻畫。「其中有一種純粹董尼才悌式的新的哀愁，一種引人憐憫的溫柔。」執義大利樂評界牛耳的尤金尼歐·加拉如此形容這場演出。

在歌劇結束時，觀眾稱卡拉絲爲「女神」（divina），或是其他想得到的讚辭。她在劇院裡面獲得勝利並且無罪開釋的消息傳到了外面，警察現在得保護她不受到過度的喝采聲影響，她找回了正義公理。但卡拉絲與史卡拉劇院經理部門持續敵對。她雖然對群眾並沒有不滿（她覺得自己心臟夠強，可以不理會瘋子），但很快地，她清楚自己別無選擇，唯有離去一途。但她還有另外一個角色的戲約：貝里

尼《海盜》（*Il pirata*）裡的伊摩根妮（Imogene），共有五場演出，第一場是五月十九日。

彼德·德拉格茨（《音樂美國》）評論道：

這部作品非常難唱，這也是它不常被演出的原因。卡拉絲的演出只比她令人難忘的米蒂亞略遜一籌。她讓冷漠的米蘭觀眾臣服於她的腳下，在瘋狂場景之後，觀眾歇斯底里的鼓掌喝采超過二十五分鐘。

三天之後的第二場演出更為成功，卡拉絲從一開始便掌握自己的步調，賦予另一位貝里尼女主角新生命。此時卡拉絲即將離去的謠言廣為流傳。沒有人確知真正的原因；觀眾在每一場演出都為她喝采，但吉里蓋利卻對此完全沒有任何表示。五月三十一日《海盜》最後一場演出時，終於為此畫下了句點。她高超的演唱讓觀眾時而激動，時而感動。在歌劇終曲的瘋狂場景中，當伊摩根妮為了她遭到逮捕的愛人之命運而悲傷時，她唱出「看那命運的斷頭台」（Vedete il palco funesto）一句，嘴角含著苦澀的微笑，她舉起手臂，指向吉里蓋利所坐的包廂，讓眾人看到她離去的原因。

義大利文的「palco」一字也有劇院包廂的意思，而正是這位絕代首席女伶離開這坐首屈一指歌劇院舞台的方式，這座讓她獲得最大勝利的劇院，她一直深愛著的地方。演出結束時，觀眾完全明白她的訊息，給了她長達半小時的喝采聲。和著淚水與歡呼，同時夾雜著「不要離開我們，卡拉絲，留在家裡！」的呼聲。

第二天，卡拉絲向媒體宣布：「只要吉里蓋利在位一天，我便不會回到史卡拉。」而吉里蓋利的高傲心態，讓他對卡拉絲的離去只發表了一句簡短的評語：「首席女伶來來去去，唯有史卡拉屹立不搖。」

卡拉絲談到她對這間劇院的

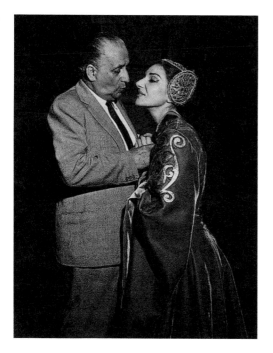

史卡拉劇院後台，在一場《海盜》演出期間，一九五八年。麥內吉尼安慰她「受迫害」的妻子。

需要對方。讓我們彼此都試著再度合作。』但他沒有。」

演出《海盜》期間，她瞭解史卡拉或是其他義大利的歌劇院都會封殺她。但大眾卻無法理解為何事情會走入這樣的死胡同，使得卡拉絲被迫離去。從某些時刻看來，這件事似乎是暫時的，事過境遷之後狀況便會好轉。然而並非如此。她不僅在未來的一年半內遠離史卡拉，不論在事業上或私生活方面，她也遇上了更險惡的暴風雨。

喜愛：「每當我走過史卡拉劇院，經過那座美妙的建築物，每當我想到這部我可以在那裡演唱的歌劇，我便感到悲傷。我希望我能回去。如果他們能向我保證在那裡大家能保持善意、有禮，願意一起討論問題、解決問題，那麼我會回去。但是只要吉里蓋利在那裡，我便不能回去。當時他本來可以對我說：『雖然我們之間曾有嫌隙，但是我們彼此都

CHAPTER 13
與大都會歌劇院交戰

　　卡拉絲先是戲劇性地離開羅馬歌劇院，不到幾個月又從史卡拉劇院出走，使得她和義大利所有國家補助劇院切斷關係——如同麥內吉尼所發現的，這是由義大利政府暗中施壓所致。當義大利媒體對這「雙重醜聞」大加撻伐時，卡拉絲轉而前往英國演出及北美洲演出。

　　卡拉絲接下來在達拉斯市立歌劇院與大都會歌劇院仍有戲

約。達拉斯市立歌劇院的第二個演出季雖然為期甚短，卻非常精彩。除了由卡拉絲擔綱的《茶花女》與《米蒂亞》本來就是歌劇公司的金字招牌之外，由極具天賦的年輕次女高音柏岡莎（Teresa Berganza）出任女主角的《在阿爾及利亞的義大利女郎》（*L' Italiana in Algeri*），也在演出戲碼之列。

　　《茶花女》由柴弗雷利以非常

一九五八年，卡拉絲在維洛納圓形劇院出席一場《杜蘭朵》演出時，受到群眾包圍。

創新的手法製作，他將整部歌劇以倒敘（flashback）的方式搬上舞台：薇奧麗塔在第一幕序曲中臥病在床，當一開始的舞會場景音樂響起時，她便搖身一變，成為一位年輕的交際花，而到了最後又回到原點。此一製作效果良好，而卡拉絲也獻給達拉斯觀眾一位獨一無二的薇奧麗塔。艾斯克（Raul Askew）在《達拉斯晨報》（*Dallas Morning News*）中如此寫道：

她是那種稀有動物，一位真正的藝術家，我們特別要強調的是一種對音樂的理解力，角色刻畫是如此地細膩，其聲音所傳達出來的震撼足以名留青史……她的薇奧麗塔是全面性的藝術成就，而非僅在於唱得出的聲音而已。

卡拉絲與男高音維克斯算是不打不相識。第一次排練是他們的初次見面，她表現得有些強勢，告訴維克斯他應該如何走位等等。然而他不領情，而且馬上回應說他已經從導演那裡獲得指導，如果她可以解釋自己要如何演這場戲，那麼她的幫助會更具

建設性。兩人誤會冰釋後，成了最好的朋友。「她是一位了不起的同事，總是能刺激你超越自我。」這是維克斯後來對她的描述。即使是在十年後，兩人已經合作多次，他仍告訴我：「你問我職業生涯獲得了什麼經驗，我最棒的經驗就是我曾經與卡拉絲同台演唱。」

這種專心付出，以及與同事和經理部門之間和諧的合作關係（這與她近期在義大利的經驗大不相同），讓卡拉絲得以進一步探索米蒂亞這個角色。在準備這幾場演出期間，她對這位不幸女人的刻畫再度增添了新的詮釋內涵，成就了符合現代觀眾要求的鮮活角色。

卡拉絲在美國第一次演出米蒂亞時，就是在達拉斯戲院，獲得無與倫比的成功。柯爾曼（Emily Coleman）在《劇場藝術》（Theatre Arts）中寫道：「在我們的經驗裡，她的聲音從未如此穩定、圓潤、更為靈活，然而又極雅致地容納在劇院框架之內。」但事實上，卡拉絲在演出不到六小時前，收到賓格發的電報，他取消了幾週後她在大都會歌劇院登台的合約，而「賓格開除卡拉絲」的消息也登上報紙頭條。

事情的經過如下：卡拉絲簽下的大都會歌劇院第三季演出的合約內容是，演出《馬克白》的新製作、《茶花女》、《托絲卡》，以及隨公司巡迴演出。她很樂意依照順序演出這些歌劇，但是賓格在她出發到紐約演唱的幾星期前，又堅持要她先演出《馬克白》，然後是《茶花女》，最後又再度演出《馬克白》。

由於演唱這兩個角色需要完全不同的聲音，卡拉絲拒絕以賓格的新順序演唱。經過一番協調均告失敗，賓格發了第三封電報，取消了她的合約。「賓格先生在今天取消我的合約。這也許會影響我的米蒂亞演出。今晚請

為我祈禱吧！」卡拉絲如此請求她的朋友們。

而賓格對媒體的陳述，則顧左右而言它，無恥地集中在卡拉絲先前與其他劇院的不合：「她以個人權益為名，興之所至地更改或取消合約，終於讓情況一發不可收拾，幾乎是每一間與她接觸過的大歌劇院都有這樣的經驗，這不過是舊戲重演。卡拉絲女士天生就與任何和她個性不合的機構無緣。」

此事與其說讓卡拉絲憤怒，不如說更讓她受傷，約五個月之後，卡拉絲說出與大都會歌劇院的爭執：

我拒絕的是先唱一場《馬克白》，接著唱兩場《茶花女》，然後再唱《馬克白》。馬克白夫人的聲音應該是沈重、厚實而有力的。這個角色以及聲音應該呈現出陰暗的氣氛。

另一方面，薇奧麗塔則是個生病的女子。我認為這個角色與其聲音應該是脆弱而纖細的。那是個高難度的角色，演唱時要表現出生病似的極弱音。要在這兩個角色之間來回轉換，等於是要完全改變聲音。

賓格要求我先是以聲音來表現重擊，然後變成愛撫，接著又變回重擊。我的聲音可不是升降自如的電梯。如果我還在職業生涯初期，我也許不得不接受，但是現在我可不願意拿我的嗓子開玩笑。這個要求實在太過份了，不論在身心方面都簡直是在找麻煩。

卡拉絲將賓格在處理藝術事務方面形容成一位軍官：「對他來說，《馬克白》、《露琪亞》、《夢遊女》、《理髮師》與《喬宮姐》全都整齊劃一地排成一列，分配在同一個詮釋領域之內。」

而麥內吉尼在背後扮演的狡猾角色也不能不提。當他的妻子愈來愈有名氣，他對金錢的興趣也與日俱增。只要麥內吉尼在這

件事情上擔任誠實而圓融的調停者，也許就能避免卡拉絲與賓格之間令人遺憾的公開對決。但相反地，麥內吉尼還暗中推了一把，不給賓格任何機會溝通，讓他取消了卡拉絲的合約。

六個月之後，會生金蛋的雞離開了麥內吉尼。不過在卡拉絲死後，他的確為她與人們的紛爭承擔了一大部分的責任，他證明她「基本上是個和平主義者，文靜的女人」。除此之外，他更急於向我訴說卡拉絲從來就不是像有些人所塑造那般，是個吝嗇、要求很多、甚至是不通情理的女人。處理所有財務的人是他。而要求天價演出酬勞的也是他，因為在他的觀念裡，既然她具有世界一流歌者的名氣，這些都是她應得的。

關於卡拉絲的所有紛爭都相當引人注目，而她為了保持她的藝術信念，有時會圓滑地忽略一些事情。她分別說過這些話：

「賓格說我很難搞。我當然很難搞，所有嚴肅、負責的藝術家都很難搞。他們必須如此。賓格不需要光拿我開刀。我也不應該為他與其他藝術家之間的問題付出代價。」

「如果我真的說了什麼話，或是做了什麼，我會負全責。我不是一位天使，也從不假裝自己是天使。這可不在我演出的角色之內。不過我也不是惡魔。我是一個女人，一個認真的藝術家，我也希望別人以此來評斷我。」

不論理由為何，大都會歌劇院是第四間將她拒於門外的重要歌劇院。兩年內她失去了維也納、羅馬，以及史卡拉。與大都會決裂之後，卡拉絲得到其他美國歌劇公司潮水般的邀約。但她只同意在紐約卡內基廳（Carnegie Hall）以音樂會形式演唱《海盜》，最主要的原因是她喜歡這部歌劇，而且曾經成功在史卡拉唱過這個作品。她也希望讓賓格看

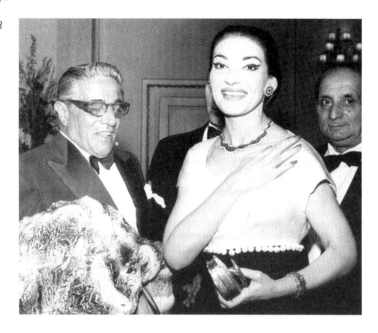

一九五九年七月，倫敦。卡拉絲和歐納西斯，以及她的丈夫麥內吉尼（EMI提供）。

到美國觀眾有多麼欣賞她。

　　一九五七年春天起，卡拉絲開始感受到前幾年極度辛苦工作所造成的壓力與疲憊，於是她決定要盡量推掉戲約。但先前簽下的合約已經來不及取消，所以她也為此付出了代價。失去大都會歌劇院對她來說打擊重大，特別是這就發生在她被迫離開史卡拉劇院的幾個月之內。她非常不快樂，二十年之後她對我說，這是她第一次開始在心裡質疑她先生

處理事情的能力與智慧。毫無疑問，麥內吉尼的所作所為都是出自真誠的，但這樣夠嗎？她擔心職業生涯就此垮台，而且她知道爬得愈高，摔得也就愈重。此外，她還發現麥內吉尼私底下挪用了一大筆她的錢，以自己的名義做投資。他們發生口角，儘管他極力辯駁，在處理她的財務方面，她已不再能夠百分之百地信任他。事實上，她祕密嘗試一些方法，讓她的演出酬勞不再直接

支付給他，或是存入他們的聯名帳戶。而出於恐懼，她試著說服自己，她對這段婚姻投入的感情並不會被最近發生的不幸破壞，並且比起從前，更公開地表現自己對丈夫的愛意。

四月，麥內吉尼夫婦在巴黎慶祝結婚十週年，神采奕奕的卡拉絲一直不停訴說她和摯愛的丈夫在一起時所感到的快樂。她過度努力地告訴世人她對丈夫的虧欠，這番表現在幾年之後也遭到誤解，認為這表示她的心裡已經有了另一個男人，而她則拼命想將這些危險的情感壓制下去。然而，在她生命的這個階段裡，迅速介入她與丈夫之間的並不是另一個男人，而是她職業生涯的問題，原因在於她這名全世界最知名的歌劇演員，竟被四間重要的歌劇院拒於門外。

透過一項互惠的交換計畫，柯芬園將推出米諾提斯為達拉斯製作的《米蒂亞》，而達拉斯市立歌劇院則得到柴弗雷利為柯芬園製作的《拉美默的露琪亞》作為回報。六月十七日，倫敦在超過九十年後，看到了第一場《米蒂亞》。這是一場劇力萬鈞的演出，卡拉絲對這位極度複雜的女主角之刻畫，結合了聲音與戲劇的演出方式，讓觀眾印象深刻，且深受感動。

《泰晤士報》（一九五九年六月十八日）的樂評寫道：

卡拉絲小姐所做的是利用聲音的抑揚頓挫。配合具意義的動作，來為角色塗上強烈的色彩。換句話說，她是一位歌劇演員，歌聲是她主要的樂器，但不是唯一的樂器。她的聲音狀況甚佳，斷句表現了每一次的情緒變化。這部歌劇的核心正是衝突、搖擺與火熱的感情，而卡拉絲小姐正是以她獨一無二的藝術手法，傳達了這種情感波動。

當時我在柯芬園劇院僻靜的一角觀看了其中一場《米蒂亞》

演出，因此得以仔細地觀察這位工作中的藝術家和女人，還有她對待同事的態度。歌劇開演之後，我看到卡拉絲輕盈的身影，她將披風拖在身後，從化妝間走出來，等候第一次的出場。她看起來很緊張，好像有些出神，隨後安靜地祈禱，忘卻了其他人的存在，以希臘正東教的方式畫了好幾個十字。這個感人的畫面使我的注意力離開了舞台，轉移到她身上，開始暗中觀察她。

「一位神秘的女子站在門外。」（Fermo una donna a vostra soglie sta）舞台上如此宣告著。卡拉絲很快地在木頭上輕輕敲了一下，以求好運，然後將她的披風拉過來蓋住臉龐，只露出塗了厚厚一圈黑色眼影的眼睛，緩緩地步上了舞台。她站在兩根大石柱間，雙眼彷彿流露出無比恨意，舉起她的手臂，如雷貫耳地唱出「我是米蒂亞」（Io Medea）。她已化身為米蒂亞，而

我彷彿在時間凝結中看到了她的變化過程。這個蛻變過程持續著，她經歷了全部的心路歷程，同時也將這個漫長角色的沈重負擔一路推向最後。

然而，我們也不該認為完全入戲的卡拉絲會無法自角色中抽離。在中場休息時，她完全回復成自己，還幫助了看起來對奈里絲這個角色感到有些困難的柯索托：「卡拉絲與她在舞台上以柔音（sotto voce）演唱排練了十五分鐘。幾分鐘之後演出開始，沒出任何差錯。我被她迷住了，一直到了米蒂亞要親手弒子的那一刻，卡拉絲揮舞著手中的刀子，臉孔因憤怒與絕望而扭曲，來到離我很近之處。然後她突然轉身，將刀子拋開。我知道她的近視很深（不戴眼鏡她看不到指揮，而且她不能戴隱形眼鏡），而且等一下她還得將刀子拿回來，我不禁開始擔心，就好像看不到的人是我一樣。就在此時米蒂亞

跑上了神殿的台階，詛咒她的敵人，就在恰當的時機拾起了刀子。」❶

在《米蒂亞》第一場演出之後，歐納西斯與他的妻子蒂娜舉辦了一場盛大的宴會，請卡拉絲擔任貴賓。

麥內吉尼夫婦第一次遇見歐納西斯夫婦是在一九五七年九月三日，艾爾莎‧馬克斯威爾於威尼斯舉辦的宴會中。一九五九年四月，這兩對夫婦於娃莉‧托斯

卡尼尼位於威尼斯的家中再度見面，當時卡拉絲是宴會的貴賓。這一次，歐納西斯夫婦特地討好麥內吉尼夫婦，邀請他們參加私人遊艇「克莉斯汀娜號」的航行。然而卡拉絲客氣地婉拒了這個邀約，並且提到了她在倫敦的《米蒂亞》演出，歐納西斯很快地回應：「我們會到場的。」他也的確到場了。捉住卡拉絲在倫敦亮相的機會，再加上他還記得巴黎音樂會不論在社交上或藝術上

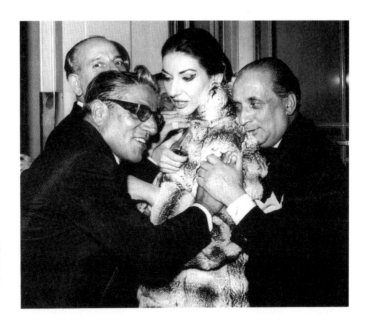

一九五九年七月，倫敦。卡拉絲和麥內吉尼參加歐納西斯舉辦的宴會（EMI提供）。

都很成功，便想要在倫敦做類似的事。

歐納西斯不僅在《米蒂亞》首演之夜邀請了三十個人參加（他在黑市出天價買到了這些門票）。還舉辦宴會，將卡拉絲奉為上賓，這個夜晚非常愉快，功勞莫過於是主人的活力與熱情款待。卡拉絲離開時，歐納西斯送她到飯店門口，再度提出一同出航的邀請。

七月時，歐納西斯夫婦再三邀請他們出航，說服麥內吉尼試著讓卡拉絲參加航行。「我們會共度一段美好的時光。邱吉爾一家，包括溫斯頓爵士本人也都會登船。」

七月二十二日，「克莉斯汀娜號」從蒙地卡羅出發，航經風平浪靜與狂暴風雨的海域，順著義大利與希臘沿海，接載貴賓，最遠到達伊斯坦堡。在這四名主角當中，還沒有人察覺迎接他們的是何等的命運。

🦋 註解

❶兩天後，我和另一位我們都認識的義大利朋友取笑卡拉絲，說她像個盲女一樣在舞台上晃來晃去，尋找她的刀子。我們花了幾分鐘，還比手劃腳模仿她的動作（對這種事她的反應很慢），她才聽懂這個笑話。在盡情地笑了一陣之後，她直起身子，轉為嚴肅地解釋：「因為我『瞎了』，所以我的聽力很好。我只要聽到刀子落地的聲音，就知道它在那裡。」

《貞女》(*La Vestale*)

斯朋悌尼作曲之三幕歌劇;法文劇本為德·茹意(Etienne de Jouy)所作。一八〇七年十二月十六日首演於巴黎歌劇院。卡拉絲最初於一九五四年在史卡拉劇院演唱五場《貞女》中的茉麗亞。

第一幕:羅馬的廣場,近維絲妲(Vesta,爐火女神)神殿。黎明。女祭司(斯蒂娜尼飾)告訴護火貞女(vestal virgin)茉麗亞(卡拉絲飾)。她被選為即將來臨的勝利慶典中,為李奇尼烏斯(Licinius)獻上英雄的花環,同時也警告她若與人產生情慾之愛將會遭到處死。

卡拉絲的回應充滿了感傷:「愛情是個怪物」(E l'amore un mostro)。在「哦,痛苦的日子,我無法控制我的情感」(Oh di funesta possa invincibil commando)中,她傳達了茉麗亞在愛情與責任之間的內心掙扎,而天平沈重地落在李奇尼烏斯那一邊。

（上）茱麗亞為李奇尼烏斯（柯瑞里飾）戴上金冠，李奇尼烏斯偷偷地說服她當晚來神殿會合，二人一同私奔。卡拉絲低語著，然而聲音迴盪著：「阻止我，哦，神啊！」（Sostenemi, o Numi!）完全傳達出她選擇愛情的決定。女祭司在茱麗亞身後，而大祭司（羅西－雷梅尼飾）則在中央。

（左）茱麗亞拒絕說出和她在一起的男人的姓名，但是承認自己的罪過；她護火貞女的飾物遭取下，而且被判決活活燒死。卡拉絲祈禱李奇尼烏斯平安無恙的「哦，神明保佑不幸的人」（O Numi tutelar degli infelici）是音色的極致展現，達到了一種既貞節又性感的平靜，恰如茱麗亞的化身。

《安德烈・謝尼葉》（Andrea Chenier）
喬大諾作曲之四幕歌劇；劇作家為易利卡（Illica）。一八九六年三月二十八日首演於史卡拉劇院。卡拉絲於一九五五年一和二月在史卡拉演唱六場瑪妲蓮娜。

《安德烈‧謝尼葉》(*Andrea Chenier*)

喬大諾作曲之四幕歌劇;劇作家為易利卡(Illica)。一八九六年三月二十八日首演於史卡拉劇院。卡拉絲於一九五五年一和二月在史卡拉演唱六場瑪妲蓮娜。

(左與下)第一幕:柯瓦尼伯爵夫人(Countess di Coigny)城堡中的跳舞廳。受邀參加舞會的詩人安得烈‧謝尼葉(德‧莫納哥飾)拒絕吟詩,伯爵夫人的女兒瑪妲蓮娜(卡拉絲飾)嘲諷地刺激他。謝尼葉隨口吟出「某日我眺望著碧藍天空」(Un di all'azzuro spazio guardai,profondo)。他將大自然的愛與美,和貧困人民的苦難加以對比,讓這首詩變成革命的宣言。謝尼葉吟完詩後告訴瑪妲蓮娜不要輕視愛情,那是天賜的贈禮。她請求他原諒,其他的賓客則感到震驚。神父(卡林(Carlin)飾),與瑪妲蓮娜的母親(阿瑪迪尼(Amadini)飾)坐在右邊。

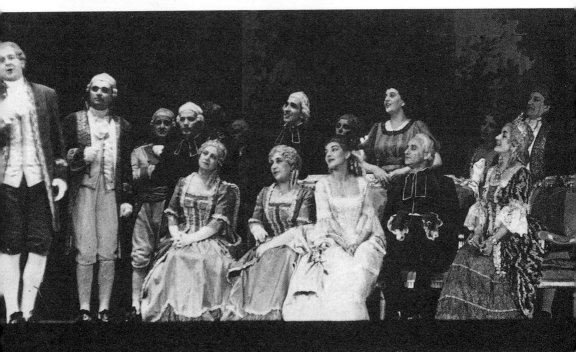

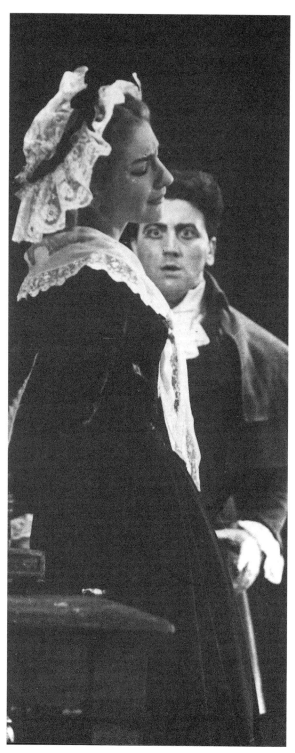

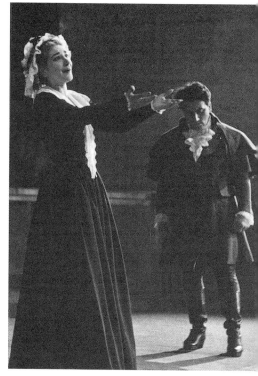

第三幕：革命法庭。瑪妲蓮娜前來拜
訪她以前的僕人——如今已成為法庭領
導人的傑哈爾（普羅蒂飾）。傑哈爾一
直偷偷暗戀她。她嚴厲斥責他的示
好，並且悲傷地憶起大革命期間她家
破人亡的情形：「母親在我的房門之
前遇害」（La mamma morta m'hanno
alla porta della stanza mia）。她對謝
尼葉的愛是讓她活下去的理由。儘管
如此，如果傑哈爾能救出因反革命行
動而遭到逮捕的謝尼葉，她願意委身
於他。傑哈爾深受感動，同意救他，
但是目前據悉有一名謝尼葉的敵人已
經準備好要審判他，而且死刑無可避
免。

透過聲音的技巧，卡拉絲在這首詠嘆
調中帶入個人特色，而後又提升為生
動的情感。

《塞維亞的理髮師》（ *Il Barbiere di Siviglia* ）

羅西尼作曲之二幕歌劇；劇作家為瑟比尼（Serbini）。一八一六年二月二十日首演於羅馬的阿根廷劇院（Teatro Argentina）。卡拉絲於一九五六年在史卡拉劇院演唱五場羅西娜。

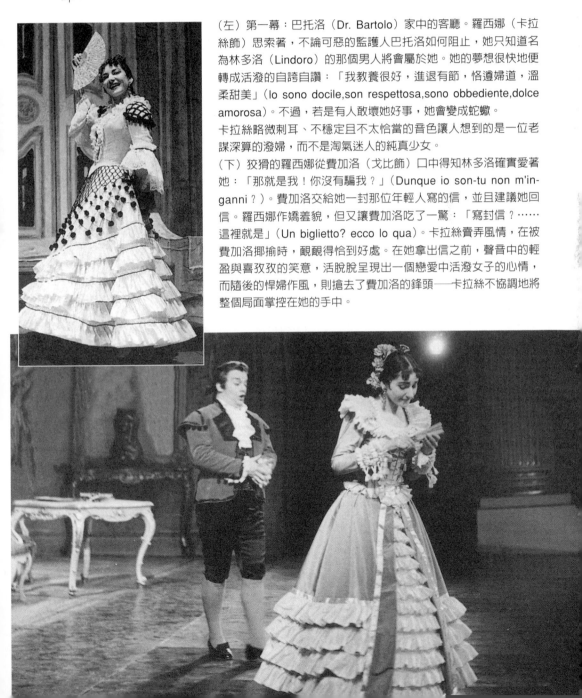

（左）第一幕：巴托洛（Dr. Bartolo）家中的客廳。羅西娜（卡拉絲飾）思索著，不論可惡的監護人巴托洛如何阻止，她只知道名為林多洛（Lindoro）的那個男人將會屬於她。她的夢想很快地便轉成活潑的自誇自讚：「我教養很好，進退有節，恪遵婦道，溫柔甜美」（Io sono docile,son respettosa,sono obbediente,dolce amorosa）。不過，若是有人敢壞她好事，她會變成蛇蠍。

卡拉絲略微刺耳、不穩定且不太恰當的音色讓人想到的是一位老謀深算的潑婦，而不是淘氣迷人的純真少女。

（下）狡猾的羅西娜從費加洛（戈比飾）口中得知林多洛確實愛著她：「那就是我！你沒有騙我？」（Dunque io son-tu non m'inganni？）。費加洛交給她一封那位年輕人寫的信，並且建議她回信。羅西娜作嬌羞貌，但又讓費加洛吃了一驚：「寫封信？……這裡就是」（Un biglietto? ecco lo qua）。卡拉絲賣弄風情，在被費加洛挪揄時，覷覷得恰到好處。在她拿出信之前，聲音中的輕盈與喜孜孜的笑意，活脫脫呈現出一個戀愛中活潑女子的心情，而隨後的悍婦作風，則搶去了費加洛的鋒頭——卡拉絲不協調地將整個局面掌控在她的手中。

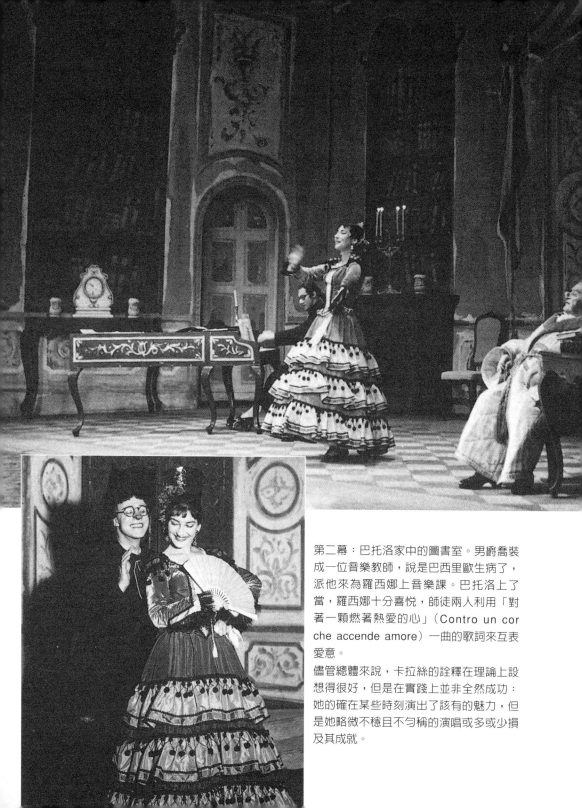

第二幕：巴托洛家中的圖書室。男爵喬裝成一位音樂教師，說是巴西里歐生病了，派他來為羅西娜上音樂課。巴托洛上了當，羅西娜十分喜悅，師徒兩人利用「對著一顆燃著熱愛的心」（Contro un cor che accende amore）一曲的歌詞來互表愛意。

儘管總體來說，卡拉絲的詮釋在理論上設想得很好，但是在實踐上並非全然成功：她的確在某些時刻演出了該有的魅力，但是她略微不穩且不勻稱的演唱或多或少損及其成就。

《米蒂亞》(*Medea*)

凱魯畢尼作曲之三幕歌劇，以拉赫納（Franz Lachner）所寫的宣敘調取代原本的說白；法文劇本為霍夫曼（Francois Benoit Hoffman）所作，義大利文劇本則為贊加利尼（Carlo Zangarini）所作。一七九七年三月十三日首演於巴黎的費都劇院（Theatre Feydeau）。

卡拉絲最初於一九五三年在佛羅倫斯演唱米蒂亞，最後一次是一九六二年於史卡拉劇院，一共演出三十一場。

第一幕：克里昂國王位於柯林斯的宮殿。蠻族柯爾奇斯（Colchian）公主米蒂亞（卡拉絲飾）前來要回她的丈夫：「我是米蒂亞」一句如雷貫耳，立刻建構出米蒂亞個性中兇殘的一面（柯芬園，一九五九年）。

第二幕：克里昂宮殿一側廳之外。米蒂亞
狡猾地請求克里昂（札卡利亞飾）允許她
和孩子住在一起——她可以忘懷傑森。克
里昂則催促她自己離去。他最後終於被打
動，允許米蒂亞可以再陪孩子一天：「行
行好，至少賜給米蒂亞一個避難所」
（Date almen per pieta un asilo a
Medea）。

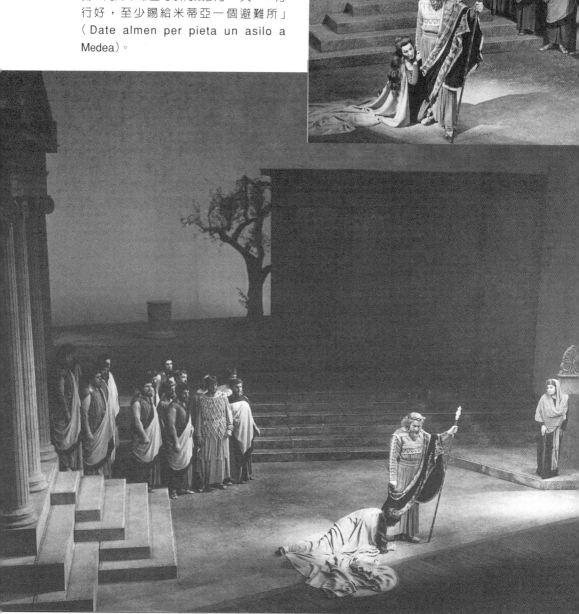

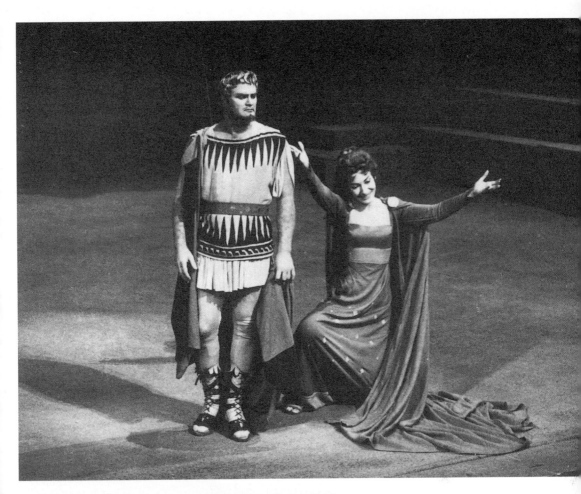

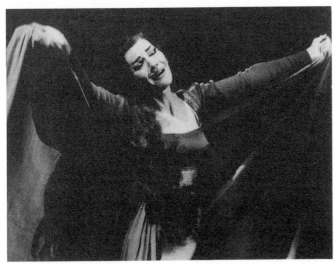

儘管傑森拒絕米蒂亞想
見孩子的請求,當她理
解到孩子對他有多麼重
要時,仍然暗自竊喜。
她口是心非地用盡心機
使他讓步。然而,米蒂
亞對於勝利完全沒有任
何得意之情──她失去了
傑森,已無可挽回。

不論在聲音上或肢體
上,卡拉絲依次展現了
痛苦與哀求、掛慮、歡
喜與心碎(史卡拉劇
院,一九六二年)。

225

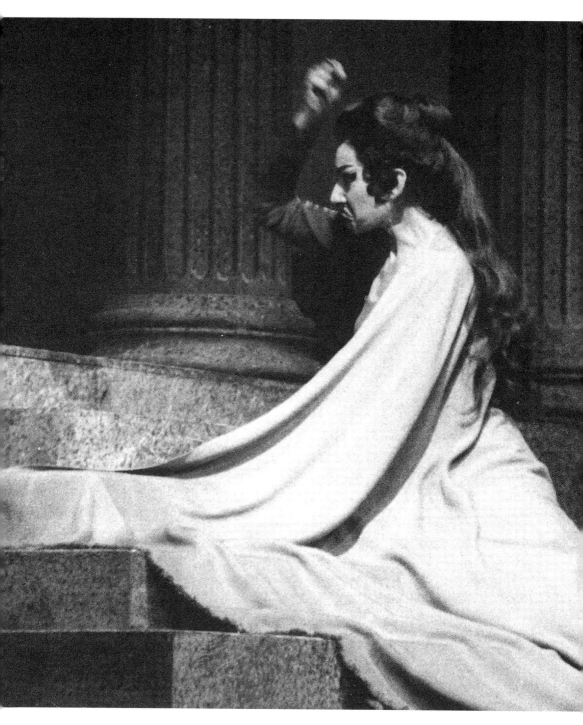

傑森離去時，米蒂亞再次想到要報復：「你將會付出重大代價……，流下苦澀的眼淚」（Caro pagar dovrai…D'amaro pianto a te saro cagion）（柯芬園，一九五九年）。

望著傑森與葛勞絲（Glauce）的婚禮，米蒂亞誓言要結束此一慶典：她送給新娘子的禮物，一頂有毒的王冠，將會讓她死亡。

卡拉絲充滿了復仇女神的憤怒：「過去他曾許我同樣的承諾！愛神，加速我的復仇吧」（Quessta promessa un di tu l'avesti per me!Amor, la mia vendetta appresta）（史卡拉劇院，一九六二年）。

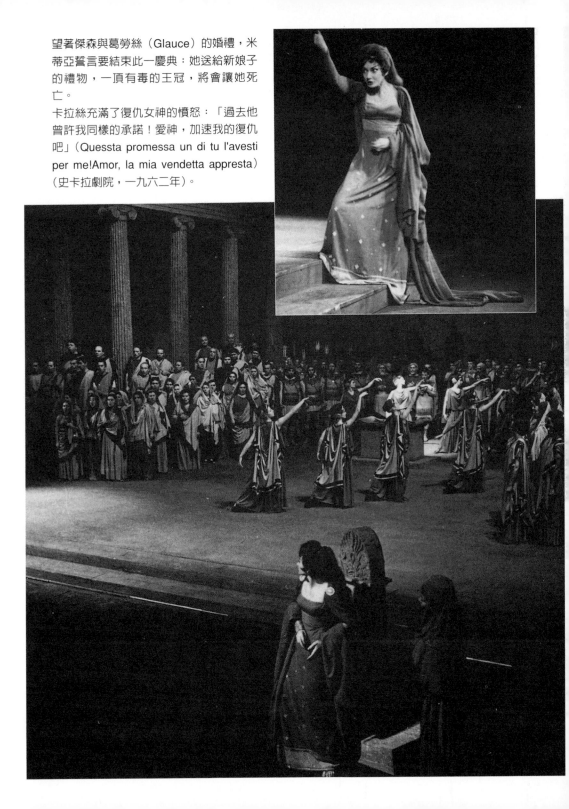

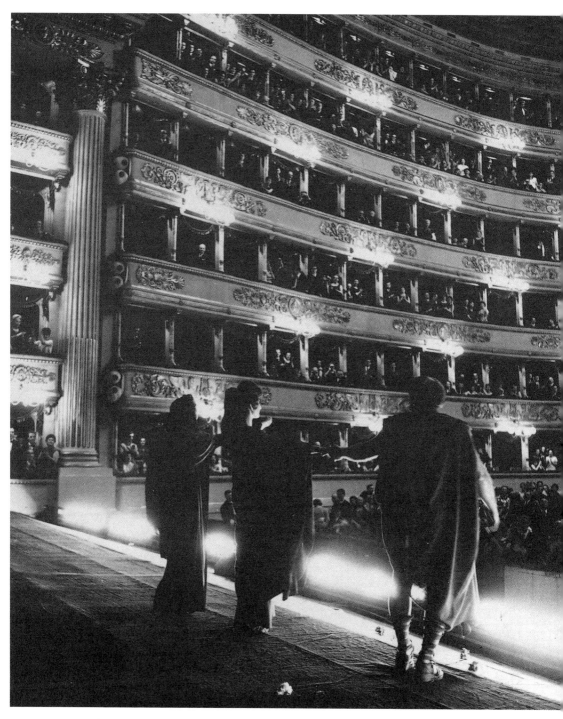

卡拉絲飾米蒂亞，與席繆娜托與維克斯一同謝幕，一九六二年六月三日，這也是她
最後一次在史卡拉謝幕。

《費朵拉》（*Fedora*）

喬大諾作曲之三幕歌劇；劇作家為寇勞蒂（Colautti）。一八九八年十一月十七日首演米蘭抒情劇院（Teatro Lirico）。卡拉絲於一九五六年五月在史卡拉劇院演唱六場費朵拉。

第一幕：弗拉基米爾（Vladimir）男爵於聖彼得堡的客廳。在他們成婚前夕，費朵拉·羅馬佐夫（Fedora Romazov）公主（卡拉絲飾）的未婚夫弗拉基米爾不省人事地被抬進來；他被人發現遭人射殺於狩獵小屋中。

卡拉絲以「身體語言」呈現一位俄國貴族的焦慮，與高貴的舉止，當她凝望著未婚夫的畫像，唱出「哦，明亮的眼眸，如此深邃，如此真誠！」（O grandi occhi lucenti di fede!）時，則是一位熱戀中的女人。當弗拉基米爾死去時，她的溫柔情感轉為復仇時的悲痛哭喊。

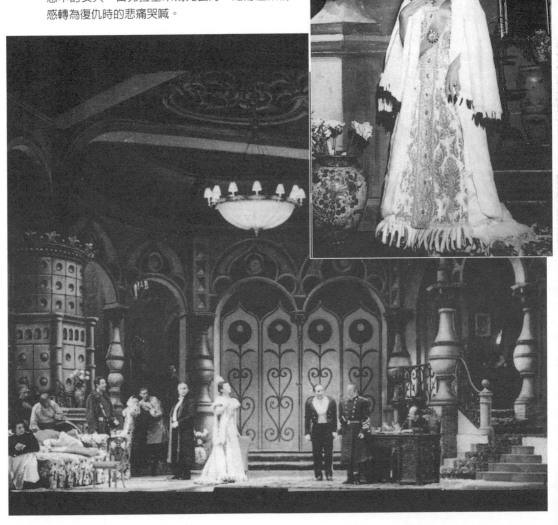

第二幕：費朵拉巴黎住所的大宴客廳。數月之後。費朵拉認為洛里斯（柯瑞里飾）是一位虛無主義者（nihilist），也是殺害弗拉基米爾的兇手，她向他施壓，要他承認殺害了她的未婚夫。洛里斯不認真地駁斥此一指控然後離去，答應晚一點會再回來。一則有虛無主義者試圖行刺沙皇的消息打斷了宴會。在洛里斯回來之前，費朵拉寫信給聖彼得堡的警察總長與弗拉基米爾，告訴他們洛里斯自己招認了。

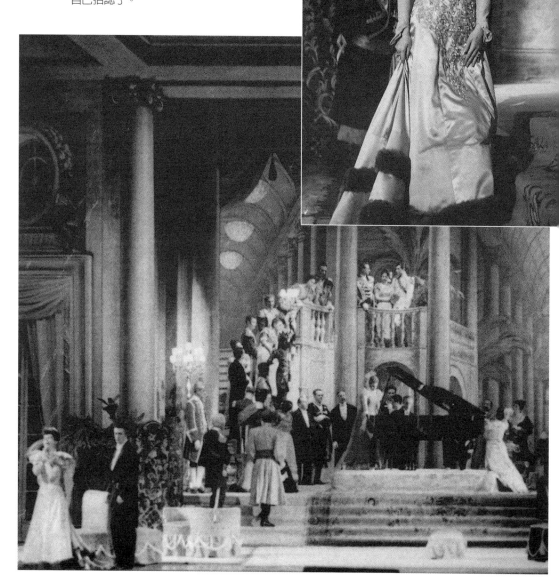

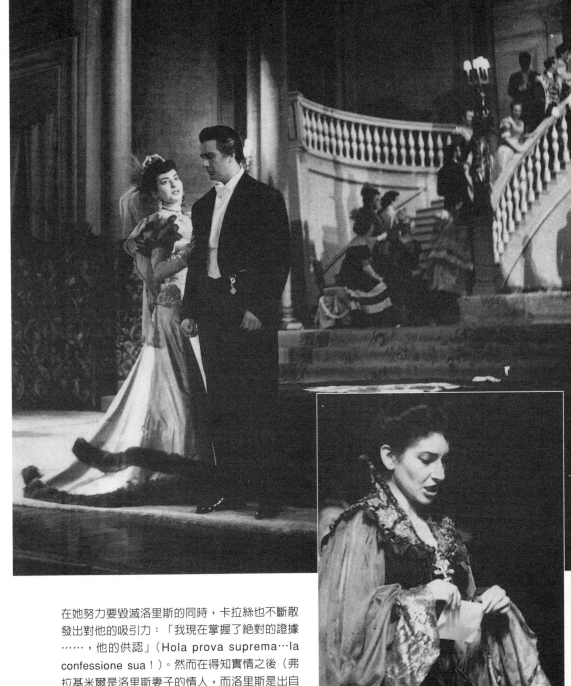

在她努力要毀滅洛里斯的同時，卡拉絲也不斷散發出對他的吸引力：「我現在掌握了絕對的證據……，他的供認」（Hola prova suprema…la confessione sua！）。然而在得知實情之後（弗拉基米爾是洛里斯妻子的情人，而洛里斯是出自於自衛才射殺他），卡拉絲毫無保留地承認她的愛意：「洛里斯，我絕不會離開你」（Loris, no parto piu！）。

第三幕：費朵拉位於圖恩湖（Lake Thun）旁的別墅花園，位於瑞士柏恩州奧伯蘭（Bernese Oberland）。費朵拉與洛里斯平靜地一起度過了三個月。洛里斯得知他的弟弟被人以虛無主義者的罪名逮捕，並且死於監獄，而他的母親也在驚嚇中逝世；他詛咒那個匿名的告密者——一位住在巴黎的俄國女子。

卡拉絲熱切地為這名女子求情，讓洛里斯很快便發現費朵拉本人就是告密者；他激烈地逐斥她，而她在沒人來得及阻止的情況下飲下毒藥。她垂死前得到了洛里斯的寬恕，說著：「我好冷……，洛里斯給我溫暖……，我愛你」的那一幕，令人難忘。

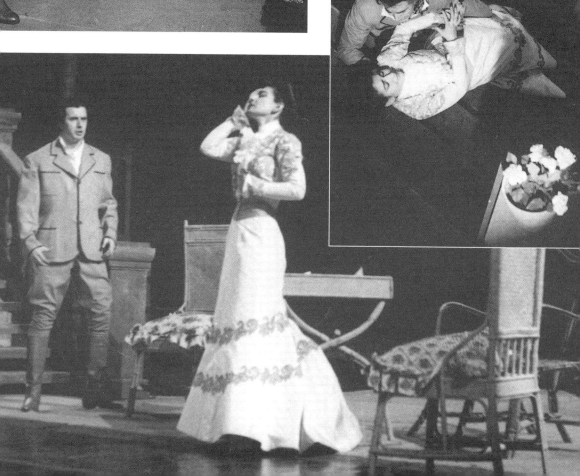

Part 5 淡出

「如果你因為別人的行事方法和你
不同,便不去接受,那麼你永遠也
無法讓自己客觀。隨著年歲漸增我
變得更為成熟,而且由於我不再完
全為了我的藝術生涯而活,我在與
人溝通方面,獲得了更多的經驗與
想法。」

CHAPTER 14
命定的希臘航行
與歐納西斯

七月二十二日傍晚，豪華的「克莉斯汀娜號」在愉快的氣氛中自蒙地卡羅出航。麥內吉尼夫婦從週中發現了一個與他們所知截然不同的世界，並非是因為船上的奢華，而是因為那種生活方式，人們只為自己而活，無需操心過去或現在，也不用思考未來，這讓她們印象相當深刻。兩年來一直折磨卡拉絲的緊張與疲累似乎一夜之間就消失無蹤，她也樂於把握這種輕鬆自

在。那時她甚至忘懷了最初在她和眾歌劇院爭論期間，間歇浮現的聲音問題。

克莉斯汀娜號在博斯普魯斯灣（Bay of Bosphorus）停靠時，希臘總理卡拉曼里斯及其夫人也前來探訪邱吉爾，並且一同午餐。麥內吉尼在那個時候發覺他的妻子對他的態度多少有了變化。「命運毀了我的一生，」麥內吉尼多年之後披露：「就在阿

在「克莉斯汀娜號」「命定」之旅期間,卡拉絲與麥內吉尼參觀埃皮達魯斯的古劇場。

上床睡覺。『妳愛做什麼就做什麼,』她告訴我:『我要留在這裡。』

「從那一天開始,我們在『克莉斯汀娜號』上的日子對我來說簡直就是地獄,而卡拉絲卻更快樂,享受美好的時光,不斷地跳舞,而且總是和歐納西斯一起跳。我試著說服自己,卡拉絲畢竟還是一位年輕的女子,如果她偶而能夠放鬆自己享受人生,也不算壞事。然而,三天之後我就幻滅了。凌晨四點,當我們從岸上的一場舞會回來時,我立刻上床休息,但是卡拉絲還留在後面繼續和歐納西斯跳舞。她那晚都沒有上床,到了第二天早上,只要受到些微的刺激,她便以十分具攻擊性的態度回應:『你從來就不放過我,想要控制我的一舉

特納哥拉斯(Athenagoras)大主教接見歐納西斯與他的賓客那一天。大主教認得歐納西斯與瑪麗亞‧卡拉絲。他用希臘文與他們交談並賜福給他們,看起來像是大主教正在主持一場婚禮。」

「卡拉絲後來深感心煩意亂,」麥內吉尼繼續說道:「我可以從她眼中看到不尋常的感情光芒。當晚我們回到遊艇上,結婚這麼多年以來,她第一次拒絕

一動，就好像你是我的獄卒或是惹人生厭的守衛。你沒看到你讓我窒息嗎？我不能一輩子都困在這裡。』然後卡拉絲開始挑剔我的外表，說我的穿著毫不優雅，而且完全缺乏冒險精神。」

卡拉絲對待丈夫的態度變本加厲，益形惡劣。第二天晚上接近午夜，當麥內吉尼說他累了，想上床休息時，卡拉絲冷漠地回答他：「那你就去睡吧，我要留在這裡。」麥內吉尼難以成眠。

他述說了後來發生的事：「大約是凌晨兩點，我突然聽到艙門被打開的聲音。黑暗中隱約看到有一為女子的身影，她幾乎全身赤裸，走進艙房，然後就倒在床上。我想當然爾地認為卡拉絲終於上床了，我過去抱她，立刻發現她並不是我的妻子。這位女子在啜泣。她是蒂納·歐納西斯。『麥內吉尼，』她說：『我們兩人是同病相憐啊：你的卡拉絲正在樓下起居室倒在我丈夫的懷裡，

卡拉絲與溫斯頓·邱吉爾爵士在「克莉斯汀娜號」的甲板上。

而我們卻完全沒有辦法。他已經將她從你身邊奪走了。』

「最初我當然覺得蒂娜吐露這些秘密令人費解，但很快地我便理解了。『我早已決定要離開我的丈夫。』她繼續說道：『他現在對我不忠，我便能和他離婚。但是你們兩個人這麼相愛，我第一次見到你們，便非常羨慕你們之間的感情。麥內吉尼，我為你感到難過，還有可憐的卡拉絲，她很快就會發現他是個什麼樣的男人。』蒂娜後來告訴我，她與歐納西斯在一起從來沒有快樂過，說他是一個粗暴的醉鬼。」我們很難得知麥內吉尼的故事有多少真實的成分，因為他是在其他三人都過世二十年後，才說出這則故事。

一九八一年時，麥內吉尼回憶道，回來兩天之後卡拉絲要他中午到米蘭去，然後直接告訴他他們的婚姻結束了，她決定要和歐納西斯在一起。對麥內吉尼來說，這個打擊太大了。他無言以對，而卡拉絲繼續說道：「命運的曲折攫住了我和歐納西斯，我們無力抗爭，它的力量遠遠超乎我們之上。我們絕對沒有做什麼錯事，到目前為止我們所做所為都謹守著道德規範，但我們再也不能和對方分開了。」

然後卡拉絲說事實上歐納西斯人在米蘭，而且想和麥內吉尼見面，麥內吉尼不情願地同意了。他們的會面長達五個小時，雙方都很有風度教養，競相表達善意，並且同意試著將事情低調處理。據麥內吉尼說，他向看起來向是戀愛中的二十來歲小夥子的歐納西斯與卡拉絲說道：「既然我已別無選擇，我會幫助你們加速計畫的進行。」

這句話聽起來不太有說服力，但是由於尚未論及財務問題，麥內吉尼扮演著委曲求全的角色，而同樣偽善的歐納西斯則試著規避道德方面的問題。仍為

人夫的歐納西斯與卡拉絲都不想被譴責爲奸夫淫婦，因爲就算他們發誓並未犯下任何過錯，也知道許多人是不會相信的。

兩天後，在麥內吉尼的堅持之下，歐納西斯和卡拉絲到西爾米歐尼，再度與他面對面。這一回他們的教養與風度此時全然消逝無蹤。他們用過晚餐一開始交談，兩個男人便馬上爭論起來，相互指責，幾乎要動起手來。其間歐納西斯指責麥內吉尼對卡拉絲非常殘酷，即使他知道自己已經失去她，還阻撓她獲得幸福；麥內吉尼則還以顏色，無所不用其極地辱罵他。歐納西斯答道：「沒錯，也許你是對的，不過我可是個有權有勢的有錢人，而且很快你就會知道，最好也讓所有的人知道：我不會爲了任何人或任何事放棄卡拉絲，不論是誰、什麼合約、什麼習俗，都去見鬼吧……。麥內吉尼，你要多少錢才願意放過卡拉絲？五百萬？一千

萬？」

「你這個噁心的醉鬼，」麥內吉尼對他破口大罵：「你眞是令我作嘔。要不是你連站都站不穩，我一定會揍扁你。」卡拉絲不斷啜泣與尖叫的聲音終於讓他們停止爭論。除了責備卡拉絲忘恩負義外，麥內吉尼不願意再多說。當歐納西斯伸出手要和他和解時，麥內吉尼告訴他：「我才不和下三濫握手。你邀請我到你那艘見鬼的遊艇上，然後在背後捅我一刀。我現在詛咒你這輩子永遠不得安寧。」從此他們在也不曾見面或是與對方說話。

第二天，卡拉絲打電話向麥內吉尼要回了她的護照，以及她到劇院時總是隨身攜帶的小幅聖母畫像。卡拉絲立刻循法律途徑申請離婚，她希望完全自由，不希望麥內吉尼再來煩擾她。律師將會負責處理一切事務。卡拉絲與先生在電話中還起了更多衝突，尤其是開始討論財產問題之

Maria Callas

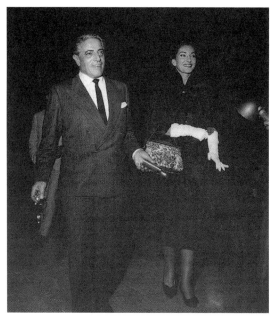

卡拉絲與歐納西斯攝於米蘭，
一九六○年。

面手挽著手的畫面。第二天卡拉絲在米蘭的房子擠滿了記者與攝影師。最後她發表了一份聲明，表示她和麥內吉尼的離異已經無可挽回。此時人在威尼斯遊艇上的歐納西斯緊緊回應了卡拉絲的話：「我們只是好朋友。」

後。八月二十八日，麥內吉尼一怒之下，決定要在法庭譴責卡拉絲與歐納西斯為奸夫淫婦，但是他的律師立即告訴他，由於卡拉絲是美國公民，在義大利是不能以通姦定罪的。

媒體最初於航行結束三個星期之後，也就是九月三日得知這件緋聞，當時有人發現卡拉絲與歐納西斯兩人親密地在米蘭一家高級餐廳共進晚餐，之後兩人又被拍到在Principe e Savoia飯店外

同時卡拉絲開始在史卡拉劇院錄製《嬌宮姐》。除了為數眾多的記者、許多朋友與同事（例如維斯康提、札卡利亞以及其他人），還有劇院的大多數員工都到場歡迎她。第一個在劇院入口處歡迎她的人不是別人，正是在十八個月之前將她逐出劇院的吉里蓋利。現在他非常高興地歡迎卡拉絲回到屬於她的「家」，儘管她不過是來錄音而已。吉里蓋利偽

善地說，麥內吉尼才是造成他們過去不和的主要原因，而且既然他現在已經滾蛋了，史卡拉劇院的大門將永遠為瑪麗亞‧卡拉絲敞開。

完成錄音當天，卡拉絲登上「克莉斯汀娜號」，與歐納西斯一同出航，到畢爾包履行一場音樂會合約。歐納西斯堅稱在麥內吉尼夫婦的分手事件中，他只是個中間人，他告訴媒體，他帶著卡拉絲出航（她的妹妹阿特蜜斯（Artemis）及其先生也會在船上）是因為她正處於低潮，需要休息。最後，面對反覆詢問他感情狀況的媒體，他幾乎要翻臉。他說：「如果說一位像瑪麗亞‧卡拉絲這種身份的女人與我

墜入愛河，那我真是受寵若驚！但誰不會呢？」。

當卡拉絲與歐納西斯兩人都聯絡不上時，媒體集中焦點在麥內吉尼身上，他將火力完全集中在歐納西斯身上，以及他與妻子離異後，無可避免的財務問題。他批評歐納西斯是：「一個野心和希特勒一樣大的人，一個希望用他該死的金錢、該死的航行、該死的遊艇來得到一切的人。他想要在他的油輪上在漆上一位藝

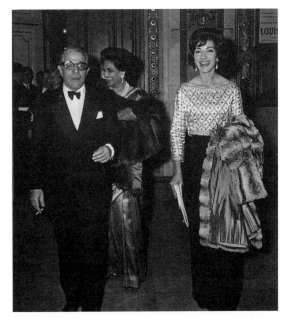

卡拉絲與歐納西斯攝於蒙地卡羅，一九六三年。

卡拉絲與歐納西斯攝於非洲某地。

術家的名字。」然後，以較為內省的方式，他不無矛盾地說：「他們就像孩子似地愛著對方。」

　　唯有將策略集中在財務清算時，麥內吉尼才直接詆毀卡拉絲，「是我成就了卡拉絲，」他宣稱：「而她卻在我背後捅我一刀，來表示對我的感激。她以前身材肥胖，穿著又沒品味，當她走入我的生命時，看起來像是個身無分文的吉普賽難民，毫無前途可言。我不僅幫她付清旅館帳單，而且還為她擔保，讓她能留在義大利。」

　　卡拉絲在九月二十二日飛往倫敦，於節慶廳（Festival Hall）舉行音樂會。她得知麥內吉尼在媒體上發表的言論（此時已經廣為流傳），一怒之下打電話給他。他們彼此厲聲斥罵，最後卡拉絲甚至威脅說要在這幾天到西爾米歐尼去將麥內吉尼一槍斃了。「我會架好機關槍來把妳擺平。」他反吼回去。在這次衝突之後，他們彼此便不曾再度交談。

　　音樂會一結束，卡拉絲立即回到米蘭，與律師緊急會商，討論與丈夫分財產的事宜。十月份她前往達拉斯市歌劇院履行最後的戲約，這時候媒體幾乎全都圍繞著她的私生活大作文章，因為麥內吉尼已經正式訴請離婚，聽

證會將於十一月十四日於布雷沙（Brescia）舉行。由於除了麥內吉尼之外，其他關鍵人物不是聯絡不上就是保持沈默，因此很難讓卡拉絲與歐納西斯的緋聞持續上新聞。然而媒體還是成功地追查到了卡拉絲的母親。

艾凡吉莉亞對於她女兒與歐納西斯之間的友誼一無所知，但這並不會影響到她一心想出鋒頭的做法。這畢竟是一個讓她得以詆毀她那沒良心女兒的大好機會：「麥內吉尼對卡拉絲來說就像是再生父母。」她如此聲稱：「如今她不再需要他了。像卡拉絲那樣的女人永遠不懂得什麼是真感情……。我是第一位受害者，現在輪到麥內吉尼。卡拉絲會嫁給歐納西斯來滿足她無窮的野心，他將會是第三個受害者。」

堪薩斯音樂會結束之後，她飛到義大利為離婚案的審訊出庭。聚集在布雷沙法庭外的群眾很明顯地站在麥內吉尼那一邊。他們認為他是一位受騙的丈夫，不應該娶一個外國人。眾人以沈默迎接卡拉絲，在長達六小時的審訊，雙方達成分手的協議。

第二天早晨卡拉絲趕回美國，於《米蒂亞》著裝排練當天

卡拉絲於一九五九年到達史卡拉劇院錄製《嬌宮妲》時。維斯康提歡迎她到來。

抵達達拉斯。審訊的疲累與緊張，以及緊湊的越洋旅途似乎對她沒有影響，她的演出獲得最高評價，《音樂美國》如此報導：

「她再一次給了我們一位既柔情又狂暴的米蒂亞。充滿激情的演唱，讓她得到了起立喝采的殊榮。」

在這幾場《米蒂亞》中演唱克雷昂的札卡利亞告訴我，當卡拉絲飾演的米蒂亞懇求他讓她和孩子多相處一天時，他感到她的聲音裡有一種令人心碎的新穎特質：「我不需要演戲，因為我真正地被打動了。對我來說，這變成了真情流露。」

達拉斯的《米蒂亞》演出是卡拉絲最後的兩場戲約。還沒結束之前，便有無數的經紀人希望能夠代表她，各劇院的邀約也如潮水般湧來，曲目與條件完全由她決定。卡拉絲卻毫不考慮。她回到了米蘭，然後在蒙地卡羅登上「克莉斯汀娜號」，與歐納西斯會合。

數天之後，媒體報導蒂娜·歐納西斯試圖自殺的消息。自從那趟命定之旅以後，她一直謹守緘默，儘管歐納西斯一再否認他和卡拉絲有成婚的打算，而卡拉絲也公開澄清，但這些都打動不了蒂娜。歐納西斯與卡拉絲離開威尼斯進行第二次出航的那天，她下定決心要與丈夫離婚。十一月二十五日（卡拉絲與麥內吉尼合法離婚的十一天之後），蒂娜向紐約州高等法院提出離婚訴訟，控告她的丈夫通姦。

不過令媒體驚訝也大為失望的是，蒂娜沒有將瑪麗亞·卡拉絲列為共同被告，而列了另一位名稱縮寫為J.R.的女人。這個縮寫指的是珍娜·萊恩蓮德女士（Mrs.Jeanne Rhinelander），她是蒂娜的老同學，蒂娜曾經在五年之前當場逮到她與歐納西斯有染。

蒂娜的寬容也許是因為她不希望讓卡拉絲覺得因為自己是勝

利的一方而得意。萊恩蓮德女士除了讓蒂娜得以離婚，也可以向卡拉絲表明，在歐納西斯的生命中還曾有過其他女人，並且在她之後還會有更多。

歐納西斯在第二天發表聲明，很聰明地不讓媒體佔到上風：「我剛聽說我的妻子開始進行離婚訴訟。我並不訝異，因為局面惡化得很快。但是她並沒有警告我。顯然我應該配合她的想法，做出適當的安排。」

我們很難得知究竟歐納西斯真實的感受是什麼，他沒有與妻子爭辯，甚至他希望世人認為他試著與妻子和解。究竟他是不是在保護卡拉絲免於更多的醜聞？我們還得強調，在一九五○年代，不管有任何理由，不論是貧是富，離婚這件事仍被視為是一種公開的恥辱，特別是對希臘人而言，如果有小孩的情況更糟。

因此歐納西斯準備接受他妻子所有的要求。案件依正常程序

進行，蒂娜訴請離婚獲准，也得到兩個孩子的監護權。

一九五九年到一九六○年的演出季，史卡拉劇院慶祝提芭蒂的歸來。她演唱的《托絲卡》與之後的《安德烈·謝尼葉》都大獲成功。媒體企圖重燃她與卡拉絲這兩個死對頭的戰火，但屬枉然。當被問到是否出席提芭蒂的首演之夜時，卡拉絲答道：「如今提芭蒂回到史卡拉劇院，如果媒體將注意力集中在這件本身，而不要模糊報導的焦點，會更為有益。我今年已經將很多事情劃上句點，我誠摯地希望這件事情也是如此。」

後來提芭蒂對回到史卡拉劇院發表感言，完全否定了她在一九五六年向《時代》雜誌所說的理由。這回她將矛頭完全指向史卡拉劇院不友善的氣氛，還說她是自願離開。此後她們兩人便沒有再發表其他的評論，也不曾公開碰面，直到一九六九年卡拉絲

245

出席觀賞提芭蒂在大都會歌劇院的《阿德里安娜‧勒庫弗勒》（*Adriana Lecouvreur*）演出。當時卡拉絲仍被指責到劇院來對提芭蒂投以「邪惡的眼光」。演出結束之後，她熱情地鼓掌，而當晚陪她到劇院的賓格立刻問她是否希望到後台去。卡拉絲微笑著，熱切地點頭。賓格敲了提芭蒂更衣室的房門，呼喚她：「提芭蒂，我帶了一位老朋友來看妳。」提芭蒂打開房門，兩位歌者望著對方好一陣子，沒說一句話，接著便投入對方的懷抱，感動落淚。兩人終於正言歸於好。

隨著卡拉絲與吉里蓋利的和解，米蘭觀眾信心滿滿，認為儘管她在私生活方面有許多劇變，但她很快就會回到史卡拉劇院來。但卡拉絲發現自己暫時無法承受任何邀約。兩年來她承受了極大的壓力，還有她一再出現的聲音問題，而並非如大眾所想像的，受了與先生離異，或是生命中出現新男人的直接影響。

卡拉絲決定要解決她的聲音問題，暫時退出了歌劇舞台，而全世界都在納悶並揣度她那「震耳欲聾」的沈默。

言歸於好：賓格將提芭蒂與卡拉絲抱在一起。

CHAPTER 15
離婚與復出

　　到目前為止，卡拉絲在她成年後的歲月都能夠在藝人與平常人的身分之間取得合理的平衡。「我的身體裡面有兩個人，」她如此談到：「瑪莉亞和卡拉絲。我喜歡把她們想成彼此是相輔相成的，因為我在工作時瑪莉亞也一直都在。她們的差異僅在於卡拉絲是位名人。」這個合作關係成功的原因在於瑪莉亞是被動的一方，而且總是全心投入、不顧一切地侍奉卡拉絲。在她婚姻破裂、以及與歐納西斯的關係變得益形親密之後（雖然兩人對此都不願公開承認），她的女人身分第一次凌駕了藝術家的身分。表面看來是如此，但事實上是卡拉絲面臨了聲音衰退的最初階段，而她很聰明地在可見的未來婉拒了所有的工作邀約。

　　在命定之旅結束後，麥內吉尼從卡拉絲的心臟專科醫生那邊

得知，在八月二十七日的檢查中，她的心跳的低血壓已經恢復正常。諷刺的是，醫生還告訴麥內吉尼他應該要為這段假期的良效感謝上帝。

卡拉絲第二次與歐納西斯出航也為她帶來好處。但沒多久她的健康再度出現惡化的跡象，嚴重影響她的演唱。這些身體上的疾病再度使她精神焦慮，而她與歐納西斯之間的不確定更加重了這些焦慮。可是我們必須強調，是因為她的聲音遇到問題所以影響了她的自信，於是才從歐納西斯身上尋求慰藉，而非反過來讓她的私生活凌駕於藝術之上。「我只想像個正常的女人般過活。」她說。直到她過世那一天，卡拉絲不曾為了任何人或任何事而犧牲藝術，就算只是一小部分。

一九六○年的前半年，所有人在媒體的帶領之下，將焦點集中在她與歐納西斯的感情上，推測他們可能打算結婚，並且懷疑她傑出的歌者生涯是否已經畫下句點。六月時事情開始有了轉機。蒂娜・歐納西斯決定要放棄對萊恩蓮德女士提出通姦告訴（在紐約州，通姦行為是離婚的必要條件），並且在短時間內無異議獲准離婚，她得到孩子的監護權。卡拉絲開始有較多的時間與歐納西斯共處。對她而言，更重要的是健康獲得改善，嚴重的鼻竇毛病終於消失，血壓也穩定下來，讓她不必再忍著淚水練唱。

獲得雅典藝術節（Festival of Athen）授權的拉里（Ralli）❶，早在去年六月卡拉絲在倫敦演唱米蒂亞時便與她進行接觸。她完全清楚別人對她有多麼高的期待，而讓她接受這個工作的最大誘因，在於她重新尋回的自信與聲音能力，以及她的恩師、更是父執輩的老朋友塞拉芬將指揮這場演出。最初提議演出的劇目是《米蒂亞》，但卡拉絲覺得她的同

胞會更希望聽她演唱《諾瑪》，因此更動了劇目，《米蒂亞》移到下一年度。

接近七月底時，她抵達希臘準備《諾瑪》演出，可說已經是脫胎換骨：一位平靜而有耐心的女子，看來似乎已經掌握了情緒上的平衡。她的祖國張開雙臂迎接她，而希臘人從來不曾這樣為門票而搶破頭。到希臘過暑假的喬治則是唯一出席的卡拉絲家族成員。歐納西斯也到場欣賞她最

負盛名的角色，同時第一次見到了喬治。這兩個男人同樣直話直說的個性讓他們一見如故。

當卡拉絲演的督依德女祭司進場時，看起來是那麼地莊嚴，讓觀眾不禁摒息，並給予她喝采。與此同時，觀眾席內有人放出了兩隻白鴿（古希臘愛與快樂的象徵），白鴿先是暫時飛到腳燈之上，隨即消失於鄰近的森林之中。此時卡拉絲一個音都還沒開始唱。她深受感動。她的同胞在

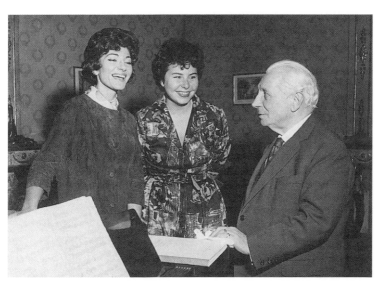

卡拉絲、露德薇希與塞拉芬攝於一九六〇年諾瑪錄音的一次鋼琴排練。

卡拉絲與露德薇希在諾瑪錄音期間稍事休息。

　　她身上喚起的強烈情感，在這個時刻甚至超越了她的藝術力量，這感覺如此強烈，讓她在演唱第一首宣敘調的前幾個樂句時有些不穩，但同時也充滿著一種奇妙的神秘感，似乎與這個對希臘人或是任何訪客都感到神聖的環境融為一體。她的聲音極佳，粉碎了任何對她藝術生涯已經結束的恐懼。

　　她為諾瑪呈現了至為深刻的詮釋，讓所有人熱眼盈眶。在第二幕，當她與莫弗尼歐唱出代表兩位女子和解的著名二重唱〈看哪，哦，諾瑪〉時，觀眾的興奮簡直無邊無際，這也同時象徵了卡拉絲再度獲得了同胞的全心接納。結束後並沒有人獻上花束，取而代之的是一個在希臘土生土長的桂冠花圈，放置在全希臘最

出名的女兒足前。卡拉絲在生命中第一次感到她的同胞喜愛她、欣賞她，而她從來沒有如此深刻地感覺到自己是一位希臘人。

之後，經過了兩年半的缺席之後（自從她演唱《海盜》中的伊摩根妮之後），卡拉絲以董尼才悌歌劇《波里烏多》（Poliuto）中的寶琳娜（Paolina）一角回到了她深愛的史卡拉。

一九五〇年的聖昂博日，史卡拉以《波里烏多》為歌劇季揭幕。那是一場非比尋常的節慶演出，為此一盛會整個觀眾席佈置了數以千朵康乃馨。整間劇院擠入爆滿的觀眾，許多門票幾經轉手，在黑市以天價販售。觀眾席冠蓋雲集，歡迎前任史卡拉女王的回歸。有趣的是，卡拉絲的敵人似乎消失了，儘管在她被逐出史卡拉期間，提芭蒂在眾人的要求下回到了劇院。

一九七〇年代，卡拉絲憶起了一九六〇年回到史卡拉的情況：「那時候，我的感情非常脆弱，而且有時很難溝通。精神上我從未離開史卡拉，可是實際上我卻像一個被打入冷宮的藝術家那樣回到那裡。在這樣的情況下，觀眾會接受我嗎？我憂心忡忡，而這和我的藝術能力完全沒有關係。不過人們已受到影響。而且，自從我上一次在史卡拉演唱之後，我的聲音已經有相當大的改變。無論如何，那時我還是很快樂，而且我獲得的平靜給予我回到「家」中的力量。還有那些在《波里烏多》當中演出的同事，他們不僅是最傑出的藝術家，也是真正的朋友，一路走來總是扶持著我。而最重要的是，若不是寶琳娜擄獲了我，我也不會演唱這部歌劇；她的皈依基督（打從歌劇開始那一刻便埋下了種子）促成她最後的崇高犧牲，這讓情節推展極具說服力。她不僅僅是伴隨丈夫死去。她對丈夫的愛意具有決定性，間接地幫助她

尋得信念。而我能夠以聲音來傳達她的感情，至少我希望自己可以做到。」

寶琳娜正巧是卡拉絲最後一個新角色。《波里烏多》的確是讓她成功地回到史卡拉，但是自此之後她的演出非常少，間隔也很長。如果不是血壓的問題，她也許能夠克服她心理上的疲憊，但是她也知道她的聲音本錢已經不像從前那麼豐厚，因此她的自信難免也受到了波及。她很聰明地決定在身體與聲音的狀況許可之下，盡量少演出。

一九六一年初夏，她於蒙地卡羅度假結束，並且完成了一趟地中海航行之後，開始為回到希臘的埃皮達魯斯為演唱《米蒂亞》做準備。這部歌劇的故事背景發生在科林斯，正位於埃皮達魯斯地區。沒有其他劇場比這裡更適合重現米蒂亞的悲劇，而卡拉絲亦引以為傲。《米蒂亞》排定於七月稍早演出。首場演出卡拉絲

的狀況絕佳。她以絕佳的說服力演唱米蒂亞，較之前更為出色，在米蒂亞極度的憤怒與溫柔之間取得了更好的平衡，完全擄獲了廣大的群眾。其中聲音與動作天衣無縫的結合，讓演出簡直成為劇場奇蹟，而瑪莉亞‧卡拉絲則受到如希臘女神般的致意與歡呼。一般的評論還是認為她仍然是世界上最偉大的歌者，而她在埃皮達魯斯演唱的米蒂亞深受好評，則完全當之無愧。

娃莉‧托斯卡尼尼目睹了卡拉絲在埃皮達魯斯的藝術成就，她認為卡拉絲的聲音已經大為恢復，因此勸說吉里蓋利在史卡拉推出一個新的《米蒂亞》製作。一九六一至一九六二年歌劇季的第五天，瑪莉亞‧卡拉絲演出的《米蒂亞》於史卡拉引發了向來只有在歌劇季開幕演出時，才會引起的熱情回應。

卡拉絲以平常具備的戲劇強度開始演唱她的出場宣敘調。接

卡拉絲與在史卡拉導演
《米蒂亞》的米諾提斯，以
及他的妻子卡蒂娜‧帕西
努，偉大的希臘悲劇女演
員。

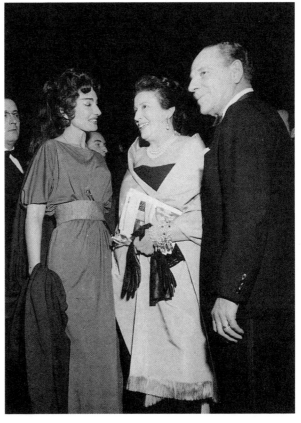

著以美妙圓滑的聲音
線條唱出詠嘆調〈你
看到你孩子們的母
親〉（Dei tuo figli）。
然而，當她唱到一半
時，聲音中出現了一
兩個輕微但可辨的破
音，那些多眠了許久
的「發出嘶聲的蛇」
突然甦醒了。接下來
發生的事席珀斯描述得最好：
「我不認為卡拉絲的演唱有任何毛
病，可是從頂層樓座上方傳來了
一陣可怕的噓聲。卡拉絲繼續唱
下去，但是當她唱到『我為你放
棄了一切』（『Ho dato tutto a te』）
時，並不是對著揮舞拳頭傑森

唱，而是對著頂層樓座的方向
唱，而當她唱出『狠心的人』
（『Crudel』）時，則做出了一個充
滿懸移的停頓。她怒視著頂層樓
座，然後直接對著觀眾唱出第二
遍『狠心的人』讓觀眾陷入一片
死寂。接下來沒有任何的噓聲，
卡拉絲的演唱當中也再沒有任何

不穩。她非常成功，也獲得觀眾的正面回應，欣賞她在這個她的成功角色上，更為精進的演出。」

二月二十七日，她出現在倫敦節慶廳（Festival Hall）的音樂會舞台之上，面對一群忘情歡呼的觀眾。雖然距她上次於此登台已有很長一段時間，但是她並未遭人遺忘。音樂會很成功，但是仍然有一些負面的樂評，認為她音量變小且不如從前穩定。其他少數人則認為儘管卡拉絲的聲音有些退化，特別是在高音部分，但從其他方面來看，她的聲音精進不少，特別是她最近培養的柔軟靈動，以及更為細緻的表情。然而，她留給群眾的印象卻是，儘管有著傑出的優點，她的聲音已經明顯出現衰退跡象。

卡拉絲在鼻竇毛病痊癒之後（這很可能是她近期聲音出問題的主要原因），開始下苦功勤練歌喉。她再度向希達歌請益，於是這位世界上最知名的歌者再一次成為學生，試著去克服技巧上的新障礙。

一九六二年年底時，卡拉絲復出的傳言甚囂塵上。儘管完全未曾實現，但是這些報導也並非空穴來風，因為史卡拉確實曾經與她接觸，但沒有談定任何一部戲約。一九六三年一整年她只在柏林、杜塞爾多夫（Dusseldorf）、斯圖加特、倫敦、巴黎與哥本哈根演唱了六場音樂會。她所到之處均受到熱烈歡迎，大家都很高興看到她回來，但就聲音而言，卡拉絲並不穩定，明顯不足的高音令人無法忽略。

而謠言繼續四處散佈，國際媒體經常發表卡拉絲即將回到舞台上的消息，這些邀約她都很喜歡，若是她的聲音沒問題，她一定會毫不考慮地同意演出，但她沒有。有一段時間她甚至認為自己也許永遠無法復原，而開始從另一種觀點來看待生活。經過了二十五年努力不懈的苦練、犧牲

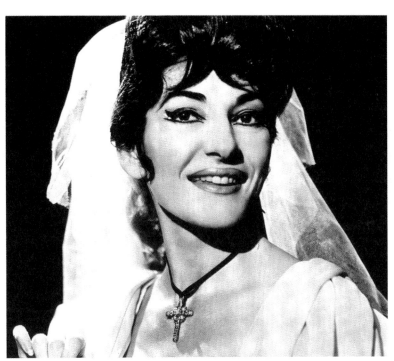

一九六四年，倫敦。卡拉絲在柯芬園演出托絲卡（EMI提供）。

奉獻，視藝術職責重於一切之後，她開始希望過正常的生活，從無止盡的責任負擔當中釋放出來。同時她內心深處也期盼這種無憂無慮的生活，能夠提供她回復健康與自信的鑰匙。

在她的倫敦音樂會翌日，當時柯芬園的總監，同時也是卡拉絲好友的大衛‧韋伯斯特爵士（Sir David Webster）提議她演唱《托絲卡》的新製作。托絲卡一角對一位受過「美聲唱法」訓練的歌者來說是相當容易的。卡拉絲這時的健康已大有改善，同時她也較有時間，因此她花了一番心思琢磨這部作品，推敲女主角的動機，因而比以前更喜歡這個角色。

而且卡拉絲一直和柯芬園的

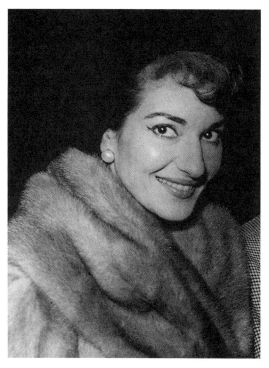

瑪莉亞‧卡拉絲，巴黎，一九六三年。

的女子，而不是帶著四打玫瑰來到禮堂的歌劇女主角，像根活竹竿，戴著一頂插著羽毛的寬帽等等。托絲卡絕不是這等模樣。卡拉絲如此之快便以獨到的方式為她賦予生命，真是令人驚訝。」

當卡拉絲在倫敦演唱《托絲卡》時，她的聲音狀況比起前一年音樂會時要來得更好。儘管她在某些音上面還是有些不穩，但是這只是偶爾發生，並不會破壞觀眾對戲劇的融入。由於她獨特的聲音與微妙的戲劇性，托絲卡的悲劇未曾如此活靈活現且令人信服。群眾與樂評都同意這是他們記憶之中最偉大的托絲卡。

羅森塔（《歌劇》，一九六四

所有工作人員相處甚歡，現在她覺得可以從偉大的歌者演員與最好的同事戈比，以及她曾經成功合作的柴弗雷利身上得到全部的支援與鼓勵。

柴弗雷利過去曾經多次拒絕指導《托絲卡》，他說這是因為：「我需要一位有個性、能夠理解我做法的女高音。我覺得托絲卡是一位生氣勃勃、熱心、不拘小節

年三月）寫道：

這位托絲卡熱情且具有女性特質，深深地愛著卡瓦拉多西……，她相當衝動而又極度虔誠。在卡拉絲的演出中聲音如此具有戲劇性，她賦予聲音色彩，就像畫家在畫布上作畫，她的聲音雖不若以往寬廣奢華，但仍是一件驚人的樂器，擁有極具個人風格的音色。

卡拉絲倫敦的演出成功後在巴黎定居下來。由於《諾瑪》即將在巴黎歌劇院推出，引起了法國媒體極大的關注，認爲這是巴黎歌劇院歷史性的一刻，因爲自從一九六〇年夏天於埃皮達魯斯演出之後，卡拉絲便未曾演唱過《諾瑪》，各地的愛樂者還是蜂擁前來聆聽她演唱這個她最負盛名的角色。有些人對她仍充滿信心，認爲她還能以演唱施展魔力，其他人則擔心她可能辦不到。

首場節慶演出那一夜，就聲音而言，卡拉絲的狀況甚差。所幸她過人的戲劇力量，以及她爲每一個樂句賦予色彩的方式，讓她得以確保她詮釋此一極爲困難角色的優越性。演出中，高音上的困難以及音量的降低相當明顯，對她來說交織著痛苦與勝利。幾個月前在《托絲卡》演出中，展現的聲音恢復希望幾乎又幻滅了，然而拿這兩部作品來評估卡拉絲的復出狀況並不公平：《托絲卡》從各方面來說要求都沒那麼高，而《諾瑪》精確的音樂再加上大量流瀉的樂句，除了完美的技巧之外，還需要歌者發揮各種不同的音色。

巴黎的《諾瑪》演出後，柴弗雷利總結卡拉絲的刻畫之時，相當切中根本。他說：「我以前就看過她早年在羅馬與史卡拉演出的諾瑪。但她在巴黎的演出遠爲細緻微妙，變得更爲成熟、眞實、更具人性，更有深度。一切都去蕪存菁。她找到了一種撥動觀衆心弦的方式，而這是她以前

257

永遠的歌劇皇后
卡拉絲

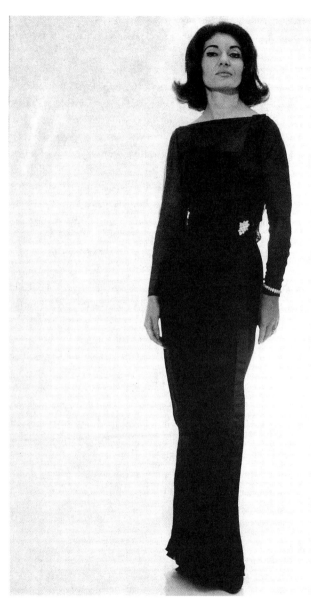

瑪莉亞·卡拉絲，巴黎，一九六四年。

從未企及的。或許她的聲音不如以往，但在其他個方面的優秀表現之下，又有什麼關係呢？」

這一年是個多事之秋，卡拉絲回到了歌劇舞台，而且似乎克服了聲音危機。重新找回自信後，她於十二月重新錄製了《托絲卡》。同時，在她與賓格鬧翻的六年之後，她將回到大都會歌劇院。

紐約一直是讓卡拉絲又愛又恨的城市。在一個視知名度為最重要因素之地，熱情的支持與敵視同樣是無法避免的。同時，那些希望買到站票的群眾在劇院售票口開始賣票前幾天就在外面排隊，還在歌劇院前面掛了一幅寫著「歡迎回家，瑪莉亞·卡拉絲」的橫幅，讓人十分窩心。這的確是溫暖的返鄉演出。她第一次出場時獲得長達六分鐘的鼓掌歡迎，就連她也從來沒有過這樣的經驗。卡拉絲拿回了大都會的后座。她現在的音量明顯較從前

弱，而且在某些持續音上偶爾會出現輕微的瑕疵，但是她運用聲音資源的技巧，姑且不論其瑕疵，則展現了人類所能表達的極致，令人咋舌。次月的樂評充滿了對卡拉絲演出的讚辭，並讓她成為封面人物，而在紐約通常只有大都會歌劇季開幕時才會出現這樣的情形。

李奇（Alan Rich，《前鋒論壇報》（*Herald Tribune*））寫道：

我昨天晚上聽到的聲音有一種滑膩的輕盈，喚起人們對她最早期錄音的回憶。她既做到這一點，又不失聲音裡的戲劇性。光就聲音而言，這是我記憶所及最卓越的聲樂成就。而整個第二幕簡直是對人性的深刻剖析。

現在大家完全不像以前那樣懷有敵意，這讓她很高興能回到家鄉，與世界為友。在那樣完全被認可與接受的時刻，她覺得好像擁有了「全世界」。

六天之後，她前往巴黎準備

演出《諾瑪》。但演出前三天，她突然感到身體不適。她的血壓突然降低，而不合理的熱浪與極度乾燥的天氣讓她罹患了咽頭炎。這也許是心理因素造成的，麥內吉尼最近又開始找她麻煩，要分得更多他們的共同財產。

五月十四日首演之夜，巴黎歌劇院一如往常擠滿了優雅的觀眾。幕啟之後幾秒鐘，劇院經理宣布了卡拉絲的健康狀況不佳：「但卡拉絲仍會演唱，不過她懇求各位包容。」她的演唱狀況從尚可至良好不等，而儘管她的聲音喪失了不少熱力，還是成功地營造出幾個令人難忘的時刻。

卡拉絲在經過醫藥治療之後感覺好多了，但在第二場《諾瑪》演出當天下午四點，她的血壓又戲劇性地降低到危險的狀況。在注射藥物之後她堅持要上台。這份努力真是勇氣可嘉，因為注射藥物的副作用有時會導致噁心與喪失平衡感，讓她幾乎無法直線行走。前兩幕僥倖過關，但是到了第三幕與第四幕（這部歌劇有四幕），出現了輕微的聲音問題，但她過人的努力挽救了她的聲譽。不過在第三場時，她心力竭盡、精疲力竭，但在第二幕結束之後便累得連戲服都無法更換。

可是讓人訝異的是，這次和一九五八年她在羅馬放棄演出，而被報導成醜聞的情形不同。在巴黎，當主辦單位宣布她是費盡心力才能演到這裡，但是現在不得不放棄演出時，觀眾表現了同情心，一片靜默地離開劇院，之後許多人士更以送花的方式表達支持之意。而卡拉絲只能傷心地說：「我希望巴黎能原諒我，我會再回來的。」事實上是卡拉絲精神崩潰，醫生命令她要完全休息。卡拉絲難過地說：「在演唱的人不是我。我聽不到自己的聲音，可是我聽到別人在唱，一個我從沒聽過的陌生人。」

稍後，當她在希臘水域航行

之時，米蘭法院由檢察官公佈麥內吉尼控告卡拉絲要獨自為婚姻破裂負責的判決，結果判定雙方都有錯，麥內吉尼有罪是因為他對卡拉絲的職業造成了相當大的影響，再加上自他們分手後，他對媒體的陳述嚴重地破壞了她的名譽。另一方面，法庭則發現卡拉絲與歐納西斯的關係遠遠超過一般的友誼。

同時，充分的休息以及地中海溫暖的陽光亦顯現功效，讓卡拉絲的氣色回復不少，心情也放鬆了，可以在下一次演出兩個星期回到巴黎柯芬園演出《托絲卡》。

一如往常，卡拉絲在倫敦受到熱烈歡迎。一個月之前於巴黎的失敗並未讓熱衷歌劇演出的觀眾打退堂鼓，數千名歌劇迷排隊買票，有些人還排了五天，票價更是柯芬園前所未有的天價。他們相當樂觀地認為她此次一定會東山再起。一切看來都很順利，

一直到原先預定抵達排練地前一週為止。但是她再度為低血壓所苦，不得不取消演出。不論她多麼努力嘗試，她的醫生們仍不贊成在這樣的狀況演出。而由於卡拉絲再三堅持，最後醫生勉強同意她演出一場，但後果由她自己負責。

不可否認地，觀眾大失所望，但是我們也不能忽視這位藝術家自己的心情。卡拉絲希望演唱，而如果她無法演唱，將會是不戰而敗。柯芬園向觀眾表示：「卡拉絲小姐向倫敦眾多欣賞她的樂迷致上最深的歉意，也懇求大家諒解，如果不是真有必要，她絕對不會取消這幾場演出。」接著要面對的就是卡拉絲究竟該演出哪一場的棘手抉擇。很自然地，他們選擇了皇家慶典演出。這是一個好理由，而且人們付出史無前例的大筆金錢買票，大部分的原因就是為了聽卡拉絲演唱。除此之外，皇室成員也會出

席。然而，這個決定最初亦引發爭議，還好後來媒體也表現出非常寬容的態度。

保持緘默的卡拉絲終於在演出的兩天前抵達了倫敦。她甚至無法參加任何排練，只表示：「對於媒體與支持者對我的關心，我深表感激。我必須從四場演出當中選擇一場，而當我選擇為女王而唱時，我感到我的決定會符合英國人民的期望。希望我的選擇沒錯。希望我沒有讓太多人失望。」

七月五日，在伊莉莎白女王、愛丁堡公爵、皇太后以及全場觀眾面前，卡拉絲演唱了《托絲卡》。不出所料，她的音量並不大，但是她以最具藝術性的方式運用她已減弱的聲音資源，完全憑藉著音調變化與音色來展現絕技。演出結束後韋布斯特爵士表示：「她唱得和我以前聽到的一樣美。可是考慮到健康因素，她只唱一場演出是正確的。」樂評

們的看法與羅森塔（《歌劇》，一九六五年八月）大致相同，他如此描述卡拉絲的精彩角色刻畫：

仍然是獨一無二，而且渾然天成。我覺得我們好像是最後一次在倫敦舞台上看她演出。我希望我錯了，因為她仍然有能力以其他歌者無法企及的方式，來表現她演唱的角色。

第二天卡拉絲到了希臘，那裡的氣候對她非常有幫助。接下來的幾個月沒有任何工作，不用演唱——只有休息，再加上醫療照顧，才能恢復她的健康。秋天時她回到了巴黎的家。儘管她尚不自知，她從歌劇舞台退休的生涯已經開始。

註解

❶拉里（Maritsa Ralli）是雅典歌劇院的董事。她擁有與歌者簽約的執行權。

CHAPTER 16
衰落與退休

　　自從卡拉絲與丈夫分居，並與歐納西斯開始密切交往之後，國際媒體便勤奮不懈地追隨他們的一舉一動。當他們兩人的婚姻分別起了變化之後，兩人都不願多談他們之間的關係。其後八年間不時傳出他們即將成婚的報導，但他們從未跨出這一步。隨著時間過去，卡拉絲與歐納西斯之間的「絕佳」友誼成為西方世界的一段公案。

　　歐納西斯早在一九六○年便已獲准離婚，恢復自由之身，何況他的前妻蒂娜隔年便已改嫁給英國的布蘭福侯爵（Marquess of Blandford）。卡拉絲就沒有這般自由，法律上她只是與麥內吉尼分居，因為義大利不允許離婚。可是因為她出生於紐約，而且她在義大利結婚之後仍保留了美國公民權，只要她願意，可以毫無困難地在美國獲准離婚，到義大利

以外的任何地方再婚（在義大利她仍是已婚身分，而且可能會被判處重婚罪）。

卡拉絲談到他們的婚姻時，是這麼說的：

世人指責我離丈夫而去。我們的裂痕來自於我不再讓他管理我的事業，我相信這才是他想要的一切。他向所有的劇院壓榨更多的錢，讓人家誤以為是我的堅持。我當然希望得到合乎我的身價的報酬，但如果遇到的是重要演出或是劇院，我從不會錙銖必較……。

我有一種長久以來被囚禁在籠子裡的感覺，所以當我遇見充滿生氣與魅力的歐納西斯和他的朋友時，我變了一個人。

和一位長我這麼多歲的人住在一起，讓我也變得未老先衰……。如今我至少是一個合乎目前年紀，快樂而正常的女人。儘管如此，我必須說我的人生真的是四十才開始，或者說接近四十才開始。我不知道如果我可以再婚的話，我會不會考慮這麼做。一旦你結婚了，你的男人便會視一切為理所當然，而我不希望別人告訴我該做什麼。我自己的直覺與信念會告訴我什麼該做，什麼不該做。這些信念也許是對，也許是錯，但這是我自己的信念……。

媒體對他們情事的報導持續加溫，大多是推測性的八卦：如果歐納西斯邀請客人搭乘「克莉斯汀娜號」而卡拉絲不在場，顯然他們吵了一架，而且他無疑對另一個女人有了意思。小道傳聞還不止於此，其中還暗指歐納西斯虐待她，在人前人後侮辱她，而且說他毀了她的歌唱事業，只因為卡拉絲自從一九六五年七月在柯芬園演唱了一場《托絲卡》之後，便不曾公開演唱。

一九六八年十月二十日，歐納西斯出人意表地與美國錢總統遺孀賈姬‧甘迺迪（Jackie

Kennedy）閃電結婚，讓媒體與輿論界一片譁然。其實歐納西斯與甘迺迪家族的關係早幾年前便已開始。在他離婚後不久，他結識了拉吉維爾親王（Prince Radziwill）與其妻莉（Lee，賈姬的姊妹）。後來賈姬在八月提早產下她的第三個孩子，這個男孩隨後夭折。歐納西斯便透過莉邀請她隨「克莉斯汀娜號」出航將會加速她的復元。儘管賈姬欣然接受邀請，總統卻花了一段時間才同意此事，因為歐納西斯曾在艾森豪時期遭控告涉嫌逃稅，這使他不受美國大眾喜愛。

這趟旅行招來許多批評，說「野心十足的希臘大亨」利用甘迺迪夫人拉抬自己的身價，也有些記者在麥內尼亞的唆使之下，想要虛構歐納西斯為了拉吉維爾王妃而拋棄卡拉絲的事實。

一九六三年十一月二十二日，就在他的妻子從希臘航行返家後一個月，甘迺迪總統於達拉斯遭人暗殺。歐納西斯前往華盛頓參加喪禮，成為白宮的過夜賓客。接下來的四年之中，歐納西斯與甘迺迪家族的交往並沒有什麼報導。然而，他確實和賈姬保持電話聯絡，而且一九六七年秋天有人看到他在紐約與她共進晚餐。

一九六八年歐納西斯繼續與卡拉絲交往，他隻字不提與賈姬和甘迺迪家族之間的關係，儘管她多少看出一些端倪。八月初時歐納西斯沒有任何解釋之下，要在「克莉斯汀娜號」上的卡拉絲先回巴黎，並說他九月時會去看她。兩人吵了起來，歐納西斯說他邀請了一些朋友出航，希望能獨自和他們相處。卡拉絲不難猜出這批神秘賓客的身分，而她也不準備接受這等奇怪的待遇，她離開時告訴歐納西斯他九月不會在巴黎見到她，今後也別想在其他地方再見到她。

就是在這趟一週的航行中，

歐納西斯定下了他與美國前第一夫人的婚約。典禮於十月二十日在斯寇皮歐斯的小教堂，根據希臘東正教的儀禮舉行，沒有人相信他們的結合是出於愛情。同一天，卡拉絲穿著優雅、帶著燦爛的笑容，出席一場電影首映。她強顏歡笑，事實上心在淌血。

三星期後我路過巴黎順道去看她。她對於我的到訪很高興，但是我很快便感受到她的笑容與活力背後，隱藏的是緊張與沮喪。我們的話題大多集中在生命的失望與快樂時刻，彷彿我自己剛剛經歷過相同的經驗一般，卡拉絲以老朋友的身分建議我該如何處理這種情況。「當你失敗時」，她說：「你會覺得像是世界末日來臨，而且覺得自己再也無法恢復了。但是你必須從積極的角度去思考，因為你日後會發現這根本不是失敗，而是幸福的偽裝。一個人可以從失敗獲得的益處，與從成功中獲得的一樣多。」

我不難體會卡拉絲指的是她與歐納西斯的關係告吹，而這是她讓自己免於自怨自艾的方式。

儘管歐納西斯的婚事讓卡拉絲覺得是種羞辱，但她最大的問題還是在於聲音力量尚未完全恢復。她從未停止回到歌劇舞台的渴望。邀約繼續到來，她還一度過於樂觀答應了一場演出，但殘酷的事實很快地便讓她對自己的狀況有了全面的認知。追根究底，她的問題並不在於缺乏信心，而是確知自己無法唱得夠好。所以在下一個機會來臨前，她得克制自己，以讓藝術生命能至少持續到她準備好再度演唱。

挽救她藝術生涯的是一部非歌劇的電影版「米蒂亞」。當她同意扮演這部電影的同名主角時，眾人大感意外，都認為卡拉絲希望以米蒂亞這個角色來表達她生命中的戲劇性。將米蒂亞與傑森的關係（她為了他放棄一切，結果換來的只是他為了另一個女人

而拋棄她），和歐納西斯對待她的方式劃上等號。但其實這兩者幾乎沒什麼關聯。卡拉絲從一九五三年以來便以最具說服力的方式刻畫米蒂亞，在那個時期她與麥內吉尼過著快樂且忠誠的婚姻生活，當時他無疑是她生命中唯一的男人。

檢視藝術家卡拉絲在何種情況下同意拍攝這部影片也是很有趣的。這可以說是純屬巧合。羅塞里尼（Franco Rossellini）認為她會是由帕索里尼（Pier Paolo Pasolini）所執導的「米蒂亞」當中，女主角的理想人選。此一想法萌芽於一九六九年，這段期間卡拉絲處於休養生息的狀態，事實上她也沒有聲音與耐力（因此也缺乏信心）能在歌劇舞台上演唱，達到可與過去比擬的水準。卡拉絲是一位過去從未在其他任何形式的劇場演出過的歌劇歌者，如今則為帕索里尼所說服，演出他歌劇版本的「米蒂亞」。在個人挫敗與亟欲尋求自我表達的氛圍下，她將此視為藝術挑戰。

「我喜歡挑戰。」卡拉絲告訴哈里斯（《觀察家》，一九七〇年）：

在此我面對了兩種挑戰。首先，如何傳達出古老米蒂亞傳說中的熱情與狂暴，而且還要能讓現代的電影觀眾理解。其次，我還必須學習在攝影機前表演，而且只演不唱。在這部電影中我並不開口演唱。

在為「米蒂亞」試鏡之前，我邀請帕索里尼共進晚餐。我說：「如果我拍攝這部電影，而不論是我對角色的處理或者我的整體演出造成你的困惑，請別找其他人，直接來告訴我。我會試著做出你想要的。你是導演，我是詮釋者，我會試著以我的方式來詮釋這個角色，當然前提是群眾要能夠接受。

顯然導演與詮釋者的意見全然一致。在一篇文章中（《歌劇新

聞》，一九六九年十二月）帕索里尼解釋了他這部電影的企圖，並且表達她對於卡拉絲的欣賞之意：

我的問題在於要避免平庸，同時以現代的思維來詮釋古典神話。我是從卡拉絲的個人特質中理解到我可以拍攝「米蒂亞」的。這裡有位女子，可說是最現代的女子，但在她的身體內存有一位古代的女子，神秘而有魔力。她豐富敏銳的感情讓她產生巨大的內在衝突。

卡拉絲的銀幕刻畫十分精妙：展現出一個在魔法的栽培之下，心靈遭復仇女神所佔領的女人。這些形貌藉由她如訴的沈默更令人信服，同時也由她鑲滿寶石、象徵復仇女神的黑色服飾暗示出來。讓她的演出更具說服力的是，她能夠具體展現角色背景，創造出一個全然活在個人感官之中的米蒂亞，而在她的世界中，自然是由無以名之晦暗力量

所控制的。

「米蒂亞」是一部具有爭議性的電影。儘管它的視覺呈現獲得一致好評，但帕索里尼在演員的處理上卻未達水準，在商業上也沒獲得成功。卡拉絲自己則還算喜歡這部影片，她對我說，人們實在應該多看兩遍這一類的片子，「才能欣賞其中漫長、別具意義而美妙的沈默，藉由減少悲劇中的狂喧與憤怒，來消解大量的暴戾之氣。」

一般來說，影評論及卡拉絲之處都有正面評價，內（Jean Genet）的〈巴黎通訊〉（《紐約客》，一九七〇年）如此描述卡拉絲的角色刻畫：

一次充滿了魔力、令人入迷的演出，一次大師級的身心勝利。在這個新的米蒂亞中包含了一種極至戲劇成就的演出，使得這部影片得以列入電影藝術的稀有作品。

儘管卡拉絲喜愛電影「米蒂

亞」的演出，但她在這種媒體中並未正找到藝術滿足，因為她的抱負、她的優先考量，還是回到音樂舞台，而且她的聲音似乎大有改善，因此她再度燃起希望。

然而，卡拉絲的問題不僅在於她的聲音，同時還有五年完全消聲匿跡後，重新面對群眾的恐懼。很有可能就是在這種心態之下，一九七一年她接受紐約的茱莉亞音樂學院（Juilliard School of Music）的邀請，前去教授二十四堂大師課程（master classes），讓她從三百名挑選二十六名參與課程的年輕歌者。

上完第一堂課之後，卡拉絲在葛魯恩（John Gruen）的訪談中（發表於《紐約時報》）表達了她的感覺：

我覺得歌劇真的遇上麻煩了。歌者再做好準備之前便接受邀約，而且一旦他們有了站上歌劇舞台的經驗，要他們重新學習便非常困難。依我之見，歌劇是所有藝術中最困難的。若想成功你不僅要當第一流的音樂家，還要當第一流的演員。因此我接受了茱莉亞的這些課程，希望能幫助歌者踏出正確的一步。我希望將自己學到的傳授給年輕的歌者，從我曾經合作過得偉大指揮、我的老師，還有我至今仍為停歇的自己的研究中學到的。我們永遠不能忘記自己是詮釋者，是為作曲家服務的人，這是個重責大任。

在這段期間，我亦參加了一場大師課程，她告訴我：「我最大的目標在於引導年輕歌者的想法，至少埋下正確的種子，讓他們能分辨傳統的好壞。之後如果他們和我一樣幸運地遇上好指揮，他們將會有所成就。你知道，好的傳統是一種祝福，它常能微妙且令人信服地賦予隱藏在表面下的事物生命；而壞的傳統則是一種詛咒，因為它只能膚淺地處理音樂，除了自我表現的效

果外別無所成。這就像是陳腔濫調會破壞一則寫得很好的故事一樣。」

然後她說起自己每個早上的課程,包括一小時與大都會歌劇院的教練馬齊耶羅(Alberta Maziello)的學習。「那麼妳的教學對於自己的工作有幫助嗎?」我問。

「並不特別有幫助,」她答道:「某方面來說,歌劇歌者一輩子都是學生,至少那些好的歌者是如此。何況我並沒有教學。我提出建議,加以引導,這些未來的歌者可能會發覺自己的特質與個人風格。」

在茱莉亞學院,學生們坐在觀眾席的前兩排,觀眾則坐在他們後面。卡拉絲則完全專注於她的學生。每個人演唱一首自選的詠歎調,然後卡拉絲分析他們的演出,幫助歌者理解如何面面俱到地刻畫其角色。她幾乎每次都親自示範應該如何演唱,因此也

解釋了技巧與呼吸上的要領,儘管她最初說明自己的教學主要匯集中在聲音詮釋方面。在整個課程中,她以對待同事與朋友的方式來對待學生,相當親切,甚至帶著感情。她不曾失去幽默感、也不會以恩人自居,甚至指責他們,然而她以權威的態度給予建議與解釋,就如同她在自己的演唱中一貫的奉獻與投入。

聽過一些學生演唱之後,卡拉絲發表了一段簡短但具啟發性的談話:

未來的同事們,你們必須延續我們歌者從好作曲家與好指揮那裡學到的。所以你們必須有足夠的力量挑戰不好的傳統─向指揮證明你能忠實地理解樂譜。你們必須奉獻自我。這就是為何我鼓勵大家及早開始,這是你們的生命。

宣敘調非常重要,因為它們必須被「說出」。每一名歌者必須找到個人的平衡方式。我的意思

不是說你們可以高興怎麼做就怎麼做。你必須為作曲家服務，為作曲家在每部歌劇中所呈現的風格服務。莫札特、董尼才悌、威爾第，以及其他的作曲家都有不同的風格，而且每位作曲家在他的每部作品中也都有不同的風格。我們永遠不能忘記我們是音樂演出者。這表示我們是為了比我們優秀的人，也就是作曲家服務，而他們往往死於貧困或受到誤解。

你們必須做出犧牲，例如有勇氣向一些合約說不，或者有必要時必須節食，讓你自己挨一點餓。（你們知道，我常這麼做。）我們不能為所欲為。你必須擁有生命的方向。如果你夠熱愛音樂，那麼你一定是一位全心奉獻的音樂家。接著名氣便會自動到來了。

大師課程對於卡拉絲也有益處，因為這些課程能幫助她為回到大眾面前演唱鋪路。不過，對

於踏出這一步，或許還有另外一個更為重要的因素。在她於茱莉亞學院教學的後期。她與迪·史蒂法諾的友誼重新燃起。同樣遭遇了聲音問題的迪·史蒂法諾正嘗試要東山再起，他力勸卡拉絲與他合作，這不失為合理的提議，他們過去曾經有如此豐富的合作經驗，彼此都相信能夠幫助對方鼓起足夠的自信心。此外，眼見迪·史蒂法諾在紐約的音樂會得到的反應還不壞，卡拉絲同意了，不過目前只先和他錄製一些威爾第與董尼才悌的二重唱。

卡拉絲重新在她的聲音上下功夫。她常常自己練習，也常與迪·史蒂法諾一同練習。還有另外一個人正伺機給卡拉絲一些額外的保證，讓她重新站上舞台：戈林斯基（Sander Gorlinsky），一位果斷而經驗豐富的經紀人。從卡拉絲一九五二年於柯芬園以諾瑪首次登台開始，便為她處理英國方面的事務。一九五九年，當

卡拉絲與丈夫分居之後，戈林斯基成為她的經理人。

卡拉絲的復出音樂會於一九七三年九月十六日在倫敦舉行。與迪·史蒂法諾一起演出的消息公佈之後，吸引了超過三萬人搶購不到三千個的座位。但事情還是未盡人意。她罹患青光眼，相當疼痛，需要治療，音樂會在三天前取消了演出。超過八年沒有公開演唱的卡拉絲原先非常憂慮，但是在這兩個月內她的狀況已經恢復，十月二十五日她和迪·史蒂法諾於漢堡演出了第一場音樂會。

十一月二十六日，卡拉絲與迪·史蒂法諾走上了倫敦節慶廳的舞台，她身著白色緊身長禮服，披著藍色的薄綢披肩，看起來美極了，完全看不出她已年過五十一。爆滿的觀眾在他們還沒唱出任何一個音符之前便給予他們長時間的喝采。懷著即將再度聽到她聲音的期待，觀眾心中充滿了無可扼抑的興奮。

如果說他們的演唱完全不弱於以往，是誇大其辭，對兩位藝術家也不公平。卡拉絲的聲音中失去了一大部分說服力與光澤，特別是她曾經燦爛無比的中音域，部分是因為恐懼而造成她過份小心，但最主要還是因為她的聲音本錢已經大為衰退：令人目眩的內在火焰幾已熄滅。

即便如此，還是有些時刻（儘管不多），如在《唐·卡羅》與《鄉間騎士》的二重唱，以及做為安可曲的〈我親愛的父親〉（*O mio babbino caro*）當中，她如履薄冰，唱出了充滿溫暖魔力與活力的曲調，讓許多人熱淚盈眶。沒錯，她的聲音和以前相比幾乎可說是僅存其形，但是在這些少見的時刻中，仍是舉世無雙的。一般來說作風保守的英國人也失去理智，在音樂會結束後有許多人爬上舞台，問候他們的偶像。對於獲得肯定，卡拉絲深為

感動，但並沒有接受所有的奉承。當掌聲止息後，她的心情突然改變，帶著一絲憂鬱自我反省地對我說：「你說人們喜愛我。是的，在倫敦被如此喜愛真的很好，雖然他們對我有些過於抬愛了。可是他們真正喜愛的是以前的我，而不是現在的我。」

巡迴演出結束後，雖然邀約如潮水般湧來，但卡拉絲一個也沒接受。她的復出嘗試算是值得，而且隨著巡迴演出的進行他愈唱愈好，音量與聲音的彈性都增加了，但老實說，她不過是自己過去的影子而已。自從上一次於一九六五年演出托絲卡後，卡拉絲為了重拾歌劇事業備嘗艱辛，但結果並不成功。她就是無法回復她聲音的力量與品質。她對自己的高度自信乃建立在她的天賦與下過苦功的聲音基礎上，這在過去曾幫助她面對了許多挑戰，如今則失去了動力。

她只演不唱的電影「米蒂亞」就她的部分來說是值得稱許的成功，但是她再度公開演出的嘗試則使她走進一座迷宮，讓她看不到出路。除了些許研究價值之外，她和迪·史蒂法諾最後的努力不僅不能為她做為知名歌者的聲譽增添光彩，反而多少還有損害（儘管為時短暫）。她對於自己的能力有完全的認知，而儘管她繼續為聲音而努力，她不曾再達到自己能接受的標準。她也沒有將之視為悲劇。

儘管卡拉絲的歌劇事業事實上結束於一九六五年，早在一九五八年聲音退化的問題便已經開始浮現；在某些高音上，顫音不穩的情形有時已經過於明顯，讓人無法忽略。除此之外，偶而音量似乎會有些減弱，而音色也不那麼「濃稠」，聽來更像是抒情女高音而非戲劇女高音。最初這些間歇發生的問題似乎並不嚴重，她的戲劇天賦能夠技巧地助她掩飾過去，而因此她得以繼續呈現

無人能及的演出。然而，她的確大大地減少了亮相的次數，不僅因為她與數家劇院發生爭吵，也因為她的聲音問題。一九五九年柯芬園邀請她演出八場《米蒂亞》，她則拒絕演唱超過五場。接下來的五年中，她的歌劇演出與獨唱會數量均相當稀少。

對於卡拉絲的聲音衰退有幾種說法。儘管聲音會隨著年齡改變，在她的例子當中，原因相當複雜，因為這些原因並非全在聲音方面。如果我們首先考量造成她一九五九年不得不暫時退休的直接原因，對釐清問題會很有幫助。

由於突如其來的鼻竇問題使得她下意識更用力地演唱，尤其是高音，因為她的聽力變差。除此之外，靠近盲腸附近的疝氣毛病也讓她的身子大弱。儘管這兩場磨人的病痛都痊癒了，但是要弭平傷害還是需要時間。她復原得還算不錯，但她的健康卻又受到低血壓的威脅，這個毛病開始於雅典的德國佔領時期，而之後則轉變成心理上的問題。儘管這一點她也克服了，或者更精確地說是控制得宜，還是感到公開演唱的負擔太大。

她在某個絕望的時刻曾說道：「我最大的錯誤便是試著以理性來控制我的聲音。此舉讓我退步了許多年。每個人都覺得我完了。我嘗試要控制動物本能，而不是將它當作是上帝賜予的天賦，此外，媒體如此頻繁地報導我失聲了，讓我自己幾乎也如此相信。我的聲帶一直保持完美，感謝上帝，但是持續不斷的負面批評為我帶來許多心結，這讓我不得不承認自己產生了聲音危機。我的聲音非常不穩定，而我則過度強迫自己張口，結果聲音就如脫韁野馬，無法控制。」

另一種理論宣稱卡拉絲的聲音退化是因為不正確的訓練使她過度使用聲帶。這聽來似乎有道

理，可是所有的證據顯示這與事實相去甚遠。希達歌精明幹練地發掘了卡拉絲眞正的藝術表現方式。事實是她以「美聲唱法」的方式來訓練她成爲一位「全能」的戲劇女高音，這能消除任何對聲音訓練是否正確的疑慮。塞拉芬的專業觀點也支持這一點。如果不是因爲如此，像他這樣一位保守且非常實際的歌劇指揮，怎麼會僅僅因爲卡拉絲在三個月之前演出《嬌宮姐》的良好表現，便大膽起用年僅二十四歲的她，來演唱伊索德這個重要的角色呢？更何況，卡拉絲只有十週的時間來學習此角，而一年之後塞拉芬指導她演出諾瑪（一般認爲這是所有歌劇中最困難的角色），她在其指揮之下於佛羅倫斯成功地演唱這個角色。僅僅在一個月之後，她又演唱了《女武神》當中的布琳希德以及《清教徒》中的艾薇拉這兩個截然不同的角色，也驚人地成功了。這些非凡

的成就不能單憑勇氣便能獲致，而只有憑藉著她過人的聲音技巧才有可能達成。尤其這位名指揮對於他的歌者再瞭解不過，不會甘冒風險。

而卡拉絲在職業生涯早期演唱華格納角色，到後來被認爲這是造成她聲音能力衰退的主因。她自己不接受這種說法，而且總是堅持演唱華格納不會對任何人造成傷害，只要你懂得「如何」去唱。

交付給她華格納角色的塞拉芬也持相同看法。數年之後他告訴我：「我覺得卡拉絲同時具有演唱此一音樂的聲音技巧與精力，而我也相信這對她發聲器官的發展不但不會有害，而且會有相當的助益。然而，當時我反對她唱太多的杜蘭朵，雖然我有所保留地同意她演唱，因爲當時劇院希望她演唱此角，而她也需要建立自己的地位。她的杜蘭朵非常令人興奮，在當時無人能及。」

275

巧合的是，卡拉絲只有在一九四八與一九四九年演唱過這個角色，之後當她的地位愈形穩固時，除了於一九五七年在塞拉芬指揮下錄製了唱片之外，便把這個角色從她的劇目中去除。

也有一些人提出另一套理論，說她不斷地以自我禁欲的方式來表達對作曲家的尊敬，幾近自虐地毀去了個人的演唱事業——但這完全不是自我禁欲，而是對藝術的誠懇。她表示：

對於我的音樂我絕不會草率。我必須承擔風險，即使如此一來會對我的職業生涯造成傷害。你知道，音樂家就是音樂家，除了多了歌詞之外，歌者和樂器手並沒有不同。你不能原諒小提琴師或鋼琴師所犯的錯誤，如果發生在歌者身上同樣也無法原諒。沒唱出震音、沒做到碎音（acciaccatura）、沒唱好音階，這是沒有任何藉口的。看看你的樂譜！上面寫著技巧性的東西需要

演出，不管你喜不喜歡，就是要做出來。你怎麼能避而不唱震音？你怎麼能不唱出音階，當它們就寫在那裡，瞪著你看？

正是這種對藝術的極度奉獻，有時候讓她竭盡一切地執行樂譜上的要求，即使不得不搾乾她，而正因如此被誤認為是一種毀滅性的自虐。然而人們對於極度的成功或失敗，尤其是具有創造性的那一類型，若非解讀不及便是太過，而那些最讓人感興趣、最不尋常的解釋（並不一定是最正確的）更容易獲得接受。

卡拉絲也曾向她的老師希達歌，以及當時年事已高的精神導師塞拉芬尋求建議。希達歌向我證實，卡拉絲這位當時獨領風騷的優秀歌者，毫不猶豫地重新當起學生。

具有奉獻精神的藝術家在完成使命的過程中，不會力保不失敗。相反地，他們經常勇於冒險，就算這麼做會讓她們的職業

生涯加速落幕。但是如果卡拉絲並未傾其所有，如果她不是有時候超出能力地以理性控制聲音，她若不是為了藝術犧牲一切，那麼她也絕不會成為這樣一位崇高的藝術家，成為劃過音樂史的一顆明星。

經過這段過程，且不提與數間劇院的紛爭以及婚姻破裂之事，她已油盡燈枯；也許她的聲帶狀況尚稱良好，但是器官很少是聲音衰退的最主要原因。要維持相當完備的技巧更需要的是心理建設，而不是加強練習。「我在心裡建設上下的功夫更多，」她解釋道：「在正確的心理狀態下，幾分鐘的準備，便能達到在有時候得花上無窮盡的磨人練習，才能獲致的成效。」反之亦然。當心靈能量消耗殆盡，再也無法專注於音樂的內在意義之時，強調戲劇性的歌者也可能會失去許多技巧與能力，也許不會影響到音量，但是結果其聲音將會失去原有的傑出特質。

隨著時間流逝，她的這個問題變得愈來愈棘手，儘管她在家中經常可以演唱得相當好。健康繼續成為她的障礙；低血壓的問題不時會發作，讓她身心俱疲。無論如何，到了一九七七年夏天，她感到有自信於秋天時進行一套馬斯奈的《維持》錄音工作，不過她不再懷抱著有朝一日能重新登台演唱的希望。她逝於九月。

卡拉絲將自己消磨殆盡，儘管具有悲劇性，但是這和生命本身一樣是難以避免的事。要成就偉大的藝術是極為辛苦的，藝術家的靈魂往往如同一把劍一般，劍鞘無時無刻不在磨損。還有一種謬論認為過去的偉大歌者職業生涯較長（當時沒有飛機，無法經常在許多地方演唱）。或許對某些人是如此，但並非那些能以其天才讓角色發光發熱的人。成就卓越的帕絲塔或許演唱了相當長的一段時間，但是她正

277

傑出的歲月差不多只有十年；瑪里布蘭去世時年僅二十八歲。我們還能舉出幾個職業演唱生涯很長的知名歌手的例子，然而如果進一步觀察，往往會發現他們在晚期的演出奇差無比。就連經常被人引述為擁有非常長的職業生涯的梅爾芭（Nellie Melba），事實上也不算達到這種成就。她也許迷倒眾生，然而深刻的投入與天份並非迷倒眾生，然而深刻的投入與天份並非她的偉大特質。她的確演唱了許多年，但是在職業生涯後期，卻幾乎將自己侷限在演唱《波西米亞人》上（而且經常唱得不佳，不過據一些人表示，以她的年紀已屬不易），而這對於受過「美聲唱法」訓練的人來說，並沒有什麼可怕的。在幾場告別演出之後，她以六十七歲高齡從此退出。

卡拉絲二十五年的舞台演出生涯（她一九六五年退休時還不到四十二歲，但是她從十六歲便開始從事職業演唱）是不是能夠延長並非是最重要的。基於各種原因，傑出的改革者鮮少有人能完成他們的使命。「你設下目標，」偉大的作曲家舒曼（Robert Schumann）表示：「一旦達成就不再是目標了。所以你的目標一再提高，因此失敗幾乎是難以避免的。」

蓋棺論定，卡拉絲不論是技巧上的成就（儘管仍有聲音上的缺陷），或者驚人的音域，甚至是聲音中天賦的獨特美感，這些都將逐漸遭人遺忘。但有某種更為神秘的東西，那種在靈魂深處持續迴響、富於表現力的旋律會流傳下來。當卡拉絲演唱時，或者更正確地說是在塑造她的聲音時，她塑造了一個個活生生的角色，時而駭人，時而溫柔，令人激動。沒有卡拉絲，歌唱的藝術仍會繼續下去，但是世界會變得多麼貧乏啊！

《拉美默的露琪亞》(*Lucia di Lammermoor*)

董尼才悌作曲之三幕歌劇；劇本為康馬拉諾（Salvatore Cammarano）所作。一八三五年九月二十六日首演於那不勒斯的聖卡羅。卡拉絲第一次演唱露琪亞是在一九五二年的墨西哥市，最後一場則是一九五九年十一月在達拉斯，共演出四十三場。

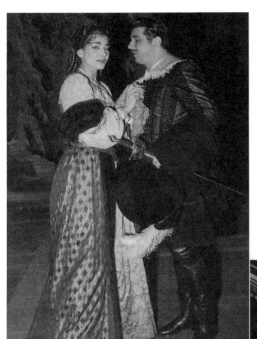

（左）第一幕：一座廢棄的泉水（被一位遭情人殺害的少女的鬼魂盤據著），位於雷文斯伍德城堡（Ravenswood Castle）的庭園。時為黃昏。露琪亞（卡拉絲飾）害怕她的哥哥恩立可（Enrico）會知情，於是說服厄加多（Edgardo，萊孟迪飾）不要洩漏他們的愛情。他們在分別之前互換戒指，誓言在上帝的見證下他們已成為夫妻：「和風將會帶給你我熾熱的嘆息」（Verranno a te sull'aure i miei sospiri ardenti）。

卡拉絲以得天獨厚的才華使文字與音樂達到完美結合，加上她撫弄樂句旋律的天賦，讓她能在露琪亞極短暫的快樂時光中表達出肉慾之愛（聖卡羅，一九五六年）。

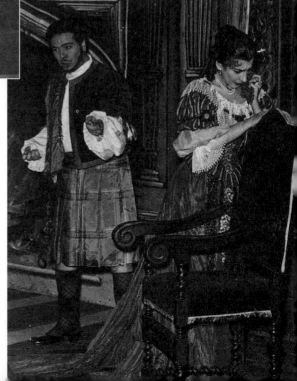

（右）第二幕：恩立可位於城堡內的房間。恩立可（帕內拉伊飾）以一封偽造的信來破壞厄加多的名譽，希望能說服露琪亞嫁給富有的阿圖洛（Arturo），藉此讓她的家族免於破產。露琪亞最後屈服了。看到這封信時，卡拉絲全身一震，彷彿是來自內在的顫動。「我的心碎了」（Il core mi balzo）顯示出她全然屈服的無助。在「我含著淚受苦」（Soffriva nel pinato）中，所有憂鬱、痛苦與寂寞在極度善感的露琪亞身上，以令人心碎的個人聲調來表現：如今在她一個人的世界中，她不再能夠抗拒正在佔領她的瘋狂。

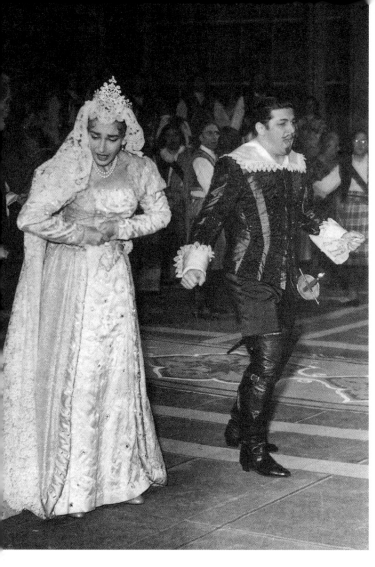

（左）拉美默城堡中的大廳。恩立可看著露琪亞與阿圖洛簽下婚約。

厄瓜多突然出現，並且憤怒地要回和他已有山盟海誓的新娘，當他表現出情緒衝突時，「這種時候有誰能約束我」（Chi mi frena tal momento），露琪亞悲痛不已，恩立可深感後悔，雷蒙多（Raimondo）與阿圖洛則表現出恐懼，而雅麗莎（Alisa）則顯現支持露琪亞之意。他們的聲音巧妙地混合在一起，先是分開，又在一處下行的嘆息中重新結合，而露琪亞的絕望聲音則浮現在所有其他人之上。當露琪亞簽下婚約時，厄加多將戒指丟還給她，詛咒她以及拉美默家族（聖卡羅，一九五六年）。

（次頁）第三幕：城堡內的宴會廳。陷入瘋狂、並且在洞房中殺害了丈夫之後，露琪亞回到大廳，賓客們還在那裡慶祝。這位年輕的女人，帶著呆滯的目光且形神俱疲，如鬼魅般地進場──讓人感到死神將臨。在她無意義地漫步中，她的雙手彷彿再重演她犯下的謀殺罪刑。她以為厄加多在她身邊，她瘋狂的心靈繼續進行一場想像的婚禮。「我終於屬於你，你終於屬於我」（Alfin son tun, alfin sei mio）一句中單純但微妙的音色──讓人永難忘懷的一句話──傳達出露琪亞短暫的無窮喜悅，更強化了局面的殘酷。同時延長的顫音、半音的滑行，以及在「讓那苦澀的淚水」（Spargi d'amaro pianto）當中，不尋常的強音很快地便以清澈且至為感人的聲調加以過渡。然而不論卡拉絲唱得多麼有技巧，讓露琪亞悲劇令人信服的是她整體演出中極佳的單純性，特別是呈現出一個人的心靈在瘋狂邊緣搖搖欲墜的情形（史卡拉，一九五四年）。

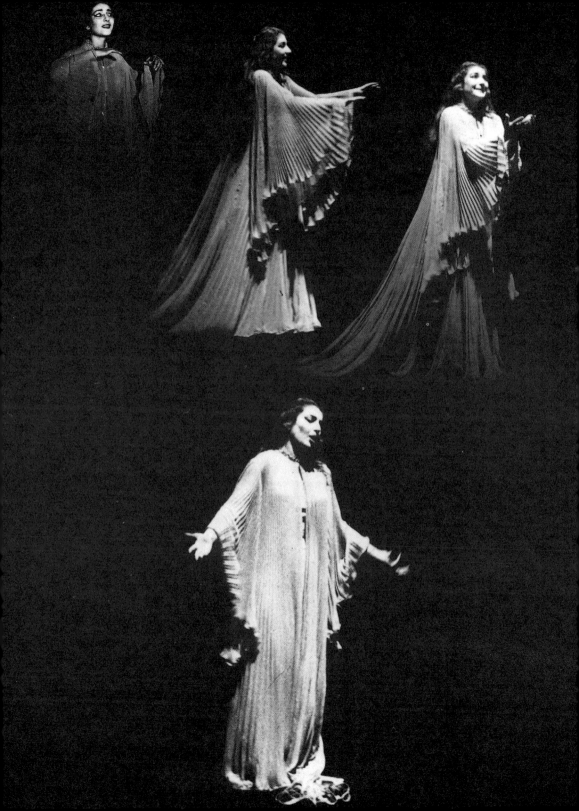

《茶花女》（*La traviata*）

威爾第作曲之三幕歌劇；劇作家為皮亞韋。一八五三年三月六日首演於威尼斯的翡尼翠劇院。卡拉絲第一次演唱《茶花女》中的薇奧麗塔是在一九五一年的佛羅倫斯，最後一場則是一九五八年於達拉斯，共演出五十八場。

（左、下與下頁）第一幕：薇奧麗塔位於巴黎的沙龍。阿弗烈德（迪‧史蒂法諾飾）熱情地傾訴他對薇奧麗塔（卡拉絲飾）的愛意：「那天您從我面前走過，像陣風一樣輕快」（Un di felice eterea mi balenaste innante）。

卡拉絲故作膚淺地將薇奧麗塔詮釋為一位無憂無慮的交際花，然而她難掩的緊張卻無法隱藏她想否認的真實情感。然後她送給他一朵茶花，要他在花謝時將花帶回來：「哦，天啊！明天！好……明天……再見！」（O ciel！Domani！Ebben… domain… Addio！）（史卡拉，一九五五年）。

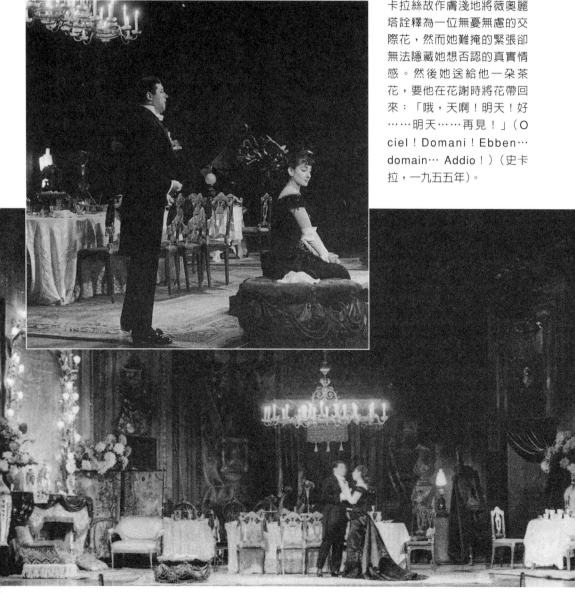

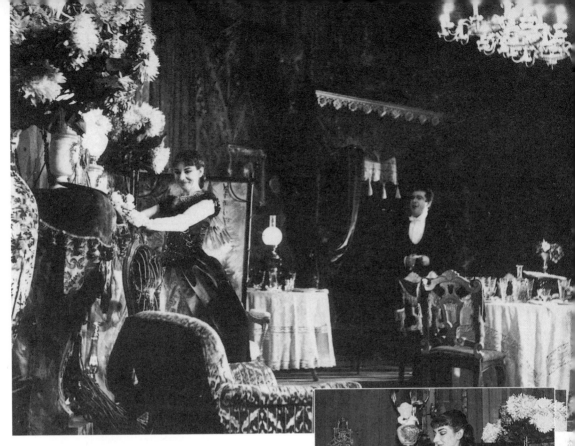

（右）薇奧麗塔沈思阿弗烈德的愛情告白。

當卡拉絲的想法漸趨積極時，她的聲音也益富生氣：「愛與被愛，我從未體驗過的愉快！」（Oh gioia ch' io non conobbi, esser amata amando！）。當她內心狂喜地反覆思量阿弗烈德的話語時，她過去的浪漫幻想在「啊，也許是他」（Ah, fors' e lui）的內心探求中被遲疑地喚起，變成再度聽到這些話語的渴望：「啊，這是愛情的悸動」（Di quell' amor ch' e palpito）一直到她的不快樂與孤寂再度襲來。她興高采烈，將頭髮放下來，再以挑逗的動作一屁股坐到桌子上。然後，她將拖鞋踢到地上，頭往後一仰，以燦爛的嘲諷口吻發誓要壓抑愛情：「我一定要自由自在，瘋狂地及時行樂」（Sempre libera degg' io folleggiare di gioia in gioia）。

突然阿弗烈德的聲音讓她的內心起了衝突。她跑到窗戶旁，想確定那是他。但是她以為那聲音來自她的心裡，這讓他驚慌不已；卡拉絲下意識地捧著臉龐，說出「哦，愛情」（Oh,amore！）—她已無路可退。

283

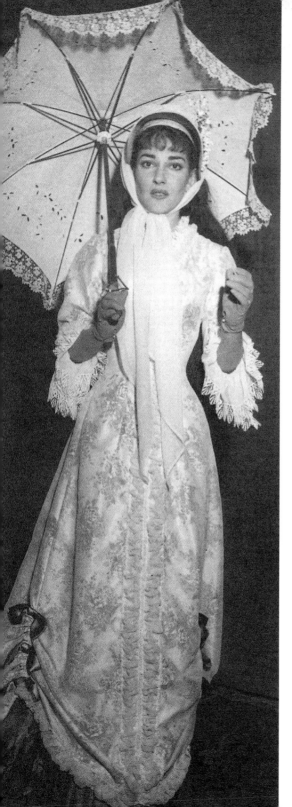

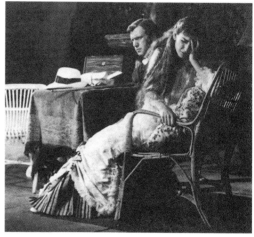

第二幕：巴黎附近，阿弗烈德與薇奧麗塔居住的一間鄉下房子。卡拉絲接待傑爾蒙（巴斯提亞尼尼飾），羞怯而帶著不祥預感，然而當他控訴她毀去他兒子的生活時，她有禮地但堅定地阻止他粗魯舉止：「先生，我是個弱女子，而且是在自己家中」（Donna son' io signore, ed in mia casa）。傑爾蒙要求薇奧麗塔離開阿弗烈德：他們的可恥關係危及他女兒即將完成的婚事。卡拉絲最初的靜止不動帶著無可逃避的僵硬：「哦不！絕不！」（Ah no！Giammai！），隨後當她反對而且反過來懇求她寧可一死也不要分別時，她的抒情唱腔開始更著重強調戲劇性。

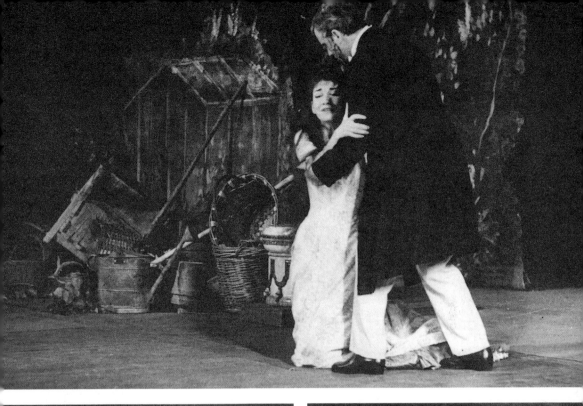

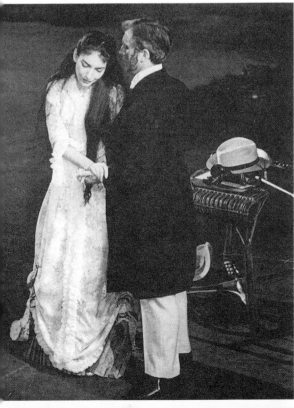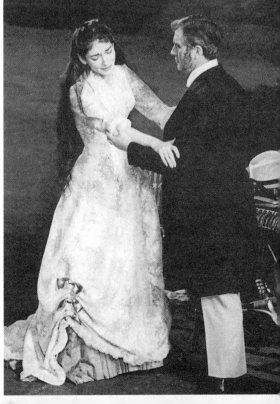

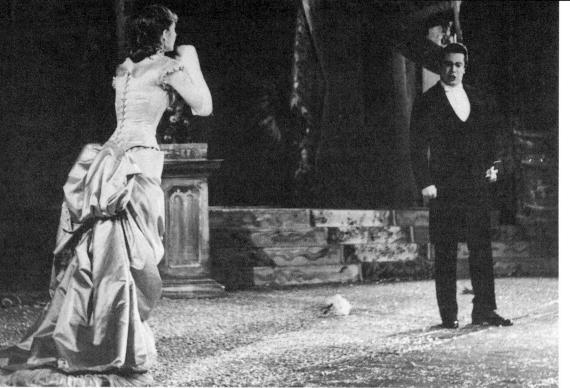

第三幕：芙羅拉巴黎住所的客廳，正舉辦著一場熱鬧的宴會。薇奧麗塔再度成為交際花。她重新回到舊情人的身邊，讓阿弗烈德憤怒不已，於是辱罵她，將他賭贏的前扔向她：「我已清償欠她的債」，（Che qui pagate io l'ho）。之後阿弗烈德更進一步將薇奧麗塔推倒在地，芙羅拉與加斯東（Castone）扶著她。

卡拉絲以極微弱的聲音唱出「阿弗烈得，那殘酷的心」（Alfredo, di questo core），表現出一位被遺棄的女人的情感，如今她失去了活下去的勇氣與欲望。

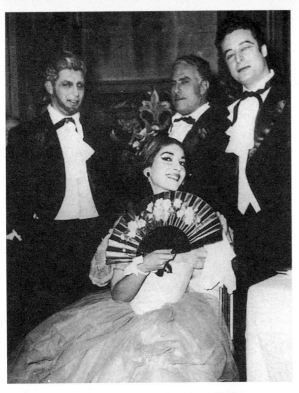

（左中）於里斯本演出的劇照（克勞斯飾演阿弗烈德），一九五八年三月。

（下左與中）卡拉絲飾演薇奧麗塔：一九五八年五月於柯芬園。

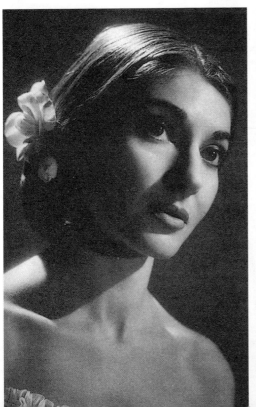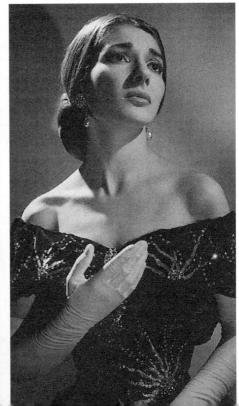

《夢遊女》（ *La sonnambula* ）

貝里尼作曲第二幕歌劇；劇作家為羅馬尼。一八三一年三月六日首演於米蘭卡諾劇院（Teatro Carcano）。卡拉絲首次演唱阿米娜是在一九五五年三月於史卡拉劇院，最後一場則是一九五七年八月於愛丁堡藝術節（史卡拉的製作），共演出二十二場。

（右）第一幕：村郊。阿米娜（卡拉絲飾）感謝眾人祝福她與艾文諾（Elvino）的文定之喜。與其說是首席女伶，卡拉絲的外貌更像是芭蕾舞伶，扮相極佳。然而主要塑造出阿米娜的個性的，還是她的演唱中讓人信服的單純與魅力。在「好像因為我」（Come per me sereno）中，精緻的裝飾音（高達高音E，而且在某一處下行了八度半）接連表達了阿米娜的感情層面，以及她熱情的感性──燦爛的半音階十六分音符呈現她洋溢的喜悅，而在這神奇一刻的高音則表現情緒到達了頂峰。

（下）簽訂婚約時（婚禮將於翌日舉行），艾文諾（蒙提飾）將他母親戴過的戒指帶在阿米娜的手指上。

卡拉絲澄澈的演唱，特別是在「未婚夫妻！哦，多麼溫馨的字眼」（Sposi！Oh, tenera parola）中，結合了阿米娜純真與她本性中熱情的一面。

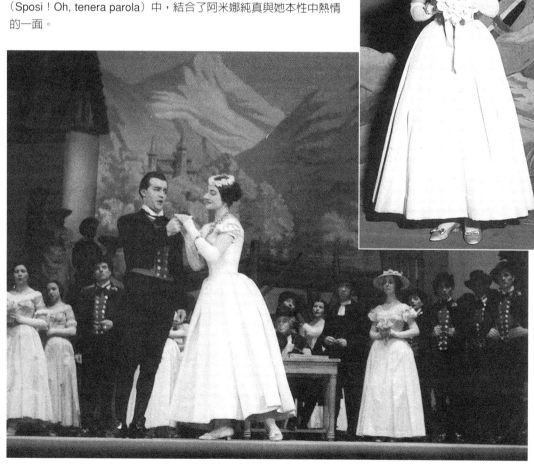

村郊，背景有一水磨坊。正打算迎娶旅店老闆娘莉莎（Lisa）的艾文諾，因有人看見阿米娜夢遊而暫緩。當她走過一座危橋時，一片木板斷裂。在睡夢中她仍悲嘆失去了訂婚戒指，祈求艾文諾的幸福，並且為了一些他曾經給她的花朵而哭泣。艾文諾相信了她的清白，將戒指重新套在她的手指上，而她也在他的懷抱中醒來。他們趕往教堂結婚。

在此一場景中，卡拉絲達到了藝術的顛峰。如她在訴說「我的戒指」（L'anello mio）時，令人心碎，而「我不相信你凋謝地這樣快，花兒啊」（Ah, non credeea mirati, si presto estinto, o fiore）則令人想起水面上的微波與嘆息的微風。這是極為精緻的演唱，創造出一種溫柔、內省的特質，尤其是此處的伴奏只有中提琴，而她的花腔則讓已建構出的情緒適切的收尾。在「啊！沒有人能瞭解我現在的滿腔歡喜」（Ah！non giunge uman pensiero al contento ond' io son piena）中，卡拉絲像是一位器樂大師般地唱出流瀉的花腔，帶出音樂的本質，傳達出一個無辜的人戰勝逆境的無比喜悅。

《安娜・波列那》（*Anna Bolena*）

董尼才悌作曲之二幕歌劇；劇本為羅馬尼所作。一八三〇年十二月二十六日首演於米蘭卡諾劇院。卡拉絲於一九五七和五八年在史卡拉演唱安娜，共演出十二場。

（右）卡拉絲飾演安娜・波列那。

（下）第一幕：溫莎城堡的大廳。夜晚。當安娜急切地等待她的丈夫亨利八世（傳聞他已經對妻子失去興趣）時，她要求她的侍從史梅頓（Smeaton），為他們演唱，卻在他唱到「這段初戀……」（Quel primo amor che…）時打斷了她。憶及自己的初戀，卡拉絲的聲音籠罩著一股懷舊的平靜，但也震顫著，接著她的感情轉為悔恨、甚或自認有罪，帶著陰沈的色彩；她想成為皇后的極大野心則讓她拋開這份愛情。

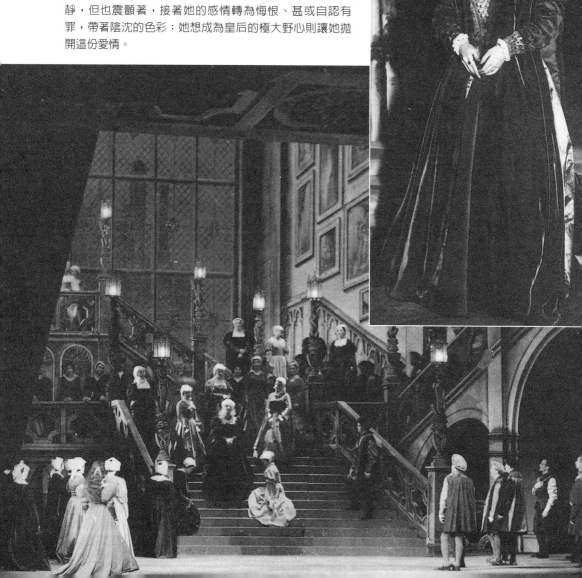

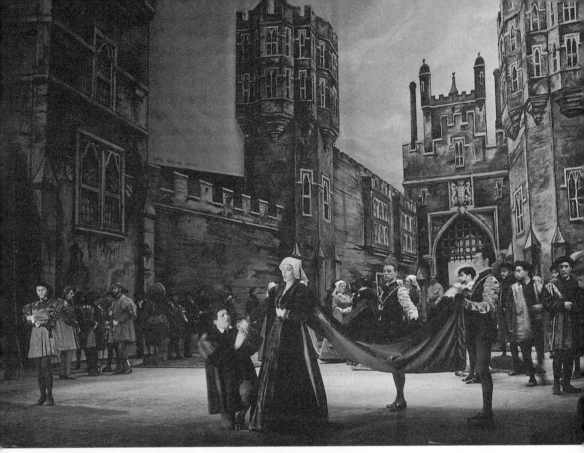

（上）皇室狩獵即將於溫莎大公園
（Windsor Great Park）展開。為
了計畫與妻子離婚，亨利（羅西—
雷梅妮飾）召回了她被放逐的舊情
人佩西（Percy，萊孟迪飾）。安娜
看到佩西非常不安，而佩西則相信
是皇后召他回來的。

（左）受到他的兄弟羅什弗爾
（Rochefort）的鼓勵，儘管有些不
情願，安娜還是同意與佩西單獨見
面。

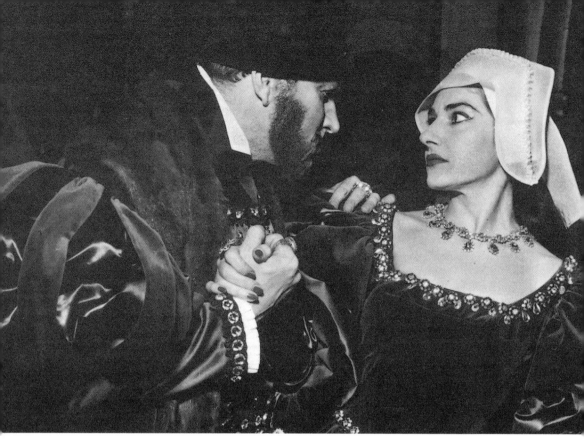

（上）議會廳外的前廳，議員們正在協商。安娜大膽地指控亨利強迫史梅頓做偽供，說他曾是她的情人，而亨利則說她無恥：「你可以奪走我的生命，但能奪走我的名譽」（Ella puo darmi morte, ma non infamia）。

（左）倫敦塔的天井。被判處死刑的安娜迷失在幻覺之中，瀕臨瘋狂邊緣。

卡拉絲以多樣化的微妙音色來演唱看似簡單的旋律；不論是長句、最細微的顫音、溫柔之處都毫不放過。「啊！帶我回去我出生的可愛城堡」（Ah！dolce guidami castel natio）成為感人的天鵝之歌，出自一個受到愛情甜美記憶所感動的疲憊靈魂。在「天啊，從我冗長的苦難中」（Cielo, a' miei lunghi spasimi…）裡，她的順從帶著一股憂慮的味道—這是傳統歌謠「Home Sweet Home」精緻華麗的版本。

當砲聲與鐘聲宣布瑟莫兒為新任皇后時，卡拉絲有片刻在她的額頭尋找自己的皇冠，然後以絕佳的風格傾瀉震音，並且全力運用裝飾過門來表現她對這「邪惡的一對」的狂怒與寬恕，希望上帝會以仁慈之心來審判她。

Part 6 終曲

「人有兩種：一輩子都在記恨，以
及不會記恨的人，我很高興自己屬
於第二種人。我體驗到的痛苦大都
和我的職業有關。所謂的卡拉絲醜
聞，是一個個創傷的經驗，就連那
些我現在也釋懷了。」

CHAPTER 17
追憶逝水年華

　　和卡拉絲卓越的藝術成就相較，在她有生之年，關於她與麥內吉尼破裂的婚姻，以及和歐納西斯關係的媒體報導，並不算多。極少有人知道卡拉絲與歐納西斯戀情的眞相，以及和丈夫的私生活細節，而那些經過渲染且自相矛盾的八卦，也因爲可能招致昂貴的訴訟，而大受抑制。而就算歐納西斯與甘迺迪夫人之間不合常理的婚姻，受到廣泛的報導，人們對所有相關人物的想法與感情，也幾乎一無所知——卡拉絲仍是個謎。

　　事實上，卡拉絲在歐納西斯與賈姬結婚後所過的單身生活，並不如某些人以爲的那般不幸，她沒有就此與歐納西斯失去聯絡。歐納西斯婚後不過一個月，便回頭去找她。最初她心情很亂，一方面想要驕傲地與他一刀兩斷，另一方面又渴望重回他的

懷抱，情緒就在這兩極之間擺盪不定。過了一段時日之後，她才明白了這樁婚事的真相。

她瞭解了歐納西斯與賈姬的婚姻，的確是建立在雙方各取所需的基礎上之後，他們開始發展出真正的友誼。歐納西斯結婚不久便發現，賈姬帶給他的光環比想像中差得遠了。並不是他個人期望太高，而是他的所得遠不如預期。他也擔任起保護者的角色，而不只是一位普通丈夫，他們兩人和諧地各自過生活，僅僅偶爾一起出現，但是這樣並沒有造成任何問題，就如同這是他們婚姻協定的一部分似的。歐納西斯是個真正慷慨的人，甚至還滿足了賈姬的病態奢侈——婚後第一年，她一個人便花掉了一百五十萬美金，還有拿來重新裝潢位於斯寇皮歐斯房子的大筆開銷。

然而，一九七〇年二月時，歐納西斯再也不能無視於他的婚姻即將觸礁的事實。他的自尊心受創，因為當時賈姬寫給前男友羅斯威爾‧吉爾派崔（Roswell Gilpatric，一位已婚男子）的信件遭國際媒體披露。其中有一封賈姬於婚禮過後幾天寫給吉爾派崔的信，最讓歐納西斯在意。這封信以下面這句話作結：

親愛的羅斯，我要你知道我們的關係不管是過去、現在或未來都不會改變。

這封信其實沒有什麼，因為它並不能證實賈姬的不忠，僅說明了一段深厚的友誼。但吉爾派崔的妻子在信件公佈次日便訴請離婚的事實，卻讓歐納西斯無法坐視。倒不是這封遭人披露的問題信件讓他苦惱，而是他害怕會成為社會的笑柄。

他很聰明地沒對妻子的曖昧說法採取激烈手段，因此媒體並沒有針對他大作文章。因此他可以更不帶罪惡感地向卡拉絲尋求安慰，她也成為他的密友。接下來的日子他常常與她見面，然而

當他們一起在美心餐廳出現，被人拍照之後，賈姬衝到巴黎來「要人」。

差不多同一時間，卡拉絲在美國電視上與大衛·佛洛斯特談到歐納西斯，說：「他也將我視為最好的朋友。這在我生命中舉足輕重。他很迷人，非常誠懇、自然。我確信他有時需要我，因為我會對他說實話。我想他總是會帶著他的問題來找我，因為他知道我絕不會背叛他的信任，更重要的事我擁有客觀的心靈。我同樣也需要他的友誼。」

過了一陣子之後，歐納西斯與卡拉絲會面的次數，再度變得頻繁起來。他遇到許多問題，需要一位值得信賴的朋友：他的小女兒克莉斯汀娜與約瑟夫·博爾克（Joseph Bolker）的婚姻是場災難，這段婚姻只維持了七個月。除此之外，克莉斯汀娜結婚後三個月，已與布蘭福侯爵離婚的蒂娜，與她姊夫已過世的姊姊尤金妮亞（Eugenia）的先生尼亞寇斯結婚，讓大家跌破眼鏡，尤其他還是歐納西斯的死對頭。尤金妮亞在十八個月之前，離奇地死在她先生的私人島嶼上（死時身上有各種外傷，並且服用了大量的安眠藥）。蒂娜三年後被人發現死於巴黎的夏納萊爾宮（Hotel de Chanaleilles）。驗屍後將死因歸結於肺水腫，但是克莉斯汀娜非常懷疑她母親的死亡原因。

悲慘婚姻的名單中，不久也加入了歐納西斯。他再也無法與妻子溝通，因為賈姬完全不願被扯進他的擔心焦慮中，也不願安慰他。他希望結束這段婚姻，只要他能將賈姬要求的贍養費降到最低。但命運也與他作對，他的獨子亞歷山大（Alexander）因為飛機失事死亡，讓他幾乎崩潰，而他惡化的健康狀況也磨盡了他過人的精力。他在一九七五年三月十五日逝於巴黎，遺體葬在斯寇皮歐斯島上。

歐納西斯的死對卡拉絲來說是個可怕的打擊，雖然她早有心理準備。他一直有重症肌無力（myasthenia gravis）的毛病，這種病無法治癒，但通常也不會致命，而且他早已經失去了部分肌肉功能。二月初他在希臘突然病倒，被送往巴黎的美國醫院（American Hospital）進行膽囊手術。卡拉絲去探望過他一次，但是他去世的時候，她人在佛羅里達。

而卡拉絲亦在歐納西斯死後兩年去世，部分作家與記者便開始將他們的交往穿鑿附會。他們對這位女性藝術家缺乏真正的認識，甚至評斷她的聲譽，侮蔑了這位二十世紀最具影響力的藝術家。

他們將卡拉絲當成一位肥皂劇女主角，時而將她塑造成一個經常為被害妄想症所苦的受害者，時而將她塑造成長不大的青少年。在這個荒謬的劇本中，歐納西斯是反派，他毀了卡拉絲的

事業，讓她自我放逐，心碎而逝。麥內吉尼只能演出一個遜色的次要角色，不過也是個反派。

這些捏造的故事不僅自相矛盾，而且根本就是全然的誤解。卡拉絲在遇見歐納西斯之前，便已經達到她藝術事業的巔峰，而且被公認為是她那一代最偉大的歌者演員。當她開始與他交往時，她的事業正在綻放最後的光芒。

有人曾寫書宣稱，卡拉絲與歐納西斯交往時，非常想要擁有一個孩子，但歐納西斯不歡迎他們的愛的結晶，反而要她去墮胎，這是卡拉絲生命中最大的遺憾。儘管對一個女人來說，不論理由何在，這樣的犧牲是有可能發生的。不過如果我們審視卡拉絲的性格，這樣的事件幾乎是不可能的。卡拉絲的確渴望擁有孩子，但由於她在與麥內吉尼的十年婚姻當中，未曾懷孕，有些人便假設是麥內吉尼不讓她擁有這

樣的快樂，因爲在懷孕期間她便不能賺錢了。不過這種說法被麥內吉尼予以否認，斥爲無稽。

雖然這一切都不是事實，但我認爲仔細地分析這件事，能讓我們更瞭解卡拉絲，也能爲歐納西斯說句公道話，將他貶爲惡棍是不公平的。卡拉絲在一九七七年春天的一次訪談中，提到過：「如果我有孩子❶，那麼我就會是最幸福的女人了（當然還要有家庭），這是生活完美的典範。」

文字記錄顯示，卡拉絲於一九四九年結婚時曾想要懷孕，但不成功。麥內吉尼結婚時已經五十多歲，而這又是他第一次結婚，他曾做檢查以確定自己有生育能力。一九五二年之後卡拉絲的事業起飛，儘管仍然很想要孩子，但她並不操之過急，因爲她經常疲憊且身體不適，那時她還不到三十歲。一九五四年底她治癒了讓她元氣大傷的條蟲病，也減輕了過重的體重，身體狀況也

因此較佳，但接下來的三年她忙於一些偉大角色的刻畫，覺得自己還有時間。到了一九五七年她還是沒懷孕，當時她已三十三歲，是懷頭胎的關鍵年齡，她尋求醫生的幫助之後，很難過地得知不孕的事實。

我問過麥內吉尼爲什麼他們沒生小孩，他難忍熱淚地說道：「從結婚之初，我們兩人就夢想要有孩子。任何男人如果和這位好女人生下孩子，都會感到快樂與無比驕傲！」接著他拿出一九五七年的醫學檢驗報告，診斷結果爲子宮內膜異位。當時除了危險且還在實驗階段的手術之外，沒有其它的治療方法，而且會嚴重地影響她的健康與聲音，卡拉絲決定不動手術。

婦科醫生也診斷出她有提早停經的徵兆，便爲她安排了一連串的注射，將停經時間延後約一年。麥內吉尼對墮胎一事完全無法置信。在三十五歲前就已經停

299

經的卡拉絲，怎麼可能會在四十三歲時懷孕，還墮胎？他覺得就算是歐納西斯也不會做出這樣的事。

根據卡拉絲的描述，她與歐納西斯的關係，和眾人的推測只是大致符合，至於他們內心的想法與情感，則與這些推測全然不符。她說：

「是命運造就了我與歐納西斯的友誼。我當時非常虛弱且不快樂，登上『克莉絲汀娜號』主要是為了取悅我那非常想成行的丈夫。我潛意識裡也許希望換個環境休養，這對於改善我的健康以及夫妻關係都會有幫助。然而，事情的發展卻大不相同。

「在參加航行之前，我曾經向朋友吐露心事，希望他能幫助我，不是幫我擺脫丈夫，而是讓我的財務安排不會完全受他控制，但他要我別想太多。你可以瞭解到當我看出歐納西斯身上的過人特質時，我會有什麼感覺。

一開始我對他沒什麼興趣，但在蒙地卡羅航行之初時，他的魅力讓我印象深刻，尤其是他強而有力的個人特質，以及他吸引眾人注意力的方式。他不只充滿生命力，他本身就是生命之泉。在我和他單獨說上幾句話之前，我很神奇地開始覺得放鬆了。我覺得找到了一個朋友，那種我從未有過，而目前又如此急需的朋友。歐納西斯是那種會以正面的態度來聆聽朋友問題的人。我們的友誼在兩星期後才算比較穩定。

「有一天晚上我和丈夫大吵了一架，走上甲板想獨自一人清靜一下。我再也無法忍受了，自從一年半之前與大劇院失和後，麥內吉尼除了戲約外，什麼都不談（而且談的多是酬勞而非藝術水準），他真是一位了不得的生意人啊！同時我也偶然地發現了我丈夫私下用我們的聯名帳戶內的錢進行個人投資，但當我向他問起這件事——不是為了錢，而是想

一九五九年，卡拉絲和
歐納西斯在克莉斯汀娜
號上（EMI提供）。

瞭解狀況——他只是要我閉嘴，
說這全是我的臆測，財務的問題
由他來管就好。我試著忽略我先
生不正常的舉動，而卻也幾乎失
去了對他的信任。我所求不多，
只希望有人能幫我解決問題。

「而那天晚上我在甲板遇到了
正凝望著深海的歐納西斯。我們
一起享受寧靜，然後開始以哲學
的方式討論生活。儘管他從生命
中獲得了他認為他想要的東西一
一他是一個工作非常認真，而且
具有驚人行動力的人──但他感
到自己還是缺少某種重要的東

西。他的內心是一名海員。他的
話我絕大部分都心有戚戚焉，我
們聊到破曉。我相信我們的友誼
是從這一次開始的。忽然之間我
幾個月來的無助與害怕，以及易
怒情緒幾乎都消失無蹤了。我與
劇院的爭執為我帶來的不是得意
而是幻滅，並且讓我苦惱，這原
本可以避免。我的頭腦很清楚，
也從不率性行事，麥內吉尼應該
也可以多用一些外交手腕來處理
這些局面。那才是我婚姻破裂的
開始，不是因為歐納西斯，更不
是為了錢。

「我在『克莉斯汀娜號』上告訴麥內吉尼，我覺得歐納西斯是一位心靈契合的朋友時，他沒有說什麼，但我感到他很憤怒；他倒不是對我生氣，而是覺得我似乎找到了最近所缺少的精神支柱。現在那些風風雨雨都已經成為歷史了。

「歐納西斯站在我身邊，讓我相信我終於找到了一個可以信賴的男人，給我不偏不倚的正確意見。當時我幾乎完全失去了對丈夫的信任——如果一個人因為具有『投資』潛力才被欣賞，甚至是為人所愛，沒有人會覺得高興的。我不可能再這樣過下去。另一方面，我也需要一位真正的朋友保護我——我必須重覆一次，不是愛人。」這段話可以說明為何歐納西斯在西爾米歐尼那一夜，會侮辱麥內吉尼，問他要拿到多少錢才願意「釋放」卡拉絲。歐納西斯頭腦精明，根據卡拉絲所說的一切，便能理解麥內吉尼金錢

至上的價值觀。所以喝了一點小酒的歐納西斯就發揮他的牙尖嘴利，在西爾米歐尼給麥內吉尼一記當頭棒喝，讓他屈居下風。

「我們的友誼，」卡拉絲繼續說道：「隨著我與丈夫的爭執日趨複雜，也變得更為穩固。我們的感情隨後變得更為熱切，但一直到了我和先生分手，而蒂娜也決定要結束她的婚姻之後，才包括了肉體之愛。」

卡拉絲表示他們兩人遲遲未有進一步的關係（至少在她這一方），因為她原先不是要離開她的丈夫，而只是不要他再當她的經紀人。除此之外，通姦行為違反了她強烈的宗教原則，而且她也沒有那種心情：「我是在二○、三○年代的希臘道德規範下長大的，性自由或缺乏自由，對我來說並不是問題。我一直是一個守舊的浪漫派。」

「沒錯，我們的愛是相互的。歐納西斯很可愛、坦率，而且天

不怕地不怕，他那像個男孩般調皮個性，使人無法抗拒，只有偶爾會因為堅持不讓步而變得難相處。和一些朋友不同的是，他會過份地慷慨（不止是物質方面），而且絕不會氣量狹小。他很頑固，而且像大多數的希臘人一樣好辯，不過他最後還是會回過頭來看看其他人的觀點。」

「彼此相愛是件美妙的事，但是妳和他的爭執，還有他對妳的侮辱舉動，這又是怎麼一回事？」我問道：「有一些蜚短流長，說妳和他關係穩定之後，他開始會在其他人面前羞辱妳。我覺得這很難令人相信。」

她不但回應了我的問題，而且說得相當多：

「我和歐納西斯發生過不少爭執，這是真的。有一段時間簡直令人無法忍受，我感到憤怒且不快樂。情況愈來愈糟，因為我變得易怒且有些傲慢，也許是因為誤解了一些事，認為那是被拋棄

的徵兆。俗話說相愛容易相處難，的確正符合我當時的心境。在遇見歐納西斯之前，我沒有什麼和情人吵架的經驗，而且我的本性相當內向害羞，一離開舞台，就會失去本來就沒有很多的幽默感。不過，發現了他的另一面之後，我也大致接受了，儘管私底下我還是不能苟同。

「歐納西斯的成長過程極不尋常。他的家庭很富裕也很有教養，雖然是希臘人，在土耳其社會也很有地位，直到發生斯麥納事件❷。他從年輕時便曾見過且承受痛苦，並且以他的智慧來求生存。雖然他成年以後成為一位傑出的生意人，但是在其他方面，相對來說並未成熟。他喜歡開玩笑，可是如果你膽敢扯他後腿，有時他會像個幼稚的小學生那樣地報復。

「在一個晚宴上，每個人似乎都情緒高昂，有一位我們最可愛的好友瑪姬・范・崔蘭（Maggie

van Zuylen）女士，說了一句玩笑話：『看看你們這對愛侶，我想你們一定常常燕好。』『我們才沒有。』我微笑說，並且對著歐納西斯眨眼睛。但他回了一句很唐突且令人無法置信的話。不過還好是用希臘文說的，他說就算我是世界上最後一個女人，他也不會和我做愛。當時我心煩意亂，最糟糕的是我愈想要他閉嘴，他愈是滔滔不絕。我要好幾天後才能夠讓自己談這件事。

「他的英文還不錯，特別是用在談生意時，但如果用在日常對話中，聽起來卻會有些唐突，有時更會顯得粗魯。他有著東方人的心靈，並且用希臘文思考，因此他的英文是從希臘文直譯過來的。這也足以解釋為何他和親密的朋友在一起時，總是粗枝大葉。他認為那些社交上的繁文縟節就算不是全然虛偽，也是一種裝模作樣，而且他期待我站在他那一邊，儘可能全力地支持他。

這並不是因為他是沙文主義者。正好相反，他非常喜歡與女人為伍，而且在他的生活中他比較信任女人，也會對她們說比較多的真心話。也許這和他六歲時失去了深愛的母親，大部分時間是由祖母帶大的有關，他的祖母是一位傑出的女性，有著哲學家的心靈。」

卡拉絲親口告訴我這些事情，讓我受寵若驚，也讓我大膽地進一步探究，提及了一件我曾經從許多人口中耳聞的事件：歐納西斯曾經在卡拉絲與人❸討論「托斯卡」的影片合約時，走入房間之內接手交涉，並對卡拉絲說，她只不過是一名什麼也不懂的「夜總會」歌手，於是她便走了出去，把事情交給他處理。卡拉絲聞言竊笑，然後答道：「這當然是真的。歐納西斯希望能夠親自洽談那部影片合約，於是他便做戲地說出那句非常誇張的話，好讓我有理由走出去，由他

來處理。我們事先排演過，不過當他說到夜總會的時候還是嚇了我一跳。就談生意方面，他是無人能及的。而我則是個相當天眞的生意人，總是將藝術價值看做是最重要的。因此電影從業人員，包括製作人，都寧可與我交涉。他們覺得如果我加入了，那麼歐納西斯也理所當然會贊助一大筆錢。只要這是穩賺不賠的投資，那他當然會接受。他從來不曾干涉我的藝術，只要是和我的藝術生涯相關的事，總是由我自己做決定。我的職業生涯走到那個階段，不論是歐納西斯或其他人都無法影響我。」

稍後，我們喝了一點酒，卡拉絲又談到了歐納西斯：「我對他只有一點不滿。我無法認同他那種想征服一切的欲望。不是錢的問題，他有的是錢，而且過的已經是世上頂級富豪的生活。我想他的問題在於無止盡的追尋，永不滿足地追求新事物，不過多

半是因爲冒險精神而不是金錢。當他說錢很好賺時，絕對是認眞的；『要賺第一個百萬很難，但剩下的就會自己掉到你的荷包裡了。』」

「這種冒險精神，」我問道：「是否會擴及到待人接物上呢？很多人都說歐納西斯總是希望別人看到他身旁有名人與美女圍繞。這種虛榮似乎對他相當有吸引力。」卡拉絲答道：「這只有一部分是眞的。他當然也喜歡這一類的事，不過僅限於和他眞正喜歡或欣賞的人在一起。舉例來說，歐納西斯不需要當邱吉爾的看護人員。在『克莉斯汀娜號』上，邱吉爾什麼都不缺，當然也有男護士和其他可以照顧他的人。他年事已高，而且相當虛弱，歐納西斯對他來說是個再完美不過的主人。他是一位完美的朋友，隨時待命地陪他玩牌、取悅他，儘可能地幫助他。而我也同樣欣賞這位偉大的長者，有一

次我對歐納西斯說，看到他對邱吉爾如此尊敬，覺得很感動，結果聽到了一段很妙的話：『我們要記得，要不是他這位本世紀的偉人在一九四〇年拯救了世界，今天我們不知會在何處，會處於何種狀況！』從這件事可以發現，歐納西斯比表面看起來更有深度❹。而且，他對窮人或不出名的人也很友善、大方，只要他喜歡他們。他永遠不會忘記老朋友，特別是如果這位朋友變窮了的話。他個性中的這一面並不為人所知，因為這不能炒作成什麼有趣的新聞。

「他的兒子過世時，他失去了征服世界的欲望，而這正是他的命脈。他這種想征服一切的態度，基本上是我們爭執的原因。我當然想要改變他，不過我瞭解到這是不可能的，就像他也無法改變我一樣。我們是兩個獨立的人，有自己的思想，對於生命中的一些基本面向持不同看法。很

不幸地，我們並不能互補，不過我們對彼此認識夠深，足以維持這段深刻的友誼。在他死後我覺得自己像是個寡婦。」

談到這裡，我已經鼓起足夠的勇氣問一些更私人的問題：「可是妳為什麼不嫁給他呢？歐納西斯如果真如妳所說，那麼他和甘迺迪夫人的結合就完全沒有道理了，除非他娶她是出於真愛，如果是這樣，他就把我們全都唬過去了。」

「哦，那有部分是我自己的錯。」卡拉絲插嘴道：「他讓我感到自己是一位非常具有女性特質的人，並且體會到自由的感覺，而我也非常愛他，可是我的直覺告訴我，如果我嫁給他，我就會失去他，他會將目光轉移到別的年輕女子身上。他也很清楚我不會改變自己來迎合他，我們的婚姻很可能要不了多久就會陷入惡劣的爭吵。然而那時我想的沒有現在這麼多，一個人的情緒

冷靜下來之後，就比較容易看清楚別人的觀點，也才能夠以理性的角度來看待整件事情。要是能從一開始就做到這一點，該有多好！沒錯，他剛結婚時，我覺得遭到背叛，但是我是迷惑多於憤怒，因為我無法理解為何在共同生活了這麼多年之後，他如此輕易地就娶了另一個人。」

輕笑一陣後，她接著說道：「不，他不是為了愛情而結婚的，而我認為他的妻子也不是。這是一場策略性的婚姻，我早就告訴過你，他有想要征服一切的欲望。一旦他想要做某件事，不達成誓不罷休。我對他這種人生觀從來就不認同。」

有人說歐納西斯與賈姬的婚姻，其實是由甘迺迪家族安排的，財力雄厚的歐納西斯將於甘迺迪家族參選總統時提供財務資助。如果成功了，他也可望藉此進入美國這個自從一九四○年他逃稅後，便被排拒在外的市場。

因此他藉由向賈姬求婚，成為甘迺迪總統著名遺孀的丈夫，變成家族的一份子，在美國獲得尊敬，也能讓賈姬不費吹灰之力成為一位非常富有的女人。

針對此事，「無論如何，我不認為這樁婚事是天賜良緣。」卡拉絲認真地回答我說，歐納西斯婚後不久便回來找她，提起這樁錯誤的婚事時，他簡直是聲淚俱下：「最初我不讓他進門，可是你相信嗎？但他不斷在我的家外面吹著口哨，就像五十年前希臘的年輕男子用歌聲追求心愛的女子那樣。我必須在媒體發現孟德爾大道上發生了什麼事之前讓他進門。他在婚後這麼快就回到我身邊，讓我既感動又沮喪。無論如何，我們的友誼支持了他那基礎薄弱的婚姻。」

「你說他剛過世時，妳覺得自己像個寡婦。現在妳對他又有何感覺？」我問。

「我用寡婦這個字，只是一種

307

比喻。我當然想念他，和想念別人一樣，即使程度有所不同。但是生命便是如此，我們不應一直沈浸在失去那些人的悲劇之中。我寧可記得美好的時光，儘管這樣的時光通常不多。我從生命中學到最好的事情之一，就是評斷一個人時，應該要將他的優缺點都列入考量。希望別人也會如此評斷我。只看一個人個性中的缺陷，是摧毀他最容易的方法。」

「我完全沒怪他。人有兩種：一輩子都在記恨，以及不會記恨的人，我很高興自己屬於第二種人。我體驗到的痛苦大都和我的職業有關。所謂的卡拉絲醜聞，是一個個創傷的經驗，就連那些我現在也釋懷了。我一直想和周遭的人和平相處，那些事究竟是誰對誰錯，現在已經完全不重要了。我當然想念歐納西斯，不過你也知道，我不想當一個感情用事的呆子！」

起初我對卡拉絲真誠地披露自己個性與生活中的感情面，相當感動。然而，我很快便發現，對於和歐納西斯間的親密關係，她其實只談到皮毛而已，而且無不矛盾之處。她繼續說道：「交往之初，我和歐納西斯充滿了幸福和喜悅。我獲得安全感，甚至也不擔心聲音問題了，好吧，只是暫時不擔心而已。這是我生命中，第一次學習到如何放鬆、為自己而活，甚至開始質疑自己一切以藝術為上的信念。不過這樣的心境十分短暫，因為我發現歐納西斯許多行事原則和我大不相同，我動搖了。一個男人怎麼能夠說他真正愛妳，卻還與其他女人發生關係？我試著釋懷，但實際上我做不到，以我的道德尺度是不能夠接受這種事的。我過於自負，不可能對任何人透露這種私人的憂慮，直到瑪姬❺這位理想的朋友出現。

「她以一位母親、姊妹與朋友的身分告訴我，有些男人不可能

在肉體上只忠於一個女人，尤其是他們的妻子：『男人死心塌地愛著他的妻子或是他生命中的女人。但在他們的思考模式裡，這些婚外情只不過是生理上的不忠。也許源自青春期奠下的影響，他就是非這麼做不可。通情達理的妻子會理解這一點，她們能通情達理，要不然在法國就找不到任何夫妻了。對於法國男人來說，就算他有了幸福的婚姻，擁有情婦也是正常的。這是一種生活方式，而法國女人也聰明地接受這一點。不要以為歐納西斯與蒂娜的婚姻期間沒有外遇，但也不要以為他不愛妻子，她是不愛孩子的母親。某些習性男人不會也不能改變他。

「不過我當時不能接受這一點，我既不是法國人，也不是歐納西斯的合法妻室：被背叛的妻子角色並不在我的劇目之中。儘管我不曾和歐納西斯討論過這一類的事，但我確信他知道我無法容忍丈夫對我有任何的不忠。因此我們並不適合結婚。

「在這類事情上歐納西斯比我實際，也更有經驗，他知道如果我們結婚的話，我們遲早會變得水火不容。所以他娶了別的女人。不過不管從哪方面來看，這都是一樁不尋常的婚事。當時我沮喪無比，覺得他是個不折不扣的混蛋，而且罵了他一些我現在不想再說出口的話。當他回頭之後，我才重新找回失去的自尊，以更有智慧、更實際的角度來看待事情。他當時向我解釋他的婚姻是個錯誤，而我直率地告訴他，他得到了他想要的一切，他要怪也只能怪自己。所謂的『婚姻合約』對我來說，是不可思議的。瑪姬再度幫助我克服了道德上的顧慮，我重新接納了他。我和歐納西斯的重大友誼便是如此重新開始的。」

據說歐納西斯與賈姬的婚姻合約中，這段婚姻將維持七年，

結束時賈姬會得到兩千七百萬美金，她不需要與丈夫同床，也無需懷他的孩子。「他結婚之後，我們從未爭吵過。」卡拉絲說：「我們理性地討論問題。他不再好辯。我們無需再對自己或對方證明些什麼。而他的事業也在此時開始走下坡。同時他的健康也開始惡化，喪子之痛對他而言，可說是致命的打擊。他總是帶著煩惱來找我。他非常需要精神上的支持，而我則盡可能地滿足他。我總是對他實話實說，並且試著幫助他面對現實，這點他很欣賞。沒錯，我和歐納西斯的戀情，也許是失敗的，但我和他的友誼是成功的。」

歐納西斯和卡拉絲的關係維持了十五年，在他過世兩年後，對卡拉絲而言，時間治療了多少傷痛？卡拉絲面對這個提問顯得猶豫。「我對他的態度，不可能和他結婚之前一樣。要深入地瞭解另一個人甚或你自己，需要很長的時間。你認為人們想要改變你，可是其實你自己也許更努力想要改變他們。如果你因為別人的行事方法和你不同，便不去接受，那麼你永遠也無法讓自己客觀，我與歐納西斯後來的友誼教了我許多的事。隨著年歲漸增我變得更為成熟，而且由於我不再完全為了我的藝術生涯而活，我在與人溝通方面，獲得了更多的經驗與想法。

「當我看到躺在病褥上的歐納西斯時，我想他終於可以平靜自處了。他病得很重，自知來日無多。我們沒有多談舊日時光或是其他事，多半是以沈默來溝通。我要離開時，他費力地對我說：『我愛妳，也許並沒有做得很好，但是我已盡了一切所能。』」卡拉絲陷入感人的回憶中，微笑著平靜地說道：「事情經過便是如此。」

我愈瞭解她，就愈清楚她愛藝術的能力比起愛人來得強。當

她還是一個小女孩時，一發現自己的天賦，便開始以全然的奉獻來追求完美；這是她自衛的唯一武器。在她的一生中，她不僅希望被愛，也希望能夠付出愛。最初她利用她的歌唱天賦，做為獲得母親的愛的唯一方式，但卻一直無法成功。隨著她的歌者生涯逐漸成功，她開始發現她真正的愛是她的藝術，藝術是她的使命。這點也可以用來解釋她的情慾關係，她以藝術做為情緒宣洩的出口，這使她對激情的場景演來入木三分，無須訴諸舞台藝術或是誇張的聲音。這也可以解釋為何卡拉絲在真實人生中，從來就不是個亂來的女人，她滿足於她那年長的先生所能給她的。她對藝術的誓言是絕對的。每當有任何人或任何事，對她的藝術造成任何傷害，藝術家卡拉絲便會消滅人生路上的障礙。

她與麥內吉尼的關係，則屬於不同的層次。毫無疑問地，卡拉絲全心全意地愛她的丈夫。除了與丈夫一起在公開場合出現時，言行舉止一向無可挑剔之外，她私底下對他的全然奉獻，更在她獨自旅行時寫給他的無數信件中顯露無疑。麥內吉尼本身對於他們相互的愛與奉獻的證辭，更證明了他們多年來關係十分和諧。此一和諧的基礎在於她事業的進展，以及麥內吉尼從中賺取的大把大把鈔票。

一九五七年底，她的事業開始下滑，生活中的平衡也隨之被打亂。她因為與數間重要歌劇院的爭吵而被封殺，對此她歸咎於她的丈夫，也因此對他失去信心。在這一年內，她聲音惡化的初期徵兆也開始出現，她擔心自己無法繼續演唱，這樣的恐懼讓她沮喪。當婦科醫生的報告顯示她無法生育時，她心碎了。那是她生命中極不如意的時期，她突然理解到自己不能再獨自一人戰鬥。於是這成為她與歐納西斯的

關係發展的契機。

歐納西斯一直是個精明的生意人，當卡拉絲有機會主演一部重要電影時，麥內吉尼很快就看出有利可圖，如果有了歐納西斯的建議與人脈，特別是他若提供財務的資助，會是一大助力。這就是為什麼麥內吉尼會熱切地認為他們應該參加「克莉斯汀娜號」的航行。

由於此行，卡拉絲與歐納西斯的關係得以發展，而水到渠成地成為戀人。在她的要求下，他出借他的生意專長來保護她。一九五九年夏天，他們開始交往後，她的演出也大幅度地減少了，一九六五年後更幾乎是完全退隱，因此人們常會將卡拉絲職業生涯的毀滅歸咎於歐納西斯，但事實上這和他並沒有關係。而人們也無來由地說他是個對藝術一竅不通的人。他對音樂的喜好算是普通，但雖然歐納西斯不很喜歡歌劇，但是對藝術家卡拉絲

總是懷有極高的敬意。在他們交往的那些日子裡，他特別出席數場她的演出，不僅僅在首演之夜。

更具意義的是，他老實承認自己對卡拉絲的欣賞，根植於她出自逆境的斐然成就。他曾對為他寫傳記的弗利許豪爾（Willi Frischauer）說：「與其說是她的藝術天分，或者一個她做為偉大歌者的成就，她真正令我印象深刻的是，她還是個十幾歲的可憐女孩時的奮鬥故事，當時她經歷了無數困難與無情的挫折。作為一位全心奉獻的藝人，而在艱辛困難且競爭激烈的舞台上出人頭地，是件了不起的成就。」

而麥內吉尼，他擁有一些好丈夫的特質，但他缺乏細膩的情感。他本是一個溫和有禮的人，可是他以金錢來衡量每件事和每個人。後來他們決裂的時候，他斷然反對卡拉絲聘用另一位經紀人，寧可選擇失去她。直到他過

世，仍無法接受卡拉絲的變心。一九七八年我與他會面，他告訴我，他的妻子是被無恥的歐納西斯誘惑的。這位八十五歲的老先生緊抓著他的男性尊嚴不放，因為這是他僅剩之物。

而歐納西斯說起來就簡單多了。他和麥內吉尼一樣，也毀了自己的生活，並且經常不小心帶給身邊的人很多痛苦。他沒有愛的能力，而且一直是個眾所皆知的情聖。儘管他與卡拉絲的交往，讓他在感情上成長不少，但他知道自己永遠也無法當一個能讓人接受的丈夫，儘管他並不是故意的，但卻只會為妻子帶來更多的不幸。他和甘迺迪夫人的婚姻只不過是種合約，而且不管從哪一方面來看，都很失敗。

如果說對卡拉絲而言，歐納西斯某些方面比她的丈夫更吸引她，是因為在藝術家身分的那個她已經不再握有主導權，她的聲音已經退化了。在她的生命中，遇見歐納西斯從來就不是最重要的事件。藝術是卡拉絲生命裡的一切。

有一次我問卡拉絲，如果能夠再活一次，在她達到藝術高峰時，她會選擇她的婚姻，還是她與歐納西斯的情史。「這是個假設性的問題。」她答道，聲音中流露出些許惱怒：「如果我做出假設性的回答，也不會有什麼建設性。」這個話題就此帶過，不過第二天她在電話中對我唱了一段選自《安娜‧波列那》最後場景的詩句：「帶我回我寧靜的故堡」（Al dolce guidami castel natio）。我聽得入迷了，而當她唱完後，隨口問了我一句：「我想你應該會滿意吧。」我想這就是她對我的回答，歌詞中的城堡就是她的藝術。

卡拉絲百分之百地確信藝術創造者的生命，附屬於他們的創造力，只要麥內吉尼對她的藝術使命有所貢獻，她便會真誠地愛

313

著他，而她對歐納西斯的熱情，則是因為她的職業生涯已到了末期，而她也不再能從工作中找到情慾的出口。

那麼卡拉絲是否和麥內吉尼或歐納西斯一樣壞呢？我認為是的。但她對藝術真誠奉獻，並犧牲個人生活，因而豐富了音樂世界，又何嘗不是真的？

註解

❶依照卡拉絲希臘式的句法，這句話也可以理解為：「我本來可以有孩子。」

❷ 歐納西斯（Aristotelis（Aristotle）Socrates Onassis，1906-75）出生於土耳其的斯麥納。他雙親的故鄉是塞沙里亞（Caesarea）。位於土耳其的安納托力亞（Anatolia）省。他的父親是為富裕的煙草、穀類與皮革商人，對於金融業也有所涉

獵。他本想把兒子送入牛津大學，但是由於一九二二年的斯麥納事件，他的家庭和其他上千個住在土耳其的希臘家庭都被送入集中營。幸運逃脫者則到希臘、賽普勒斯與有希臘殖民地的埃及成為難民。歐納西斯一家安頓於雅典，但是不久便移民到布宜諾斯艾利斯。經過了一段貧困且什麼低賤工作都幹過的日子之後，他靠著企業家天賦，先是創立了自己的煙草公司，然後進入運輸業，最後成為全世界最富有的人。

❸這是「托絲卡」的合約，卡拉絲同意與柴弗雷利合作。

❹一九八一年時邱吉爾爵士的女兒莎拉（Sarah）告訴我，歐納西斯是他們家族真正的朋友：「我父母和我對他的情感，絕對不僅源自於他和蒂娜所展現的，那令人無可挑剔的待客之道。歐納西斯從未要求任何的回報，或是為了任何私人目的利用這份友誼。現在他過世了，有些人便詆毀他。這些毫無根據的流言，也許是出於忌妒。」

❺瑪姬‧范‧崔蘭是出生在亞力山卓（Alexandria）的敘利亞人，嫁給了艾格蒙‧范‧崔蘭男爵（Baron Egmont van Zuylen）。她成為法國社交界以及富豪圈的名流。卡拉絲透過歐納西斯認識她，她和歐納西斯是老朋友了。不久後，她也成為卡拉絲的朋友與心腹。

CHAPTER 18
藝術家的養成

　　儘管卡拉絲很少談論她的藝術與職業生涯，但她對於自己的雄心壯志與工作方式，卻有相當明確且令人著迷的描述。她非常堅定地表示，幫助她成為藝術家的人是她的老師希達歌，以及指揮塞拉芬。而當我提及其他的指揮，如德·薩巴塔、伯恩斯坦、卡拉揚、沃托、朱里尼、雷席鈕等人，卡拉絲表示，能和他們合作很幸運，每次能演出成功，大

都要歸功於這些指揮。「不過，」她補充道：「我絕不是要低估他們的能力，但我衷心地認為不能將他們與塞拉芬一視同仁。這並不是在做比較，而是說誰對我的影響最深。」

　　傑出的製作人維斯康提則屬於另一個範疇。儘管卡拉絲感謝他為她帶來的啟發，但他的重要性還是不及塞拉芬或希達歌。她也喜歡與其他製作人一起工作，

如柴弗雷利、瓦爾曼與米諾提斯，他們所有人對於她的成功都有貢獻。

在她的成長歲月裡只有希達歌，以及後來的塞拉芬，比她更瞭解她自己。學生時代的卡拉絲擁有決心與所謂的天賦，此外她也相信自己有一天會成為一位偉大的歌者。再加上一種每位藝術家都應具備的謙卑之心，以及老師們的指導，終於成就了卡拉絲。「和我的老師希達歌一樣，」在成名之後，她曾說道：「我從年紀很小的時候，就開始接受聲樂訓練。據我所知，有許多偉大的歌者，尤其是女性，也都很早便開始。專業的聲樂訓練是相當基本的，因為它會讓所謂的『脊髓』成形。發聲器官就像是個孩子。如果一開始便教導它如何讀書寫字，好好帶大，之後它成功的機會便很高。否則，如果你的學習方式不正確，那你就會永遠是個殘廢。

「我十五歲時，就被送到希達歌的門下，學到了『美聲唱法』的訣竅。這個字眼常因被誤解為『美妙的歌聲』。『美聲唱法』是最具效益的音樂訓練方法，讓歌者能克服歌劇音樂中所有的複雜處，來深刻地表現人類情感。這種方法需要高超的呼吸控制、穩固的音樂線條，以及能唱出純淨、流暢的樂音及花腔的能力。

「『美聲唱法』是一件不管你喜不喜歡，都要學著去穿的束衣。歌唱也是一種語言，只要是更精確複雜，你必須學習如何組構樂句，並且看看身體的力量能發揮到何種地步。除此之外，當你跌倒時，必須能夠依照『美聲唱法』的原理再站起來。不論在演出中是否會使用到，聲音的彈性以及花腔技巧，對所有歌劇歌者都是至為重要的。沒經過這種訓練的話，歌者將會受到限制，甚至會瘸腿難行。這和一位只訓練腿部肌肉的跑步者是一樣的。

歌者同時必須具備好的品味，以及能夠傳承下去的優點。因此『美聲唱法』是完整的教育，少了它你便無法嗯正唱好任何歌劇，就算是最現代的作品也一樣。」

回應我關於「美聲唱法」應用上的問題❶，卡拉絲詳細說明如下：

「把一些歌劇說成是特定的『美聲』歌劇，例如羅西尼、貝里尼、董尼才悌的部分作品，這是不正確的。這種膚淺的分類很可能是在上個世紀末，當『美聲唱法』開始被忽略或不再是必修課程時所產生的。由於新的音樂（寫實歌劇verismo）不再仰賴實際的花腔或是其他的裝飾唱法（這是『美聲唱法』的基本教條）來表現戲劇張力，許多歌者為了迅速成名致富，提早離開教室走向舞台，這很糟糕，因為這些歌劇仍然需要完整的訓練。相反地，有些老師規劃了精簡的課程，這也相當危險，這會產生不

良後果。在寫實歌劇中（例如浦契尼的作品），歌者也許能夠逃得了一時，但是在更早一些的歌劇中（那些錯誤地被歸類為『美聲』歌劇的作品），他們便無路可逃了。而只有當演出者以無比的誠摯來演出時，才能達到讓人信服的效果。

「儘管一開始我的音域不廣，不過幾乎立刻就有了改變，而且在任何重要的訓練開始之前，高音域便自然地發展。我的聲音一開始屬於戲劇女高音，而且很早便在學生演出中，演唱過《鄉間騎士》中的珊杜莎以及《安潔莉卡修女》的主角，接著在雅典歌劇院演唱《托絲卡》。希達歌在指導過程中繼續讓我的聲音保持在輕盈一面，當然因為這是『美聲唱法』的基本原則之一：聲音不論有多麼厚重都要保持輕盈（這並非對每一個人都合適，但是我的聲音是個奇特的樂器，更須如此處理），也就是說，不僅要不計

317

Maria Callas

代價繼續維持彈性，而且還要增加彈性。這要透過練習音階、顫音、琶音以及所有美聲唱法的裝飾唱法來達成。鋼琴家也使用同樣的方法。我由孔空奈（Concone）與帕諾夫卡（Panofka）所譜寫的練習裡學到這一切，令人受用不盡。這些話枯燥為樂趣的美妙短旋律，在開始從事舞台演出之前絕對要學好，否則你將會遭遇困難。

「而且如果你做好準備，對於建立歌者地位也有很大的助益。『美聲唱法』有自己的語言，它的訓練和藝術性是廣闊的，你學得愈多，愈知道自己的不足。你必須付出更多的愛、更多的熱情，因為它是某種令人著迷又難以捉摸的東西。

「與希達歌學習就像是我的中學與大學教育，而塞拉芬的學習則像進研究所，並且完成學業。我從塞拉芬身上學到的是，我不應侷限在『美聲唱法』上，更應

進一步透過這個方法來將音符、表情和姿態結合。『妳擁有一件樂器，』他告訴我：『就如同鋼琴家練習彈琴一樣。但是到了演出時，試著忘記你所學到的，好好享受演唱的快樂，透過你的聲音來表達你的靈魂。』我同時也學到不要過於執著演出時的美感。妳應該努力成為樂團的主要樂器（這是首席女伶prima donna的真正意思），竭力為音樂與藝術服務，這就是一切。藝術是一種表現生命情感的能力，不管是舞蹈、文學、繪畫，所有的藝術都一樣。不論一位畫家習得了多好的繪畫技巧，如果他沒畫出任何一幅作品，那也一無所成。

「塞拉芬帶領我體會藝術的意義，並引導我自己去發現它。塞拉芬是一位全方位的音樂家和偉大的指揮，同時也是極為細膩的老師，他不教你視唱，而是教你如何斷句與做出戲劇表情。沒有他的教導，我可能無法發現藝術

的眞諦。他開啓了我的眼界，告訴我音樂中的一切都有其意義：裝飾音、顫音以及所有其他的變化，都是作曲家表現歌劇中人物心態的方式，那是角色當時的感覺。然而，如果是膚淺地使用這些裝飾音，以求聲音表現的話，只會產生反效果，會使歌者的角色刻畫失敗。

「沒有什麼事能逃過塞拉芬的法眼。他就像是一隻狡猾的狐狸，每個動作、每個字、每個呼吸、每個細節對他而言都很重要。他一開始便告訴我，在演唱一個句子之前要先在心理做好準備（這事實上是「美聲唱法」的基本原則）。還有，休止往往比音樂本身還重要，人耳有一種律動、一種度量，如果一個音太長將會失去它所有的價值。人在說話時不會緊捉著字或音節不放，歌唱時也應該要如此。塞拉芬教導我宣敘調該有的份量，它是那麼地具彈性，其變化細微到只有歌者本身才能理解。他更進一步表示，如果你希望找出舞台上適當的姿勢與動作，只消聆聽音樂，因爲這作曲家早就考慮到了。我根據音樂來演戲（根據延長記號、和弦，或是漸強），正因如此，我學會了音樂的深度與合理性。我試著讓自己像塊海綿，從這位偉大人士身上儘可能地吸收。儘管塞拉芬是一位非常嚴格的老師，演出時他會放手讓你演出與應變，但他總是在那裡幫著你。如果你的狀況不好，他會加快速度幫助你調整呼吸，他陪你一起呼吸、與你一起經歷音樂、愛著音樂。音樂藝術是如此浩瀚，它會包圍你，而且使你保持在一種永恆的焦慮與折磨的狀態中。但這一切努力並不會白費。懷著謙卑與愛意爲音樂服務，不但是一種榮譽，更是極大的快樂。

「在選擇歌劇角色時，音樂也是決定性的因素。首先我以研讀

一本書的方式來研讀音樂。然後我會研讀總譜，如果我決定演唱此角，我會問：『她是誰？她的角色刻畫與音樂一致嗎？』答案經常是肯定的。舉例來說，歷史上的安娜・波列那和董尼才悌筆下的角色出入很大。作曲家讓她成為一位崇高的女性、一位環境下的犧牲者，幾乎是為女英雄。音樂使得劇本的設定變得合理❷。

「歌曲是詩最高貴的呈現；因此適當的語言處理至為重要，不僅因為歌者要讓人能聽得懂，更因為音樂不應遭到殘害。我總是試著藉著音樂發覺角色的真，但這並不表示歌詞不重要。試唱《諾瑪》時，塞拉芬告訴我：『你對音樂非常瞭解。回家對著自己把它說出來，看看明天妳回到我身邊時，平衡感與節奏感會有什麼樣的改變。反覆對妳自己述說，注意腔調、休止、意義非凡的小重音。歌唱是用樂音來說話。試著摸索說話與音樂之間腔

調的不同，心中當然要想著貝里尼的風格。尊重其價值，但是自由地去培養妳自己的表達方式。』

「歌劇中的對白經常相當淺白，甚至本身沒什麼意義，但與音樂結合後卻獲得無比的力量。某方面來說，歌劇已是一種過時的藝術形式。以前你可以唱出『我愛你』、『我恨你』，或是任何表達情感的字眼，現在你還是可以唱，可是如果要讓演出具說服力，絕對有必要透過音樂而非歌詞來表達，並且讓觀眾與你同情共感。音樂創造出更高層次的歌劇，但是也需要文字才能達成。這就是為何做為一位詮釋者、演出者，我從音樂出發。作曲家早就在劇本裡找到了真實。霍夫曼（E.T.A Hoffman）如是說：『文字有時盡，音樂自此生』（Music beings where word stop）。

「回過頭來說明我如何準備，就像是音樂學生那樣地學習音樂，完全按照譜上所寫，不多也

不少，而且不讓自己沈迷於美妙的創作活動中。這就是我所謂的『穿束衣』。指揮會給你指示，告訴你音樂的可能性，以及他對裝飾樂段（cadenza）的想法─認真的指揮應該根據作曲家的風格與本質，來建構他的裝飾樂段。

> 歌曲是詩最高貴的呈現；因此適當的語言處理至為重要，不僅因為歌者要讓人能聽得懂，更因為音樂不應遭到殘害。

「分析完總譜之後，你需要一位鋼琴家來幫助你正確掌握每個音的音值。兩週之後，你需要和製作公司與指揮進行鋼琴排練。早期我也經常主動參加樂團排練。因為我有近視，無法只依靠指揮或是提詞人給我指示，同時也是為了要融入音樂中。所以，當第一次與樂團一起排練時，我都已經準備完善，我已準備好開始詮釋角色了。

「我的表現隨著排練與演出逐漸進步，但是有時候聲音技巧的表現，會造成某些阻撓，你今天也許表現不出某個樂句，明天卻很高興地唱出來了。然後逐漸地，對音樂與角色的熟悉，讓你得以發展所有微妙的細節。你塑造角色：眼睛、四肢，全身上下。這成為認同的階段，有時完整到讓我覺得我『就是』她。

音樂一直不斷地流動，不論其節奏有多緩慢。當你理解此點，詮釋便會繼續成長。你的潛意識會成熟，而且總是會幫助你解決問題。每件事都必須合於邏輯，必須累積。

「然後你會將所有的東西整合在一起──舞台、同事、樂團，藉此從頭到尾演出一部歌劇，整個過程必須重覆三到四次，以衡量你的力量、並且得知你何時該休息。在樂團排練時你必須做到一件事：為了你的同事全力以赴地唱，最重要的也是測試你自己的能耐。而差不多是進入製作後的二十天，便要進行最後的著裝排

練；全部一氣呵成——就像是正式演出。然後你會覺得差不多要病倒了，你太累了；第二天你要放鬆，然後第三天便要上場了。在第一場演出之後，紮實的工作會讓之前還不清楚的地方確定下來。你已經畫好藍圖——當然，除非你有許多時間，可是無論如何，唯有在觀眾面前的舞台演出才能填入細節，那些難以捉摸，而又如此美妙的東西。

> 音樂一直不斷地流動，不論其節奏有多緩慢。當你理解此點，詮釋便會繼續成長。

「一個角色要臻於完美，可能需要很長的時間。到最後我可能會改變髮型、服飾等等。儘管我的演出忠於音樂，但直覺的確也佔有一席之地。由於我在歌劇舞台之外並沒有做過其他的事，我想這是我身上的希臘血統在作祟。有一次我觀看希臘演員兼製作人米諾提斯，指導《米蒂亞》中希臘合唱團排練的情形，覺得相當吃驚。（米蒂亞本身並不是希臘人）。我發現他們表演的動作正是我幾年前演出阿爾賽絲特時的動作。我從沒過希臘悲劇的演出。我住在希臘時多半處於戰爭中，而我正在學習演唱。我沒有多餘的時間或金錢可以做其他的事，然而我扮演希臘女子阿爾賽絲特的動作，卻和《米蒂亞》當中的希臘合唱團很相似。這一定是直覺。

「早年在雅典音樂院期間，我不知道手該往哪裡擺。當時我大約十四歲，音樂院中的一位義大利輕歌劇導演莫多（Renato Mordo）說了兩句話，我一直牢記在心。第一句是永遠不要隨便移動你的手，除非是出自你的內心與靈魂，當時我不了解，現在我懂了。第二句是當你的同事在舞台上對你唱著他的台詞時，那一刻你必須試著先忘記你已知道的、應該唱的部分（因為這是你

已經排練過的角色），然後自然照著劇本反應。當然光是知道這些道理是不夠的，如何達成這些要求才是重要的。

「動作也一樣。今天你信手拈來的一個動作，可能明天就做不出來了；如果它不是出於自然，便不能指望它能說服觀眾。我的動作從來不是是先想好的。他們和你的同事、音樂、以及你之前的移動有關：動作是前後連貫、環環相扣的，就像談話一樣。它們都必須是當下的真實產物。

「然而，儘管這種符合邏輯的自發性演出相當基本，對一位演員（歌劇歌者就是演員）來說，最重要的前提是要認同作曲家與劇作家創造出來的角色，否則你的演出會令人無法信服且缺乏價值，無論你的扮相有多美、多麼令人驚豔。毫無疑問地，你必須研究每個聲音的腔調、每個姿勢、每一個目光——直覺會讓你的演出不致離譜。然而，如果你的

研究在到了舞台上，無法轉變成新的感覺方式與生活方式，你仍然是一無所成。有時候這是很困難的，幾乎會讓你絕望，就像是嘗試開啓保險箱卻不知道密碼一樣。但是你不能放棄，你必須繼續探究所有可能性。這正是藝術最迷人的面向之一——進一步的研究總是會產生新的細節、新的理解。

「我們有責任將我們的詮釋現代化，來為歌劇注入新鮮空氣。刪除重覆的動作以及某些冗長的反覆（旋律的反覆一向不好），因為你愈快切入重點愈好，你必須掌握重點。通則在於你說出的某件事情就是唯一一次，千萬不要冒著說第二次的風險。

「我們必須忠實地演出作曲家所寫出的，但是要以能夠吸引今日聽眾聆聽的方式演出。這是因為一百年前的聽眾跟現在的觀眾是不同的——他們的想法不同、穿著也不同。我們做的任何改變是

323

為了讓歌劇成功，同時保有氣氛、詩意，以及劇場作品的神秘感，這些不會過時，深刻而真實的情感永遠是真實的。歌唱不是一種驕傲的行為，而是要試著達到一種整體和諧的高度。」

從卡拉絲對於人聲藝術見多識廣的評論，以及討論個人藝術的方式來看，她對藝術的整體性有著最高的標準，她一直以無比的熱誠，毫不妥協地追求她的理想。卡拉絲，一位具有無窮多樣性與能力的藝術家，在不同的人身上，會被塑造出不同的形象。這些形象也許無法讓人普遍認同，但是她絕不是那種會被忽略的藝術家。所有偉大而具有影響力的藝術家都會引起爭議，不同意或不喜歡他們不是罪過，忽略他們才是罪過。

卡拉絲擁有兩個八度半的音域，以任何標準來看都相當寬廣，範圍由中央C之下的A音到高音的降E，有時還能飆到高音F，

她的低音則擁有一位次女高音甚至女中音的胸腔共鳴特質，而她的中高音域除了極富戲劇性之外，也能適切地轉換為輕盈而愉悅。她還擁有為所刻畫角色改變音色的能力，同時又能保有個人演唱的高度獨特性，這使得她幾乎能夠嘗試任何角色。

然而，演唱的經驗證明，像卡拉絲這樣擁有不尋常的音域範圍的「全能」女高音，無可避免地也會有一些弱點。這些弱點包括了在低、中、高音域的接合處音階偶有不穩，帶點喉音，以及在音色上略微缺乏一致性等。有時某些高音會失控，而顯得過於有稜有角，因而全力演唱時，便會產生略緊且不規則的跳動，或者甚至會破音，儘管機率不高。卡拉絲間歇出現的聲音缺陷雖然在演出中並無大礙，但是在一些錄於她職業晚期，未經她同意而在她死後發行的選曲錄音當中，把這些片段從原來的情境抽離出

來後，缺點便會讓人察覺。她那些無時不刻只喜好美妙聲音的毀謗者，膚淺地將她貶得一文不值。這種荒謬準則，會傷害藝術，因為它為了煽情的聲音，而讓歌劇變得沒有意義。

她的毛病如果放在整體演出效果，與最後成就的脈絡來看，只不過是滄海一粟。米開朗基羅（Michelangelo）的傑作「大衛像」，不會因為手指的技巧性錯誤，或是上半身的重心奇怪，而減損其傑作的事實。它上半身的重心錯置關係，反而強化了作品的美感與真實感，賦予它一種幾乎無法定義的輕盈，這是將作品從匠氣提升為藝術的神來之筆。

我們還得說明，永遠不會有完美無缺的歌劇歌者，因為一部分的優點往往會削弱另一部分，而變成缺點。同樣地，缺點也可以加以改造，變成一種表達的手法。卡拉絲也是如此，她對自己的聲音弱點有足夠的自覺，而她

無法完全矯正的部分，便試著想辦法改造利用。她精湛的聲音掌控往往可以為缺點賦予微妙的意涵，使它融入音樂的整體性中，藉此轉化成為優點。例如，她利用高音域中略為刺耳的聲音，來表達極度的絕望、孤單或輕蔑，極具技巧。

有時候歌者的戲劇能力是如此強勢，使得他們必須要犧牲一些平滑而均勻的旋律線條。這種犧牲（用「處理」這個字眼，也許更恰當）無關於技巧的標準。天才型的藝術家生性便無法單單維持絕對的技巧，他們也不想這麼做。無時無刻保有完全均衡的聲音會剝奪了詮釋者的戲劇表現。另一方面，從學院的限制釋放出來之後，這種藝術家勇於冒險的方式，往往會獲致讓他們自己也感到驚訝的成果。卡拉絲聲音中的不均勻以及偶爾缺乏圓潤，正是她用以獲致特殊音色的方法，這使得她的演出令人難

忘。當然，她聲音上的缺點並不非常嚴重，否則她也沒有辦法矯正，甚至將之轉化爲優點。有些時候，刺耳與尖銳的聲音並不能成爲唯一的表達方式，這也是事實。這種在音域接合處的「換檔」，並非總是能製造出令人興奮的戲劇強度。無論如何，對她的成就做出整體評估後，證明成功還是多於失敗的。

理想中，我們寧可相信完美歌者可能存在，但是這樣一位藝術家據我們所知只會是個電腦奇蹟，而缺乏必要的人性，或是那種能夠感動人類心靈、有時幾乎是無可言喻的神祕特質。而卡拉絲的聲音與戲劇技巧彌補了她的聲音缺點，因此她儘可能地接近（而非達到）完美。將她比擬爲帕絲塔與瑪里布蘭這兩位有史以來最偉大的歌劇歌者並不會失當，根據當時的記載，她們的聲音缺失和卡拉絲極爲相似。

會產生這一類爭議的原因，

在於人們有時候會聽到其他沒有這些缺點的歌者演唱。卡拉絲沒有提芭蒂的均勻聲音與絲絨般的音色，而在她的職業生涯晚期，也沒有尼爾森（Brigitte Nilsson）的音量與穩定，以及蘇沙蘭響亮的高音。我們必須強調，雖然卡拉絲無法超越這些藝術家個別驚人的特色，但是她擁有她們每個人一部分的優點，加上天賦與無庸置疑的藝術性——這是那些歌者及不上她的特質。

此處我們必須岔開話題，以檢視一般人對歌者在演唱中，聲音無時無刻都要美妙的要求，這個面向一直是卡拉絲最受爭議的地方。卡拉絲自己的看法是：「光有美妙的聲音是不夠的，這是因爲詮釋一個角色時，有上千種音色可以描繪快樂、喜悅、悲傷、憤怒或恐懼的情緒。如果只擁有美妙的聲音，要如何做到這一切呢？像我有時因爲出於表達的需要，會唱出刺耳的聲音。就

算別人不懂，歌者還是必須這麼做，必須想辦法說服觀眾，而觀眾最後終究會懂得。

「有些人認爲唱歌的藝術便是絕對完美的聲音，以及出色的高音。原則上我不反對這個論點，但如果僅僅執著於這一點，是相當膚淺的。我認爲完美的聲音技巧，是每個音樂院的學生在校時期應該努力學習的，日後他們必須熟練地運用技巧，做爲詮釋角色的基礎。而在詮釋的過程中，必然會遇到不能且不適合以完美聲音表達情緒的時刻。無論如何，要一直保持完美的聲音在生理上本來就不可能，而有時唱出刺耳的高音，是爲了詮釋得完美而故意爲之的。當人聲忠實地展現藝術時，是無法一直唱著全然不刺耳的高音的。表現得優劣地差別只在於這些音有多刺耳，以及聲調有多麼地不完美。你不能以『藝術表現』當藉口，來解釋唱得不好的音調與高音。最重要

的是在藝術上的表現是否成功，這是所有藝術家唯一的目標。」

我提到一般認爲高音的吸引力，在於它近似人類遠祖求偶時發出的激烈叫聲，卡拉絲聽了立即回應道：「高音和其他音一樣重要，是作曲家爲了表達情緒到達最高點時的感覺而寫的。因此同一個高音，不一定要以同樣的方式來演唱；高音光是音準正確、飽滿如銀鈴，仍是不夠的。」

無庸置疑，「美妙的聲音」是上天的神奇贈禮。但是歌劇歌者最重要的職責，應該是要透過音樂來強化戲劇張力，而卡拉絲的聲音之美便在於深具甜美演唱的潛力，並且能展現合宜地營造出戲劇性。塞拉芬也許是最深具洞見的人。當我問他，他認爲卡拉絲聲音美不美時，他立即回應道：「哪一個聲音？是諾瑪、薇奧麗塔的，還是露琪亞、米蒂亞、伊索德、阿米娜……？我還可以一直說下去，你知道，她用

327

不同的聲音來演唱不同的角色。我聽過許多卡拉絲的聲音。你知道嗎？我從來沒有認真想過她的聲音美不美。我只知道她的聲音總是正確的，而這比美不美更重要。」這個看法意義非凡；塞拉芬的話證實了在藝術上，美感與技巧都不是絕對的，因為都只有加上情感因素，才能深刻動人。

> 我從來沒有認真想過她的聲音美不美。我只知道她的聲音總是正確的，而這比美不美更重要。——塞拉芬評卡拉絲

卡拉絲的音域非常廣闊，聲音極靈活度，演唱技巧精湛，而在職業生涯初期，音量之大也讓人印象深刻。後來，她開始演唱十九世紀早期作曲家的歌劇，雖然音量有些降低，但這卻是相對的。十九世紀，當羅西尼、貝里尼、董尼才悌與年輕的威爾第，為卡拉絲這一類歌者創作時，通常會考慮歌者的聲音特質，他們知道如果歌者擁有過人音量，大概就無法期待他們的聲音會具備極佳的彈性，所以當時角色在舞台上的位置比較靠近觀眾席，樂團規模也較小，歌者可以在壓力較小的情況下，唱出足夠的音量，因此就音量而言，如今不同的舞台結構，使得歌者（特別是一位「全能」戲劇女高音）處於劣勢。

演唱花腔樂段的速度是卡拉絲另一項戲劇女高音的特質。她剛開始演唱《夢遊女》的終曲裝飾樂段〈啊！沒有人能瞭解〉（《Ah！non giunge》）時，受到了一些批評，因為她雖然唱的十分美妙，但是由於唱得很慢，導致聽起來有些吃力；而在當時，這段終曲通常是以輕盈或抒情的花腔全速唱完的。儘管這種呈現方式相當驚人，也容易讓觀眾興奮，然而卻忽略了作曲家的重要意圖——他們希望歌者能把花腔樂段唱慢一點，仔細在其中注入表情。

卡拉絲演唱時的最大優點，便是能夠運用想像力與技巧，適時地賦予每個樂段合宜的色彩，她經常能表現出驚人的情緒，讓聽眾震攝。此外，她的胸腔音與高音清亮而奔放，而且能無比靈巧地在樂曲中轉換，更能唱出快速、輕亮而充滿感情的最弱音。而與大多數歌者不同的是，她運用歌詞來表現音色的變化，這種音色變化在她的花腔中顯而易見，是表現戲劇性不可獲缺的一部份。她的裝飾音、琶音、震音與下行音階，極為優秀，而她的花腔與裝飾樂段所散發的魅力，從來不會搶走表演中的戲劇張力。裝飾音總是與劇情緊密扣合，補足旋律線的平滑度，強化情緒感覺——就像用來增添菜餚香味的香料，不會喧賓奪主一樣。

卡拉絲對於音色的掌握，可以由兩首選自《諾瑪》、對比極強的樂曲來觀察：她唱跑馬歌〈啊！我的摯愛何時回來〉（〈*Ah bello a me ritorna*〉）的花腔，從內在表達出對於情人歸來的感懷，而唱〈不必膽寒，負心的人〉（〈*Oh non tremare*〉）時的放縱音階，則透露出由於情人不忠而產生的可怕怒意。在此她示範了嗯正精湛的旋律處理，並非是架構在發聲之上的，她可以唱得很輕柔，看來毫不費力，但速度與音色卻能同時控制得宜。高羅定（《星期六評論》，一九五五年十一月）敏銳地指出：

卡拉絲這種聲音正是她個人特質的延伸——深具活力、全心投入、狂暴，而又嚴謹。因此，她的聲音充滿戲劇性，彷彿是由內心深處唱出來的，注重每一個字與音。演唱時沒有任何一個細節是不經思考、訴諸運氣，或是缺乏意義的。

而卡拉絲的肢體演出方式，總是自然而充滿創意。維斯康提（曾經執導卡拉絲演出的《貞女》、《夢遊女》、《茶花女》、

《安娜‧波列那》與《在陶里斯的伊菲姬尼亞》）的觀察最為細膩（《Radiocorriere TV》，一九六○年）：

像卡拉絲這種程度的藝術家，你若不讓她自由發揮，是無法成功「掌控」她的。我總是先和她討論角色的所有面向，然後告訴她某些指導原則和演出目標，而在大原則之內，她可以自由發揮。我信任她，因為她擁有精準無誤的感受力，以及做為一個演員的天賦。她是我指導過最嚴謹且最專業的藝術家，每回演出前，她總是從頭到尾以一貫的熱誠參與排練。

柴弗雷利也同樣對卡拉絲表示激賞。他說卡拉絲是他所認識最偉大的舞台明星。曾經與她合作過《米蒂亞》與《諾瑪》的米諾提斯則表示：「她總是要求我以對待正統劇場女演員那種嚴格的方式來對待她。她認為如果要演唱得好，那肢體演出也就必須

要好。而奇妙的是，即使她每次詮釋方式都不同，卻仍然能讓人相信」，她每次的演出都是最好的。

當卡拉絲在聲音技巧與角色戲劇性要求之間求得了平衡，而她準確靈活的節奏、豐富的戲劇表情，與深層的音樂性和諧一致時，她所詮釋的角色便不再受到侷限，而進一步獲得了提升。其他歌者或許在某些方面能夠與她抗衡，甚至超越她，但是做為一位能夠表達所有複雜面向的全方為藝術家，卡拉絲無人能及。

除此以外，她不同流俗，善於表現的個性，以及絕佳的聲音特質和天賦，賦予了歌劇音樂新的生命。而她每一次上台演出，都把自己當成初次登台的歌者，用心向觀眾證明自己的能力。

她更發揮了將自己化身為角色的能力，以及演唱的造詣，以一種現代化的風格，重新詮釋了幾位受到忽略的義大利作曲家的

歌劇作品——凱魯畢尼、斯朋悌尼、羅西尼、董尼才悌、貝里尼，以及威爾第的早期作品，都因她而獲得重生。在卡拉絲身上，一些女性角色，如諾瑪、薇奧麗塔、米蒂亞、羅西尼的阿米達、伊摩根妮（《海盜》）、艾薇拉（《清教徒》）、安娜・波列那以及許多其他角色，成爲有血有肉的女性，有些甚至成爲演出的典範。

卡拉絲的劇目涵蓋範圍寬廣，從葛路克的《阿爾賽絲特》（一七六七）與海頓的《奧菲歐與尤莉蒂妾》（一七九七），到卡羅米洛斯的《大建築師》（一九一五）和浦契尼的《杜蘭朵》（一九二六）。她以二十世紀典型的戲劇女高音展開職業生涯，儘管早年在雅典的歲月她曾短暫演唱過輕歌劇（蘇佩的《薄伽丘》與密呂客的《乞丐學生》），但輕盈的演唱方式對日後的她而言，是有助益的。其他較特別的劇目則是華格

納的角色：伊索德、布琳希德（《女武神》）與昆德麗（《帕西法爾》），她只在職業生涯邁向國際化的初期，演唱過這些角色。

在威尼斯的《清教徒》（一九四九）演出之後，卡拉絲的職業生涯開始眞正上軌道，貝里尼、羅西尼、董尼才悌、凱魯畢尼與威爾第的歌劇成爲她舞台演出劇目的骨幹。後來她也唱了不少浦契尼的作品，例如《蝴蝶夫人》（此外，還錄製了《瑪儂・雷斯考》與《波西米亞人》），尤其是《托絲卡》，這是一個她能夠完全認同的角色，並且爲之注入了新的生命力；她同時也利用演出阿爾賽絲特與伊菲姬尼亞（《在陶里斯的伊菲姬尼亞》）的機會，證明了自己是葛路克作品的傑出詮釋者。她唯一的莫札特角色是《後宮誘逃》中的康絲坦采，而只要聽過她演唱《杜蘭朵》，便能知道她也會是完美的的莎樂美（*Salome*）與艾蕾克特拉（*Elektra*），還有

331

Maria Callas

《玫瑰騎士》中的領主夫人（Marshallin）詮釋者。可惜她沒有演唱過理查·史特勞斯的歌劇。

卡拉絲不欣賞現代歌劇。她曾經表示：「許多現代歌劇的音樂，只會擾亂神經系統的平衡，這讓我對演唱這些歌劇興趣缺缺。當然，有一些現在歌劇極力表達某種訴求，但如果是這樣，它就不像歌劇了。即使是最具戲劇性的音樂，基本上也應該擁有簡單而優美的音樂線條。」

卡拉絲演唱過角色的數量多寡並不是重點，重要的是這些角色的類型，以及她演出這些角色的方式。例如在董尼才悌的作品中，除了《拉美默的露琪亞》之外，只有《愛情靈藥》與《唐·怕斯夸萊》（Don Pasquale）演出的頻率較高。而她對露琪亞、安娜·波列那與寶琳娜（《波里烏多》）的新詮釋，可說是確立了新的典範。而在羅西尼的作品中，

亦是如此。《阿米達》當中的戲劇性花腔，讓他們知道羅西尼的莊劇不應該受到冷落。她為貝里尼做得更多：藉由塞拉芬的引導，她復興了他的作品。她所演唱的四部作品（《諾瑪》、《夢遊女》、《清教徒》與《海盜》）成為劇院的標準演出劇目。

如果卡拉絲演唱更多的寫實歌劇，也可能會將這一類型的歌劇提升至應有的地位。她早期的確成功演唱過珊杜莎與杜蘭朵，但當她了解到這些寫實角色並不適合她的聲音時，她很快就不再演出這類型角色了。不過，從錄音中進一步去探究她的演出，我們會發現她對於寫實角色的詮釋，雖然因為缺少表面戲劇效果而造成平淡的印象，幾經咀嚼後，卻更有興味且令人激動。

一九五四年到一九五八年間，卡拉絲的演唱達到了藝術巔峰。一九五四年，她減去了過多的體重，自此透過更靈活的動

作，她的表達能力不再受到限制，也強化了舞台表現的美感。要選出一個她詮釋得最成功的角色可能有些困難，但是如果說她刻畫的諾瑪、薇奧麗塔、米蒂亞、蕾奧諾拉（《遊唱詩人》）、艾薇拉（《清教徒》）、安娜·波列那、馬克白夫人、阿米達、阿米娜與托絲卡，是最令人們印象深刻的，卻不誇張。我問過卡拉絲，她最喜歡哪一個角色「每一個我都喜歡，」她微笑說道：「但我最喜歡的是我正在演唱的那個角色。」過了一會兒，她補充道：「諾瑪則不同。」這部僅因為諾瑪的音樂風個最適合用「美聲唱法」來表現，更因為卡拉絲覺得這個角色和自己很相似：「諾瑪在很多方面都很像我。她看起來非常堅強，甚至有些殘忍，但事實上卻是個吼聲像獅子的羔羊；她總是故作驕傲，但卻不會做出卑鄙的事。我在《諾瑪》演出中，流下了淚都是真的。」

卡拉絲將歌劇藝術提升至新的境界，同時也影響了許多同代歌者和後起之秀。如果說劇目未曾復興的話，如斯柯朵、蘇里歐絲提斯（Elena Souliostis）、席爾絲（Beverly Sills）、蘇莎蘭、卡芭葉（Montserrat Cabballe）、葛魯貝洛娃（Edita Gruberova）、嘉絲迪亞（Cecilia Gasdia）、安德森（June Anderson）與其他相當重要的歌者的職業生涯，多少都會受到限制。

在五〇年代中期，德·薩巴塔曾經告訴錄音師李格：「如果大眾能和我們一樣了解卡拉絲深刻的藝術性，一定會目瞪口呆的。」葛瓦策尼則有更精闢的說法：「一九五五年在羅馬，我指揮卡拉絲演出《拉美默的露琪亞》。排練期間，我注意到她的花腔樂段裡，有某些出人意表的新穎特質。這對我而言是無價的刺激，從那時起，我所詮釋的《拉美默的露琪亞》也有了不同。」

卡拉絲的成就並非取決於她是當代的最佳歌者，而在於她能在演唱中創造特殊的藝術性。她不僅優於二十世紀的歌者，甚至和過去的傳奇性歌者，如瑪里布蘭嶼帕絲塔相比，也毫不遜色。雖然在她們詮釋浪漫與古典的角色，無人能出其右，但卡拉絲不僅能唱這些，而且還能演唱風格迥異的威爾第、華格納，以及寫實歌劇作曲家的作品。而早期的歌者是沒有人能夠同時演唱薇奧麗塔、伊索德、卡門或是托絲卡。

卡拉絲擅長刻畫角色微妙的心理變化，因為她對角色通常有細膩的理解：「在《諾瑪》第一景中，必須透過貝里尼所寫的完美旋律來刻畫角色，而不是光靠歌者美妙的聲音。諾瑪不僅是一位具有預言能力的半神半人女祭司，更是一位狂亂的女子。她真的預知到羅馬人將會自取滅亡嗎？我認為沒有。她不相信自己半神半人的身份。如果她曾相信過，那也是因為她從小便被教導要如此相信，而當她愛上一位羅馬人時，一切都結束了，她違背了貞潔的誓言，成為一位母親。因此她只是在拖延時間，運用她的權利與沈著，來安撫想要和羅馬人開戰的凶猛督依德教徒。將局面穩住之後，她便唱出了〈聖潔的女神〉這祈求和平的禱詞，並且也向聖潔的女神尋求幫助。

到了最後一幕，諾瑪被情感左右，完全失去了理智。但無論如何，她直到最後都保持著高貴，沒有淪為一個感情用事的傻子。」

與諾瑪不同的是，她所刻畫的米蒂亞隨著歲月增長而有很大的改變。她告訴海爾伍德爵士（BBC TV，一九六八年）：「剛開始，我覺得米蒂亞是為一個深沈而野蠻的角色，從一開始她就知道自己要什麼。但後來我對她有了更深一層的認知。米蒂亞的

確城府極深，但是傑森比她更壞。她經常動機合理，但手段激烈。我試著以比較柔性的髮型，讓她的外貌更為柔和，以便從有血有肉的女子這個角度來詮釋她。」

和我討論米蒂亞這個角色時，卡拉絲說：「我認為她的情感表面上平靜，但實際上卻非常激烈。當發現與傑森在一起的快樂時光已成為過往雲煙時，她為悲情與憤怒所吞沒。有許多人和樂評，都說我的米蒂亞一點希臘味都沒有，但米蒂亞不是一位希臘人，她是來自蠻國柯爾奇斯的公主，所以希臘人不會平等地接受她。她的弒子並不僅僅是報復的行為，更是想要從不熟悉、也無法在存活下去的世界裡逃脫。對米蒂亞和她的民族而言，死亡並不是終點，而是新生活的開始。」

許多人認為薇奧麗塔（《茶花女》）是讓卡拉絲表現得最具藝術性的角色。卡拉絲自己認為：「我喜愛薇奧麗塔，是因為她既尊貴又高尚，而且在最後沒有淪為一個為情所傷而感情用事的傻子。她年輕貌美，但一再透露出她的不快樂。『哦，愛情，誰在乎呢？』她嘲諷地說道。她從來不懂什麼是愛，也害怕愛情會毀了她自我本位的生活方式。而當愛情強行進入她的生命時，她最初加以抗拒，但很快地就發現也擁有付出的能力。

我嘗試在第二幕開始時，讓她看來更為年輕且充滿希望，直到她明白自己已經輸了之後，她願意做出犧牲，因為當時要大家接納一位名聲不好的女人是不可能的，而她的病痛也讓她沒有力量繼續戰鬥。

隨著情節的推展，由於病痛，薇奧麗塔的動作應該愈來愈少，這會讓音樂產生更大的震撼力。但在最後一幕我做出一些看似無謂的舉動，例如試著去拿梳

335

Maria Callas

妝臺上的東西，但是手卻因為無力而垂下。因為病痛是薇奧麗塔這角色最重要的部分，因此演唱時呼吸必須略微短促，音色也必須露出些微疲態。歌者的喉嚨狀況必須十分良好，才能維持這種『疲憊』的演唱方式。有位樂評（希尼爾（Evan Serior），《音樂與音樂家》，一九五八年於倫敦）說『卡拉絲在《茶花女》中露出疲態』，這對我是最高讚美。幾年來我努力揣摩，正是希望做出這種疲憊與病弱的感覺。」

阿依達是卡拉絲最受爭議的角色，由於卡拉絲在《阿依達》著名的詠歎調〈啊，我的祖國〉（O patria mia）中，唱出了一些有點刺耳的高音C，和一些不穩定的樂句，因此有人認為這並不是個「適合」她聲音的角色。卡拉絲相當早（一九五三年）便停止演唱這個角色的原因是：「對於我這種曾經接受過『美聲唱法』訓練的歌者來說，阿依達的聲音

要求並不難。我喜歡這個角色，但她不是非常具有想像力，因此無法給人足夠的刺激。我們可以對她做出完美的詮釋，但是不久便會了無新意，這正是為何這部戲的重心經常會錯誤地轉移到配角阿姆內莉絲（Amneris）身上的原因。」

托絲卡是卡拉絲最拿手的角色之一。她自己覺得：「《托絲卡》太寫實了。我將第二幕稱之為『恐怖劇』（grand guignol）。第一幕的托絲卡就算不是歇斯底里，也是非常神經質的。她出場時，口中呼喚著：『馬里歐，馬里歐！』，如果你客觀地分析這個女子，會發現她是個麻煩人物。她陷入熱戀。一心只想找到卡瓦拉多西。她缺乏安全感，這也是多年來我試圖在她身上傳達的感覺。」

我曾問過卡拉絲是否不喜歡浦契尼的作品。「這當然不是真的，」她答道：「不過我無法像

喜愛貝里尼、威爾第、董尼才悌、羅西尼或是華格納那樣地喜愛他。有一度我瘋狂地迷戀蝴蝶，也喜愛錄製咪咪（《波西米亞人》）與瑪儂·雷斯考這些角色。然而我還是要說，即使我不唱托絲卡已經將近十年了，還是覺得第二幕太像『恐怖劇』了。

「杜蘭朵這個角色則另當別論。人們希望我演唱這個角色，是因為我擁有夠份量的戲劇女高音音質。當時這部歌劇很難找齊演出陣容，因為能夠演唱這個角色的女高音不多。對當時還年輕而且沒什麼名氣的我來說，那是一項挑戰，也是成名的好機會。我在義大利與阿根廷的好幾個地點演唱了這個角色，但是之後不久，因為其他的角色邀約，我便放棄演唱杜蘭朵了。我雖然喜歡杜蘭朵這個角色，但不熱愛，而且這個角色太過靜態，也因此在戲劇性的表現上也受到了侷限。」

論及莫札特的歌劇時，卡拉絲說在她看來：「演唱莫札特的作品音量必須充足才能全然發揮。」由於她演唱的康絲坦采（《後宮誘逃》）極為成功，也是她唯一的莫札特角色。她為什麼沒有演唱莫札特的其他歌劇作品，卡拉絲答道：「要完整刻畫一個角色，必須先認同這個角色，並且體會她的感情。莫札特是傑出的天才，我無法想像世界要是沒有他會變成什麼樣子。但我認為莫札特的作品裡，最好的不是歌劇。我最熱愛的是他的鋼琴協奏曲。」

知名的導演、樂評，以及卡拉絲本人對於演出的描述都相當有趣且見解精闢。儘管如此，其中的秘密，也就是推動她演出的能量和激發她的天賦是怎麼產生的，卻沒有被揭露。這就如同試著找出保險箱的密碼，卡拉絲多半能成功地開啓保險箱，但是並沒有向觀眾透露密碼；而她自己也記不得了，因為她每次都得重

新找出密碼來。

　　她的誠摯、智慧與直覺，讓演出臻於完美。而每次演出之前，她都會在透過鉅細靡遺的研究，來精通技巧的使用層面之後，才運用直覺。在職業生涯早期，卡拉絲便掌握了社會與藝術的脈動，並且洞悉了觀眾的心理。她全心投入，說服觀眾接受她對角色的詮釋，因此她的演出獨具個人風格，並成為精緻的藝術。而她的角色各畫極具人性，充滿了引人注目的矛盾——貞潔與慾望、無辜與罪惡、仁慈與殘酷。無疑地，卡拉絲重新定義了歌劇中，戲劇演出的基礎與輪廓。

❀ 註解

❶我曾經與希達歌、塞拉芬、葛瓦策尼，以及樂評家尤金尼歐‧加拉討論過「美聲唱法」的意義與目標。他們似乎與卡拉絲的見解一致。

CHAPTER 19
女神的黃昏

關於卡拉絲和歐納西斯的戀情，以訛傳訛的結果，基本上都指向他毀了她的職業生涯，然後將她拋棄。雖然這種說法已證明並不成立。在歐納西斯與另一個女人結婚之後，卡拉絲與他發展出一段真誠而持久的友誼；而在他過世兩年前，她也與迪·史蒂法諾在他們一九七三至一九七四年的聯合音樂會期間，締結了一段親密關係。

卡拉絲溫柔地將迪·史蒂法諾描述為她的一大支柱，「你可知道？」她說：「當皮波（Pippo，迪·史蒂法諾的暱稱）牽著你的手走向舞台時，能帶給你多大的鼓舞與力量嗎？」從這些話當中我們再度聽到了她的心聲，她的初戀，也就是她的藝術。迪·史蒂法諾愛著卡拉絲。他原想和已長期分居的妻子離婚，然後娶卡拉絲，但是卡拉絲不同意。她覺得他們相見恨晚，

彼此之間不會有未來。巡迴演出之後迪·史蒂法諾回到了妻子身邊，而卡拉絲則回到了巴黎的家。

她生命中最後一年半的時間，雖不是與世隔絕，但也是在平靜中度過。她一直覺得這種生活比較快樂，她的家以及她工作的劇院就是她的城堡。後來她與歐納西斯交往期間演出漸漸減少，社交生活佔得比例較重，但也沒有太頻繁。她對盛大的宴會沒什麼偏好。現在她不僅是一個人獨居，也沒有任何的親密關係。

卡拉絲直到一九四七年抵達義大利之前，她在美國或希臘都是與雙親同住。接著是十二年與麥內吉尼的婚姻生活，與歐納西斯的長期交往，以及與迪·史蒂法諾若即若離的關係。她說一人獨居並沒有什麼好悲哀的，而且她也不像某些人在她死後所言，是個心碎的女人。事實上，我在她生命的最後一年半與她見面的次數比起之前的十年更為頻繁。

無論如何，相對來說她是比較寂寞的，親密的朋友，例如瑪姬·范·崔蘭也已過世。而她也很想念她最好的朋友歐納西斯，因為儘管很少見面，他們在他生命的最後階段一直保持聯絡。

而那些停止與她聯絡的人正是那些只關心她是否願意或有能力重返舞台或銀幕，或是錄音的人。這些人一旦明白她復出的可能性微乎其微之後，便轉身離她而去，但在她死後他們卻又毫不遲疑地以權威自居，將她描述為一位悲傷、可憐又心碎的女人，在最後的歲月裡不得不獨居而終——幾乎就是《茶花女》最後一幕裡薇奧麗塔的現代翻版。那些人根本就不瞭解她的真實狀況，卡拉絲很清楚這些所謂「交情匪淺的朋友」轉眼便消失無蹤了，她也沒有因此傷心難過，因為這剛好正中她下懷。這對她來說是一段相當混亂的時期，沒人來追問她從舞台退休的理由，省了她不

少麻煩。她仍然懷著些
許成功的希望來練唱，
儘管一九七七年春末她
告訴我，就算她會再度
演唱，也只會是錄製唱
片。而如果失敗了，她
也會好好去面對，而不
會自怨自艾。

　　然而還是有一件事
讓她很難過，許多年來
她與母親和姊姊私下都
沒有任何連繫。一九五
七年喬治離婚之後繼續
住在紐約，八年後娶了
密切交往多年的帕帕揚
小姐。最初卡拉絲非常
生氣，她無法理解父親
為何再婚（卡拉絲一直
認為帕帕揚小姐想要佔
她父親便宜），但是當想
起他與她母親在一起時
的寂寞與不快樂後，卡
拉絲便諒解了。喬治生
命中的最後六年與帕帕

兩張卡拉絲生前最後的照片，約攝於一九七五年。

341

揚小姐一同在希臘度過，於一九七二年去世。

她很少談及她的家人，而最後一次提起是一九七七年：「儘管我有缺點，母親與姊姊還是可以以我為傲。很久以前，當我父親還在世時，我的姊姊持續寫信告訴我，父母的年事已高。我當然知道這點，這背後真正的涵意是她想向我要更多的錢，為什麼她們從來不問我過得好不好呢？就連陌生人都會問候我！這讓我的心靈深受創傷。你知道嗎？我實在無法忘懷這一點，即使已經過了很久，我仍然無法忘記她在憤怒時刻對我所說的那些可怕的話。而我自己也是，被逼得太緊時也會惡言相向。」

當我問到她是否嘗試過與母親和解時，「首先，我們別說一切都不是我的錯。」卡拉絲很快說道：「沒有人如此完美，很顯然我也有不是之處，儘管我的目的是對的。我一直努力讓雙親復合，同時我也希望我的母親知道她的小女兒不僅只是個擁有大嗓門的搖錢樹。但從結果看來，他們早些離婚也許會比較好，但我不遺憾自己曾經努力過。

「我的母親寫信給我，說她後悔生下了我，並且以惡毒的方式詛咒我❶，這都是因為我拒絕給她更多的錢。如果她停止對媒體放話，不再抹黑我，那我應該會接納她，何況那時正是我必須為工作奉獻我的身體與靈魂，投入劇院戰場的時候。當時我不僅覺得憤慨，更覺得受到傷害，因此我受傷的自尊凌駕了我的判斷力。有一段時間我幾乎虛弱到可以忘記我曾有過母親。我曾經從丈夫與藝術那兒找到庇護，但是當婚姻破裂後，我發現自己是孤單的，事實上從我有記憶以來就一直是如此。

「你知道，與我的母親斷絕關係，也表示我無法再見到我的姊姊。你還是認為我應該嘗試嗎？

而且萬一我被拒絕怎麼辦？在我母親寫了那本書幾年之後，紐約社會福利局通知我要負責提供我貧窮的母親財務上的援助。我立刻請我在紐約的教父幫忙處理這件事情。當著社會局官員的面，我的教父提議每個月給予我母親兩百元美金，條件是要她停止向媒體挑起對我不利的報導，如果半年之後她遵守此一但書，金額將會提高。她當時保證會遵守約定，但是過沒幾個月她便故技重施，接受義大利《人物》（Gente）雜誌的專訪。有些人就是死性不改。」

「關於母親，我已經沒什麼好說的了。我當時已經盡力了，因為她是我的母親，所以我低估了她的限度，以及她的破壞力。至於我姊姊則完全是另外一回事，她從來沒跟我站在同一陣線。當母親出版了那本令人無法置信的，誣蔑我的書，而使我們的關係再度走入死胡同時，我的姊姊根本沒有嘗試居中調停。我一開始賺錢的時候的確給了母親許多的錢，但她很可能從來沒對我姊姊說過，姊姊因而指控我吝嗇，說出我是個讓母親餓死的沒心肝女兒之類的話。在真實生活中我不是諾瑪也不是薇奧麗塔。如果我能夠多擁有一些她們的力量而不是弱點，那就好了。我會嘗試的。」

早年，艾凡吉莉亞對於卡拉絲的歌者生涯扮演著重大的角色，然而她完全是出於自私自利，想要以女兒的天才來為自己謀求名利。沒多久，希達歌接管了她的職業發展，她們也建立了終生的感情，但卡拉絲仍然渴求著母愛。之後，母親死要錢的強硬態度，以及不擇手段毀謗她的行為，使她陷入一般人都會有的反抗機制：她說服她自己厭惡母親，也試著忘記母親的存在。

自從卡拉絲的職業生涯，在實質上結束之後，她與麥內吉尼

形同陌路，而歐納西斯與其他的朋友也都相繼過世，儘管過去有這麼多風風雨雨，她對母親開始有了不同的想法。但卡拉絲不願意主動和解，因為她害怕她的母親還是會拒絕她，尤其是她已經有一段時間沒有任何藝術活動，也就是不那麼出名了。因此，她希望先與姊姊化解冰霜，以刺激母親起頭進行和解，然後她會從那裡接手。但不論情況為何，卡拉絲很不幸地再次失算了。

一九七七年九月十六日，卡拉絲因為心臟衰竭逝於巴黎的住所。據當時在她身邊的女佣布魯娜表示，她臨終前只有短暫的痛苦。那一天布魯娜在上午九點三十分喚醒她。由於卡拉絲前一天曾經外出數小時，身體還有些疲憊，但是精神不錯。她要布魯娜邀請當時人在巴黎的三位義大利朋友晚上一同用餐。喝完咖啡、閱畢信件之後，她決定要再多睡一會兒。後來她於下午一點十分起床，而當她從臥室走出來時，她覺得頭昏，而且身體左半邊有刺痛感；她倒下去，但神智仍清楚，在那個時候喚來她的女佣。布魯娜幫助她躺回床上，讓她喝了一些咖啡，然後打電話請醫生過來。醫生不在家，而由於美國醫院的電話也一直佔線，於是醫生的管家被請過來；然而在他到達之前，卡拉絲已經走了。

在巴黎比才街（rue Georges Bizet）的希臘正東教教堂舉行喪葬儀式之後（教堂儀式同時於倫敦、米蘭、紐約與雅典等地舉行），卡拉絲的遺體於拉謝茲神父（Pere-Lachaise）墓園火化，骨灰暫時保管於該地。一九七九年六月，希臘總理卡拉曼里斯下令以軍艦將卡拉絲的骨灰運回希臘，經過簡短的儀式之後，骨灰被灑在愛琴海之上。

麥內吉尼最初認為卡拉絲的死亡是因為朋友不負責任的過失所導致的。他告訴我，由於失

瑪莉亞·卡拉絲的骨灰被灑在愛琴海之上。「她付出而不佔有，豐富了人類文明，也讓希臘人引以為傲。」──這是文化部長給她的告別辭。

眠，卡拉絲在生命的最後三年中，一直服用經過醫師處方的溫和鎮定劑與安眠藥，但是德薇茨為了讓卡拉絲更依賴她，提供她一些更為強效的藥物，最後讓她因心臟衰弱而致命。

一九七四年二月，卡拉絲認識了德薇茨。當時她正與迪·史蒂法諾進行巡迴演唱，由於他在波士頓音樂會當天生病，正好在波士頓的德薇茨便彈奏了一些鋼琴獨奏來代替迪·史蒂法諾的詠嘆調。巡迴演出結束後，同樣也住在巴黎的德薇茨開始以朋友的姿態和她來往。這時德薇茨開始自願為卡拉絲跑腿，甚至到做牛做馬的程度。她也常暗示自己是卡拉絲的信友忠僕，因此這位之前沒名氣的鋼琴家沾了卡拉絲的光，也多少變得比較出名了。

345

Maria Callas

卡拉絲似乎沒有因為這個女人偽裝的熱誠而接納她，而是因為她有用處而容忍她。到最後她幾乎成為不可或缺的人物，因為她能夠提供需要的藥丸。有一次我無意間對卡拉絲說，她能找到像德薇茨夫人這樣的好朋友真是不錯，她看來十分吃驚，以典型希臘人的手勢揮手否認了「朋友」這個說法，更不用說是信友忠僕了。

卡拉絲僅僅偶爾對我提到她的失眠，儘管她相當固定地服用安眠藥。她對藥物的依賴在她生命的最後六到八週變得相當嚴重，而伊津義在《姊妹》一書中指出卡拉絲要她從雅典寄某種藥丸給她，也證實了這一點。

卡拉絲死後，德薇茨立刻掌控了一切。她以身為卡拉絲的親信為由，強行進入公寓，幾分鐘內卡拉絲的個人文件便從書房中消失了。當天晚上德薇茨以主導者自居，下令說根據卡拉絲的意願（之前與她談天時曾口頭表示）

遺體將被火化，完全沒有徵詢過卡拉絲的母親或姊姊。

卡拉絲死亡的原因不明，流言（有些由媒體報導）包括了心臟病、自殺、意外事故與過失致死。火化似乎是掩飾真相最容易的作法。屍體可以掘出，而要得到骨灰或加以分析就很困難了。

自殺的說法更難獲得證實，人們總是信手拈來一段現代的浪漫情節：卡拉絲失去她的聲音，而她「不顧一切」愛著的那個男人，為了另一個女人拋棄了她，他過世後，心碎的卡拉絲沒有活下去的理由。麥內吉尼在一九八○年十二月，也改變了他的看法，做出她事實上是自殺的結論。

但卡拉絲是不可能自殺的。一九七七年春天，當我不經意地提到她母親時，卡拉絲表示自己對家人（母親與姊姊）的財務援助在她們有生之年不會間斷。她在自己擬的遺囑中安排了這件事。卡拉絲還說她已經為她的傭人布魯娜與費魯

齊歐做好安排，也留下了一筆錢給卡拉絲獎學金基金（Callas Scholarship Fund），以及另一筆提供給音樂家，還有米蘭癌症研究機構的基金。許多她的財物將會留給她的親友與歌劇院。但除了她的教父藍祖尼斯之外，其他的親戚並不包含在內：她的叔舅、表親以及其他的人只想沈浸在她的光芒之中，在她成名之前卻對她完全不感興趣。

她過世後，人們不論在律師處或者她的公寓中都沒有發現遺囑（可能是被德薇茨拿走了），因此認定卡拉絲沒有立下遺囑。她僅有的受益人為她的母親與姊姊。不過，麥內吉尼也提出了一份卡拉絲立於一九五四年的遺囑：雙方在經過數個月的激烈爭論之後，終於在訴訟費用變成天文數字之前達成庭外和解。他們平分了卡拉絲可觀的財產。麥內吉尼繼續領取她在義大利的唱片版稅（他們一九五九年分居時，

麥內吉尼根據義大利法律獲得他妻子財產的一半，卡拉絲卻未得到他的金錢，因為這些錢是他在他們結婚之前賺得的。直到卡拉絲過世，他們在義大利都「只是合法分居」）。

經過諸多分析，她死於心臟衰竭的可能性最高。然而剩下的問題在於這是人為的，還是自然發生的。她成年後幾乎一直有著心臟病，而儘管麥內吉尼做出卡拉絲乃是自殺的結論，他還是於一九八〇年披露，卡拉絲的心臟病醫師之前，便經常關心她的健康情形。除此之外，卡拉絲因為失眠而服用的強烈藥物最後可能造成她的心臟衰弱加速發生。

瑪莉亞・卡拉絲不能單以評斷崇高藝術家的方式來加以蓋棺論定。在她晚年退休期間，不能再透過藝術來表達情感與挫折時，她說道：「我這輩子做了一些好事，但也做了一些不那麼好的事，因此現在我必須贖罪。」

她指的是她的婚姻破裂，因為她認為那是罪行，不論錯的是誰或者原因為何，這是她深植於心的宗教信仰。無論如何，對她而言，生命中最大的悲劇是得不到母愛，也沒有子女。

和大多數人一樣，她也有對自我認同產生疑慮的時刻，然而這些時刻藉由生命神秘且不可扼抑的力量而獲得了救贖。她於一九七七年對我說過：「我已經寫了回憶錄。就在我所詮釋的音樂之中——這是我唯一真正懂得的語言！」這句話將會一直迴響著。但是在面對最後審判之際，她那樣勇往直前，對藝術全心奉獻，毫不保留地將之奉為圭臬，是正確的嗎？聖瑪德蓮（Mary Magdalene）這個人物深深吸引著她，而她也感嘆沒有一齣關於她的優秀歌劇作品。她渴望有機會能詮釋這個角色，甚至藉此尋得救贖。

不管我們是否能夠認同卡拉絲的悲傷、喜樂，或是她的罪，到最後這一切都會被遺忘。做為女人的卡拉絲只是個凡人。至於女祭司的藝術，她給全世界的遺產，則將長存。

註解

❶有一位希臘女士曾告訴我，她一九五○年代在紐約當女裁縫，艾凡吉莉亞也在同一間公司工作，她顯然相當「心理不正常」，不斷詛咒她有名的女兒，希望她會罹患癌症以做為拋棄母親的懲罰。

《在陶里斯的伊菲姬尼亞》(*Ifigenia in Tauris*)

葛路克作曲之四幕歌劇；法文劇本為基亞爾（Guillard）所做，義大利劇本為達朋提（Lorenzo Da Ponte）所作。一七七九年五月十八日首演於巴黎歌劇院。

卡拉絲一九五七年於史卡拉演出四場伊菲姬尼亞。

第一幕：陶里斯的黛安娜神殿之前。麥西尼國王阿加曼農（Agamemnon）與克呂泰涅斯特拉（Clytemnestra）的女兒伊菲姬尼亞，許久以來一直是陶里斯島上黛安娜女神的女祭司，而她幾乎可說是蠻族西夕亞國王托亞斯（Thoas）的囚犯。突如其來的暴風雨，打斷了伊菲姬尼亞的祝禱，她向希臘女祭司們述說她反覆夢到的一個夢——她夢到父母親的鬼魂，而她的弟弟奧瑞斯提斯（Orestes）正處於遭到獻祭的威脅。

（左）以別人模仿不來的精簡方式（以及些許的管弦樂），卡拉絲具體呈現了伊菲姬尼亞的絕望恐懼、悲傷、孤單痛苦和憐憫與尊嚴。

（左下）托亞斯（柯札尼，Colzani飾）要伊菲姬尼亞將上岸的其中一名希臘陌生人獻祭，以免除任何即將發生的危險。

（右下）第二幕：神殿中伊菲姬尼亞的房間。詢問陌生人之後，伊菲姬尼亞得知克呂泰涅斯特拉謀殺了阿加曼農後，為兒子奧瑞斯特所殺，而奧瑞斯特也死了。伊菲姬尼亞為她的弟弟哀悼。在「哦，不幸的伊菲姬尼亞」（O malheureuse Iphige-nie）中，卡拉絲維持著作曲家的古典旋律線，但未能變化音色，因而略顯單調。

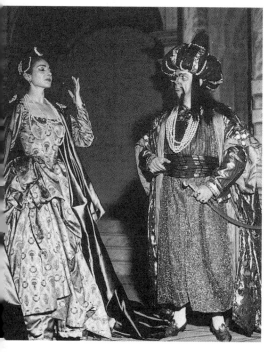

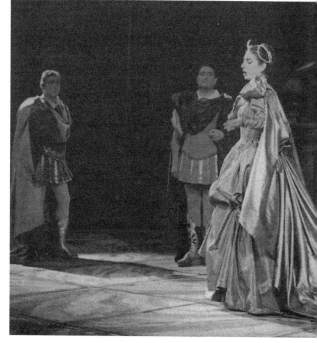

在黛安娜神殿。受到其中一
位陌生人願意為同伴而死的
真誠請求所感動,伊菲姬尼
亞允諾了。當她舉起刀子
時,被祭獻者卻叫道,他姊
姊在陶里斯也是死於同樣的
方式,讓她一驚,理解到原
來這名俘虜正是她的弟弟奧
瑞斯特(東蒂飾),於是姊
弟重聚。

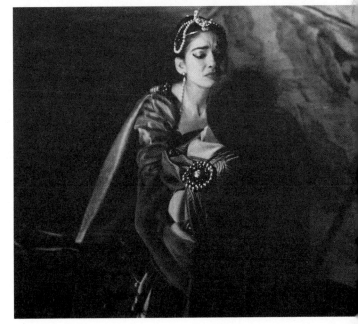

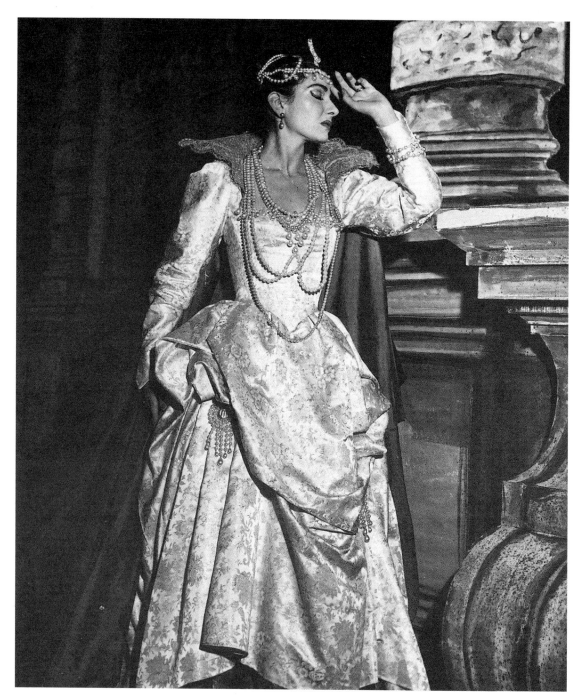

伊菲姬尼亞向黛安娜祈禱，幫助她的弟弟回到希臘。在「我顫抖著請求您」（je t'implore et je tremble）中，卡拉絲的演出令人極為動容——這是文字與音樂的完全融合。

《假面舞會》（ *Un ballo in Maschera*）

威爾第作曲之三幕歌劇；劇作家為宋瑪（Somma）。一八五九年二月十七日首演於羅馬阿波羅劇院（Teatro Apollo）。卡拉絲一九五七年於史卡拉演出五場《假面舞會》中的阿梅麗亞（Amelia）。

（右圖）第一幕：巫莉卡（Ulrica）的小屋。絕望的阿梅麗亞（卡拉絲飾）努力要忘記她對里卡多（Riccardo）不被允許的愛，她獲得占卜者巫莉卡（席繆娜托飾）的建議，要她於午夜到絞刑台下摘取魔法藥草。里卡多偷聽到巫莉卡的話，決定也要到那裡去。

（左圖）第二幕：城牆外絞刑台旁的荒地。卡拉絲很快地確立阿梅麗亞的困境——充滿寒意的聲音，同時透露出恐懼與決心。然而她正是在「沒有了愛還剩下什麼！」（Che ti resta perduto l'amore！）當中，以內省式的感傷，傳達出阿梅麗亞這個角色獨特的戲劇性。午夜的鐘聲帶回了寒冷的聲調，並且暗示著歇斯底里的狀況，製造出一種幾乎是幻覺式的效果，之後在「哦，支持我，幫助我，神啊」（Deh! Mi reggi, m'aita, o Signor）反映出剛剛找到的平靜與希望。她與里卡多（迪‧史蒂法諾飾）會面時，他們由最初欲迎還拒的浪漫光輝，很快地轉為熱情的溫柔愛意，令人難忘地表達出戀愛時不足為外人道的感覺。「好吧，是的，我愛妳！——妳愛我，阿梅麗亞！」（Eben, si, t'amo!-M'ami, Amelia!）當中的狂喜，形成了高潮。

（左）第三幕：雷納托（Renato）家中的書房。雷納托（巴斯提亞尼尼飾）逮到他的妻子與總督在荒野中，他判她死刑。阿梅麗亞抗辯自己的清白，但徒勞無功，於是懇求在她死之前，在擁抱兒子一次。

卡拉絲在「我願意死，但先賜我最後一個恩惠」（Morro, ma prima in grazia）中的表現相當不穩，對某些人來說，其戲劇性放得還不夠開。然而，這首詠嘆調表達的是一位上流社會的英國仕女的單一情感，其戲劇性合宜地內省且含蓄的方式道出——而且在這些限制之中，亦非常感人。

（下）總督府的跳舞廳。雷納托相信里卡多要為阿梅麗亞被信以為真的通姦罪行負責，他加入了叛亂者的行列，要在假面舞會中暗殺總督。當里卡多悲傷而熱情地向阿梅麗亞告別時，雷納托一刀刺像他。垂死的里卡多向雷納托保證他的妻子是清白的，並且給予他一張可以讓他和妻子到英格蘭去的授權書。在原諒了所有的叛亂者之後，里卡多倒地身亡。

《海盜》（ *Il pirata* ）

貝里尼作曲之二幕歌劇；劇作家為羅馬尼。一八二七年十月二十七日首演於史卡拉劇院。卡拉絲於一九五八年五月，在史卡拉演唱五場《海盜》中的伊摩根妮，並於一九五九年一月，在紐約與華盛頓特區以音樂會形式演唱這個角色。

第一幕：西西里，靠近卡多拉（Caldora）的海岸。伊摩根妮（卡拉絲飾）由她的仕女阿黛蕾（Adele，薇齊莉，Angela Vercelli飾）陪同，以傳統卡多拉人的待客之道殷勤招待遭逢船難的水手。伊圖波（Itulbo，倫波，Rumbo飾）假裝是領導者（真正的船長瓜提耶洛躲了起來），隱瞞他們是海盜的事實。

卡拉絲以帶著威儀的甜美歌聲，建構出伊摩根妮的浪漫個性，而在「我夢見他倒在血泊中」（Lo sognai ferito esangue），則有力地透露出她情緒上的騷動。

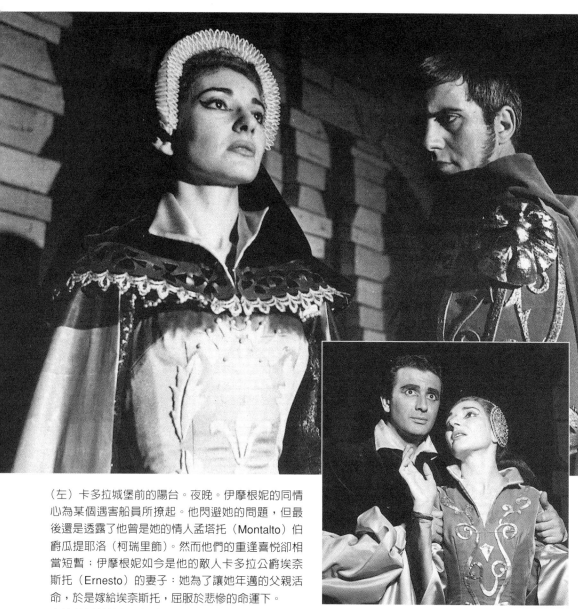

（左）卡多拉城堡前的陽台。夜晚。伊摩根妮的同情
心為某個遇害船員所撩起。他閃避她的問題，但最
後還是透露了他曾是她的情人孟塔托（Montalto）伯
爵瓜提耶洛（柯瑞里飾）。然而他們的重逢喜悅卻相
當短暫；伊摩根妮如今是他的敵人卡多拉公爵埃奈
斯托（Ernesto）的妻子：她為了讓她年邁的父親活
命，於是嫁給埃奈斯托，屈服於悲慘的命運下。

卡拉絲以熱情但又極度細緻的方式，暗示出她衝突
的情感：在強烈的壓抑之下，火焰持續熊熊燃燒著。在「你這不幸的人！啊，逃吧！」（Tu sci-
agurato! Ah! Fuggi）中，這位不幸的女人有一度憤而超越了她的個人悲劇：她傾訴她的愛情，
明知這一切都是白費力氣。

（下）城堡土地一處燈火通明的地方。埃奈斯托（巴斯提亞尼尼飾）與他的騎士擊敗海盜，勝利
回歸，然而他對於妻子的缺乏溫情感到心煩。同時他也對那些遭到船難的人感到懷疑，想要質
詢他們的首領。

《波里烏多》（ *Poliuto* ）

董尼才悌作曲之三幕歌劇；劇本為康馬拉諾所作。一八四〇年四月十日，以《殉教者》（Les Martyrs）的劇名首演於巴黎歌劇院，使用斯克利伯（Scribe）的法文劇本。一八四八年十一月三十日，才以《波里烏多》（作於一八三九年）的劇名，於作曲家死後在那不勒斯的聖卡羅劇院演出。卡拉絲於一九六〇年在史卡拉演唱五場《波里烏多》中的寶琳娜，這成為她劇目中的最後一個新角色。

第一幕：亞美尼亞（Armenia）的地下墓穴入口。寶琳娜（卡拉絲飾）非常驚恐，因為她的丈夫波里烏多宣布停止崇敬朱比特，改信當時遭到大力譴責的基督教。然而，在偷偷聆聽了波里烏多的受洗禮之後，在她的潛意識中，也幾乎改信基督了。

卡拉絲以音樂的手段，來傳達此一至上的感覺：「他們為敵人祈禱！多麼神聖的寬容阿！」（Fin pe' nemici loro! Divino accento）。寶琳娜懇求波里烏多（柯瑞里飾）對他的新信仰保密，特別是不要讓她的父親羅馬總督知道，以及不讓決心要消滅所有基督徒的新任地方官塞維洛（Severo）知道。

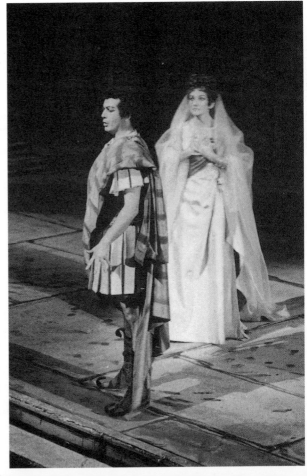

（上）密提林（Mitilene）的大廣場，
亞美尼亞。密提林的人民歡迎塞維洛
（巴斯提亞尼尼飾——前排中的右邊
那位）和他的隨從。他心碎地從總督
費利伽（Felice）那裡得知，他的女
兒寶琳娜已經嫁人了。

（左）第二幕：費利伽家中的中庭。
大祭司卡利斯汀內（Callistene）欺
騙塞維洛，讓他以為儘管寶琳娜已經
嫁給波里烏多，但仍然愛著他。
在她與塞維洛會面時，卡拉絲最初的
強烈激動為尊嚴所擊退，並且讓她面
對此一狀況，仍能高貴地挺立不搖：
「讓我遠離你以保持清白純潔」
（Pura, innocente lasciami spirar
lontan da te）。

358

（朱比特神殿。卡利斯汀内（札卡利亞飾）要求費利伽（佩利佐尼Pelizzoni飾）將尼爾寇（Nearco）判處死刑，因為他在前一晚為基督教增加了一名新的信徒。尼爾寇拒絕說出新教徒的名字，而波里烏多則自己招認了。當衛士要將他逮捕時，寶琳娜插手干預，引起卡利斯汀内的憤怒。她懇求波里烏多收回他的供認，並要父親原諒他，但都徒勞無功。當她最後要博取塞維洛的歡心時，波里烏多咒罵她是個蕩婦、無恥的女人，並且憤怒地打翻祭壇。波里烏多與尼爾寇被帶走，而費利伽則強將女兒拉在身邊。

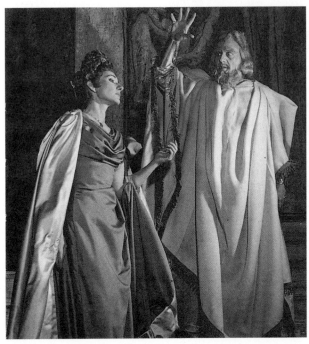

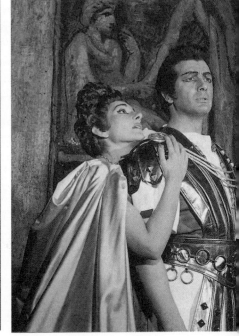

《托絲卡》（*Tosca*）

浦契尼作曲之三幕歌劇；劇本為貫科薩與伊利卡所做。一九○○年一月十四日，首演於孔斯坦齊劇院（羅馬歌劇院）。卡拉絲第一次演唱托絲卡（她職業生涯中首次演出主要角色），是一九四二年八月二十七日於雅典，而最後一次也是她最後一場歌劇演出，則是一九六五年七月五日於柯芬園，她一共演出過五十五場。第一幕：羅馬聖安德烈亞教堂（Sant'Andrea della Valle）。馬里歐（祁歐尼飾）遲遲不開門，讓托絲卡（卡拉絲飾）起了疑心，懷疑有另一個女人和他在一起。

卡拉絲表現得衝動、焦慮、嫉妒而熱情。她擁抱情人或者撫摸他頭髮的方式，可說讓人上了一堂性愛課程。「難道你不期待我們的小屋」（Non la sospiri la nostra casetta）中的感官之美，說明了她在馬里歐畫作中發現瑪凱莎·阿妲凡提（Marchesa Attavanti）特徵時的無比妒意。確認了馬里歐對她的愛之後，卡拉絲既天真又賣弄風情，其吸引力令人無法抗拒：「不過要把她的眼睛畫成黑色！」（Ma falle gli occhi neri!）。

第二幕：史卡皮亞位於芬內宮
（Palazzo Farnese）的居所。史卡皮
亞（戈比飾）對馬里歐的殘暴施刑，
攻破了托絲卡的防線；她供出安傑洛
蒂（Angelotti）躲藏的地點。

卡拉絲嚴厲批評史卡皮亞，呼喊著：
「兇手！」（Assassino!），隨後跟著的
則是寂靜無聲的懇求：「我想見見他」
（voglio vederlo）。當馬里歐被拖回刑
求室時，暴風雨降臨。卡拉絲像隻野
貓似的阻止他。被絆倒在地板上，並
且向史卡皮亞苦苦哀求：「救救他！」
（Salvatello!）

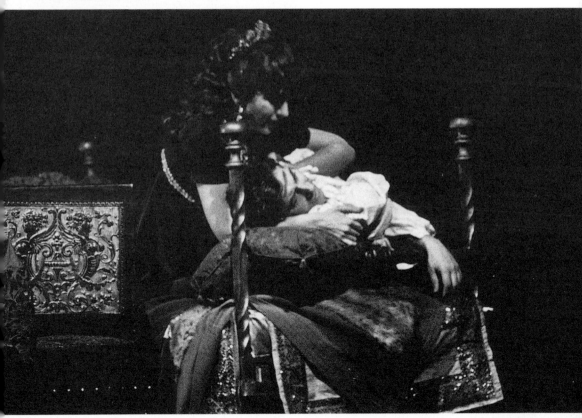